西洋玻璃藝術鑑賞
The Art of Western Glass

吳曉芳　著

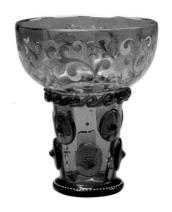

藝術家

目錄／Contents

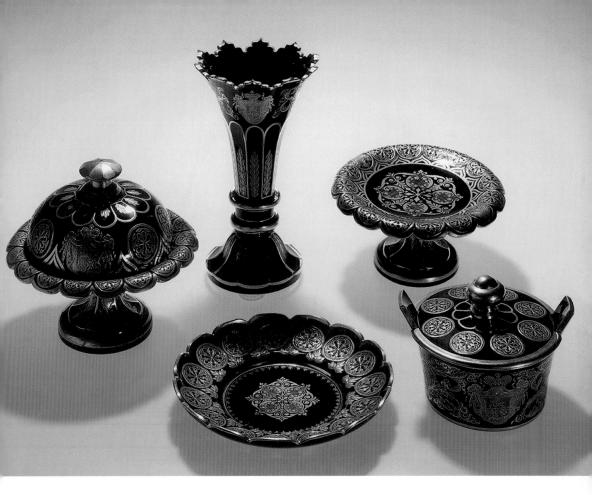

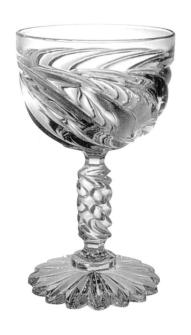

序文

 《聖經》「啟示錄」裡聖徒約翰用玻璃描述所見天堂的寶座，清楚明喻了玻璃透明的性質：「寶座前好像一個玻璃海，如同水晶。」（啟示錄4:6）又用「好像明透的玻璃」（啟示錄21:21）來形容天堂以精金所打造的城市街道。原來在紀元初，早期基督聖徒活動的時代裡，玻璃的製作就因吹製玻璃技術的發明，而為當時的生活和文化帶來了革新。

 從羅馬時代以來，擁有兩千年傳統歷史的歐洲玻璃工藝，以多彩多姿的形式和革命性的嶄新技法，在歐洲各地擴展並成功發展出獨特又多樣化的風格。其中包括以地中海一帶為發展中心的羅馬玻璃；以萊茵河流域為中心的法蘭克玻璃；巴爾幹半島或南斯拉夫為中心的拜占庭玻璃。還有受到伊斯蘭或拜占庭影響的威尼斯玻璃，以及在拜占庭和威尼斯影響下發達成功的波希米亞玻璃。其中從威尼斯和波希米亞兩大玻璃工藝發展源流擴散到歐洲各地的影響甚巨，各國各地區域在吸取其技藝和表現的精髓後，則又發展出當地的風格和特徵，獨創一格。如此，歐洲玻璃在歷史進展的各時期不斷精益求精並繁盛開花結果。近幾世紀，歐洲玻璃的影響也流傳至美洲新大陸並生根發芽，甚至在60年代發展出「工作室玻璃運動」（Studio Glass Movement），為當代玻璃藝術帶來莫大變革。

 兩年前拜訪義大利威尼斯時，漫步在古老的街道和建築物之間，深深體會其曾經擁有歐洲玻璃霸權的光輝璀璨風華。至今仍有「玻璃島」之稱的姆拉諾島，雖然遠古時代的榮光已經褪色，卻仍有幾家玻璃窯房致力傳承發展玻璃事業，積極和著名當代藝術家合作，創製獨特精彩的當代玻璃藝術作品，繼續革新發揚威尼斯的玻璃藝術。

 本書從歐洲玻璃工藝發展的起源和傳承，循序以歐美地域的區塊分割，逐步進入各國深具代表和歷史意義的玻璃窯房和名匠的詳細介紹。內容包含了各地玻璃的發展歷程、燒製技巧和彩繪裝飾的特色、玻璃藝術風格的演變與影響、玻璃的材料和表現方法等，並透過收藏在各地美術館或私人典藏的代表名品範例，來深入認識鑑賞歐美玻璃的技術和意境。

吳曉芳

歐洲玻璃工藝的誕生

世界玻璃歷史的由來原本就甚為久遠，歐洲玻璃工藝的起源也有相當深遠的淵源。從古代、中世紀、近代、現代至當代的玻璃工藝發展歷程，在世界各地都有相當驚人的發展。但是，因為本書探討的年代範圍是以歐美工藝發展最純熟的「黃金年代」為中心，所以會將內容集中在近代與現代的玻璃工藝發展歷程上。這些時期的創作結晶傳承了世代累積的傳統技法，並且與當時代的藝術表現緊密相連，充分展現出當代風格的創新品味。不論技術或藝術的表現都為登峰造極的代表，難免成為國際公私立美術館或藏家，不惜代價極力追求蒐藏的目標。

因此，除了探討藝術與技法共同發展合作的傑出成果以外，並將藉著觀察分散世界各地主要美術館內的珍貴古董典藏品，來欣賞藝術與生活所融合的實用美學在玻璃這項媒材上所綻放的閃耀光彩。本書先從玻璃的起源大略介紹古代與中世紀玻璃工藝的發展，然後逐步一一深入介紹歐美各地著名玻璃工藝的發展過程與成果，進而探討玻璃藝術美學與當代社會生活之間的影響。

關於玻璃起源的傳説

玻璃製品到底是在什麼時候、是在何處，由人類的手製作出來的紀錄，一直是捉摸不定的謎題。或許玻璃的起源就如許多傳說所描述的，是藉由自然的熱火，偶然使珪砂（矽砂）與蘇打或木灰等物質融合並熔解成形開始的。然後，發現這項轉化過程的人物，將這樣偶然形成的氣體以人工的方式重現，於是成就了玻璃製造的開端。但是，這樣偉大的發現與重現工作的過程是發生在何時與何地呢？可惜，連目前最新的資料紀錄，都還無法確定真正的答案。

雖然玻璃發明的正確年代無從考察，但是據學者調查，早在紀元前五千年至四千年之間的青銅器時代，就發現有以陶器的附產品，從金工或磨石工的技法經驗當中逐漸研發出類似玻璃的產品。有許多研究學者甚至斷定玻璃的直接始祖就是陶製裝飾品、玉的帶狀裝飾或器皿等表面所披附玻璃質料的釉藥。而較先進的研究報告則更清楚顯示（雖然仍有許多爭議），最初的玻璃製作並

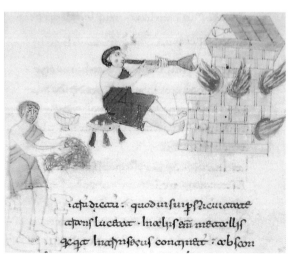

在義大利 Monte Cassino 的修道院，發現11世紀描繪中世紀玻璃吹製、燒製最古老的手卷記錄。

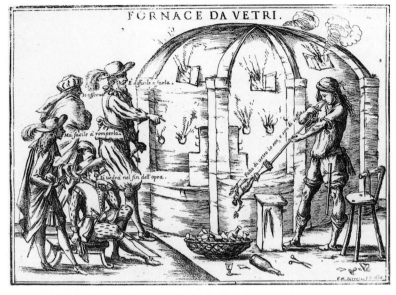

FORNACE DA VETRI.

義大利版畫描述當時「吹製玻璃」的最新技術
1678年若瑟・瑪利亞・米特力（Giuseppe Maria Mitelli）的版畫中，描繪著努力「吹製玻璃」的女士並有文字寫著：「我是玻璃製的，而且我是被吹出來的。」旁觀者則註明：「這類製品是難以製造而且是容易破碎的。」強調出吹製玻璃技術的發明與其產品的特質。

不在埃及而是西亞。而被確認的最早玻璃製品則為顏色不透明的珠串玻璃。原本在埃及發現最早玻璃的紀錄是西元四千年代中期，但在敍利亞發現的珠串玻璃則可以追溯至更久遠的西元前五千年。

然而，如果不拘泥於玻璃這項材質本身的發現時間，而是探求最早玻璃容器的製作年代的話，根據最近的科學考古發掘，則可以提出相當明確的證實。目前所發現最古老的玻璃容器碎片可以追溯至西元前十六世紀，出土於近東的美索不達米亞，而在埃及發現的容器碎片也可以追溯至西元前十五世紀。特別是在美索不達米亞的出土古物當中可以觀察到當時早就有眾多種類技法的分類使用，玻璃工藝也應用上高度發展的化學知識，已經顯現出令人驚異的發展成果。如果仔細觀察分析美索不達米亞等這類古代玻璃製品所應用的技法，可以意外發現其中隱藏著相當多傑出巧妙的技法。而今日如果重現這些技法的話，還足以建立一門頗有助益的研究與應用典範，可見遠古的文明技術與科技的發展已經相當先進，超乎現代人們的想像。

歐洲玻璃工藝歷史的曙光

大約在西元前一世紀末，發生在地中海東岸的 Syro-Palestinian 海岸的「吹製玻璃技術」（blown glass）的發明，使玻璃工藝面臨了革命性的重大轉折點。使用吹管將熔解的玻璃吹膨脹像肥皂泡泡般，是玻璃工藝歷史上一項決定性的嶄新科技，不僅使大量生產成為可能，更使一些原來相當費時與昂貴的製品，頓時變成可以快速生產、價格又大眾化的普遍性產品，大大促成了更廣泛的行銷網。試想一個簡單的瓶子，曾經需要極大勞力又費時地收集排放在一個模子裡的製造方法，終於可以廢除。取而代之的吹製玻璃技法，讓相同的瓶子在一分鐘內就成形完工，真不得不令人讚嘆感激這項偉大的發現。至今這項技能仍然延續成為玻璃工藝不可或缺的基本技法，可以說是兩千年以來，決定玻璃特質與命運的創始原點。

從羅馬時代算起，擁有兩千年歷史傳統的歐洲玻璃工藝，隨著歐洲各地的風土民情陸續發展出種類豐富的創新形式與製作技法，也因此促成眾多深具特色與風格的玻璃工藝的蓬勃發達。

以地中海域為中心所發展而成的「羅馬玻璃」（Roman glass）、萊茵河畔流域的「法蘭克玻璃」（Frankish glass）、巴爾幹半島或以南斯拉夫為中心而發展的「拜占庭玻璃」（Byzantine glass）；回教與拜占庭的影響下所發展而成的「威尼斯玻璃」（Venetian glass）；拜占庭與威尼斯的影響之下又孕育了「波希米亞玻璃」（Bohemian glass）。然後，以威尼斯與波希米亞兩大玻璃工藝的源流為基礎，在歐洲各地廣泛擴展了玻璃工藝的演進。這些在各國各地誕生的玻璃工藝又彼此互相影響，進而創造出屬於自己地域獨特的風格，建立擁有清楚個性與特色的玻璃工藝產業。

中世紀的歐洲玻璃工藝

以羅馬帝國廣闊的版圖與昌盛的國運為誇耀的羅馬玻璃，隨著羅馬帝國的東西分裂，尤其是在西羅馬帝國滅亡時，就已經彷如昨日黃花，必須面臨玻璃產業衰退的慘澹現實。好像沒有其他產業的命運像玻璃產業般，如此被國運的昌隆或衰敗緊緊地牽動著。後來，羅馬玻璃技術的傳承，僅僅能夠苟延殘存於修道院或山野僻地。

雖然羅馬帝國的垮台，將歐洲玻璃工藝發展推入了黑暗時代，但是在格爾馬尼亞的萊茵河流域或摩賽爾河上流的羅萊地方，卻極力持續這些重要的玻璃工藝技術，而且至六世紀左右仍持續生產。此外，東羅馬帝國（拜占庭帝國）也接受回教玻璃的技術，並以科林特為中心，製作了琺瑯彩繪、突起紋、縱菱紋、浮雕雕法等玻璃器皿。這些技術還傳播至中歐，因而促成了「森林玻璃」（forest glass）的誕生。

義大利在十二世紀，特別是十三世紀，在沿襲本國傳統的同時，透過與地中海東岸國家的來往或希臘技工的移民，而成為聯繫東歐與西歐文化藝術交流的大功臣。但是在歐洲的西部與中部，卻有相當不同的狀況。裝飾工藝於十三世紀左右逐漸盛行，後來終於從與修道院的緊密關係帶來的禁錮中解放出來。直到「森林玻璃」的出現，又產生了重大的變化。這段時期，為了製作玻璃的燃燒原料，一些流動的玻璃技工輾轉在森林之間移動。當木材用盡了，就向另外的森林移動，這些玻璃技工還因此成為山岳地帶的原始開拓者。像是羅萊、何森、丘林根與波希米亞等森林，都富有許多優良的地理條件，更因此促成了「森林玻璃」的

此為描繪盛滿水果的玻璃盆壁畫，被發現於義大利那不勒斯附近的村莊。此壁畫年代在西元前1世紀，是在玻璃廣泛流傳之前，因此斷定此壁畫中的玻璃盆是後來加上去的。

發達。這類「森林玻璃」製品，顧名思義是綠色的，因為原料的淨化過程無法精細，玻璃不僅帶有氣泡也多混有不純物質。

西元七世紀，取代羅馬而成為中世紀歐洲玻璃領導重鎮的回教地區，曾經將玻璃的完成品、原始材料或製法等有關玻璃工藝的資訊陸續流傳至歐洲、亞洲及非洲。直到十五世紀，在威尼斯成功建立的一項有效率的玻璃販賣壟斷系統之後，才奪回歐洲玻璃工藝的領導地位，並一直延續繁盛至十八世紀。

目前流傳世面的古代或中世紀玻璃器皿均相當稀少，但有許多中世紀玻璃器皿在大

左圖）有框的鑲嵌玻璃板
敘利亞（可能是Arslan Tash）
西元前8世紀

右圖）鑲嵌玻璃板
美索不達米亞（Nimrud, Fort
Shalmanasar）
西元前8世紀

部分的教堂內部傳承。此外，主要的古代與中世紀玻璃以及許多重要的考古學發掘品，都可以在世界各地的博物館典藏中觀賞。不論是古代或中世紀的玻璃製品都有相當龐大數量的複製品與贗品。例如：很多古代玻璃的複製品，至今仍在威尼斯製造。在近東地區的許多小型工房所製作的複製品也相當接近古代原作，蒐藏者必須非常謹慎小心。

■世界玻璃名品綜覽（美國紐約大都會美術館典藏）

◆美索不達米亞與敘利亞的古代玻璃工藝（Ancient Near Eastern Glass）

玻璃器皿製作的技術發展，很早就出現在西元前十六世紀的美索不達米亞北部與敘利亞一帶。尤其，美索不達米亞（Mesopotamia）更是古代玻璃創始的著名起源地。甚至有西元前十八世紀玻璃製造祕方的記載文獻出土，顯示出玻璃工藝技術的高度卓越發展。

◆埃及的玻璃工藝（Egyptian Glass）

從美索不達米亞引進玻璃技法，並在一千數百年之間持續發展。因此到了奧斯曼的時代，玻璃工藝蓬勃發達，足以傲稱「沒有什麼是用玻璃製作不出來的」。

埃及玻璃器皿（左、中）
Thutmose三世統治時期
西元前1479-1425年
近東的玻璃壺（右）
西元前15世紀

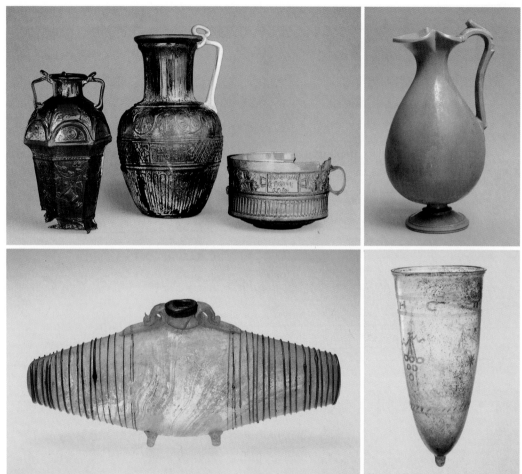

上左圖）各式羅馬玻璃壺與杯　Ennion簽名　1世紀中期（Mold-blown glass）
上右圖）藍色不透明的水瓶　羅馬　西元前1世紀末至1世紀初（Cast or blown glass）
中左圖）附有碑文的高腳玻璃杯　羅馬　4-5世紀初（Blown glass）
中右圖）木桶形狀的玻璃瓶　羅馬　2世紀末至3世紀初（Blown glass）

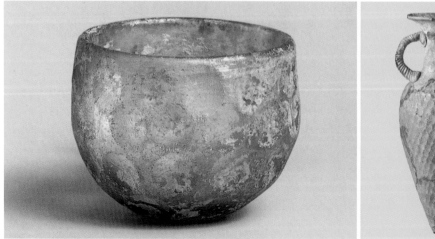

左圖）多面的碗　伊朗（？）　薩桑王朝時期　5-7世紀（Blown and wheel-cut glass）
右圖）兩個把手的玻璃壺　美索不達米亞或伊朗　薩桑王朝時期　4-5世紀（Blown and wheel-cut glass）

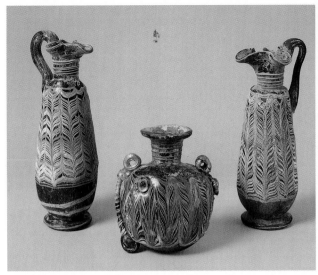

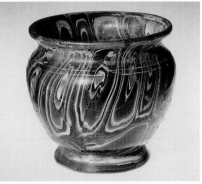

「條紋瑪瑙」碗　希臘文化的時期（亞歷山大帝征服以後）　西元前2世紀至1世紀初　馬賽克玻璃（Mosaic glass）

左圖）希臘玻璃壺（地中海東岸或義大利南部）希臘文化的時期（亞歷山大帝征服以後）　西元前4世紀末至3世紀初果核玻璃（Core-formed glass）

◆**希臘玻璃**（Greek Glass）

　　玻璃器皿的製作是在西元前八世紀末由腓尼基人引進希臘，特別是在古典和希臘時期（480-31B.C.），玻璃器皿製作以果核玻璃（Core-formed glass）為主流。

◆**羅馬玻璃**（Roman Glass）

　　西元前一世紀至西元後四世紀之間，在羅馬帝國境內所製作玻璃器皿的總稱。從被稱為玻璃革命始祖的「吹製玻璃技法」（Blown glass）開始，又創製出多樣特殊的技法。

◆**薩桑玻璃**（Sasanian Glass）

　　在薩桑王朝（Sasanian period）波斯的國營玻璃工場當中，藉著設計、生產、貿易的專業分類系統，而製造出最高等級的玻璃器皿並得以廣泛通商貿易至歐陸全域。

◆**回教玻璃**（Islamic Glass）

　　深受羅馬玻璃蓬勃發展的刺激，在羅馬帝國政權垮台以後，仍然在原產地繼續多樣的技術發展。這時期製品的精緻與輝煌，成為歐洲人垂涎的目標。

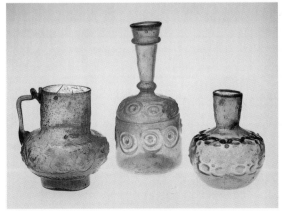

玻璃水壺（左）　伊朗（？）　11-12世紀（Mold-blown glass）
玻璃瓶（中）　伊朗（？）　10-11世紀（Blown and impressed glass）
玻璃瓶（右）　伊朗（？）　9-10世紀（Mold-blown glass）

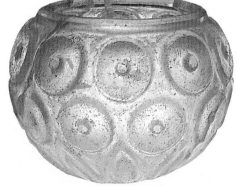

玻璃杯　伊朗　9世紀
（Blown and relief-cut glass）

「耶穌的生平」鑲嵌彩色玻璃（Stained glass） 奧地利（維也納南部的Ebreichsdorf城堡） 約1390
（Pot-metal glass, colorless glass, silver stain and vitreous paint）

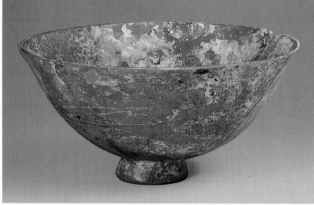

藍色不透明玻璃碗　中國　元朝　13-14世紀
左圖）威尼斯風格的玻璃高腳杯　荷蘭南部或德國　17世紀
（Blown glass, trailed, pincered, and vetro a retorti.）

下圖）徽章的高腳杯　威尼斯（？）法國（？）　1499-1514
（Blown glass, pattern-molded, enameled, and gilded）

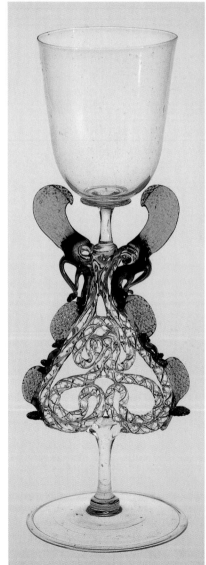

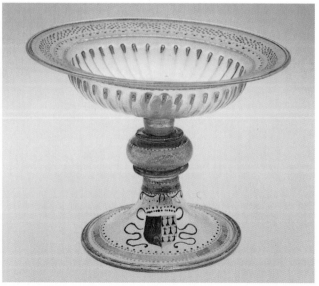

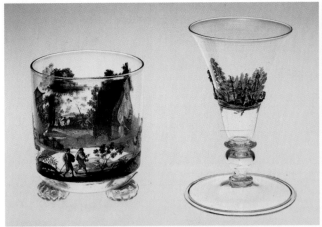

大型酒杯（左）　德國　Johann Schaper（1621-1670）作於1664年（Blown and enameled glass），酒杯（右）　德國　Johann Heinrich Meyer（1680-1752）作於 1720-1730年（Blown glass, enameled and gilded）

◆**中國的玻璃工藝**（Chinese Glass）

　　戰國時代突然出現的奇異珠串玻璃，不久就成為金屬器的裝飾零件，此外，原來由玉所製作的壁、耳飾、印章、墓鎮具等中國古代傳統器物也逐漸被玻璃所取代。

◆**威尼斯玻璃**（Venetian Glass）

　　從引進回教玻璃製作風格到以琺瑯（瓷釉）彩繪技術為中心，威尼斯回應文藝復興潮流的興盛，而誕生出多采多姿的設計與技法，開拓了歐洲玻璃藝術的基礎。

◆**波希米亞玻璃**（Bohemian Glass）

　　引進拜占庭與威尼斯玻璃技術的波希米亞，於十七世紀創製出無色透明的玻璃——波希米亞水晶，施予研磨雕刻裝飾的水晶製品獨占歐洲市場。

◆**德國**（Germany）

　　於十三世紀引進拜占庭玻璃的突起裝飾，誕生了「森林玻璃」並開創了「雷馬杯」（Roemer）的基石，之後，受到威尼斯與波希米亞的影響，在琺瑯彩繪與研磨雕刻技術上建構了嶄新的傳統。

◆**荷蘭**（The Netherlands）

　　直接受到德國玻璃工藝的影響，雖然初期發展「雷馬杯」與琺瑯彩繪，但是在十八世紀，因著鑽石產業的興隆而造就了其獨特的「鑽石點刻技法」（Diamond-point engraring）的發達。

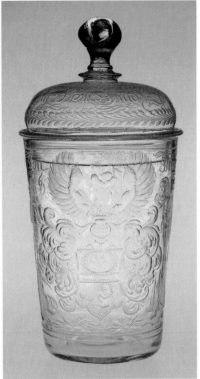

奧地利（波希米亞）　有蓋的大酒杯　1690（Blown and engraved glass）

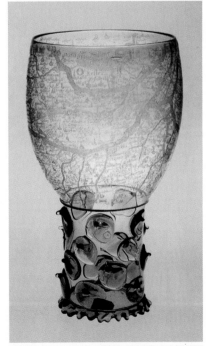

雷馬杯（Roemer）　荷蘭（可能是來自阿姆斯特丹）　17世紀初（Blown and applied glass with diamond-point engraving）

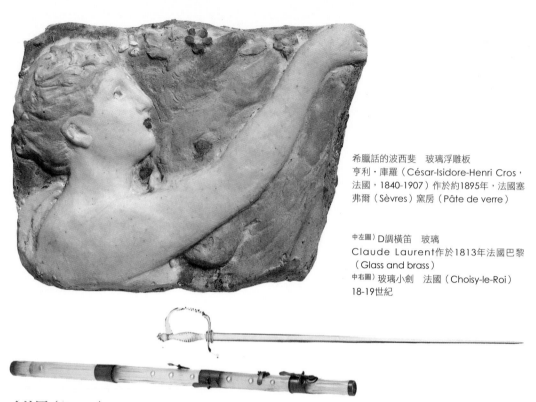

希臘話的波西斐　玻璃浮雕板
亨利・庫羅（César-Isidore-Henri Cros，
法國，1840-1907）作於約1895年，法國塞
弗爾（Sèvres）窯房（Pâte de verre）

中左圖）D調橫笛　玻璃
Claude Laurent作於1813年法國巴黎
（Glass and brass）
中右圖）玻璃小劍　法國（Choisy-le-Roi）
18-19世紀

◆法國（France）

　　雖然早先就發展出鏡子與玻璃板等技法，卻對玻璃工藝沒有太多的關心。然而，自從多位傑出的義大利玻璃技師於十七世紀移住法國之後，使後來大大興盛於法國的吹製玻璃工藝發展開始萌芽。

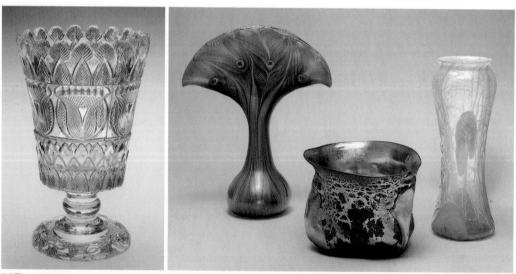

下左圖）芹菜玻璃盆　波士頓與桑維治玻璃公司（美國，1825-1888）作於1830-1840年（Pressed lead glass）
下右圖）孔雀花瓶（左）　Tiffany玻璃裝飾公司（美國，1892-1902）作於1893-1896年（Blown Favrile glass）；玻璃碗（中）
Tiffany Furnaces公司（美國，1902-1920）作於1908年（Blown Favrile glass）；玻璃瓶（右）　Tiffany玻璃裝飾公司作於
1893-1898年（Blown and cased Favrile glass, cut and engraved）

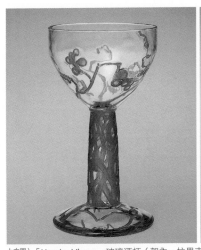
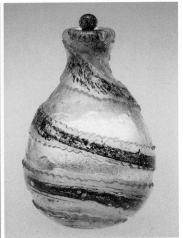

上左圖）「Haute Vigne」玻璃酒杯（賀內・拉里克，法國，1860-1945）作於1912年（Mold-blown and enameled glass）

上右圖）玻璃熱水瓶（摩里斯・瑪里諾，法國，1882-1960）作於1923年（Blown and acid-etched glass）

右圖）「秋天番紅花」玻璃瓶（艾米・加雷，法國，1846-1904）作於約1900年（Blown and inlaid glass）

◆美國（American Glass）

移民新大陸的歐洲人，各自引進本國的玻璃工藝風格。但是從十九世紀中葉開始，卻誕生了歐洲大陸所沒有的獨特粗獷風格。

◆現代玻璃工藝的寵兒：新藝術與裝飾藝術玻璃

「新藝術」運動（Art Nouveau）以萬國博覽會為舞台，從1870年末開始至二十世紀初，爆發性地擴展了創新的工藝運動。尤其，玻璃工藝領先群倫，誕生了無數的曠世名作。然後，在燃燒著無限熱情的「新藝術」運動結束後，具冷靜知性特質的新造型志向的作品群大量流行於1920年代，「裝飾藝術」（Art Déco）風格正式宣告了現代設計的開端。

◆當代玻璃藝術作品（Contemporary Glass）

戰後「工作室玻璃運動」（Studio glass movement）的蔓延和興盛，開啟了世界玻璃藝術發展的新紀元。今天的玻璃藝術呈現令人驚異的多樣化。儘管國際潮流風格影響成為普遍，但各國的玻璃藝術家們也積極致力地方獨特風格與技術的傳承，並融入於自身創作的理念。當代玻璃藝術的國際交流日新月異。

左圖）Campo della Salute枝形吊燈 Dale Chihuly作（美國，1941- ）1996年展示於義大利威尼斯

右圖）「Vestment II」 Stanislav Libensky（捷克，1921- ）與Jaroslava Brychtová（捷克，1924- ）作於1997年（Cast glass）

南歐

Chap.1

現代玻璃發展的礎石
——威尼斯玻璃
Venetian Glass

琺瑯點彩紋飾高腳酒杯
威尼斯　15世紀　高18.3cm
美國康寧玻璃美術館藏

威尼斯玻璃產業興起的精彩故事與成就，可以稱為世界玻璃歷史上最光輝璀璨的一頁。威尼斯海灣內玻璃製作的最早紀錄大約從西元七世紀開始。十二世紀以降，威尼斯的玻璃工藝，就隨著威尼斯共和國政治與經濟重要性的提升而迅速成長，最終成為威尼斯貿易掌握成功王牌中的王牌。

威尼斯玻璃的興起

大約十三世紀左右，享有絕佳地理位置的威尼斯，以海上王國之盛名確保了地中海的海上霸權，獨占眾國垂涎欲滴的東方貿易權。地中海貿易中心地位的利益與好處，使威尼斯建立了億萬鉅富的共和國。種類豐富的貿易項目當中屬伊斯蘭玻璃為最佳利益的來源。華麗的伊斯蘭琺瑯彩色玻璃器皿或浮雕切割玻璃等製品，都是當時歐洲人所爭先搶購的標的。而威尼斯正是當時提供這類物品來源的唯一歐洲進口商，享盡了絕對的獨占貿易利益。然而，在十四世紀左右，回教國家裡極嚴重的政亂紛起，敘利亞海岸的玻璃產地也一時陷入崩壞滅絕的險境。這些政經危機致使一向為威尼斯生金蛋的金雞母——伊斯蘭玻璃所帶來的貴重利益來源突然中斷。但是威尼斯似乎很早就預料到這樣意外的發生，也早已有了因應的準備，就是計畫自給自足生產可以取代伊斯蘭等東方玻璃器皿。

說到想要自製玻璃，事實上威尼斯本土既

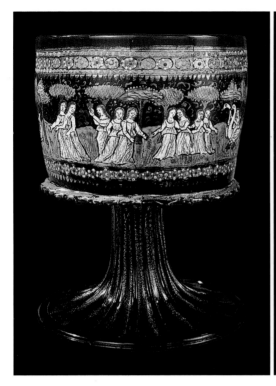
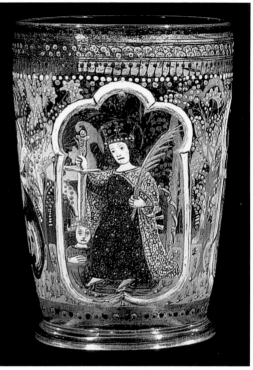

既無出產製作玻璃所需的珪石也無法自給提供燃燒玻璃的燃料,所有製造玻璃的材料都必須仰賴從國外進口。威尼斯在發展自製玻璃的過程必須極保密與小心翼翼,因為如果不小心讓玻璃製造的祕法流出國外,而使原來就生產原料與燃料的國家知道祕法的話,威尼斯就極可能失卻玻璃製造與供給的獨占權。無法自行生產原料的威尼斯,勢必長期面對此不利條件的競爭困境。當然,威尼斯當局也早就將此類擔憂預先設想妥當,而為玻璃工業的存續想出了保護之道——離島隔離政策。

上左圖)藍寶立杯 威尼斯 約1475
上右圖)貝漢婚禮透明玻璃「Cristallo」(水晶)玻璃大酒杯 威尼斯 約1495 美國康寧玻璃美術館藏

威尼斯玻璃的祕密基地——姆拉諾孤島傳奇

　　離威尼斯海灣有1.5公里的姆拉諾島(Murano),由四個小島藉著橋樑連結起來,外圍合起來有五公里長。大約在十二世紀左右就有了玻璃窯的建立。住民大都以玻璃製作維生。自從十三世紀所有的威尼斯玻璃窯都移轉集中此島以來,到今天仍舊以「玻璃島」著稱。因此威尼斯玻璃又有「姆拉諾玻璃」之稱。

　　1291年,威尼斯當局為了徹底執行玻璃產業的保護與培育,而將威尼斯境內所有的玻璃工匠與技術人員強制遷移威尼斯灣的姆拉諾島,使其他國家的外人無法輕易靠近接觸。

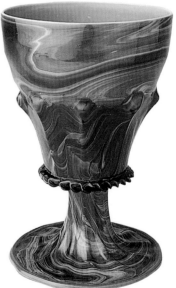

「Calcedonio」彩紋(玉髓)
高腳酒杯 威尼斯 15世紀末期
倫敦華勒斯典藏館藏

高腳小酒杯　威尼斯　約1500

哥德風格高腳酒杯
威尼斯
15世紀末期
倫敦大英博物館藏

祕法的外流。同時，為了撫慰與紓解島上的孤寂與限制，而對一些在玻璃工藝發展有特別貢獻的人，授與貴族地位等恩寵以資獎勵。如此處心積慮的結果，使威尼斯的玻璃製作祕法得以受到保護，玻璃技術的進展與水準也在專心開發的努力下大大獲得提升，至十五世紀，威尼斯終於能夠製作出連古老傳統的伊斯蘭玻璃原產地也歎為觀止的精緻名品。

威尼斯玻璃貿易霸權的挽回

十五世紀末葉以降至十六世紀，歐洲的思想與文化因著文藝復興而帶來了空前的復興風潮。這項潮流雖然興起於義大利，其思惟的根源與基礎理念卻是來自於古希臘與古羅馬的精神傳統，影響擴張至十六世紀的歐洲全地。當時的威尼斯不僅是義大利的美術與文化的重鎮，也是許多國際商人或船舶聚集的貿易都市，穩占中世紀歐洲與東方貿易的海上霸權。十五世紀末，威尼斯獨特的藝術發展到了輝煌燦爛的巔峰狀態，但是在文藝一片好景的反面卻是政治勢力衰退的開始，不僅失去東方的大部分領土，經濟的繁榮也開始走下坡。

在面臨晦暗未來光景的憂懼當中，威尼斯必須靠自己國內的生產力來找尋謀生的出路。他們全力加強絲織物、蕾絲、馬喬利卡陶器、鑄鐵及玻璃等豪華製品的生產，以提昇出口質量賺取外匯。尤其，因為玻璃製作是豐碩利益的來源，加強玻璃產業發展就成為當時政經極重要的課題與挑戰。於是，在姆拉諾島上玻璃工匠與技術人員的努力下，成功開發出進步又精緻的玻璃產業，重新挽回了因無法進口伊斯蘭玻璃的東方貿易所失去的利益，再次成為獨占進口歐洲的玻璃供應來源者。

當時，威尼斯還開發出玻璃鏡的新製品，一時吸引了所有歐洲人的目光。藉著玻璃器皿或鏡子等玻璃產品成功銷售歐洲內陸，威尼斯因此成為匯集來自歐洲各地金銀財寶的富裕王國。當時在歐洲各國的王侯貴族們之間，非常流行在宮殿內裝置威尼斯的玻璃餐桌、屋頂裝飾水晶吊燈、牆壁安裝玻璃面鏡。當然，這些富貴堂皇的華麗裝飾是耗費相當驚人的。尤其，因為是獨占專利的事業，威尼斯所開出的產品價格都明顯含著暴利。據說如果比較當時同樣尺寸的鏡子與藝術大師的名作價格，竟然會驚異發現一面玻璃鏡的價格可以是名畫的雙倍或三倍。由此可以瞭解玻璃工藝的價值在那個時代

竟是超乎想像的珍貴，可謂工藝發展歷史的登峰造極境界。

威尼斯玻璃產業的發展

從文獻紀錄可以得知威尼斯的製造業與貿易是高度專業組織化的，從起初就受到國家的保護與監督。尤其是玻璃製造與經營，早已經擁有非常專業的商品流通定規。關於威尼斯的玻璃工場的最古老紀錄可以追溯至十世紀末，但是實際的製造到達高度發展階段的則是從十三世紀開始。在這時期，威尼斯的玻璃製作工匠甚至就有了公會的組織。從一份名為「卡皮特拉雷」的國家與玻璃製造業之間的合約書上，顯明了十三世紀末左右的主要生產品除了特賽拉的馬賽克用方塊玻璃以外，還有裝酒或油的玻璃瓶、碗及玻璃製的分銅等；玻璃棒或玻璃管製的玻璃彈珠等也是這時期相當重要的產品。

有關十四世紀與十五世紀前半的威尼斯玻璃史料僅存片段。但是，關於十五世紀後半葉的玻璃製造實際情況在古文書當中都有詳細的說明報告，證明了最初記載的玻璃製品的確是威尼斯獨自原創的。這類製品均為琺瑯彩繪的玻璃器皿，最古的可以推斷為1470年至1480年代之間製造的產品。這些玻璃製品大都為高腳酒杯、碗或盆等簡易的形狀，但是其華麗的裝飾特徵則容易讓人聯想起哥德式的金工裝飾風格；使用藍、綠、紅等色調，藉著呈現暗色調，和鮮豔的琺瑯彩繪形成強烈鮮明的對比。玻璃的色彩，有時呈現紫色有時則為琥珀色。十五世紀至十六世紀之間，出現乳白色的「拉提摩」玻璃（牛奶玻璃，義lattimo，英milk），有時也製作類似土耳其石的藍色不透明玻璃。主要的彩繪圖案為藝術的怪誕主題、關於神話的題材、勝利的凱旋或結婚典禮進行的描繪，或者將年輕的結婚新人的肖像以獎盃的設計樣式呈現。

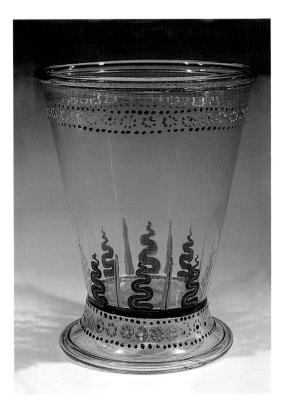

向外展開的大酒杯
威尼斯 約1500

威尼斯玻璃的技法與裝飾特徵

威尼斯玻璃的許多嶄新技法與應用，被形容為從傳統變為「創新」的突破，是被肯定為現代玻璃先鋒的由來。尤其，在十五世紀

中葉以前就流行歐洲各地的真正透明無色玻璃的發明，其實歸功於威尼斯的安吉洛‧巴羅菲爾（Angelo Barovier）加以改良而成就了世界玻璃史上重大發明——水晶玻璃（義：Cristallo）。其他種類豐富的玻璃特殊製作與裝飾技法，都印證威尼斯玻璃在玻璃史上一枝獨秀、綻放傲人光芒的原因。

■彩繪

從許多現存的例作，可以理解威尼斯在十三世紀以前就知道了無色透明玻璃的製法與琺瑯彩繪的裝飾。例如：從威尼斯最初以

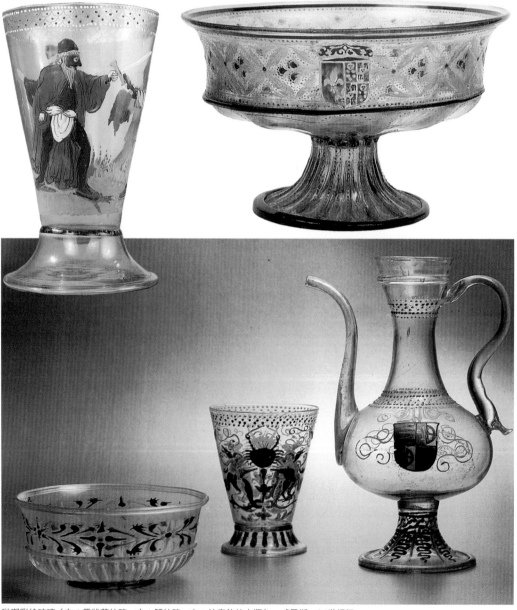

右圖）金飾琺瑯彩繪立碗（中間為14歲下嫁法王亨利二世的梅迪奇家族的凱薩琳徽章圖案）
威尼斯　約1533

左圖）金紋彩繪酒杯　威尼斯16世紀中葉

琺瑯彩繪玻璃（左：帶狀葉紋碗，中：蟹紋碗，右：紋章飾紋水瓶）　威尼斯　16世紀初

琺瑯彩繪知名的繪師葛雷格利歐‧第‧納普利恩的作品當中，
可以了解到玻璃彩繪的進步與藝術風格的純熟表現。事實上，
威尼斯玻璃上的琺瑯彩繪常與當時威尼斯派的繪畫風格相似。
例如：與初期的法布里阿諾或維瓦利尼類似，也有的彩繪主題
擷取自威尼斯編輯的畫集或引用歐威迪伍斯的「變身故事」
等。雖然無明確的證據，但也有與十五世紀後半的琺瑯彩繪及
當時傑出的藝術家安吉洛‧巴羅菲爾（相傳1424-1460）深切相
關聯的說法。此外，喬凡尼‧馬利亞‧歐比茲（活動期間1488-
1525）與喬凡尼‧第‧喬爾‧巴里林（活動期間1511-1512）曾經
在大量的透明或乳白色玻璃上面彩繪的事實也已經獲得印證。

■「拉提摩」玻璃（牛奶玻璃，義文：lattimo）

　　十六世紀初的乳白色玻璃生產，顯然是為模仿中國瓷器的
一種嘗試。1500年左右，除了簡化的動物象徵或者成型紋章的透
明玻璃等製品受到歡迎以外，怪誕（grotesque）風格的主題與其
他更豐富的裝飾表現也隨之出現。至十五世紀末，也發明了金梨
底色玻璃與瑪瑙玻璃，甚至屬於古代技法的萬花筒玻璃（千花玻
璃，義：millefiori）也復出被加以應用。

威尼斯風格琺瑯金紋彩繪玻璃
1580

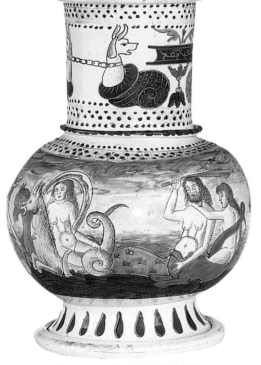

「拉提摩」（牛奶玻璃）彩繪玻璃瓶
威尼斯　16世紀早期

「拉提摩」（牛奶玻璃）風景圖盤　威尼斯
米歐提工房製　1738-1741

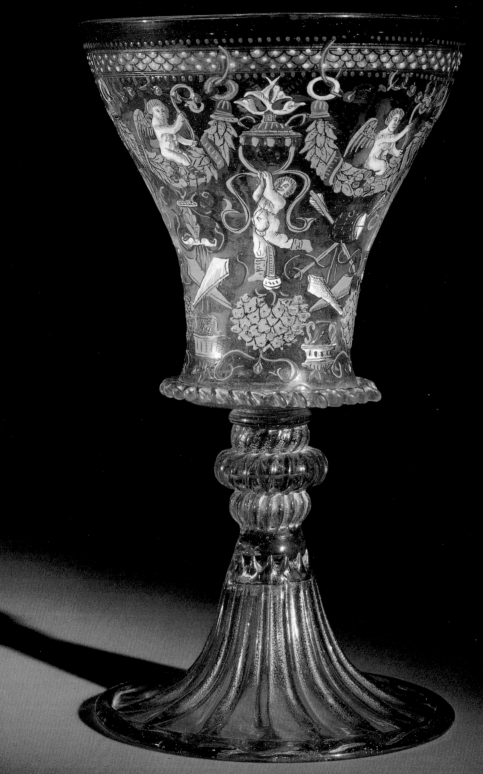

「Cristallo」（水晶玻璃）酒杯　威尼斯　16世紀初期　美國康寧玻璃美術館藏

■蘇打玻璃

　　十六世紀前半，脫離了過去借用金工裝飾品的器型來生產典型威尼斯玻璃的作法。開始在威尼斯的蘇打玻璃製作領域上，將由調和明亮度與優美感而成的形狀發展至幾乎接近完美的地步。享盡海上貿易霸權好處的威尼斯玻璃工藝，絲毫不受攔阻地得以從西班牙或埃及進口蘇打，使玻璃業者可以持續使用添加蘇打的傳統玻璃原料調合法。

■水晶玻璃

　　義大利文藝復興後期的藝術風格與單純附加上臉龐、把手或鈕子裝飾的透明無色玻璃又稱「水晶玻璃」（義文：cristallo）裝飾非常相合。約十六世紀初，因為威尼斯的這類透明玻璃的大幅度改良，使玻璃器皿本身的厚度變得較薄、透光性較佳，外形也被修飾得較自然與優雅。十六世紀前半的威尼斯水晶透明玻璃範例不少，例如：附有大手把與鐘形腳的漏斗形高腳杯或者以低腳與半球形的器身為特徵的高腳酒杯等都是當時的典型製品。十六世紀中葉左右，出現了以浮雕來裝飾杯腳的部位，以附加獅子臉或花紋圖案的金型吹入鑲嵌成形的玻璃器皿，形成另一種典型的威尼斯玻璃裝飾風格，並沿用至十六世紀後半。此外，在玻璃碗上以藍色手把或透明玻璃塑成翼形的部分細節或在腳部變化裝飾的器皿製作，也延續至十七世紀前半。玻璃器皿的形狀或裝飾也在十七世紀初變得更為複雜，尤其是在器皿腳的部位增添了許多極盡複雜化的形狀，各種視覺性的裝飾強調與變化也開始被普遍應用。

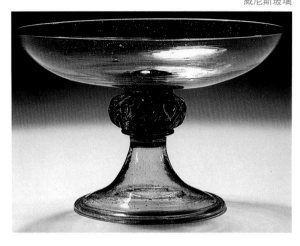

威尼斯透明玻璃「Cristallo」（水晶玻璃）高腳酒杯裝飾有罕見的鈕扣狀的萬花筒玻璃
16世紀中葉　牛津大學艾希莫林博物館藏

下圖）蕾絲玻璃瓶　威尼斯
16世紀末　利艾捷古代與裝飾藝術博物館藏

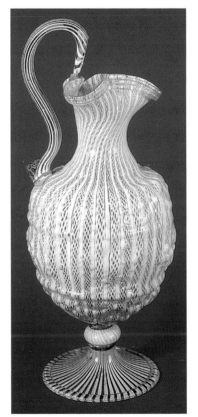

■蕾絲玻璃

　　與水晶玻璃截然不同的蕾絲玻璃是十六及十七世紀威尼斯玻璃的基本與經典代表。

　　蕾絲玻璃的製作過程與特殊

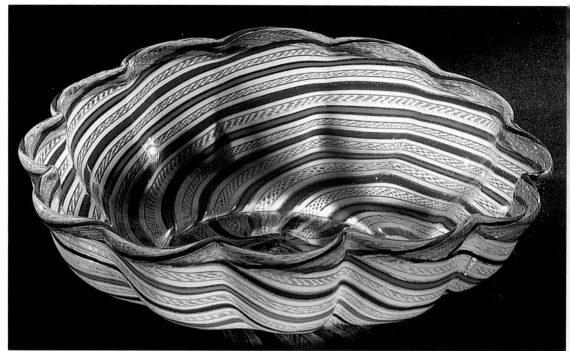

罕見的藍白紅蕾絲玻璃碗　威尼斯　約1600　倫敦Sheppard and Cooper藏

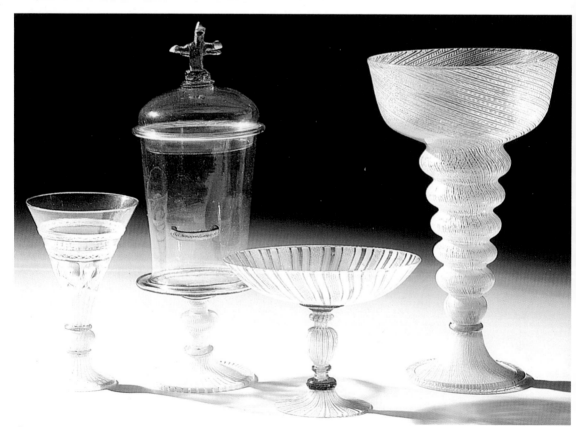

「Filigrana」蕾絲玻璃　威尼斯　16-17世紀初　倫敦Sheppard and Cooper藏

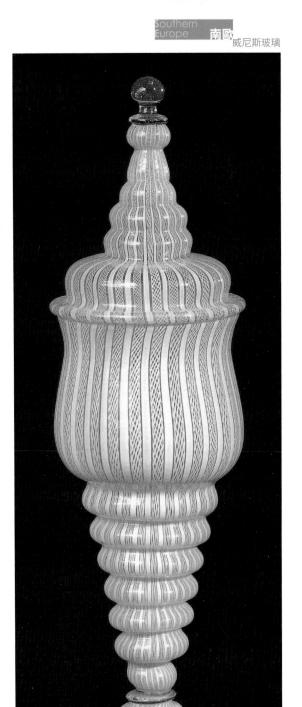

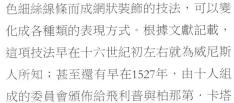

有蓋蕾絲玻璃高腳酒杯　威尼斯　16世紀後半
（形狀模仿16世紀初的作品）

裝飾效果即是在透明玻璃容器當中鑲嵌白色細絲線條而成網狀裝飾的技法，可以變化成各種類的表現方式。根據文獻記載，這項技法早在十六世紀初左右就為威尼斯人所知；甚至還有早在1527年，由十人組成的委員會頒佈給飛利普與柏那第·卡塔內·賽雷那兄弟「蕾絲玻璃製造」的製造許可紀錄。

■其他技法的應用

　　鑽石點刻技法（Diamond-point engraving）於1530年被引進威尼斯。這項技法和那些不需使用火而僅僅以油或樹脂

附蓋的蕾絲玻璃酒杯　威尼斯　17世紀　美國康寧玻璃美術館藏

高腳酒杯　威尼斯　17世紀

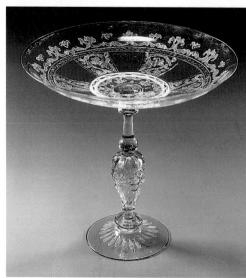

鑽石點刻玻璃酒杯　威尼斯　16世紀中葉　英國私人收藏

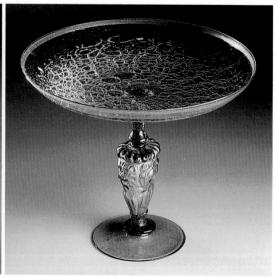

冰裂玻璃酒杯威尼斯　16世紀末葉　倫敦Sheppard and Cooper藏

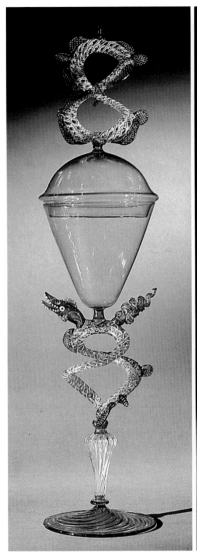

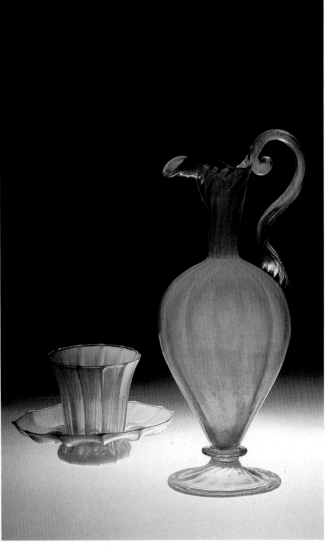

來彩繪的技法，同樣顯示出威尼斯玻璃的技術水準至1530年就已經
達到了高度發展的地步。大約在十七及十八世紀，添加削薄成如白
色羽毛圖紋的古老裝飾技法再度出現於威尼斯，並且被應用於透明
或彩色玻璃。十六世紀末開始至十七世紀左右，威尼斯也生產製作
「冰裂玻璃」（crackled glass 或 ice glass）。此外，這時期的威尼斯
玻璃製造業再度喜好採用深色系的色彩，如：深紫、孔雀綠，蔚藍
等，大量運用在強調裝飾的效果。此外，和裝飾鈕扣的加飾一樣，
也在玻璃表面添加如肋骨狀的視覺裝飾並添加各種顏色以凸顯設計
特徵。這些裝飾傾向在十七世紀後半至末葉之間都變得更加顯著與
成熟。大約在這個時期，如大理石般的彩紋玻璃或蛋白石（貓眼
石）玻璃也再度流行；餐桌玻璃或裝飾物體形狀的想像力也變得更

左圖）龍紋裝飾高腳酒杯
威尼斯　17世紀　總高36cm
美國康寧玻璃美術館藏

右圖）蛋白石（貓眼石）玻璃
威尼斯　17世紀末

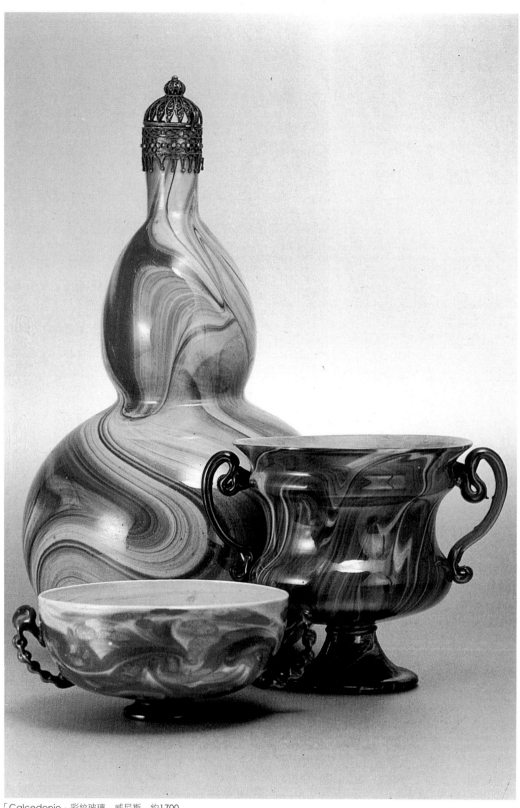

「Calcedonio」彩紋玻璃　威尼斯　約1700

為豐富，尤其高腳酒杯的腳部裝飾也更大幅誇張表現，特別是黃色、白色、藍色等花卉或水果的裝飾有較強烈的這類傾向，但卻不會有過於繁重的感覺。

威尼斯玻璃祕法的流出

歐洲王宮貴族競相奢侈花費在大量玻璃裝飾的情況，看在君王的眼裡想必感嘆無限。因此，各國獨自開展玻璃產業的野望再也按捺不住，紛紛用盡各種手段極力拉攏誘出姆拉諾島上的玻璃工匠與技術人員。雖然擅自離島會遭致死刑的嚴酷刑罰，但受到他國祕密的人身保護保證與極誘人的待遇利益引誘，計畫逃離姆拉諾島的人還不少。於是長久以來被嚴密監視保護的威尼斯玻璃製作祕法，再也無法隱藏下去。隨著玻璃工匠的流出，使玻璃製作技法漸漸地以各種方法傳播至歐洲各地。大約在1498年，因維斯可・達・歌曼發現了好望角路線的印度洋航路，使威尼斯所掌控的東方貿易壟斷體制逐漸走向崩潰的命運，至十七世紀終於逐漸失去了其海上霸權的勢力。

雖然，威尼斯為了挽回此頹勢而想出發展玻璃創新設計的起死回生之計，開始製作豪華絢麗的複雜裝飾性玻璃杯或水晶玻璃燈吊飾、玻璃鏡、裝飾品等，努力推銷進攻歐洲市場。事實上一般為人所熟悉的威尼斯玻璃印象，大都是這個時期所發展的裝飾性玻璃產品風格與種類。然而，此時歐洲的玻璃工藝市場早已誕生了強力的競爭對手，波希米亞玻璃成為最被看好的新秀，而使威尼斯壟斷玻璃供應市場的勢力銷聲匿跡，其堅強的實力甚至逐漸逼退威尼斯離開歐洲玻璃市場的競爭主流。

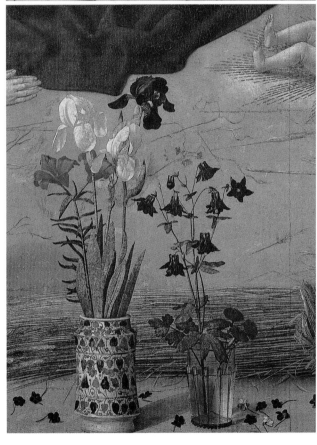

上圖）玻璃設計圖　約1670

下圖）雨果・凡・德・葛斯（Hugo Van Der Goes）所作的波提納里聖壇畫中幅〈牧羊人的頂禮〉之局部，呈現出瓷花瓶和附有底箍的稜紋水晶酒杯（右）。

威尼斯玻璃的功能與用途

威尼斯在十五世紀中葉所發展出的水晶玻璃為世界玻璃歷史締造了劃時代的革新記錄。加上其他嶄新或復興的製作方法，例如：金箔、琺瑯、拖拉、細線、捏絲等裝飾技法（如：蕾絲玻璃及牛奶玻璃）及可以呈現如彩虹般不同變化顏色的暈光效果、瑪瑙彩紋或冰裂技法等表現途徑的運用，都是奠定威尼斯成為世界領導玻璃製造中心地位的要素。威尼斯玻璃先進的技術成就前所未有的卓越藝術表現與實用功能，不僅震驚歐洲各國王宮貴族，更刺激了深入研究玻璃製作的熱潮，進而在歐洲開創了玻璃演進歷程的新紀元。

不難想像許多形狀相似的玻璃瓶在不同國家會產生不同的用途。這可以在許多當時的繪畫作品當中得到清楚的視覺印證。例如：卡拉瓦喬的名作〈酒神〉明確呈現出男孩手上所握的一只威尼斯玻璃酒杯是被使用來盛紅酒的（圖見51頁）。而典藏在法國羅浮宮的維羅內塞（Paolo Veronese）代表作〈迦拿的婚宴〉，也出現當時

左圖）此立杯上的彩色玻璃小片裝飾與琺瑯及金箔的巧妙組合，製造出和黃金與珠寶相仿的豪華高雅效果　威尼斯　16世紀早期倫敦維多利亞與艾伯特美術館藏

右圖）如肋骨狀突起裝飾的水瓶威尼斯　15世紀末德國杜塞道夫藝術宮殿博物館的亨特里希玻璃美術館藏

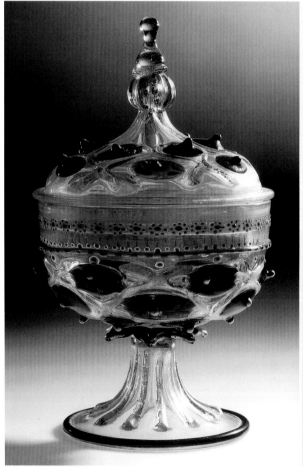

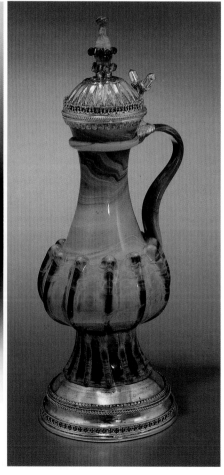

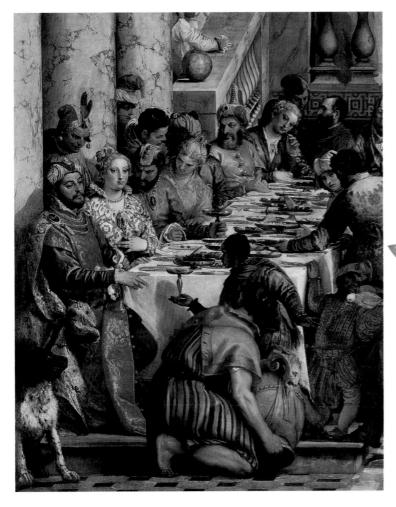

出現在維羅內塞〈迦拿的婚宴〉繪畫中當時最新潮精緻的紅酒酒杯　威尼斯

左圖）維羅內塞的代表作〈迦拿的婚宴〉，充滿優雅時尚的晚宴展現出極精緻的16世紀宮廷餐桌禮儀擺設與氣氛。

最新潮的透明高腳酒杯，同樣具有盛紅酒的類似功能。然而，據說在北歐這類的玻璃器皿卻被使用來放甜肉或水果。在十七世紀黑姆（Jan Davidsz de Heem）的靜物繪畫作品當中，紅酒則通常被盛放在高挑的長形玻璃器皿，呈現荷蘭另類的典型風格。

甚至，也有許多形狀豐富的威尼斯玻璃器皿是特別為北歐市場而設計的。這類玻璃包括了由阿爾卑斯北部的綠色森林玻璃而製成的 Scheuer 玻璃，特徵為附帶一個馬刺作為手把，經常被使用於十五世紀末的德國。此外，一只製造於1520年左右並裝飾有「Reich von Reichenstein」徽章的威尼斯水晶玻璃，也因其形狀稀罕經常成為談論的範例，目前典藏於大英博物館。還有一件典藏於倫敦維多利亞與艾伯特美術館的十六世紀早期附蓋的紀念性酒杯，可惜這類型的玻璃器皿現存寥寥數件。雖然人物琺瑯彩繪、手工金箔與用琺瑯點繪邊緣的裝飾技法在十六世紀中葉就不再流行於義大利，但是在阿爾卑斯北部情況正好相反。具有這類裝飾特徵的圓筒玻璃高杯正

迎合當地的市場需求，其腳部通常微微向上翹起，被使用來作為裝啤酒的器皿。

威尼斯玻璃外銷事業的成就

　　一枝獨秀的威尼斯玻璃不論在技術、藝術表現各方面，甚至是工藝的管理整合上都反映出義大利境內與國外市場對其日益成長的強烈需求。前面介紹過義大利玻璃如何在十三世紀以降出口至歐洲及東方的許多國家，這項貿易持續在十五世紀隨著航行於所有主要港口的義大利賈列船而獲得更顯著的增長。珍貴的琺瑯玻璃彩瓶、單色的水晶玻璃、牛奶玻璃、瑪瑙彩紋玻璃與萬花筒（千花）玻璃等受歡迎的產品，都在當時的歐洲上層社會之間受到崇高的重視，特別是在義大利及歐洲各國的宮廷深受品味卓越的王宮貴族的青睞。價格昂貴的威尼斯玻璃經常被使用來作為外交上的呈贈禮物。其中最為人津津樂道的顯赫禮物，莫過於當丹麥國王菲雷德力克四世（Frederik IV）於1708至1709年訪義大利時所收到數百件的珍貴威尼斯玻璃器皿，龐大的數量與高超的品質真可謂史上難得一見。當然丹麥國王同時也為了自身的喜好，而在當地購買訂製更多的玻璃器皿。菲雷德力克四世回國後，將這些珍貴的威尼斯玻璃蒐集典藏於哥本哈根羅森堡宮內一間特別設計的玻璃展覽廳。因此如要更深刻理解體會盛期的威尼斯玻璃風格與重要例作，例如菲雷德力克四世訪義大利期間所訂製的大型豪華餐桌玻璃組合，都可在此觀賞。

　　無論如何，姆拉諾島玻璃業者似乎樂意配合輸出國家的品味，與特殊需要來設計考量生產的商品。例如：早在1280年，威尼斯就出口「拜占庭風格」的酒杯給Constantinople；之後又生產回教寺院燈輸出至土耳其、敍利亞及埃及。但最能代表義大利全力配合訂購者心意與要求的明證是一封典藏在大英圖書館，有關英國倫敦

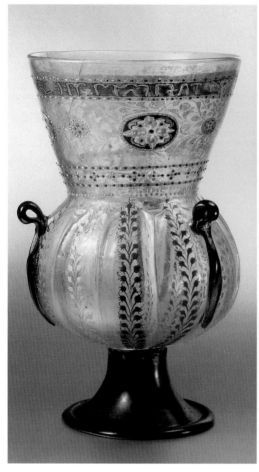

的玻璃行銷商約翰‧格林向威尼斯的玻璃製造商阿雷西歐‧莫瑞尼
（Alessio Morelli）訂製威尼斯玻璃的設計圖與書信的珍貴史料，詳
細記載著尺寸與厚度等細節，為因應英國玻璃市場而提出具體又詳
盡的特殊要求。信件清楚提示：與威尼斯的優雅細緻特性成對比，
堅固的玻璃器皿才符合英國市場的實際需求。

「威尼斯風格」玻璃的誕生

「威尼斯風格」（façon de Venise）一詞，顧名思義就是在威尼
斯以外地區模仿威尼斯玻璃製造方法或風格而生產的玻璃，盛行於
十六及十七世紀的歐洲各地。儘管威尼斯的公會嚴格禁止玻璃技法
外流，仍然有許多姆拉諾島的玻璃工匠利用各種手段出走並流竄至
歐洲各地，使威尼斯玻璃的製作祕法曝光，因而促成了「威尼斯風
格」玻璃的誕生並流傳影響整個歐洲。流行的典型製作種類有裝飾
性的高腳杯或盤（tazza）、蛇攀沿杯幹的飲杯及有蓋的酒杯等精細
的玻璃器皿。

左圖）以回教寺院燈為形狀圖案
的裝飾壺　威尼斯　約1500
德國杜塞道夫藝術宮殿博物館的
亨特里希玻璃美術館藏

右圖）冰裂玻璃酒杯
荷蘭製作的威尼斯風格玻璃
16世紀末-17世紀初
德國杜塞道夫藝術宮殿博物館的
亨特里希玻璃美術館藏

威尼斯人雖然數次嘗試穩固玻璃的專賣權，仍無法避免一些專門仿效「威尼斯玻璃製法」（a la façon de Venise）的玻璃製造業者在阿爾卑斯北部如雨後春筍般興起。事實上，早在十六世紀中葉，熱中於威尼斯玻璃的領主與聰明的商人就已經在北方開創先例設立了專門製造白色或無色玻璃的工房（Weissglashutten）。這類工房的經營權是由同為玻璃製作中心城市，也是姆拉諾島玻璃業對手阿爾塔雷（Altare）的卓越工匠，或者不受禁令約束的姆拉諾島玻璃工匠後代所管理。因為他們所應用的配方、形態與技巧均嚴謹遵照威尼斯玻璃的製作過程與方法，現在幾乎難以分辨得出這類威尼斯玻璃是出自姆拉諾島或者是奧地利、德國或荷蘭的「威尼斯風格」玻璃製品。

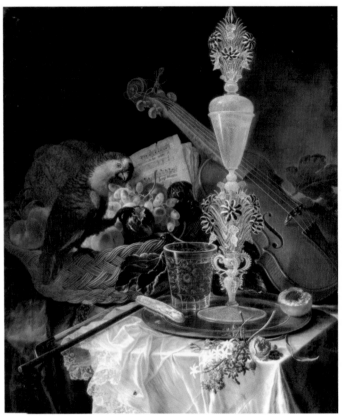

蓋伯爾・薩希（Gabriele Salci） 靜物與鸚鵡 1716
此畫的細節當中呈現盛行於16及17世紀的威尼斯蕾絲玻璃高腳酒杯與當時流行於全歐的「波希米亞」風格新潮酒杯。

右頁圖）哥本哈根羅森堡宮的玻璃精品典藏，大部分為義大利威尼斯的蕾絲玻璃。圖內右上方一尊裝飾複雜豪華的威尼斯蕾絲酒杯，與出現在蓋伯爾・薩希的〈靜物與鸚鵡〉畫作中的義大利玻璃相似。

威尼斯以外的義大利玻璃製造中心

關於義大利玻璃產業的流通歷史，十三世紀以前僅有少量威尼斯玻璃輸出至英國或德國，至十四世紀才開始增加外銷的數量。十三世紀，除了義大利北部以外，拿坡里或佛羅倫斯也有玻璃工場。後來興起的熱那亞（Genoa）附近的阿爾塔雷等城鎮則是在十五世紀大幅成長而奠立的重要玻璃生產中心。由於阿爾塔雷的玻璃製造產地並不是威尼斯政府為防止玻璃工匠及祕法流出所定規制以內的地區，而使阿爾塔雷人有機會在十六世紀將義大利的新潮玻璃製品引進法國。

為梅迪奇家族特製的玻璃

義大利托斯卡尼Grandukes舉世聞名的顯赫家族——梅迪奇對威尼斯風格玻璃非常感興趣。並且只是為了個人的喜好而不惜投注經費在玻璃的藝術創作上，模仿威尼斯玻璃名家創設了一連串的玻璃工房。與當時那些為化學或藥物試驗而製作的玻璃不同，他們盡其

上圖）為梅迪奇家族而製的玻璃盤細節，
展現出各類裝飾技法應用的極致表現。
佛羅倫斯或威尼斯

下左圖）為梅迪奇家族而作的玻璃設計圖

下右圖）據說威尼斯玻璃製造人員曾於
1580年左右，在因斯布魯克的宮廷玻璃
工房內製作威尼斯風格的玻璃，這件威尼
斯風格玻璃器皿可能是製造於因斯布魯克
或威尼斯。　約16世紀

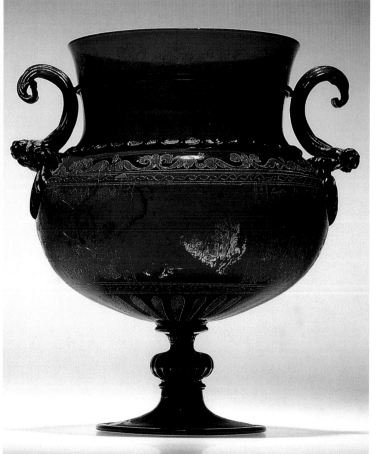

所能地應用了各種技法來創製許多造型奇特的玻璃餐具與裝飾。據說燃燒爐的手吹與模吹技法經常與「燈工技法」（lampwork）配合使用。所創製而成的玻璃不但精緻優雅又極富創造表現力，彷若巧奪天工的藝術傑作。因此也有人稱歐洲十六及十七世紀最奇幻創新的玻璃設計發明，不在姆拉諾島而是在佛羅倫斯。

　　卡西摩二世和他的兄弟斐迪南（Ferdinand）二世是梅迪奇家族中最熱情的玻璃愛好者。卡西摩於1619年在圍繞碧緹宮殿（Pitti Palace）的波波里花園內開設了一間新的玻璃工房。畫家雅各布・利葛齊（Jacopo Ligozzi）受邀為玻璃製作提供設計圖，許多著名的雕刻家也在宮殿內預備玻璃製作所需的模型。當卡西摩早逝於1621年之後，這間位於佛羅倫斯的玻璃工房在斐迪南二世的領導下奠定其頂尖地位。許多當時最傑出的藝術家們都曾獲邀參與玻璃的設計，但是很可惜因為玻璃的易碎特性，這些玻璃作品能夠完整存留至今的極為稀少，幸好保存下來的設計圖還不少，讓後人至少有想像的根據。

威尼斯玻璃職人的流出

　　十六及十七世紀，因著從威尼斯遷移至歐洲各地的玻璃工匠，而使玻璃製造技術廣傳全歐，雖然製作品質良莠不齊，但都全力模仿威尼斯玻璃。儘管威尼斯政府為了防止玻璃工或製作祕法的流出而嚴定管束的規則，但是事實上仍有不少威尼斯玻璃工成功逃出。但是，因為這些出走而想另創天地的大多數威尼斯玻璃工匠並非業界的頂級人物，又加上所逃至的地點如：歐洲北部及西部等區域，都很難取得蘇打等玻璃製作原料，而使另闢玻璃製作天地的美夢破滅。當時就算要想從沿海運送原料至歐洲內陸，因為無相關貿易仲介商的支援，要在偏遠的內地製作玻璃不難想像是極為困難的，造成高不可攀的玻璃價位更是無可避免。果然，這些製造威尼斯玻璃的工場大多維持不久就停工破產，在歐洲中部地區最為明顯。

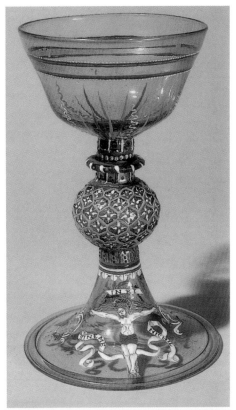

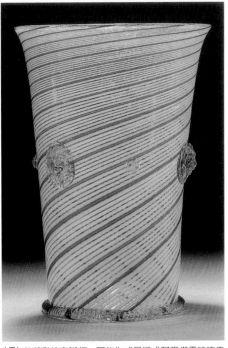

上圖）琺瑯彩繪高腳杯　可能為威尼斯或阿爾塔雷玻璃工人在法國製作　16世紀中葉
下圖）威尼斯風格的蕾絲高酒杯　推測為荷蘭製　約1600

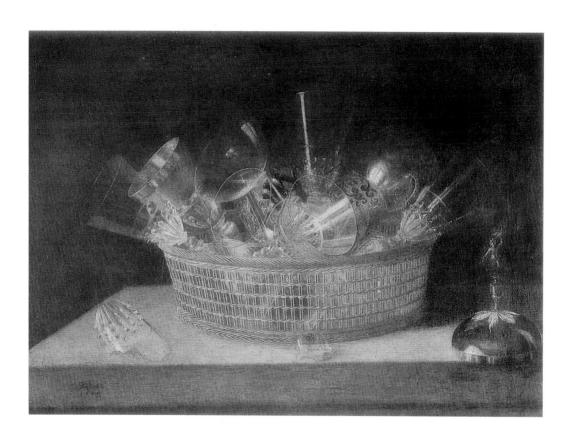

描繪盛滿威尼斯風格玻璃酒杯
的靜物繪畫細節　Sebastian
Stosskopf畫　約1643

儘管玻璃製作的旋風造成許多的失望，但仍有少數以威尼斯玻璃製作技法發展「威尼斯風格」玻璃的業者，因所處的地區擁有安定進步的社會制度與高度專業化的經濟支援，而得以獲得穩定提供玻璃原料的進口途徑，終使威尼斯玻璃製作事業順利扎根在義大利以外的國境。

歸功於廣泛的流傳途徑，所傳授的玻璃製造知識並不淪為個人獨占的霸業。在荷蘭或法國境內，經常可以看到來自威尼斯與阿爾塔雷的玻璃工匠共同合作的特殊現象。至十六世紀，在這些國家所製造的「威尼斯風格」玻璃已經演進到相當精緻的程度，幾乎和威尼斯的原產地不相上下。此外，在德語圈的國家當中，致力於「威尼斯風格」玻璃製造的也不少，只可惜沒有長久持續下去。

雖然如此，在許多玻璃製作的實際問題上，如：針對地方性玻璃原料的調和或清澈度等技術問題的改進，所帶來的莫大貢獻是不容否定的。同時，在創新技法或玻璃器型的變革等製作層面上也造成極大的影響。在如此積極性的發展過程當中，使十六世紀的較先進的中歐玻璃工場，不再侷限於沿襲中世傳統的透明玻璃與綠色森林玻璃的手吹玻璃技法，而開始製作更複雜的鐘型、壺型或大膽表現腳部細節的「威尼斯風格」玻璃酒杯。

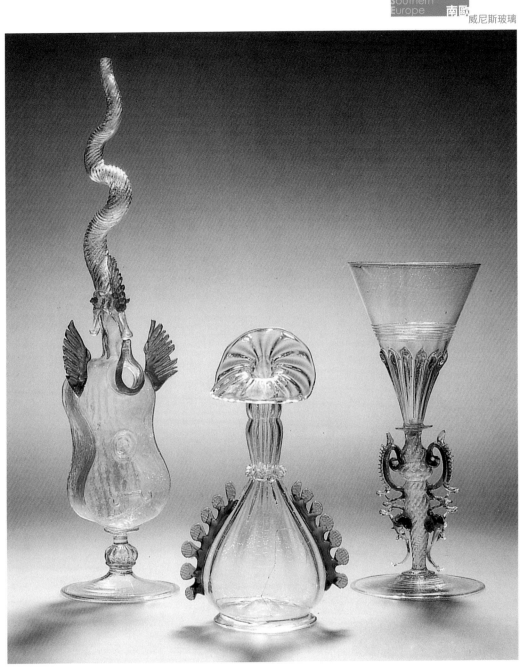

設計複雜的文藝復興風格玻璃
器皿　佛羅倫斯　約17世紀

「威尼斯風格」玻璃廣傳歐洲各地

■歐洲中部

　　從歐洲中部衍生而出的阿爾卑斯北部玻璃工藝，與義大利玻璃工匠之間的關係雖然不明，但是頗為奇妙的是維也納早在1428年就有關於義大利玻璃工匠歐諾索斯‧德爾‧布隆迪歐的記載，甚至1486年也有關於尼可拉斯‧威爾奇的記載。早期的玻璃工房如：

魯布蘭的玻璃工場、特蘭德與比拉奇等玻璃工房都受哈布斯堡家族的保護。但是，其實中歐最重要的玻璃製造業集中於哈爾（1534-1615）及因斯布魯克（1570-1591）玻璃工房所在的基羅爾地方。哈爾玻璃工房是由奧古斯堡的企業家創立，因斯布魯克（Innsbruck）的工房則是費南德‧奇洛爾大公自費設立。

哈爾的玻璃工房特別從威尼斯拉拔著名玻璃工匠沃爾夫剛格‧比特爾參與玻璃事業的創建，可惜比特爾於1540年就抱著大筆債務去世。從此哈爾的玻璃工房就被奧古斯堡的賽巴斯強‧赫須德塔（1540-1569）收買，他頗精於經營，接手後就將製品順利推銷至基羅爾地方與德國南部。赫須德塔剛開始招聘來自威尼斯的玻璃工匠，但後來則以雇用地方的工匠取代。然而，費南德大公對於他混淆中歐與「威尼斯風格」設計的製品並不青睞，但是也有赫須德塔於1558年為大公提供大量的聖餐杯、琺瑯彩繪的芬潘杯、高腳杯、碗等玻璃器皿給布拉格的傳說。雖然因斯布魯克玻璃工房的生產斷斷續續，在那裡工作的威尼斯玻璃工匠卻是經過威尼斯共和國元首特別許可的。他們所生產的玻璃器皿形狀與當時原產的威尼斯玻璃極為相似，但是較為龐大厚重，玻璃

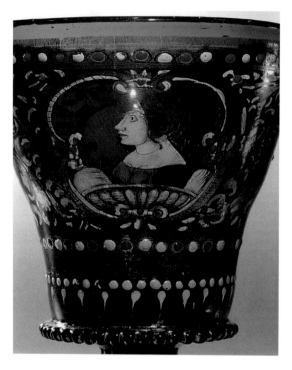

此結婚紀念酒杯清楚印證琺瑯彩點已經被應用於金箔的裝飾
威尼斯　15世紀末

右頁上圖）各種鑽石點刻法裝飾的基羅爾玻璃　基羅爾地方，哈爾或因斯布魯克　約1570-90

右頁上圖）蕾絲玻璃　阿爾卑斯北部（推測波希米亞製）　17世紀初

本身的純度也稍微低劣。在裝飾方面，看起來是出自單一工房之手，以典型的鑽雕刻法與不加熱的彩繪為特點。目前，很多因斯布魯克的玻璃製品以阿姆布拉斯典藏品的名義收納於維也納美術史博物館，在慕尼黑的拜艾倫博物館及其他的州立博物館也可以觀賞到這類玻璃名作。

三十年戰爭（1618-1648）使歐洲中部的玻璃製造發展面臨一時中斷的命運，但在坦巴哈卻仍然有一座由義大利人設立，是邱林根地方唯一的玻璃工場。義大利玻璃真正廣泛深入歐洲中部大約在1648年的西法利亞條約之後。「威尼斯風格」玻璃的製造也在歐洲中部各地再度興起，各處都有史料記載義大利人駐留並協助玻璃發展的紀錄。

■法國

法國與荷蘭的玻璃發展過程都和歐洲中部完全不同。十六及十七世紀，在此地發展的玻璃工藝以種類廣泛的製作為商業基盤而

得以順利進展，加上一些從義大利移民法國的富裕階層給予了市場穩定的保證。特別使法國順利發展玻璃事業的重要因素，是有眾多來自阿爾塔雷的義大利玻璃工匠，他們起初從南法進入，後來遷移里昂。因而使里昂早在1511年就出現了琺瑯彩繪的「威尼斯風格」玻璃。之後，阿爾塔雷人的移民仍持續增加，由於他們的義大利領主於1582年晉升努維爾王公，而使努維爾成為阿爾塔雷人在法國的聚集中心。實際上，在十六與十七世紀期間，這裡的街坊也因為義大利玻璃製造的盛行而被稱為「小姆拉諾」。義大利人以此為根據地繼續向南特、巴黎、盧安及歐爾雷安等其他地方協助法國拓展玻璃事業。

在這段鼓勵玻璃事業發展的時期，法國國王不僅授與阿爾塔雷玻璃工匠貴族的身分，也保護其玻璃製造的獨占權並給予特定地域的專賣權。至1615年，法國境內擁有貴族稱號的玻璃工匠就有兩千至三千人之多。然而，這些阿爾塔雷玻璃工匠幾乎不製作豪華玻璃器皿，反而專注於簡明設計的「威尼斯風格」酒杯或酒瓶。由於他們所擁有的豐富專業知識與製造技術經驗，使部分玻璃工匠甚至得以跨行參與協助當時積極發展的陶瓷製造。大約在1616至1619年之間，盧安的達賽馬爾首次採用石炭來作為熔解窯的燃料，也歸功於阿爾塔雷玻璃工匠的協助。阿爾塔雷玻璃工匠也是水晶玻璃與彩色玻璃製造的專家，深獲佳評。尤其因為他們藉鑄造方法，

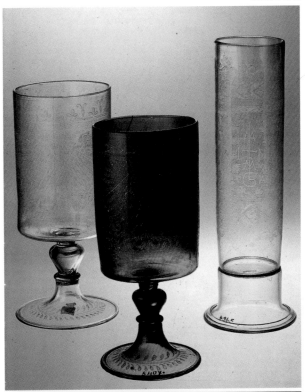

左圖）藉由模吹技法將細絲玻璃（filigree glass）的形狀，慎重地扭轉成較複雜外形的玻璃壺
威尼斯　16世紀末

右圖）芬潘玻璃兩種　鑽石點刻法裝飾與未加熱上彩人物圖紋
波希米亞　17世紀初

而成功開發的玻璃板製造技法，使法國的建築領域有了突破性的發展與變革。

法國的玻璃工藝演進歷史當中最特殊的是在1565至1577年之間，由努維爾繪師引進的琺瑯彩繪精密繪畫。據說當時在努維爾就有五十二家工房通曉這類玻璃裝飾知識。此外，也開始利用「燃燒工法」吹出管狀玻璃或拉成各種立體形狀的玻璃器皿。而拉成細線狀的玻璃技法，有的是運用銅線，或者以綠色或透明玻璃為芯而成，也有的作法是將玻璃棒熔化而形成。類似的玻璃製法都曾在十七及十八世紀的威尼斯、荷蘭、英國、德國及西班牙被使用過。

■荷蘭

其他最重要的「威尼斯風格」玻璃也在荷蘭南部製作。身為荷蘭南部玻璃製造業元老之一的安格爾貝爾德‧可利內，於1506年在蒙斯附近的波威爾茲（Beauwelz）開設玻璃工房，擁有製作「威尼斯風格」玻璃的許可權。因為在地方工場的義大利玻璃工匠大多為隨季節移動的勞動者，當他們定期歸國時便有機會接觸威尼斯玻璃的新製品並將最新的資訊帶回。威尼斯人最初定居的安特衛普

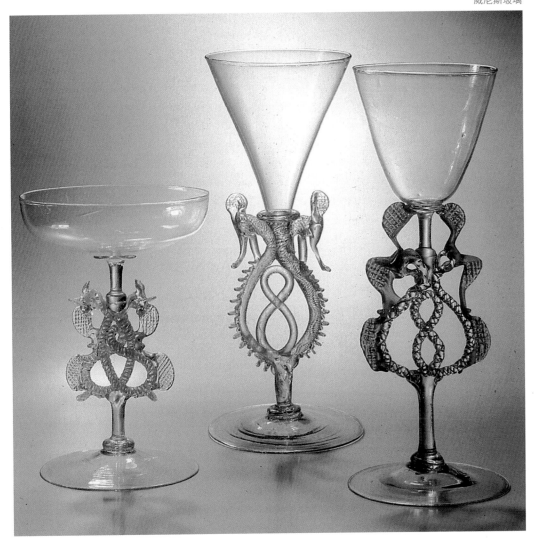

（Antwerp）於1541年成為玻璃生產最重要的中心地，尤其在十六及
十七世紀儼然是義大利移動玻璃工匠，分散往歐洲各地之前的集合
地點。可惜，三十年戰爭之後，安特衛普的重要性大減，其地位被
後起之秀利艾結所取代。邦諾姆兄弟於1638年在利艾結開設玻璃工
場並有來自威尼斯與海森的玻璃工匠製作「威尼斯風格」與德國風
格的玻璃器皿。不久之後，他們更加擴張工場規模以準備充分應付
荷蘭與法國西部的龐大市場需求。

　　十六世紀荷蘭製造的「威尼斯風格」玻璃已經達到相當精緻
的程度，甚至到達與當時的威尼斯原產品難以區別的地步。十六世
紀中葉左右，荷蘭也擁有製造「威尼斯風格」蕾絲玻璃、「冰裂玻
璃」、德國風格玻璃以形狀將臉的主題表現成浮雕的「型吹玻璃／
吹模玻璃」（blown-moulded glass）等技術。此外，著名的船型玻璃

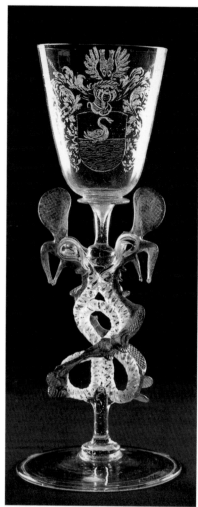

左圖）威尼斯風格的酒杯
以鑽石點刻法雕刻裝飾章紋，因
其特殊形狀又稱「蛇紋玻璃」荷
蘭南部　17世紀末

右圖）「尼普特・鑽石・衛斯」
裝飾技法的水瓶　英國倫敦的喬
治・雷文思克羅夫特製
1670年代末

右頁圖）
威尼斯製法的英國高腳酒杯
英國倫敦　高約20.9cm　1583
在英國首度獲得威尼斯風格玻璃
專利製造權的威爾茲里尼玻璃場
製品（來自姆拉諾）。以當時流
行於威尼斯的鑽石點雕刻法為裝
飾，附帶年號與英語的銘文。

器皿也是這時期的產物。十七世紀出現在杯的腳部，藉著彎曲形態
或各類花卉、動物等裝飾變化而聞名的酒杯，和附有豐富種類裝飾
把手的酒杯一樣，據說都是十七世紀中葉委託義大利玻璃工匠而製
造的。

■英國

　　因為在英國的義大利玻璃工匠都是從荷蘭渡海而來，而使英
國的玻璃發展歷程與荷蘭產生了密切的關係。雖然義大利玻璃工匠
最初移住英國是在1549年，但是要等到1571年才有來自安特衛普的
強・卡爾雷在倫敦設立玻璃工場，並雇用義大利人在阿爾門附近的
克拉其特・佛萊阿斯開始營業。卡爾雷去世後，由同樣從安特衛
普遷移而來的威尼斯人約克摩・威爾茲里尼接手繼續營業（1572-
1592）。威爾茲里尼是少數在西歐成功的義大利企業家之一，他所
製作形態單純的玻璃器皿目前存留下來只有八件，全為法國人安東

尼・得・利斯爾以鑽石點刻技法裝飾而成。十七世紀前半最重要的玻璃工場位於布勞特街，為羅勃特・曼賽爾提督所有，也曾有義大利玻璃工匠在此工作。1615年，由於英國禁止使用木材作為瓦斯熔解爐的燃料，迫使玻璃工場必須改用石炭。流入英國的義大利玻璃工匠一直持續至十七世紀中葉，因此可以理解這些新的人力資源為後來英國的玻璃製品所帶來莫大的影響。

■西班牙

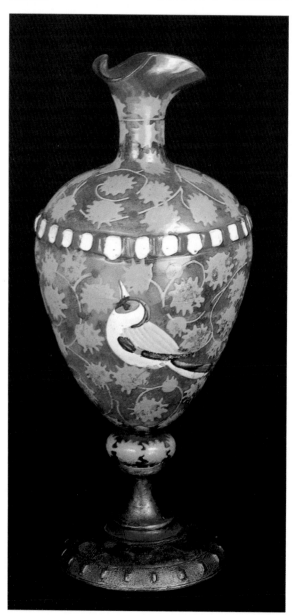

琺瑯彩繪葉鳥紋花器
加塔羅尼亞地方，巴塞隆納
16世紀末

從十六世紀至十八世紀，西班牙的玻璃製品在維持呈現地域性形狀的同時，也採用所引進的「威尼斯風格」玻璃精華。尤其，南部地方的玻璃製造業擅於將威尼斯風格與古伊斯蘭的傳統風格結合。在西班牙可以將玻璃製造分為東海岸（卡塔羅尼亞）、南部（安達魯西亞）及中部（卡斯提利亞），每一地區的製品各有不同的味道。卡塔羅尼亞地方的玻璃製造中心地為巴塞隆納，從十五世紀至十六世紀前半，以製作琺瑯彩繪的水晶玻璃或者藍、紫、綠等彩色玻璃為主，在玻璃裝飾方面混合伊斯蘭風格與後期文藝復興風格的要素於哥德風格當中。1550年至1630年左右，在巴塞隆納製作的綠色與白色琺瑯彩繪的珍貴範例仍留存至今，是以植物為主的裝飾，在各類樹木上添加各樣的花卉圖紋並將琺瑯彩繪塗得相當厚重。

雖然巴塞隆納也於十六世紀開始冰裂玻璃與線狀圖紋玻璃的製作，但是挑起技法與蕾絲玻璃的裝飾要等到十七及十八世紀才開始被廣泛運用。後來，可以稱得上是傳統卡塔羅尼亞風格的玻璃器皿也變得相當普及，就是那些附帶有飲口而稱為康提爾與波羅的酒器，要不然就是稱為阿爾摩拉塔，附帶有很多噴出口的玫瑰香水小瓶。康提爾有特別怪異的裝飾添加在具有透明裝飾與玻璃紐飾容器的表面，並以充分加熱過的透明或藍色玻璃扭曲加飾而成。

安達魯西亞在葛拉那達州的阿爾梅利亞與哈安設立有玻璃工場。因為西班牙南部的玻璃工藝站立在與歐洲文明相距遙遠的位置，所以反映出與古代或伊斯蘭傳統的連結表徵。玻璃工藝在此地的發展是從可爾特巴的卡利夫時代開始。從十五世紀至十六世紀，就出現小型玻璃工場，然而這些工場的製品要發展到十九世紀才比較能夠讓人感覺有明顯變化與特徵。此外，這些工場並不生產水晶玻璃，而是在一些綠色、藍綠、蔚藍、深棕、紫或琥珀等色調的玻璃上，施予厚重的裝飾或纖維狀的紋樣、鎖、貝殼等裝飾。

卡斯提利亞地方的玻璃是最欠缺表現力的。儘管威尼斯玻璃工匠來往頻繁，不可否認的是若和巴塞隆納相比，卡斯提利亞地方的「威尼斯風格」玻璃實在顯得相當原始又粗糙。要到十八世紀，雷克安可的玻璃工場才能夠製造出擁有精緻形態的玻璃。但是，歸納起來西班牙中部的大多數玻璃工場製品形狀大抵上較為單純。至十八世紀，許多工場均受到英國、波希米亞、德國或法國等國家的巴洛克風格玻璃藝術影響。後來，這些工場因為依爾特楓索皇家玻璃工房於1728年設立而失去光彩。

姆拉諾玻璃業的沒落

十七世紀的威尼斯玻璃工匠，曾致力嘗試以較豪華的細線裝飾與立體的加飾，來強調及增加姆拉諾玻璃的魅力。甚至，他們還增加了更多種類色彩與色調的運用。無論如何，到了巴洛克風格盛行的

Mi porto da Muran, e tazze, e goti
Bozze, impolete, e veri d'ogni sorte
E togo anca in barato i veri roti.

時期，威尼斯玻璃業者已經難以滿足逐漸增強對於表現神話意寓，或個人表現主題的時尚品味要求。他們雖然勉為其難地藉著仿效波希米亞玻璃技法的鑽石點刻技法，來嘗試追趕北方玻璃業突飛猛進的發展，可惜仍然效果不彰。至十七世紀末，威尼斯玻璃藝術的危機已經非常明顯呈現。尤其，十八世紀對於威尼斯來說是政治霸權全面衰退的時代。根據1718年所簽訂的條約不得不將地中海僅剩下的領土割讓給土耳其。根據文獻記載，在十六世紀末雖有三千人之多，從事玻璃製作的姆拉諾島，至1773年竟然減少到三百八十三人。至十九世紀初，幾乎可以宣告姆拉諾島上的玻璃製造業是早已經名存實亡了。

上圖）17世紀末以前，背負玻璃製品的人經常出現在馬或車無法行走的貿易路徑上。甚至有1284年的史料紀錄證明德國商人為了享受特別的免稅優待，而用籃子背負玻璃從威尼斯出發一路返回德國。
下圖）版畫呈現一位蒐集舊玻璃並販賣新玻璃的姆拉諾島玻璃商人。這是因為在玻璃的製造原料上添加玻璃碎片，可以加強產品的品質並降低燃燒的溫度。因此在威尼斯當局了解這類蒐集舊玻璃買賣的重要性以後，於1285年禁止了玻璃碎片的外銷。

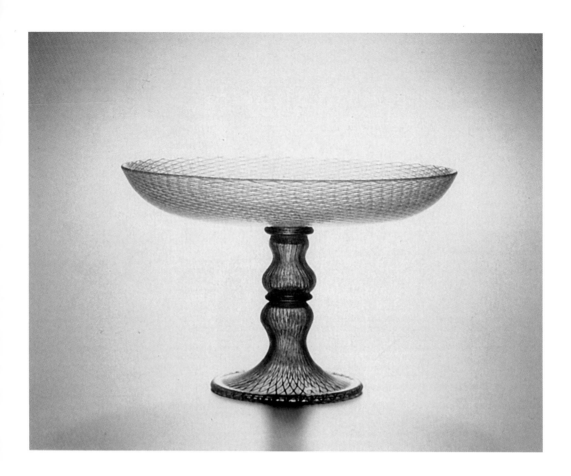

網狀玻璃裝飾用高腳盆　威尼斯或威尼斯風格玻璃　17世紀前半　德國杜塞道夫藝術宮殿博物館的亨特里希玻璃美術館藏

（右頁上圖）小型水瓶　威尼斯或威尼斯風格玻璃　17世紀　德國杜塞道夫藝術宮殿博物館的亨特里希玻璃美術館藏

（右頁下左圖）卡拉瓦喬所繪〈酒神〉作品細節呈現男孩手握一只盛滿紅酒的威尼斯玻璃酒杯　約1594-95

（右頁下右圖）卡拉奇（Annibale Carracci）的〈食豆者〉畫作當中出現一個簡易形狀的日常生活實用酒杯，目前存留於世的這類酒杯大都鮮少完整。

再現威尼斯玻璃的風華

　　儘管從威尼斯玻璃業衰微以來，仍有過數次克服困境與重振雄風的嘗試，但是仍舊一蹶不振。尤其，在十八世紀及十九世紀因鉛玻璃的新發明而蒙上了陰影，真是雪上加霜。威尼斯玻璃一直沒落至十九世紀中葉才出現曙光。安東尼奧‧薩維亞提（Antonio Salviati）在十九世紀中葉舉行的世界博覽會中，因所展示創新的玻璃作品大放光彩而獲得莫大成功。因此，終於使威尼斯玻璃事業得以正式迎接復興的來到。威尼斯的玻璃產業於二十世紀再現輝煌的成就，並獲得世界的注目與讚賞。在許多和薩維亞提所組的公司（Salviati & Co.）一樣頂尖的玻璃企業的努力之下，加上設計師兼製造商的保羅‧維尼尼（Paolo Venini）復興，並引介過去一些曾被使用而幾乎失傳的威尼斯玻璃傳統形態、色彩與裝飾，對於重建威尼斯玻璃盛名有莫大的貢獻。新一代的威尼斯玻璃藝術工作者在發展創新技法與意念的同時，他們也從十六世紀義大利玻璃製造者繼承並重新學習研究傳統的精華，而這些威尼斯玻璃黃金時代的作品與技法，真可以稱為是歐洲玻璃發展史中最珍貴的藝術遺產。

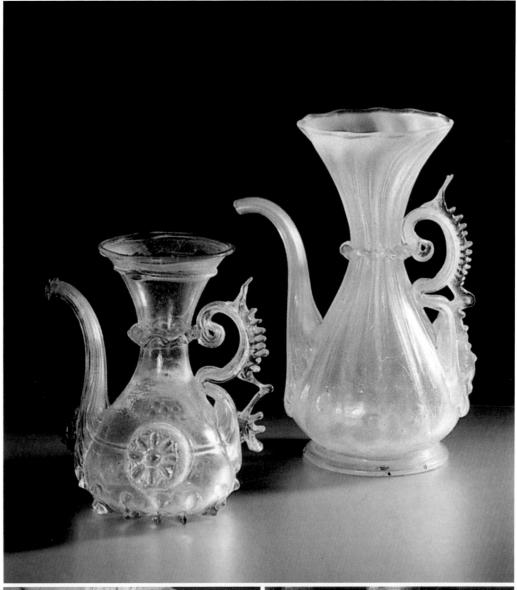

Chap.2

西班牙的玻璃工藝發展
Spanish Glass

西班牙因為曾經有過長時間遭受異族統治的歷史，很早就有機會接觸到來自不同文化風格的玻璃製作。首先在西元一世紀至四世紀，隸屬於羅馬帝國的領土；五至八世紀則落入西哥德族的統治；八世紀至十一世紀初，所處伊比利亞半島的大部分，則落入回教國後烏邁雅王朝的西卡利夫國的統治。由於這些強盛的統治者在當時都擁有最先進時髦的玻璃技藝，使西班牙也獲得學習傳承最佳玻璃技法的良機。尤其在羅馬時代，西班牙甚至還一躍成為著名的玻璃產地。因此，歷史學家推斷西班牙應該最晚在西元四世紀左右以前就開始發展玻璃製作。

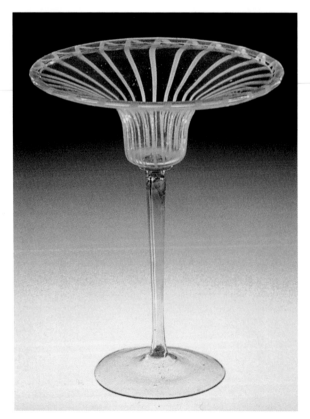

酒杯　推測出自巴塞隆納地方
16世紀　高17.8cm
美國康寧玻璃美術館藏

西班牙玻璃製作的演進

也有許多專家學者認為西班牙玻璃製作可能始於西元一世紀左右，技法則是由羅馬傳入。然而，可以確定的是自羅馬時代以降至十八世紀為止，西班牙都一直維持著其傳統地方色彩的玻璃製作工藝。西元八世紀，回教的西卡利夫國於西班牙南部建國，因而使伊斯蘭的精湛玻璃技術傳入西班牙。曾有文獻記載當時西班牙南部的阿爾梅利亞、馬拉加以玻璃製品聞名，在姆爾西亞地區也生產極為壯觀美麗的大型玻璃器皿。當

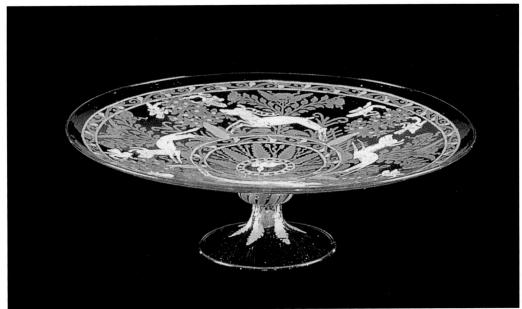

伊斯蘭玻璃在西亞一帶正值風光的極盛時代，這些最先進的玻璃製作技術也在西班牙傳承下去。

　　十四世紀，基督徒和回教徒之間如火如荼的宗教戰爭，使西班牙的玻璃歷史暫時陷入空窗期，但是玻璃製作的傳統似乎並未斷絕。十五世紀，伊斯蘭風格的琺瑯彩繪玻璃在巴塞隆納興盛起來，加上伊薩貝拉女王（1476-1504）頒發外國玻璃輸入禁令，使西班牙的玻璃產業獲得保護並促使玻璃窯房的陸續興建，產業蒸蒸日上。可惜，後來繼承王位的卡爾洛斯一世（1516-1556）卻相反改採取獎勵進口外國製品而加重國內產業課稅的政策，使好不容易興起的西班牙玻璃產業大受打擊並面臨崩壞的厄運，最後僅剩巴塞隆納近郊及西班牙南部的幾處玻璃窯房，將西班牙的玻璃傳統殘存下來。幸好，十六世紀開始至十七世紀左右，許多的玻璃工房又興起，但大多集中在東海岸的加泰隆尼亞地方、中部的卡斯蒂利亞及南部的安達

上圖）花器　推測出自安達魯西亞地方　16-17世紀　高14.9cm
美國康寧玻璃美術館藏
下圖）琺瑯彩繪腳盤　巴塞隆納地方　約1550-1600　直徑22.6cm
美國康寧玻璃美術館藏

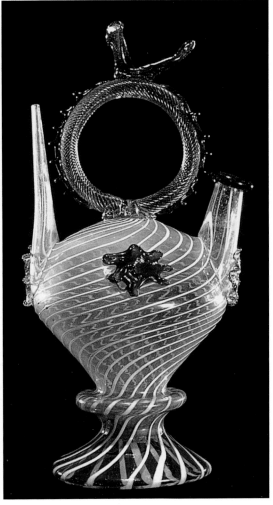

魯西亞地方,並且保有獨自的特色。例如安達魯西亞地方的玻璃,以厚重的暗綠色玻璃及珠鏈狀玻璃的把手為製作特色。西班牙的玻璃工藝在十七世紀進入極盛時代,尤其在加泰隆尼亞的玻璃製作中心巴塞隆納或巴倫西亞、阿拉根地區,生產琺瑯彩繪玻璃、威尼斯風格的蕾絲玻璃或裝飾杯腳的酒杯等種類豐富、品質精良的玻璃製品。此時,正值西班牙稱霸世界版圖的極盛時代,玻璃工藝的發展在強盛的政經及繁盛的文藝背景下,獲得了支持及保護。然而進入十八世紀以後,隨著西班牙國力的衰竭,西班牙各地的玻璃工廠也出現急速衰退的現象,大多的工廠都在十八世紀末葉左右銷聲匿跡。

左圖)玫瑰香水噴霧器(「阿爾摩拉塔」) 加泰隆尼亞地方
18世紀 高24.7cm
美國康寧玻璃美術館藏

右圖)康提爾 加泰隆尼亞地方
18世紀 高29.5cm
日本三得利美術館藏

左頁圖)琺瑯彩繪花鳥圖紋雙耳瓶
加泰隆尼亞地方 16世紀
高27.3cm
倫敦維多利亞與艾伯特美術館藏

卡斯蒂利亞地區的玻璃

和精緻及充滿巧思創意的巴塞隆納玻璃截然不同,許多人會以

為中部的卡斯蒂利亞地區的玻璃，大多充滿濃厚的地方民藝色彩，在技法表現上呈現較粗糙的感覺。然而，王室專屬的玻璃窯房則為例外。事實上，卡斯蒂利亞地區因為曾為西班牙王朝首都的所在地，不難想像對於高級玻璃的急切需求並為當地玻璃產業帶來興盛及刺激。

十六世紀中葉，建立西班牙全盛時代的菲利浦二世在馬德里郊外，開始建設壯觀的埃絲可里亞宮殿。為了宮殿的窗戶、室內裝飾等大小玻璃製品，而設立了專門的玻璃窯房來應付所需。國王從西班牙全地招聘最傑出的名匠，在埃絲可里亞近郊的克希加爾（Quejigal）創設了玻璃窯房，製作玻璃鑲嵌彩窗、水晶燈、玻璃餐具等來供給王室所需。後來，克希加爾玻璃窯房雖然在支持者菲利浦二世去世後而關閉，繼承王位的菲利浦三世因為遷都巴加德里德（Valladolid），而在附近建立新的玻璃窯房，生產了很多品質精湛的佳品良作。巴加德里德的玻璃，在當時被稱為是西班牙最美輪美奐的。這時正值西班牙繪畫大師艾爾．葛利哥及作家塞凡提斯（Miguel de Cervantes Saaredra）的時代，在他們的繪畫作品

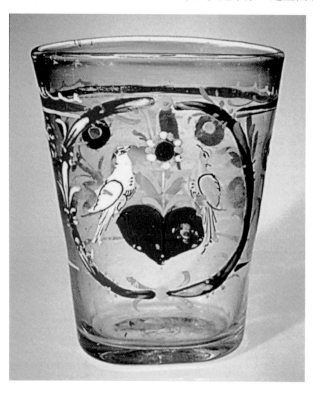

琺瑯彩繪杯　18世紀
高11.6cm
美國康寧玻璃美術館藏

右頁圖）水瓶　La Granja de San Ildefonso王室玻璃窯房
約1775　高32.5cm
美國康寧玻璃美術館藏

或小說當中，常常可以看到這時期玻璃器皿的描繪。從現存的文物當中，也可以證實這時期的巴加德里德玻璃的高度水準。

西班牙王室專屬玻璃窯房在十八世紀以降，就已經能夠自由運用各種切割、磨刻、琺瑯金彩及在乳白玻璃上施予琺瑯彩繪等高度技法，任何當時盛行於其他歐洲國家的玻璃製作技法及玻璃製品都難不倒他們。其中，在磨刻技法上施加金彩的製品及在乳白玻璃上施加多彩的琺瑯彩繪，則是王室專屬玻璃窯房獨自開發出來的領域。尤其，1728年，當王室專屬玻璃窯房La Granja de San Ildefonso正式成立以來，更積極陸續製作受到波希米亞、德國或英國玻璃影響的巴洛克風格玻璃器皿，是西班牙唯一能夠製造最高等級品質的玻璃窯房，可惜僅持續至二十世紀初。整體來說，除了La Granja de San Ildefonso的王室專屬玻璃窯房以外，卡斯蒂利亞地區的玻璃發展以深受加泰隆尼亞及安達魯西亞地區玻璃風格影響的混合形式為

主，後來則因為王宮貴族之間興起宮殿建造熱潮，而興盛了牆面鏡、水晶燈、玻璃窗、鑲嵌玻璃等建築類別的玻璃製作。

西班牙各時期的玻璃特色

西元一世紀的羅馬時代以降，玻璃工藝傳統就生根於伊比利亞半島，後來在阿爾鳳蘇十世的統治及獎勵政策下，玻璃工藝逐漸興盛。加泰隆尼亞地方的巴塞隆納成為製造中心，尤其在進入十五世紀後，迎接玻璃工藝的全盛時代。和威尼斯並列為地中海最大貿易港口的巴塞隆納，當時進口歐洲人喜好的伊斯蘭琺瑯彩繪玻璃製品，事業蒸蒸日上。後來，因為戰亂造成東方貿易的斷絕，為應付市場需求，促使巴塞隆納不得不朝向自給自足的方向前進，而開始生產琺瑯彩繪玻璃製品。因此，西班牙雖然地理位置身處歐洲大陸，最終卻定位在回教文化影響的濃厚色彩玻璃製作風格。十六世紀前半，雖然興盛製作琺瑯彩繪的伊斯蘭風格，最終卻自然地使這些琺瑯彩繪的玻璃風格演變成西班牙的獨創形式，散發出不同境界的優雅風韻。

西班牙玻璃大多以綠色中帶有許多氣泡的玻璃、

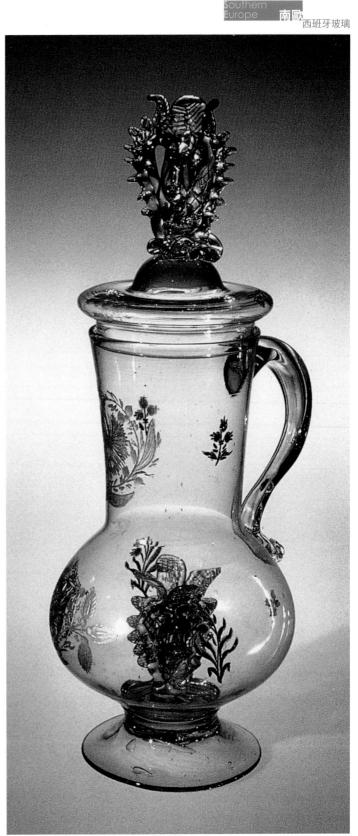

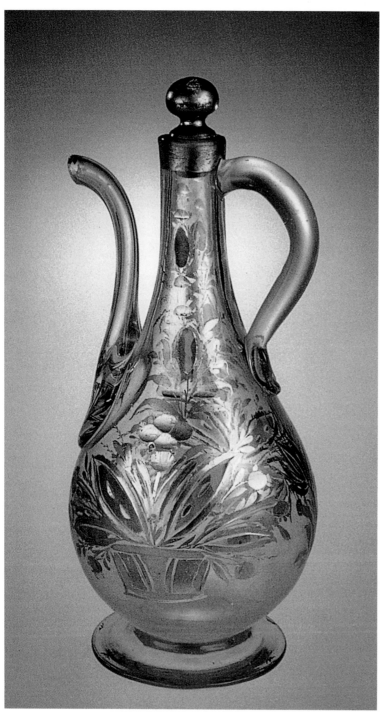

玻璃的細線及凹凸不平的突起、如魚鰭般多樣裝飾運用的玻璃器皿為普遍特色。此外，在琺瑯彩繪上也常以樸素的民間工藝風格來裝飾。十六及十七世紀，則顯露出威尼斯玻璃的強烈影響。尤其十七世紀至十八世紀期間，流行製作威尼斯風格的蕾絲紋樣器皿，其他在有限範圍內也可見波希米亞及英國的影響。深受威尼斯及波希米亞等影響的同時，西班牙玻璃工藝其實也成功開發出其獨創的玻璃器形。

進入十八世紀以後，西班牙積極製作其獨特風格的玻璃器皿，內容多以色彩豐富的花瓶、飲杯等為主。例如名稱為「康提爾」的飲器，以圓形把手連接，握住把手就可以透過細長延伸的瓶口將水或酒直接灌注入嘴裡。此外，一項名稱為「阿爾摩拉塔」的特殊造形器皿，則是由像煙囪般細長的玻璃管所組成，是為了在房間灑香水而設

水瓶　18世紀末　高29.8cm
美國康寧玻璃美術館藏

計，外形雖有些怪異，卻是在其他國家所沒見過，西班牙獨枝一秀的發明。以上器形的玻璃壁面，大多以乳白色的蕾絲玻璃為裝飾，加上波紋或珠鏈形狀的捲連技法點綴而成，混合著威尼斯玻璃風格的影響。

西班牙的現代玻璃

西班牙雖然在文化藝術的領域上一直都保有其獨特傲人的成就，然而在玻璃這項藝術創作素材的發展上，卻並不耀眼。尤其，進入二十世紀的現代玻璃發展後，當法國、德國、英國、美國、北歐、義大利等國家紛紛在國際舞台上大放異彩之際，西班牙卻無顯目成績展現。然而在有限的現代玻璃藝術創作者當中，仍有幾位長才以獨特的風格獲得佳評。例如杜耳·依斯特班（Torres Joaquin Estebans）在切成薄片的玻璃板上有意的施加龜裂來製造特殊效果而開發出各種創新技法。之後，陸續有安琪·格泰爾（Angel Canada Gutierrez）及賈維·哥米茲（Javier Gomez）等玻璃藝術家繼續朝著相同的路線發展，在這項領域裡探究並推動更高層次藝術表現的可能性。此外，還有佩卓·卡西亞（Pedro Garcia）結合玻璃吹製或鑄造法，加上彩繪技法及切成薄片的玻璃板而呈現出更具豐富變化與藝術創意的玻璃創作。

左圖）賈維·哥米茲　擁抱
1989　46×29×12cm

右圖）杜耳·依斯特班
Cremallera 1977　1977
44×24cm
可布爾克城美術館藏

中西歐

Chap.3

瀰漫古都馨香
──波希米亞玻璃
Bohemian Glass

歸功於足夠熔爐燃燒的豐盛木材資源與種類繁多的礦產，東歐從十五世紀開始就興起了繁盛的玻璃工業。1576年，登基神聖羅馬帝國的魯道夫二世（Rudolf II），不但將他的宮殿設立在布拉格，更為波希米亞玻璃工業發展成功帶來決定性的影響力，成為最大贊助者與功臣。

波希米亞玻璃窯（節錄至曼第維爾的《旅行記》）。14世紀玻璃製作的景象呈現不同的製作程序（從原料的準備置完成品的運送）。

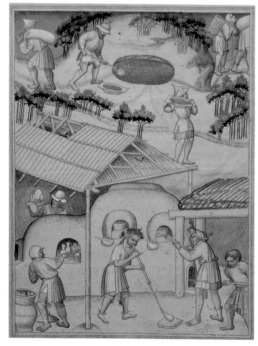

「森林玻璃」的起源

位於阿爾卑斯山北部的歐洲諸國，從中世紀的十字軍時代就開始建立玻璃工房；甚至在受到拜占庭文化影響的奧地利、捷克及德國等中歐國家，也有學習敘利亞或東羅馬帝國製作技術的小型玻璃工房產生，並且於十三世紀左右開始陸續展開活動。這類小型工房剛開始大多是在領主的城堡或小村莊外設立的玻璃窯房，但因應著需要而製作玻璃窗戶、瓶壺、碗或杯類等實用玻璃。然而，因為火災危險性的考量或原料供給上的不便等因素，而使玻璃窯房逐漸搬離都市朝向接近原料產地的森林地帶轉移。

在西利及亞、波希米亞的森林地帶或德國北部的森林地帶，盛產著無盡的良質珪石原料或爐燒用的耐火黏土原料及主要燃料的木炭與木材。德國南部的萊茵河流域或法國羅亞爾河流域地方也具備有同樣的優勢條件。然而，在這些地方的森林區域建立的玻璃窯房所生產的

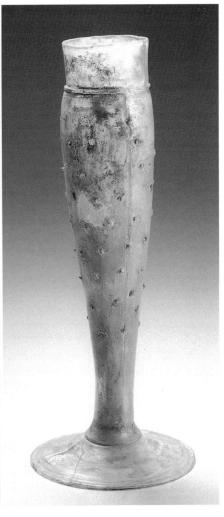

製品大多是由專屬的玻璃商人，帶到市內或村莊販賣。這類玻璃在歐洲被稱為「森林玻璃」。

　　但是這類玻璃的種類非常有限，也沒有太多的變化。種類大致可歸納為：克拉特修特倫克玻璃、帕斯玻璃、芬潘玻璃等必須又兩手握著的大杯、特殊造型的卡特羅爾夫酒瓶及腳台部分外擴的雷馬杯等典型的杯器種類。這些森林玻璃的產地，不論是玻璃窯或製作玻璃器皿的數量都受到嚴格的限制，以避免過度的競爭。此外，玻璃村莊也以一個大家庭的意識構成，嚴守同族的傳承意念、技術或技法並以一子繼承的方式傳承。波希米亞或西利及亞就是因為這些森林玻璃中心地帶的努力經營，而使玻璃製作的傳統持續下來。

波希米亞玻璃與威尼斯玻璃

　　十四世紀，神聖羅馬帝國國王卡雷爾四世（1346-1378）自從兼

任波希米亞王權以來，與威尼斯的國交日漸繁盛、貿易關係也逐漸擴大，因此使威尼斯的玻璃工藝與波希米亞的玻璃工藝之間的交流關係變得日益加深。之後，波希米亞的玻璃工藝追隨威尼斯的發展，而獲得極大的進步。根據文獻記載，光是在十五世紀就有二十座玻璃窯房，而在威尼斯玻璃產業進入最高峰的十六世紀，波希米亞也增加至九十座窯房，其中甚至還有來自義大利的玻璃工人駐留工作。

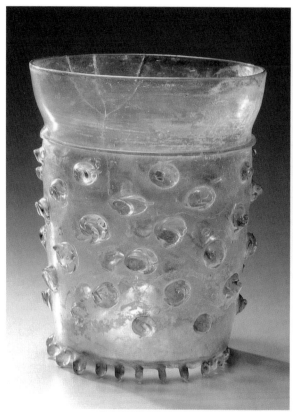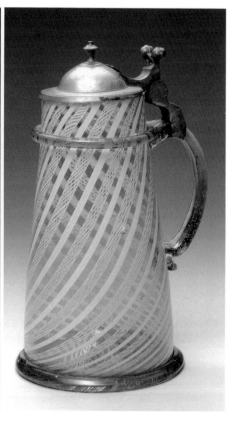

　　1957年，在布拉格城內的教會廢墟鴻溝內發現了數量眾多的玻璃器皿，忠實呈現出十六世紀的波希米亞玻璃實際發展狀態。這些玻璃器皿的形狀或裝飾也顯現出受到威尼斯玻璃的強烈影響。在這些新出土的波希米亞玻璃器皿上所發現常為威尼斯所使用的雷斯玻璃技法、琺瑯點彩法的玻璃杯、高腳酒杯的器形或琺瑯彩畫法，都是顯示波希米亞玻璃與威尼斯玻璃之間密切關聯的明證。

一支獨秀的波希米亞玻璃

　　進入十七世紀以後，波希米亞就不再受威尼斯玻璃的影響，因而確立了波希米亞玻璃的獨特形式。其中最大的理由是十六世紀末

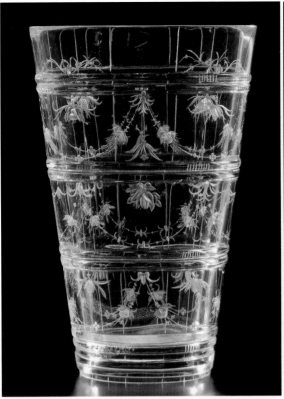

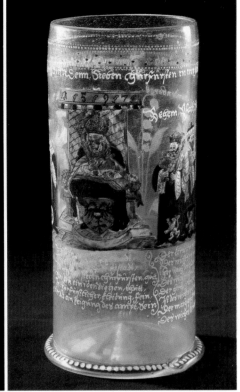

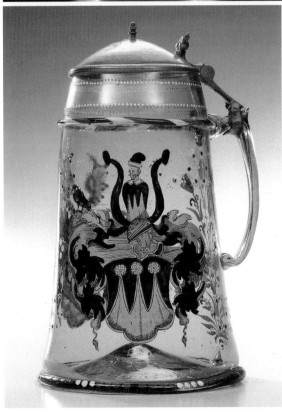

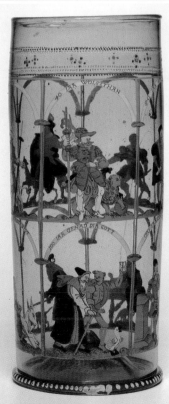

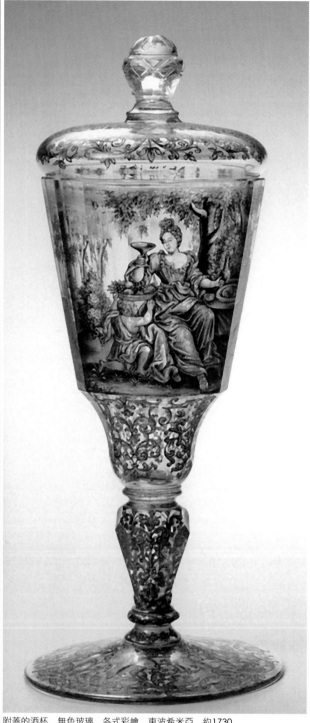

附蓋的酒杯　無色玻璃　各式彩繪　東波希米亞　約1730
捷克布拉格國立工藝美術館藏

左上圖）大型酒杯　無色玻璃　彩繪　鑽刻法　南波希米亞　1614
高29.6cm　捷克布拉格國立工藝美術館藏
左下圖）砂糖甜點碗　無色玻璃　南波希米亞　約1690
捷克布拉格國立工藝美術館藏

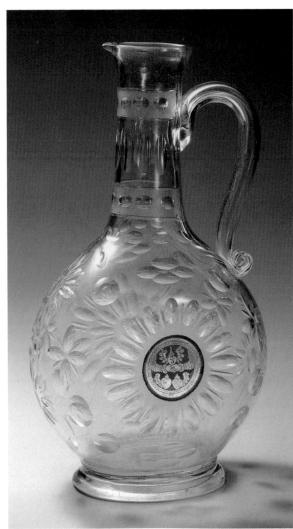

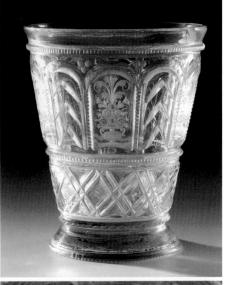

左圖）附栓小瓶　無色玻璃
各式彩繪　東波希米亞
約1730　高30.5cm
捷克布拉格國立工藝美術館藏

右上圖）大型酒杯　無色玻璃
切割　波希米亞　1720-1730
高11.2cm
捷克布拉格國立工藝美術館藏
右下圖）大型酒杯底部
捷克布拉格國立工藝美術館藏

　　左右開始，波希米亞就中斷了由義大利熱那亞進口蘇打灰的輸入管道，反而藉著使用自國所產豐富的森林木灰為製作玻璃的原料，開發出接近無色透明的波希米亞水晶玻璃的創新良質玻璃。

　　就在這時期，神聖羅馬帝國的魯道夫二世登基（1576-1612）成為波希米亞的王並以布拉格為帝國首都，由於自身也居住在布拉格，而使布拉格一躍成為文化、經濟、政治的繁盛中心。加上魯道夫二世熱愛藝術與研究學問，並大力支持贊助藝術家與學者，而使各地的優秀藝術家與學者都聚集布拉格。例如：天文學者提克·德·布拉或克普拉、教育學者可梅尼伍斯、畫家喬瓦尼·達·波羅拿或喬賽貝·阿爾金波爾多、雕刻家阿得利安·德·夫莉絲等都是代表人物。這些文藝界的大師們，對於提升布拉格的文藝水準有著極大的功勞，傳至後代的影響更是深遠。

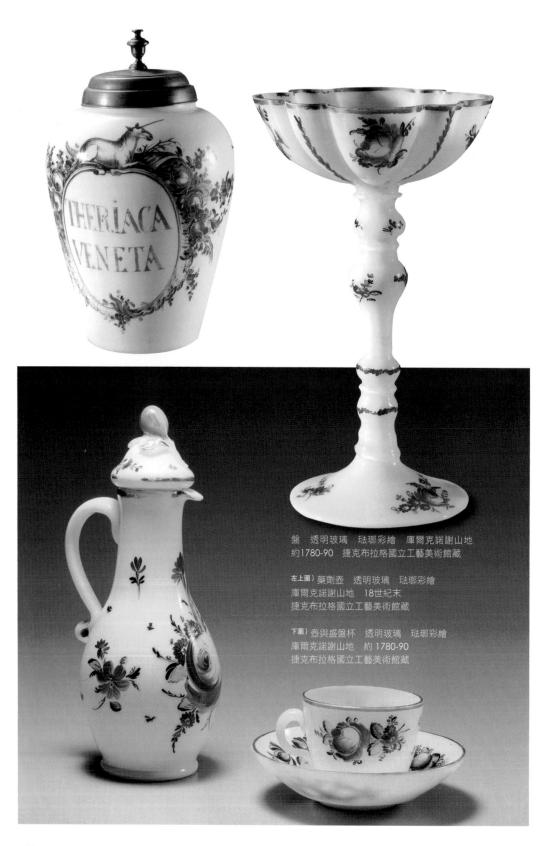

盤　透明玻璃　琺瑯彩繪　庫爾克諾謝山地
約1780-90　捷克布拉格國立工藝美術館藏

左上圖）藥劑壺　透明玻璃　琺瑯彩繪
庫爾克諾謝山地　18世紀末
捷克布拉格國立工藝美術館藏

下圖）壺與盛盤杯　透明玻璃　琺瑯彩繪
庫爾克諾謝山地　約1780-90
捷克布拉格國立工藝美術館藏

魯道夫二世因為對於波希米亞
傳統的水晶雕刻有強烈的關心，因
而連帶著也給予玻璃工藝相當大的
贊助。因此，為當世的波希米亞玻
璃產業帶來了飛躍性的莫大發展。
由於輸入蘇打灰的廢止，開始採用
本國生產的木炭而創製了無色透
明、曲折率高的波希米亞水晶這項
新的玻璃素材產品，並將曾經運用
於傳統水晶雕刻的銅輪雕刻技法，
充分使用在新的素材上，從此為玻
璃世界開創了嶄新的領域。這項契
因大大擴展了魯道夫宮廷（哈布斯
堡）的境界與聲望，並深獲歐洲宮
廷社交圈的喜愛獲得爆發性的歡

上圖）酒器組合　無色玻璃　切割　波希米亞　約 1780-1790
捷克布拉格國立工藝美術館藏
下圖）水瓶與碗　無色玻璃　切割　南波希米亞　約1790　瓶21×19cm，
碗直徑28cm　捷克布拉格國立工藝美術館藏
左圖）版畫描繪使用銅輪雕刻技法來製作波希米亞玻璃，圖中人物穿著時尚體
面，顯示身為玻璃藝術家的崇高身分地位。

迎。威尼斯玻璃與波希米亞玻璃之
間的拉鋸戰在此獲得了結論。十七
世紀的歐洲成為波希米亞玻璃的時
代，一直持續至十八世紀都沒讓出
得勝的寶座。

波希米亞玻璃的特色

　　雖然波希米亞玻璃在發展初期
的十六世紀左右，以粗糙的琺瑯彩

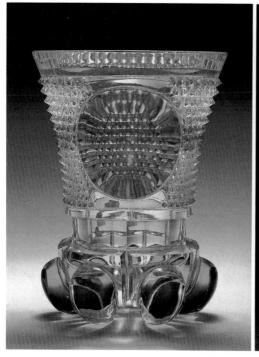

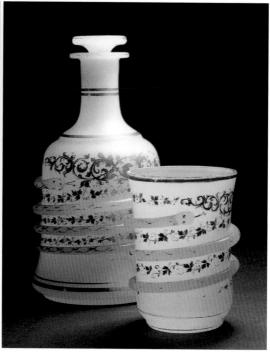

左圖）酒杯　波希米亞玻璃
約1830-1840　高13.3cm
捷克布拉格國立工藝美術館藏

右圖）水瓶與水杯
玻西米亞玻璃　約1850
瓶高21.5cm，杯高10.5cm
捷克布拉格國立工藝美術館藏

繪玻璃為代表，但是從十七世紀至十八世紀之間，轉移至豪華的銅輪雕刻玻璃或切割的無色餐桌玻璃。較稀罕的例子為：在金彩上施予銅雕再用兩層的杯罩夾住成為金色的三明治玻璃，或者在切割上方用黑色琺瑯線描出的舒瓦爾茲羅德玻璃。因為十九世紀進入衰退期，各種技法都被提出來運用以挽回頹勢。披著乳白色玻璃上施予切割，並在其上施予琺瑯彩繪的玻璃或者切割後施予透明琺瑯淡彩的玻璃，也有在色玻璃上面施予銅輪雕刻技法等作法，在講究精細的同時，也變化出多樣的設計風格，為玻璃工藝增添了無限的創意與發展。波希米亞玻璃原來是在無色透明的玻璃上，施予銅輪雕刻技法或切割技法，為製作高尚品味的餐桌玻璃餐具為製作特色。但是從這時期開始，為了挽回日漸消退的頹勢而開發出豪華色彩的玻璃器皿，但是也因此暴露出品味逐漸低落的不爭事實。

從地域性的森林工藝步上繁盛的工業規模

雖然，很多的波希米亞玻璃工場，起初都以傳統技法製作森林玻璃為主，但是很快就學習得到新型的技法。由於魯道夫二世雇用勒和曼（Caspar Lehmann, 1570-1622）等工匠，將熟練的寶石飾刻技法（Gem-engraving techniques）應用在玻璃的裝飾技法上，因此為波希米亞玻璃開創了專擅銅輪雕刻技法（copper wheel engraving）的傳統名聲與偉業。十七世紀末葉，波塔西玻璃（Potash glass）發展成功，

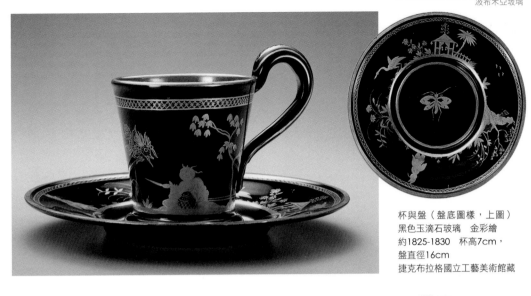

杯與盤（盤底圖樣，上圖）
黑色玉滴石玻璃　金彩繪
約1825-1830　杯高7cm，
盤直徑16cm
捷克布拉格國立工藝美術館藏

促使一系列表現神話、寓言及人物情境主題的研磨雕刻裝飾
都因切割玻璃技法（cut glass）的多樣化應用成為可能。至十八
世紀末葉，波希米亞玻璃就已經順利躍上國際舞台並進而掌控了
整個世界的玻璃製造版圖。

彩色玻璃的世界首都

　　十九世紀，波希米亞成為製作新型彩色玻璃的中
心。例如：康·凡·巴克伊（Jiri, Count von Buquoy, 1781-
1851）於1817年左右仿照英國韋奇伍德陶瓷窯的經典名
作「巴賽特陶器」（Basaltes Ware）而創製了透明的黑色
玻璃。1819年所製作的夏利斯（Hyalith）則為一種通常鍍
上彩金的紅色或黑色透明玻璃。此外，伊格曼（Friedrich
Egermann）也於1818年發明了一種黃色的彩色玻璃。1820
年及1830年代之間，在布拉格舉行的許多展覽刺激了更多精
彩的實驗發明。例如：1826年左右，波希米亞玻璃製造業製作出
一種群青色的玻璃原料；1829年，伊格曼發展出一種稱為莉沙林
（Lithyalin）的透明玻璃並且於1830年代完成了一種色彩豐潤的紅寶
染色玻璃。同樣在1830年代，瑞德（Josef Riedel）使用鈾礦來製造
一種稱為「Annagrun」的綠黃色（greenish-yellow）及名稱為
「Annagelb」的黃綠色（yellowish-green）透明玻璃。波希米
亞玻璃業者製作了一系列深沈豐潤色彩的成型染色玻璃作
品，特別是施予切割研磨裝飾的高腳酒杯。

　　許多新興玻璃業者（如：後來合併成為樂茲—維維〔Loetz,
Witwe〕的樂茲〔Loetz〕玻璃工場）都在這時期開業，而且特別集

花瓶　綠色玻璃　油彩繪
約1830　高31cm
捷克布拉格國立工藝美術館藏

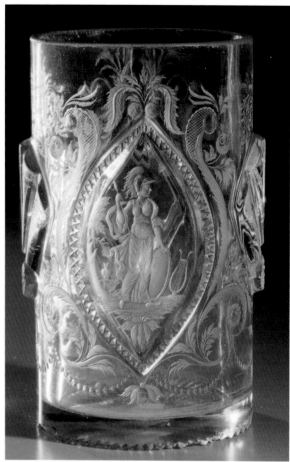

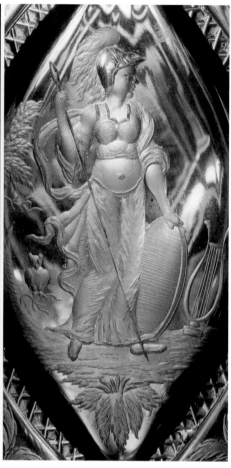

中於海達（Haida，現為Novy Bor）及卡巴斯（Karlsbad）一帶，一些波希米亞玻璃業者如：路汀‧摩瑟（Ludwig Moser, 1833-1916）等都在這些地區繼續精良的銅輪雕刻法傳統。進入二十世紀以後，當設計師柯洛曼‧摩瑟（Koloman Moser）創設新潮的「玻璃藝術工作室」（Art Glass Studio）之際，許多波希米亞的玻璃業者仍停留在模仿製作其他歐洲國家風格的高品質玻璃的階段。特別在1920年代及1930年代，他們製作了十九世紀英國風格的玻璃仿作，例如：彩虹玻璃（Iridescent Glass）；其他還有一系列現在較罕見的深度切割的鉛玻璃瓶、碗及傾析器等以「裝飾藝術」為裝飾風格的玻璃器皿。至今，各種類型的玻璃製作在波希米亞仍舊風行。

波希米亞玻璃的藝術風格演變

　　波希米亞玻璃雖然曾經一度專注於模仿威尼斯玻璃風格，但是從十六世紀中葉以降終於發展出獨自的風格形式，至十七世紀，因為在被稱為「波希米亞水晶玻璃」的無色透明的良質玻璃素材上，

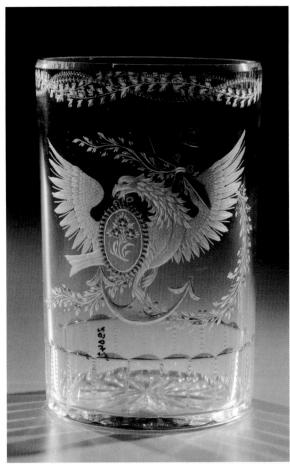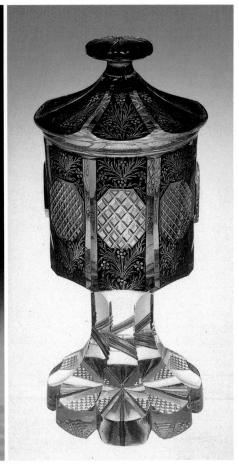

施予銅輪雕刻法或切割法而製作出高級玻璃器皿，廣泛獲得崇高的
評價。從此，不但使風靡一世的威尼斯讓出玻璃王國的寶座，也使
「波希米亞玻璃」的名聲響震全歐，成為世界玻璃製造的中心。

　　波希米亞玻璃的藝術形式發展歷程，大致可以分為以下幾個主
要階段：

　　（一）形成期（14-16世紀）的哥德風格

　　（二）文藝復興時期（16世紀）的文藝復興藝術風格

　　（三）巴洛克及洛可可時期（16世紀末至18世紀中葉）的巴洛
　　　　　克與洛可可藝術風格

　　（四）衰退期（18世紀中葉至19世紀前半）的古典主義、帝政
　　　　　時期與畢德麥雅藝術風格

　　（五）十九世紀中葉至末葉的第二洛可可風格與歷史主義藝術
　　　　　風格時期

　　（六）十九世紀末以降的世紀末風格、「新藝術」、「立體主
　　　　　義」與「裝飾藝術」風格

左圖）大型酒杯　無色玻璃
切刻法　北波希米亞
約1810-1815
捷克布拉格國立工藝美術館藏

右圖）附蓋高腳酒杯
波希米亞玻璃　約1840
高19.5cm
捷克布拉格國立工藝美術館藏

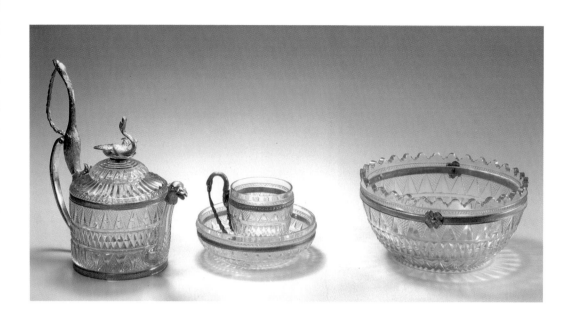

茶器組合　無色玻璃　切刻法
庫爾克諾謝山地　約1820
捷克布拉格國立工藝美術館藏

■哥德藝術風格的波希米亞玻璃

　　十二世紀中葉創始於法國的哥德藝術風格在歐洲的美術史上是
唯一與過去傳統無關聯的原始獨特形式，其影響散播歐洲全地。哥
德藝術風格以尖銳的拱形、有樑的屋頂、支持構造系統、垂直細身
的形態等基本要素為特徵。波希米亞是在魯克森堡朝代、卡雷爾四
世（1346-1378）與其子溫賽思拉思（1378-1419）的時代成為哥德風
格影響的巔峰時期。由布拉格的宮廷工藝名匠或他們所影響的工匠
而創製的傑作不少，包括了彩繪、雕刻、色繪的素描本及獨特的鍍
金等作品。波希米亞就是在這個時期，首次迎接了玻璃製作的榮盛
時期。在村莊、村內的教堂或修道院等場所，為了使宗教敬拜空間
更具神聖感而鑲嵌了彩色玻璃或彩繪玻璃板的窗戶。在玻璃容器方
面，大量生產了以圓形突起紋與彎曲凹凸圖案裝飾的高長笛形酒杯
或細薄的玻璃製品。這些哥德藝術風格的波希米亞玻璃器型深刻反
映出深受當時建築形態的影響。

■波希米亞玻璃與文藝復興藝術

　　象徵「復活」意義的文藝復興藝術誕生於十五世紀初的義大
利。並不是單純對古代建築與文化的模仿，反而是在這些分野擁有
深刻的知識基礎。以人類為中心的文藝復興，反對以透過宗教考察
而散播的哥德風格，主要以非宗教性的建築物具體呈現其理念內
涵。在義大利的影響及獲得義大利建築家的幫助之下，開始盛行建
設捷克統治者或官僚等的新城堡、避暑山莊、騎馬學校、社交場所
或重建宮殿。從深受義大利文化藝術的影響進而產生了生活風格形
式的變化。

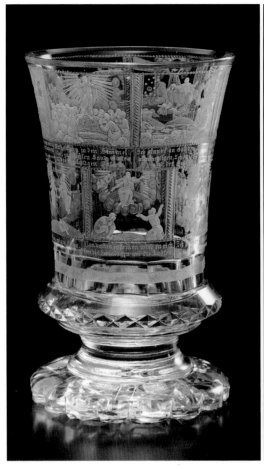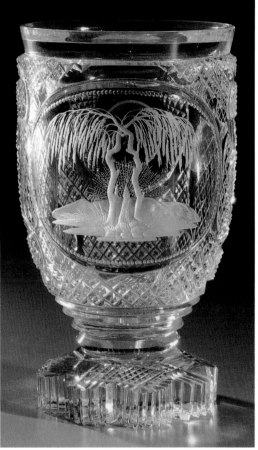

左圖）附腳酒杯　無色玻璃
切割、鑽刻　約1830-35
高15.3cm
捷克布拉格國立工藝美術館藏

右圖）附腳酒杯　無色玻璃
切割、鑽刻、黃色染繪
約1830　高14cm
捷克布拉格國立工藝美術館藏

　　十六世紀中葉，名聲震天的「威尼斯玻璃」的製作技術終於傳入中歐，也同時順利傳進波希米亞。威尼斯的蘇打玻璃雖然使簡素輕薄的玻璃製作成為可能，但是波希米亞所製的卡里玻璃卻較硬而不適合加工。但是，波希米亞的玻璃卻可以將高超的熔融技術、形態的優雅程度及高度的裝飾等風格表現的所有基本特徵完全呈現無遺。從日常生活的情景、新舊約聖經的主題、神話故事、章紋、狩獵場面或道德性的描述等都被使用於表現玻璃藝術的裝飾題材。1600年左右，熱愛藝術的魯道夫二世即位，因為寶石或玻璃的研磨技術的突破性進步，而為波希米亞玻璃奠定了成功的礎石。

■巴洛克與洛可可風格的波希米亞玻璃

　　巴洛克發祥於義大利並且在十七及十八世紀成為領導歐洲藝術發展的藝術風格。以克服文藝復興所持有靜態、古典的規範所產生的抵觸為特徵。巴洛克在波希米亞的影響是從1690至1740年之間為巔峰期。這個時期的建築、繪畫、雕刻及其他藝術領域都具有相當獨特的形態，使波希米亞獲得了歐洲巴洛克藝術風格發展的領先地

位。所謂的「捷克巴洛克」即是擅長在優雅與獨特的特質當中，以視覺來表現捷克的田園風景特徵。

　　巴洛克風格反映在所有種類的應用美術與工藝品上，特別是在金細工與玻璃工藝製品可以觀賞到種類豐富的表現方式。波希米亞玻璃藉著利用切割、銅輪雕刻技法、紅寶石玻璃或三明治玻璃等多樣效果應用，而能夠從珍貴的原料完美製作出玻璃幻想世界的巧妙構成。波希米亞的巴洛克玻璃器型受到地方上豪華壯觀的巴洛克建築的影響，其裝飾包含了現代的法國裝飾紋樣，從當時流行的多樣化主題獲得不少靈感。

　　在歐洲美術史上，洛可可風格與巴洛克風格有著極密切關係，然而更顯著的貢獻則是為十八世紀中葉的生活風格形式帶來了嶄新的變化。洛可可並不像巴洛克般以引人注目為主要表現課題。相反的是以社會性的活動或小型的奢華對象物為焦點。在玻璃的領域裡，洛可可風格反映於以羅凱優紋樣為主要裝飾的小型玻璃上。如此完全不帶有地方性特色的裝飾要素，藉著切割或彩繪技法所構成的主題而表現出來。尤其在大型酒杯或高腳酒杯的正面經常有此類主題的重複性裝飾。在古典主義盛行時代來臨的十八世紀末以前，廣泛可以在波希米亞玻璃上觀賞到這類的裝飾圖樣。

左圖）附腳酒杯　無色玻璃
切割、粉紅的拉斯特彩、透明琺瑯彩繪　約1840　高15.5cm
捷克布拉格國立工藝美術館藏

右圖）酒杯　無色玻璃
切割、紫色拉斯特彩、透明琺瑯彩繪　約1840-45
高12cm
捷克布拉格國立工藝美術館藏

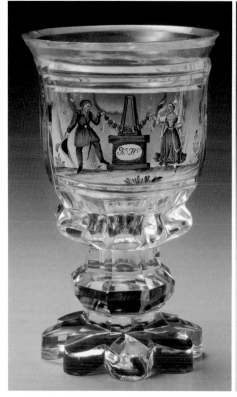

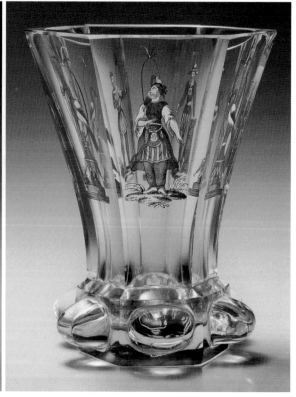

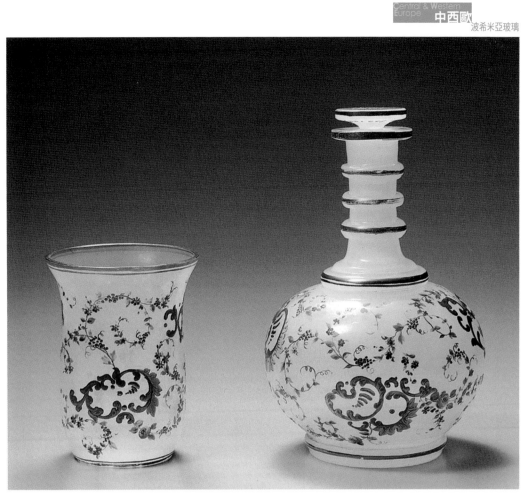

■古典主義與帝政藝術風格的波希米亞玻璃

　　表現對於古代文化憧憬的古典主義，是在十八世紀中葉發祥
於法國或英國等西方國家，然後才散播至波希米亞。在建築、室內
設計及園藝各方領域，均反映出嘗試回歸自然及自然秩序的明確意
圖。這項嶄新的傾向也迅速反映在工藝美術的領域。雖然古典主義
臨到波希米亞的時候稍遲，但是至世紀末在波希米亞玻璃上已經可
以觀察到古典主義與洛可可風格混合存在的表現。典型的古典主義
波希米亞玻璃作品上，單純地裝飾著花卉、花圈、幾何學圖案或風
格化的植物飾圖，並且以輕薄、優雅的圓筒形式呈現。在此時期，
切割的裝飾形式幾乎消失無蹤。

　　後來古典主義被拿破崙帝政時期盛行的帝政藝術風格所取代。
帝政藝術風格反映出從古代希臘、羅馬、埃及的建築、室內設計及
服飾等萃取出來的精髓要素。因著這項藝術風格的積極影響，使波
希米亞玻璃在十九世紀最初的二十年間，創造出軍隊勳章、鷲、流
淚天使的墓石、道德的寓言故事或各種象徵性的創新表現主題。從

法國或英國的玻璃學習得來的幾何圖樣切割裝飾或以金鍍金的鑲嵌技術運用等，都是從帝政藝術風格傳承而來的影響。

■畢德麥雅與第二洛可可藝術風格的波希米亞玻璃

　　拿破崙戰役之後，從1815年的維也納會議為歐洲政治帶來和平至革命再度爆發的1848年之間，通稱為中產階級文化的時代。所謂的「畢德麥雅」（Biedermeier）指的是這時期的生活樣式或表現其樣式的一般性名稱。畢德麥雅藝術風格在服飾、家具、陶瓷器、玻璃等素材上，以表現曲線與流動的型態為主要特徵。由於當時新一代的消費者對於小巧卻精緻華麗工藝品的要求極為嚴苛，因此這些特質都需要在形狀、裝飾或色彩等多樣變化上呈現出來，但波希米亞玻璃的技術水準都能夠完美地滿足這些要求。捷克的玻璃工匠對於色彩運用所擁有更寬廣的可能性或嶄新的完工技術、裝飾技法等，都顯示出高度的敏感與反應，並大大地發揮在創作上。畢德麥雅風格的玻璃裝飾主題，以呈現愛或幸福的家庭生活、象徵幸福與健康的寓言故事、信仰與花卉等內容居多；同時也反映出當時所關注的出國旅遊、探險的話題、城鎮的景觀或各種異國情調的主題。

　　1840年至1860年之間，可以窺探出回歸十八世紀藝術的傾向。

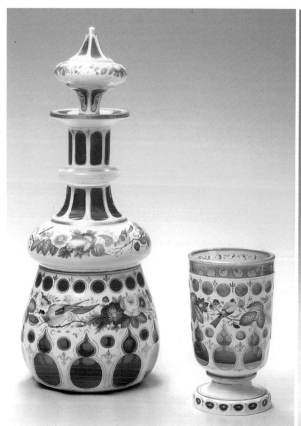

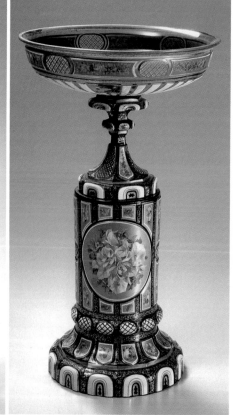

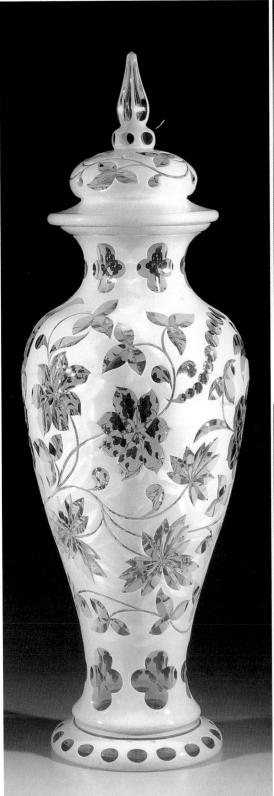

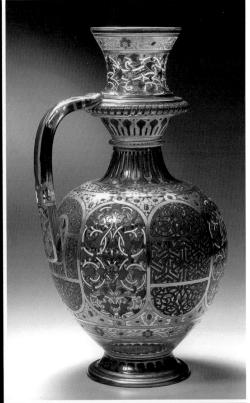

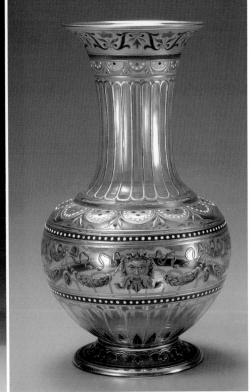

雖然一般將這段時期的風格特色通稱為第二洛可可，卻成為十九世紀末葉歐洲建築或藝術界迎接歷史主義到來的最初徵兆。對於波希米亞玻璃的影響來說，則唯獨可以在花卉圖樣或洛可可的主題當中發現這類風格特色的色彩或裝飾的變化。

■歷史主義時期的波希米亞玻璃

在歐洲藝術的發展當中，一般稱十九世紀後半為歷史主義的時代。此時期的特徵顯示出激烈的變遷，尤其是在朝向世紀末的過程當中，遠離獨立的歷史性藝術風格而逐漸形成較中立的折衷主義。歷史主義不僅傳承歐洲藝術的精髓，也深受到亞洲藝術的影響。從新洛可可開始，透過古代及新文藝復興、東方風格朝向新巴洛克風格的變遷方式，一一訴說著歷史主義即為懷舊時代的影射。在1851年的倫敦萬國博覽會與1878年的巴黎萬國博覽會當中，均是可以看見應用美術的歷史性發展的最佳場所。也就是在這些重要的場合裡面，首次出現了以東方風格或新文藝復興風格製作的波希米亞玻璃。在充滿歷史性與古舊時代的藝術風格裡面，尋求嶄新的靈感或圖案的矛盾與掙扎過程當中，玻璃製作或裝飾的古老技術都獲得了被重新評價肯定的機會。雖然這個時代並沒有創造出獨自的藝術風格，卻因為嘗試從過去的傳統當中尋求規範，而為後來能夠迅速接受創新的新藝術風格預先鋪好了道路。

■從十九世紀末風格邁向新藝術風格的波希米亞玻璃

十九世紀末，正值歷史主義邁向新藝術風格的過渡期。對於波希米亞玻璃來說，則明確顯示出雙方的傾向與徵兆的初期性裝飾特色。是邁向1900年新藝術盛期的短暫時期。

新藝術的興起是以擴展

花瓶　黃色不透明玻璃
琺瑯彩、金彩　1860-70
高42cm
捷克布拉格國立工藝美術館藏

右圖）缽　無色玻璃　切割、鑽刻
1880-90　31×27cm
捷克布拉格國立工藝美術館藏

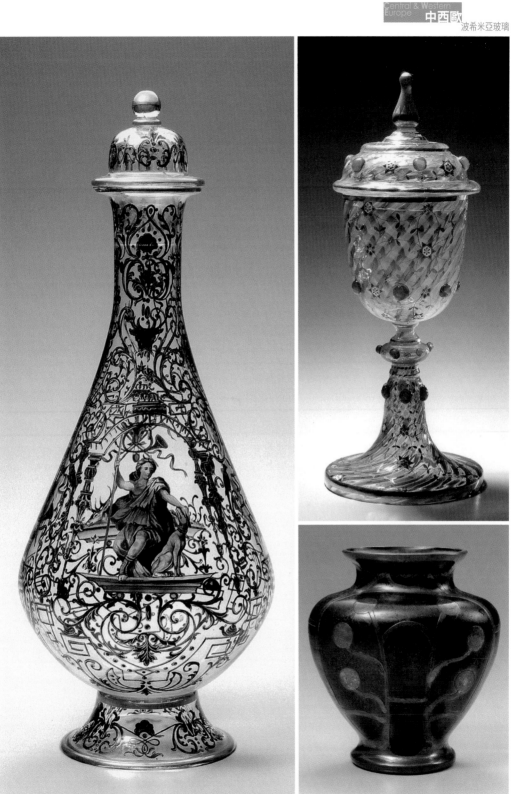

左圖）黑鉛彩繪、金彩　1880-90　高32.6cm　捷克布拉格國立工藝美術館藏

右上圖）花瓶　綠色玻璃　薄塗彩繪　高15.3cm　1900年之後　高7.5cm，直徑25cm　捷克布拉格國立工藝美術館藏

右下圖）花瓶　無色玻璃　1901　高35.5cm　捷克布拉格國立工藝美術館藏

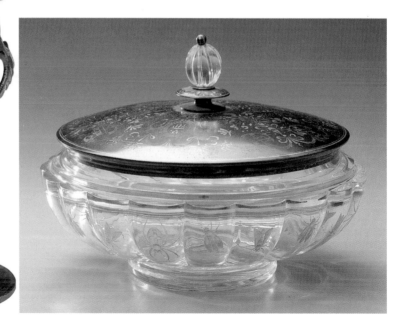

酒杯　紫色玻璃
多色琺瑯彩、金彩　約1890
高13cm
捷克布拉格國立工藝美術館藏

下左圖）附蓋缽　無色玻璃
切割、鑽刻　琺瑯彩、金彩
1900年之前　高12cm，
直徑16.5cm
捷克布拉格國立工藝美術館藏

下右圖）銅腳座附花瓶
綠色玻璃　1896　高24cm
捷克布拉格國立工藝美術館藏

所有關乎日常生活領域的新風格創造為指標，而產生的實驗性
運動。在風格化的波希米亞，大多侷限於植物的異風主題為
裝飾特徵，其中從日本的古典藝術獲得而來的靈感與奇想居
多。然而，後期盛行的幾何學式型態則是從維也納被介紹進
入捷克的。

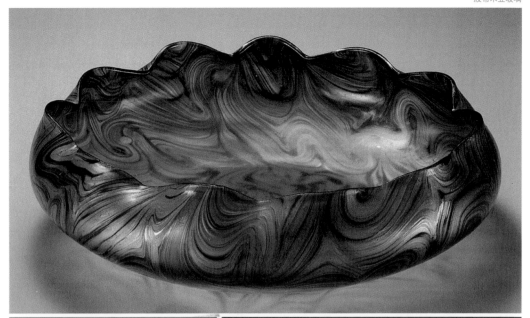

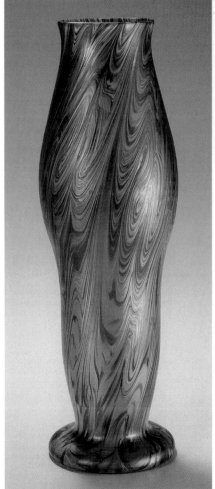

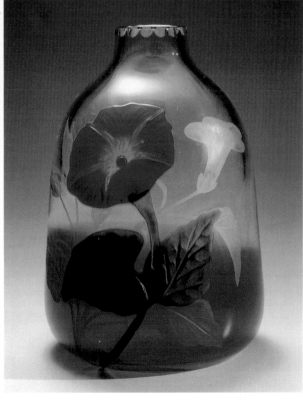

上圖）波狀緣的缽　無色玻璃　約1900　捷克布拉格國立工藝美術館藏
下左圖）花瓶　無色玻璃　1901　高35.5cm　捷克布拉格國立工藝美術館藏
下右圖）希爾加歐的花紋花瓶　無色玻璃　1900年之後　高19cm
捷克布拉格國立工藝美術館藏

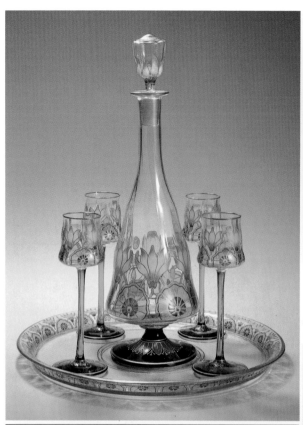
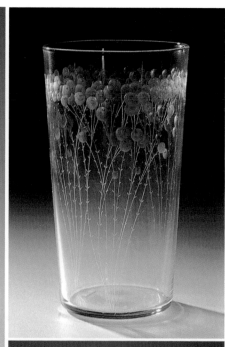
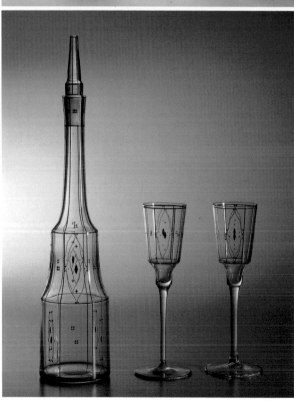
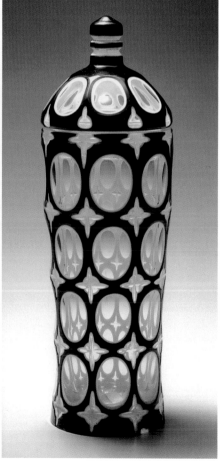

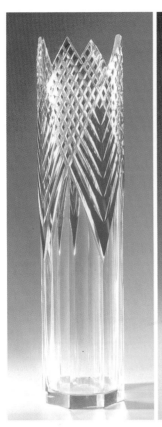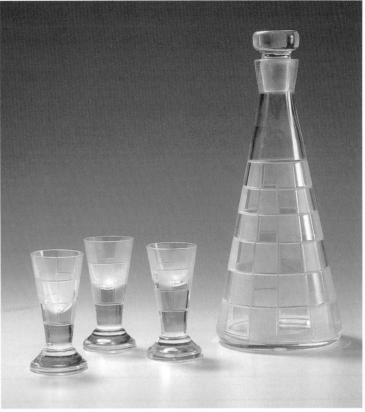

　　新藝術的到臨，驅退了歷史主義在應用美術或工業設計領域的壟斷局面。這項風格在工藝設計方面的影響，也從比利時擴散到巴黎、慕尼黑與維也納，然後從這些文藝中心都市紛紛再傳播至布拉格。發展於布拉格的新藝術風格，經常可以在建築的運用上看到影響，其特徵在陶磚等陶器、玻璃窗板、燈、門板或裝飾品等玻璃製品及金物細工、水晶吊燈、手把等金屬製品上，廣泛地被表現出來。

　　新藝術風格在波希米亞盛行的程度是相當深刻的。連布拉格工藝美術學院都成為新藝術風格概念的根據地。尤其在1900年的巴黎萬國博覽會展出的室內裝飾，就是新藝術風格設計的代表傑作。尤其，以玻璃專門學院的院生或克拉修特斯基・姆林的雷茲玻璃工房為中心的玻璃企業發展活動，使新藝術風格在1900年至1904年的短暫四年當中，成為支配波希米亞藝術發展的主要藝術風格。

■**波希米亞玻璃的立體主義理念體現**

　　立體主義（Cubism）這項名稱是從法語的「立方體」（Cube）而來。同樣地，這項藝術風格也是誕生於法國的現代繪畫，以幾何的型態與水晶的三次元構造為美學的基礎。立體主義於第一世界大

左圖）花瓶　無色切割玻璃
藍色玻璃　高39cm
1910年之前
捷克布拉格國立工藝美術館藏
右圖）酒器組合　無色玻璃
腐蝕雕刻　磨砂　1911
瓶高24.5cm，杯各高8.5cm
捷克布拉格國立工藝美術館藏

右頁圖
上左圖）酒器組合　無色玻璃
琺瑯彩、金彩線　1900年之後
瓶高38cm　杯高18cm，
盆直徑33cm
捷克布拉格國立工藝美術館藏
上右圖）酒杯　無色玻璃　鑽刻
1901年之後
捷克布拉格國立工藝美術館藏
下左圖）葡萄酒組合　無色玻璃
綠色與黑色琺瑯彩繪　1912
瓶高39.5cm，杯高20cm
捷克布拉格國立工藝美術館藏
下右圖）附蓋花瓶　無色玻璃
白色與黑色不透明披色玻璃
切割　1913　高29.5cm
捷克布拉格國立工藝美術館藏

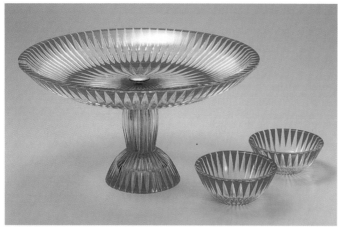

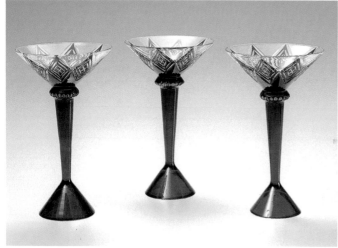

左上圖）高腳盆與小碗
無色玻璃　深藍玻璃　1912-1914
高腳盆：高18cm，直徑38.8cm
小缽：各高5cm，直徑11.5cm
捷克布拉格國立工藝美術館藏

左下圖）香檳酒杯　無色玻璃
紅寶石玻璃　1914　各高18cm
捷克布拉格國立工藝美術館藏

右圖）艾羅伊斯‧梅德拉克
附腳花瓶　1927　高43.5cm
捷克布拉格國立工藝美術館藏

戰前的數年即攀升至巔峰，為後來的現代美術發展帶來了莫大的影響。

　　從世界的現代美術發展的視點來看，捷克的立體主義主要活躍於1909年至1914年之間，並產生了具有特徵性的傑作。當時隸屬奧地利（匈牙利帝國的波希米亞地域），為了迎接新藝術的傳播而做好了預備，這也是使波希米亞能夠順利連結於探索更普及化現代美術風格創造的運動。立體主義的發展不僅侷限於美術的領域，也能夠在建築、陶瓷、家具、道具、室內設計、舞台裝置設計及玻璃等應用美術的世界當中到處看到影響。因此，立體主義藝術家的活動，也伸展至藝術工藝的整體領域。捷克的立體主義在歐洲擁有最值得注目的前衛風格形式，並與愛爾特爾協會的活動有極為密切的關聯。雖然質疑探討物質與空間的存在性是立體主義的理念之一，但是玻璃的創作針對這項思維的表達方式，則是比器形更強調於切割裝飾的表現。

立體主義風格的玻璃花瓶,含
有樂器的構圖
1925-1930　高14.2cm
卡美尼茲奇‧協諾夫玻璃學校
捷克布拉格國立工藝美術館藏

卡魯羅維‧瓦利
烈酒器組合　約1930
瓶:高28.5cm,杯:高各7cm
捷克布拉格國立工藝美術館藏

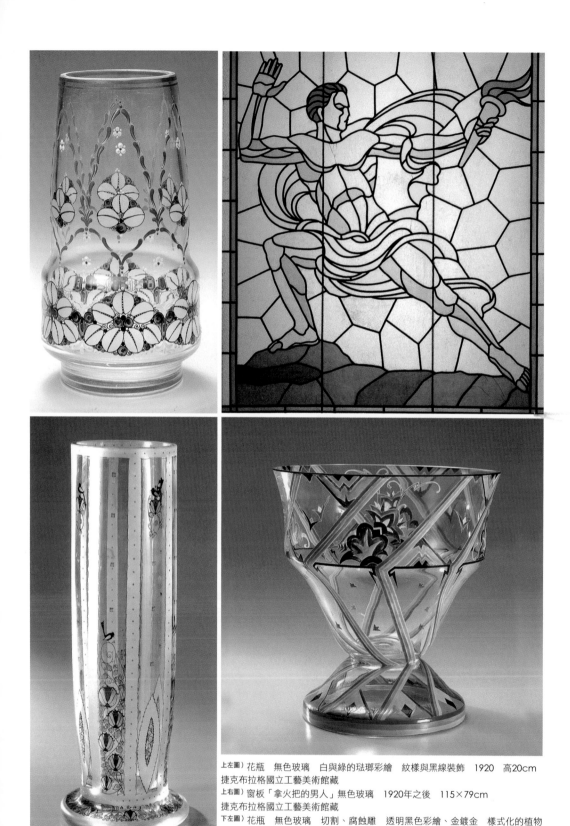

上左圖）花瓶　無色玻璃　白與綠的琺瑯彩繪　紋樣與黑線裝飾　1920　高20cm
捷克布拉格國立工藝美術館藏
上右圖）窗板「拿火把的男人」無色玻璃　1920年之後　115×79cm
捷克布拉格國立工藝美術館藏
下左圖）花瓶　無色玻璃　切割、腐蝕雕　透明黑色彩繪、金鍍金　樣式化的植物
與小鳥裝飾　1925年之前　高32.5cm　捷克布拉格國立工藝美術館藏
下右圖）杯　無色玻璃　琺瑯彩繪　1924　高17.5cm　捷克布拉格國立工藝美術館藏

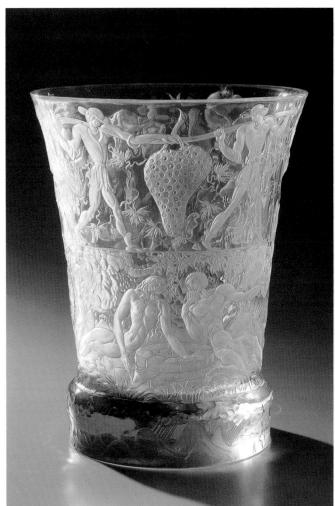

左圖）酒杯「迦南」　無色玻璃
1921-1926　高17cm，
直徑14cm
捷克布拉格國立工藝美術館藏

右圖）附蓋花瓶　無色玻璃
黑色琺瑯彩繪　金鍍金
1924　高31cm
捷克布拉格國立工藝美術館藏

■裝飾藝術風格的波希米亞玻璃

　　裝飾藝術風格（Art Deco）的名稱由來，源自二十世紀所舉辦最重要的萬國博覽會，也就是1925年在巴黎開幕的「現代裝飾美術產業美術國際博覽會」（Exposition Internationale des Arts Decoratifs et Industriels Modernes）的略稱。這項名稱被開始廣泛使用，是在針對那些未受評價的時期而產生嶄新關心的1960年代中葉。但是今日，對於裝飾藝術這項用語則是界定在1918年至1925年之間的藝術風格發展。因此，雖然1925年的博覽會為這項藝術風格創造了巔峰，但其實也同時意味著結束的開端。捷克在這段時期正值獨立共和國的建國，然而在捷克發展的裝飾藝術風格，卻強烈地含有受到所有時期與文化的各式各樣裝飾風格規範影響的國際折衷主義與愛國主義的要素，並且混合著捷克的民族藝術色彩。事實上，捷克的新藝術風格也深受維也納工房的藝術家團體或德國工房聯盟的強大影響。

上圖）附腳的碗　無色玻璃　琺瑯彩繪　1924　高19cm，直徑31cm　捷克布拉格國立工藝美術館藏
下圖）附腳的碗　卡美尼茲奇・協諾夫玻璃學校　約1930　高19cm　捷克布拉格國立工藝美術館藏

　在愛國主義的影響支配至1920年中葉以後，捷克的裝飾藝術風格變得更具國際化的自由色彩。裝飾藝術風格在捷克的影響，於再度喪失獨立的1930年代逐漸衰退，但是具有裝飾風格形式的設計卻仍然繼續存在。

　　以波希米亞水晶知名的捷克玻璃，是與威尼斯玻璃並列世界玻璃工藝頂尖地位的首要代表。波希米亞玻璃所擁有大膽的切割或纖細的雕磨均屬卓越技術的明證，成為捷克的傳統文藝財產並且名聲遠播國際。捷克早在九世紀左右就出現懂得玻璃製作的跡象，但是有正式文書記載的則是始於十四世紀初。因此，在六百多年的玻璃發展歷程當中，波希米亞吸收了幾乎所有主要時代的藝術風格精髓，並加以發揮而呈現出獨特的形式與品味，其豐富的種類與變化均成為玻璃藝術與技術的表徵。

上圖）花瓶　傑雷斯尼‧布洛德玻璃學校　艾羅伊斯‧梅德拉克裝飾
1935-1938　高22.5cm　捷克布拉格國立工藝美術館藏
右圖）由維也納的J.&L.Lobmeyr製作新古典主義華麗風格的花瓶台，是波希米亞玻璃的極致代表作。特別為1878年在巴黎舉辦的萬國博覽會而製作，由倫敦維多利亞與艾伯特美術館購藏。

國際玻璃產業中心
──比利時瓦隆的玻璃
Wallonia , Belgium

比利時玻璃工藝的歷史相當悠久，在克爾德人征服羅馬以前就誕生了，且擁有地中海以外歐洲最古老的玻璃工房。羅馬人首先將從敍利亞繼承而來的手吹玻璃技術引進，使比利時也開始運用吹竿的手吹玻璃技法來製作精巧的現代化製品，大大促進玻璃產業的急速成長。

沃內歐　香水瓶　透明水晶、手吹成型、切割、封入白色陶瓷
約1811-1814　高74cm
夏爾瓦玻璃美術館藏

玻璃歷史發展的軌跡

　　從中世紀經過文藝復興的薰陶至今，比利時南部瓦隆地區（Wallonia）的玻璃製造作業均能夠妥善掌握製品的整體運用，甚至發揚光大實現以藝術表現為目標的最先進產業潮流。至二十世紀初，比利時玻璃產業實際展現世界級的傑出成就。不僅玻璃製品成功地完成商業化的使命，在國外技術輸出方面，比利時玻璃技術者的專業技藝也對美國及其他國家帶來莫大的貢獻。

　　於是，飛黃騰達的比利時玻璃產業在各項表現上均榮獲國際性的頂尖名聲。例如年度生產量有二億七千萬瓶的香水瓶；大量出口美國或灣岸國家的玻璃寶石；成為首先輸出中國市場的液晶展示裝置用薄板玻璃的國家；所生產的玻璃杯被選為世界各國旅館的標準配備；專精於機械或光學領域的玻璃工廠，也在宇宙開發計畫當中佔有重要的地位等卓越的成就。

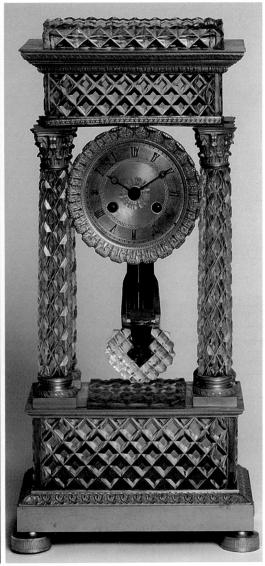

事實上，所有比利時玻璃產業有60%的比例，均集中於自古就盛行玻璃產業的瓦隆地區。四百多年以來，玻璃這項產業領域在當地人們心中佔有特別的地位，與政經文藝及民生都締結了相當緊密的關聯。

產業革命的原動力

　　瓦隆地區包括了艾諾州、布拉班·瓦隆州、利艾捷州、那慕爾州及路克桑布爾州。雖然此地區曾經於十九世紀成為主要的玻璃發展地及產業革命的支柱，但是當時的玻璃產業是與石炭緊密相連的。由於玻璃產業的熔爐需要使用大量的石炭，就使鄰近燃料源的

左圖）沃內歇　水瓶
透明水晶　約1810-1820
高230cm，直徑48.7cm
利艾捷古代與裝飾藝術博物館藏

右圖）沃內歇　四腳時鐘
透明切割水晶與鎏金　約1815
472×232cm
巴黎「水晶階梯」商店製作
私人收藏

瓦聖蘭貝爾公司　縮圖的玻璃
透明水晶　約1898-1900
高167cm，直徑62cm
利艾捷古代與裝飾藝術博物館藏

左頁圖

上左圖）瓦聖蘭貝爾公司　花瓶
紅色玻璃、金　約1870-1880
高318cm，直徑42.4cm
利艾捷古代與裝飾藝術博物館藏

上中圖）瓦聖蘭貝爾公司
喬根花瓶　透明水晶　約1897
高306cm，直徑62cm
利艾捷古代與裝飾藝術博物館藏

上右圖）瓦聖蘭貝爾公司　花瓶
透明水晶、紫紅色的覆蓋玻璃、
手吹成型、酸腐蝕、研磨
約1897　高215cm，直徑65cm
夏爾瓦玻璃美術館藏

下左圖）瓦聖蘭貝爾公司　花瓶
黑色的玉適石玻璃、多彩琺
瑯、金　約1880　高298cm，
直徑58cm
利艾捷古代與裝飾玻璃美術館藏

下右圖）瓦聖蘭貝爾公司　花瓶
黑色的玉適石玻璃、多彩琺
瑯、金　約1880　高340cm
夏爾瓦玻璃美術館藏

艾諾州成為主要的發展中心。

　　瓦隆地區會成為玻璃產業的中心絕非偶然，玻璃業者之間經歷了幾個世紀的壟斷與收買等市場競爭，才拚出一番新天新地的。握有艾諾州石炭業股票的蘇西德通用公司有先見之明注意到剛起步的玻璃產業的重要性，首先收買了瑪利蒙玻璃板工廠，踏出統合的第一步。當時這座玻璃板工廠是瓦隆地區也是瓦聖蘭貝爾公司（Val-Saint-Lambert）所屬最大的工場。據說這家工場所生產的水晶玻璃精品還是全世界富豪所垂涎並爭相購買的。此外，為了與取名為玻璃·玻璃板·水晶·酒杯製造公司的新公司對抗，夏爾瓦地區（Charleroi）的七家玻璃板與玻璃瓶製造業也重組成玻璃·酒杯製造夏爾瓦公司的聯合企業。使比利時玻璃業界之間的競爭更趨白熱化，也直接促進了玻璃製作的蓬勃發展。

玻璃業的外移與重整

　　因為鐵路與蒸汽船的開發，而使比利時玻璃業征服國際市場野心的實現變得容易很多。然而，瓦隆地區境內主要玻璃公司的卓越地位，則因為1870年法國市場與德國關稅同盟所提倡的寒冷地保護

主義，而蒙受被封閉的嚴重打擊與影響。這時期經濟不景氣與社會危機的影響，使許多卓越的玻璃製造專家與技巧熟練的工匠集體移民，被北美或亞洲的玻璃企業雇用。其他也有移民北歐的，其中最著名的是酒杯‧玻璃‧水晶工場整體都離開瓦隆地區，而遷移至芬蘭協助內茲赫玻璃公司的設立。

　　由於減低原價必要性的緊迫，瓦隆地區的玻璃公司經營者積極實驗嶄新的製造法。珠美玻璃瓶公司於1878年首先在比利時設置了瓦斯加熱的浴盆式窯。這項創新的設備隨著一般化目標實踐的進展，促成了企業統合與職種的專門化，因此重劃了玻璃產業的圖版。夏爾瓦盆地確保住玻璃板的絕對獨佔權，玻璃工廠也集中於那

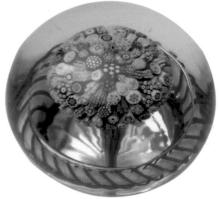

慕爾州的巴斯‧聖布爾地區，以半水晶為主的酒杯則向中央及波利納珠地方集中，以水晶為主的工場則集結於那慕爾州與利艾捷州。

玻璃加工與玻璃板業

　　玻璃加工的技術與應用在瓦隆地區的歷史當中帶著濃厚的特殊色彩。玻璃板或曲面玻璃的加工製作或技術者的水準都很高，加上工場擁有先見之明，使玻璃製作成為瓦隆地區產業與藝術活動重心的關鍵。瓦隆地區也順理成章成為十九世紀產業革命的發祥地之一。

　　歐洲人在窗戶上裝設玻璃的習慣可以回溯至十七世紀，不難了解玻璃板製造的發展與住居舒適性的改善是

上圖）沃內歇杯　透明切割水
晶與鎏金　約1815
高199cm，直徑223cm
巴黎「水晶階梯」商店製作
夏爾瓦玻璃美術館藏

左圖）甕　透明、白色、紅色
玻璃　約1882　高225cm
利艾捷古代與裝飾藝術博物
館藏

基督十字架降架的酒杯
透明水晶、藍色玻璃、手吹成
型、切割加工　約1855-1860
高145cm，直徑85cm
夏爾瓦玻璃美術館藏

互相連結的。玻璃瓶製造的發展則源於啤酒產業與礦泉水的出貨供應，其實最早的「礦泉水瓶」也是在瓦隆地區製造的。特別是在玻璃板的領域裡，瓦隆地區的先進技術一直都保持著領先群雄的地位。此外，曲面玻璃與水晶玻璃的匠師及藝術家的活躍也相當知名。尤其，經過十九世紀產業革命以後，更是從傳統的玻璃工藝躍昇至玻璃板領域的世界領導地位。當時，很多國家都需要從號稱玻璃窗王國的比利時進口玻璃窗，生產量居世界第一位。

玻璃藝術價值的提昇

　　瓦隆地區長久以來所享有的豐富資源，使當地人與生俱來的創意與才能得以充分發揮。加上頗受重視的科學研究與應用的嚴謹與創造性，促成不斷進步的技術開發，更使其獨特技能與方法贏得佳評。這些人才與資源正是使比利時境內的研究單位或世界各國產業提昇業績的功臣，時而加上藝術家或工匠的創意表現精神而更增添了玻璃的藝術價值。例如「新藝術」運動盛期的代表玻璃藝術家安加或賽耳利‧波比、慕雷兄弟、查爾‧葛拉法、菲利普‧沃爾菲

斯、甚至路易‧魯爾及方‧普拉德等現代玻璃藝術家均為比利時產業界的偉大先驅，他們的玻璃藝術創造甚至還成為各時代藝術家、工匠及知名設計師學習推崇的象徵。

至十九世紀中葉，比利時與瓦隆地區都已經以國際玻璃產業中心的地位嶄露頭角。例如經常在世界各地及歐洲王室餐桌擺置使用的瓦聖蘭貝爾公司出品的水晶玻璃，巧妙呈現出比利時玻璃所專擅的優美、細薄及耐久性的卓越組合特徵。巧合的是，位於利艾捷州的瓦聖蘭貝爾公司剛好與法國最負盛名的水晶玻璃製造商巴卡拉（Baccarat）的發祥地同樣都位於阿爾登森林中的小村落沃內歇，增添了茶餘飯後的話題。

水晶玻璃的興盛

因著富豪賽巴斯祈安‧茲得的功勞，使發明於英國的鉛玻璃製法，得以在歐洲大陸實現製作。茲得的玻璃工場生產數百種類的玻璃製品，從日常生活的實用品至豪華的裝飾奢侈品都有。此外，還有法蘭西‧卡布里爾‧達爾提格於1802年收購波蘭近郊沃內歇的帝國皇室玻璃工房，以製作「英國風格水晶」問世。因著定期改良製造法加上達爾提格本身所擁有調配某種特定原料的能力，而大幅降低了製作成本，使沃內歇的水晶玻璃成為法蘭西王國最重要的生產之一。

可惜，隨著法蘭西王國的滅亡，比利時須歸屬荷蘭，使瓦隆地域的玻璃產業失去了法國市場。但是，隨著愛瑪‧達爾提格投靠玻璃名廠巴卡拉，而獲得了兩位有能的支持者為繼承人——法蘭西‧克雷姆蘭與歐哥斯‧魯里維爾。他們不僅提出收購沃內歇水晶玻璃工房的計畫案，甚至還大膽違背上層的堅決反對，將目光放在位於賽蘭的瓦聖蘭貝爾（Val-Saint-Lambert）的希德教團的修道院上，於1826年設立了瓦聖蘭貝爾製造公司。從此，他們的名聲遠播甚至超越國境。但是，尼茲愛得玻璃及其繼承者，加上謝內與瓦‧蘇‧謝瓦爾蒙的玻璃工場都於十九世紀中葉遭到毀滅性的打擊。正值比利時革命的進行，因此也與荷蘭的經濟關係斷絕，沃內歇的玻璃製作急速減少。然而這樣的困境，卻反而賦予瓦聖蘭貝爾水

雷恩‧魯得烈、瓦聖蘭貝爾公司
凡‧得‧維爾德系列花瓶
約1900-1908　黃色與橙色水晶
高173cm
利艾捷古代與裝飾藝術博物館藏

瓦聖蘭貝爾公司　塔雷蘭格子圖
案酒杯組合　約1904　透明水晶
利艾捷古代與裝飾藝術博物館藏

右頁圖
上左圖）德基雷及伍潔努・慕勒兄
弟、瓦聖蘭貝爾公司　蘭花單插
花瓶　約1906-1907
多層覆蓋水晶　高447cm
利艾捷古代與裝飾藝術博物館藏

上右圖）羅蔓・格爾瓦德、瓦聖蘭
貝爾公司
貝爾魯茲（Berluzes）瓶
1909-1914　乳白和棕色玻璃／
布色和藍色玻璃
利艾捷古代與裝飾藝術博物館藏

下圖）杜德內・馬森、瓦聖蘭貝
爾公司　吹玻璃工匠的花瓶
1905年之後　多層次重疊霧玻璃
利艾捷古代與裝飾藝術博物館藏

晶工房稱霸國際市場的良機。

瓦聖蘭貝爾水晶工房

　　1879年，瓦聖蘭貝爾公司吸收合併了主要的競爭對手——位於
拿謬爾的水晶玻璃公司。在進入新的世紀之前，這座水晶玻璃工場
就已經成長到擁有五千左右的員工。良質的勞動力與藉著壓縮空氣
的吹入法、雕刻等製造新技法的持續性改善，促使瓦聖蘭貝爾公司
可以確保每天大約十六萬件的龐大製造量，其中有九成均為輸出。

　　瓦聖蘭貝爾公司所屬的水晶玻璃工房在國際舞台的成功，歸功
於幾位專業工匠的競爭。其中以確立蝕刻技法的雷恩・魯得烈、德
基雷及伍潔努・慕勒兄弟及菲利普・沃爾菲斯等為著名。在「新藝
術」運動的盛期，建築家維克特爾・歐爾塔曾為了布魯塞爾的蘇爾
維酒店的華麗吊燭裝飾品而向瓦聖蘭貝爾公司特別訂購。此外還有
透明水晶「角型」花瓶的製作，就是靠歐哥斯・魯里維爾完成的；

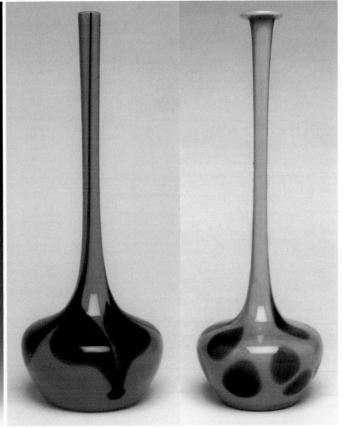

這花瓶是室內設計師所訂製，猜測可能是在賽蘭製作的。

「裝飾」藝術風格的出現正值「近代風格」被排除之際，瓦聖蘭貝爾公司的水晶工房再度雇用新的人才以因應潮流之需。杜德內‧瑪松創製了飲酒器皿的這條嶄新生產路線，還有查爾‧格拉法爾於1926至1929年之間所設計的三百件獨特作品為傑出成就。格拉法爾的作品於1958年的布魯塞爾世界博覽會代表瓦聖蘭貝爾公司參展，深獲佳評。

瓦聖蘭貝爾水晶藝術的旗手——雷恩‧魯得烈

法國畫家雷恩‧魯得烈（Léon Ledru, 1855-1926）在巴黎國立美術學校學習之後，1888年被瓦聖蘭貝爾公司招聘為藝術總監，畢生鞠躬盡瘁於崗位致力玻璃藝術的創作與提昇。他以設計師的身分，喜好古代的主題，同時也熱心於現代藝術的探求，為瓦聖蘭貝爾公司在建立「新藝術」美學的過程中扮演著主導者的中心角色。

1900年以前，他個人是以透明水晶或運用彩色水晶，以表現

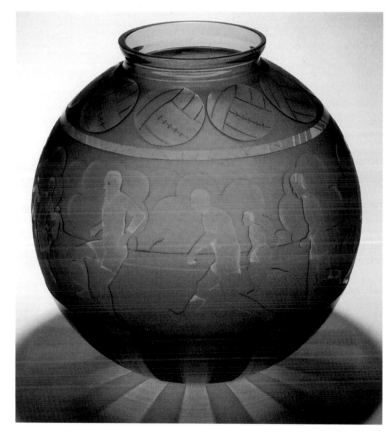

大膽的形狀與切割為特徵。他的作品曾參展於1894年的安維爾、1897年的布魯塞爾及1900年的巴黎萬國博覽會，使他個人的藝術成就與瓦聖蘭貝爾公司的名聲更加響亮。二十世紀初，開始進行對比強烈的配色方式，從此誕生了著名的「凡·得·維爾德系列」裝飾。使瓦聖蘭貝爾公司在這項嶄新設計更上一層樓的功臣，想必非魯得烈莫屬了。

水瓶與高腳酒杯的生產

比利時最大的高腳酒杯生產集中，是從1853年在瑪拿珠地區設立首座玻璃工房以降才顯而易見的。在這之前，水瓶與高腳酒杯的生產均分散於各地。普通的酒杯是在理艾居、拿謬爾、羅德蘭撒爾、蘭斯及格蘭生產，同時也在其他地方製造。例如古德爾羅瓦·羅舒於1824年在羅德蘭撒爾的玻璃工房，取得了高腳杯的公開製造認可。

當安得烈·布加爾與路易·卡頓在為了建設屬於自己的工場而注意到瑪納居的潛力之際，他們就了解到此地點同時擁

上圖）瓦聖蘭貝爾公司　野花瓶
1900-1910　透明、白、野莓色的水晶
利艾捷古代與裝飾藝術博物館藏

右圖）瑪納居、斯克蒙的玻璃工場
足球選手的花瓶　約1927-1930
黃玉色的吹入成型、砂吹雕版的花瓶　高340cm
夏爾瓦玻璃美術館藏

右頁圖
上左圖）瑪納居、斯克蒙的玻璃工場
花瓶　約1930　蕎麥色玻璃、鑄型吹入成型、圖案化的花卉裝飾、酸化的光澤加工　高220cm
夏爾瓦玻璃美術館藏

上右圖）伍頓·果尼、中央玻璃工場
花瓶　約1927-1930
透明玻璃、吹入成型、運用酸腐蝕技法呈現裝飾藝術風格的花卉
高293cm
夏爾瓦玻璃美術館藏

下圖）瓦聖蘭貝爾公司
小桶型花瓶　約1920
乳白色與藍色玻璃
利艾捷古代與裝飾藝術博物館藏

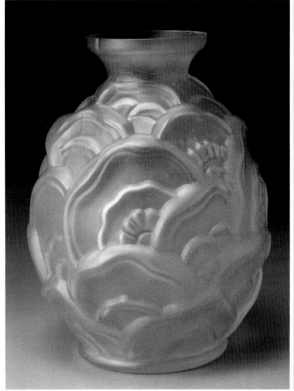

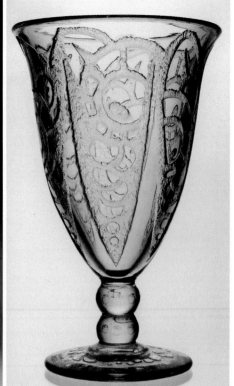

有供給燃燒爐的燃料，與比炭田盆地更優良的品
質及低廉的勞力工資，而且還有富變化的運輸鐵
道網等，有利玻璃工業發展的基礎要素。另外，
在波利納居的愛諾家族於1912年就擁有了比利時
二十九座玻璃高腳杯工場中的十八座，以生產比
較廉價的水瓶與玻璃杯為主，因此這些企業也從
未敢嘗試要與專門生產高級水晶玻璃的瓦聖蘭貝
爾公司一較長短。

玻璃板的開發

　　瓦隆地區及延伸至國外的玻璃板產業的擴
大，歸功於瓦隆地區的技師或科學家的智慧與純
熟的技術經驗。1901年，艾米爾‧格伯完成了以
垂直向上拉升來製造玻璃板的方法。這項技法進
而在傑美獲得了技術特權，得以在當普雷米的玻
璃公司實際進行工業試驗，後來又經由艾米爾‧
福爾可爾加以改良而更加提昇。

　　1912年，福爾可爾取得比利時國內外的資

金，設立了擁有八架拉升機的當普雷米‧玻璃製造有限公司。第一次世界大戰後，工廠為了存續而不得不放棄手吹的圓筒技法，使玻璃板的製造轉移向更龐大的自動化生產方向發展。

福爾可爾式的製造法不僅風靡全歐，在美國、中國及日本都受到重視。此外，在瓦隆地區設立據點的美國企業里比‧歐安斯‧席德玻璃公司，為了將自家的機械拉升技法引進全歐，而勸說許多比利時的投資家加入其企業發展的合資，成為瓦隆當地玻璃產業的強烈競爭對手。

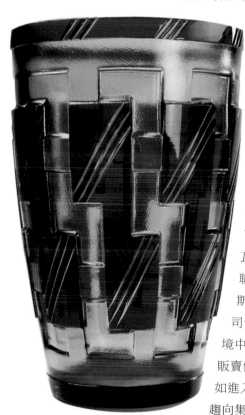

玻璃板產業的競爭

工業程序的機械化作業使瓦隆地區失去了玻璃產業的獨占利益，甚至引發雇用層面的激烈爭奪戰。為了防止過剩生產的風險，瓦隆地區開始了前所未聞的企業合併或統合。1930年，在夏爾瓦有十四家的當地企業決議統合，而設立了比利時聯合機械化玻璃製造聯盟。六個月後，里比‧歐安斯‧美克尼維玻璃公司與瓦隆地區的三家玻璃板公司合併，成立了葛拉貝爾公司。為了在激烈競爭的環境中存續，這兩大集團在市場分擔、生產限制與最低販賣價格上進行協調並達成協議。比利時的玻璃產業彷如進入了嚴峻的戰國時代，卻因此使玻璃生產制度逐漸趨向集中化。

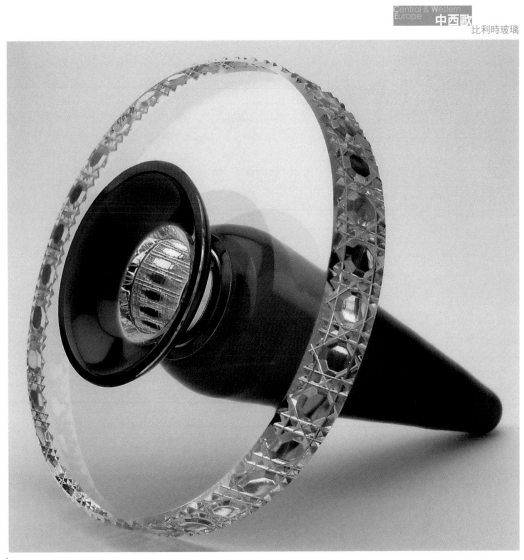

「浮法玻璃」

　　1959年，英國的皮爾金頓公司開發完成了創新技術「浮法玻璃」（Float glass）——用浮法製造的玻璃板，是將熔解的玻璃材質浮在熔化的金屬上並使之擴展，由於在流動的過程中，會隨著溫度的下降而逐漸固化，因而得以製成一定幅度與厚度的帶狀玻璃板。因為玻璃的下方可以模製熔化的金屬水平面，玻璃上方也可以由玻璃本身來維持水平面，所以不需要研磨就能製成平坦的玻璃板。

　　這項創新使今日的葛拉貝爾公司與後來合併興起的聖·羅修玻璃公司得以擁有各自的浮標法製造玻璃板的生產線。浮標法製造的玻璃板，因著卓越的技術品質與成本計算，獲得了全世界的採用。然而，這項國際性的革命性變化卻引起了比利時玻璃業界的震盪與社會經濟的極大影響。首先，使夏爾瓦盆地內較落後的許多工廠面

瓦聖蘭貝爾公司　可里歐的壺
1989　透明水晶與阿美捷斯
利艾捷古代與裝飾藝術博物館藏

左頁圖
上左圖）瓦聖蘭貝爾公司　小瓶
約1938　透明與玫瑰色的水晶
利艾捷古代與裝飾藝術博物館藏

上右圖）瓦聖蘭貝爾公司
格林型的習作　約1956-1960
透明水晶與粉紅及綠色玻璃
利艾捷古代與裝飾藝術博物館藏

下圖）瓦聖蘭貝爾公司　花瓶
約1932-1934　水晶、覆蓋玻璃、吹入成型、霧砂玻璃、酸腐蝕與研磨技法的細部加工
夏爾瓦玻璃美術館藏

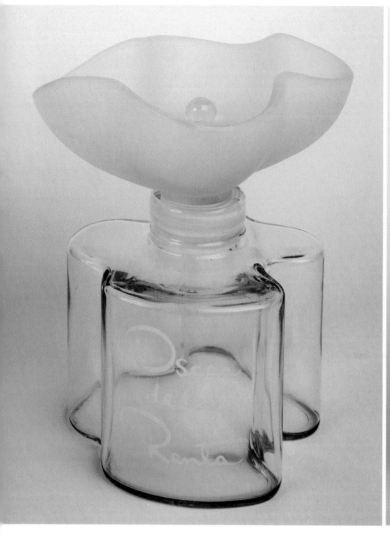

左圖）大香水瓶：奧斯卡・得・
拉・藍塔 愛諾水晶 1998
夏爾瓦玻璃美術館藏

右圖）大香水瓶：將一路易・謝雷
爾 愛諾水晶 1998
夏爾瓦玻璃美術館藏

右頁上圖）布修水晶玻璃工場
大香水瓶：迪奧的「毒藥」
1998 夏爾瓦玻璃美術館藏

右頁下圖）瓦聖蘭貝爾公司
化妝瓶 約1826-1835
透明吹入鑄型成型、切割玻璃
利艾捷古代與裝飾藝術博物館藏

臨閉鎖的厄運，進入70年代之後，又因為經濟蕭條的嚴苛環境而更
每況愈下地產生了數千名的失業者，比利時玻璃產業面臨存續的艱
苦挑戰。

玻璃企業的回復與革新

　　在長達五十年之久的低迷期間，比利時玻璃產業雖然失去了三
分之二的世界營業額，但在80年代初以降，玻璃產業回復而能夠維
持著一萬兩千左右的雇用人數，其中就有七千人集中在瓦隆地區工
作。持續不斷的技術革新確保了雇用的安定性，企業投資也達到平
均15%的收益，研究開發費用更被定規為恆常的支出項目。近年，
一些規模較大的企業甚至為了革新計畫的研究開發而不惜投注龐大
資金。

依照以共同研究中心為設立目標而制定的杜·固爾德法規，而於第二次世界大戰後設立的玻璃科學研究所，不僅進行原本既存業界的研究，也為技術移管、大氣排出手段、建築物或關於汽車製造的玻璃產業的統合化帶來影響。

瓦隆地區玻璃產業的另一項發展特徵，是玻璃魯力·聖·羅修公司所販賣的簡單電器信號的半透明或透明調光玻璃及市場邊緣商品的高科技製品。這些成就都是不斷以柔軟的姿態持續努力而獲得的成果。

此外，可自力鑄造一部分模型的新·維爾利·杜·摩米尼公司，將香水或化妝瓶的製造特殊化，從顧客手中拿到設計圖後的十五天，就能夠提供顧客最初的產品樣本。這樣的柔軟度與應變能力贏得了世界著名香水公司迪奧、聖羅蘭、香奈兒，及羅雷爾的信賴，並成為最主要的供應商，這些肯定大大強化了比利時玻璃業的形象與重要性。

玻璃香水瓶的興盛

十九世紀，玻璃因著其物理化學的特徵，成為最適合盛裝香水的容器，小型玻璃瓶的製作也從此進入極盛期。香水瓶晉升為以奢華風

左圖）路西安・魯隆的香水瓶「無
顧忌的」 羅斯美尼爾
約1935
利艾捷古代與裝飾藝術博物館藏

右圖）瓦聖蘭貝爾公司
小瓶一對 19世紀後半
利艾捷古代與裝飾藝術博物館藏

格來取悅視覺的小型裝飾物，甚至還躍升成為當時的美學典範，此
外，在水晶玻璃的成型加工與反映當世風潮裝飾的層面上，呈現出
最先進與精緻的代表性技術。兩層或三層的套色玻璃、切割水晶、
封入、透雕、琺瑯加工、鍍金或著色等技巧，都是象徵比利時玻璃
技巧成就的典範。

　　身為擺置在化妝台的物品，香水瓶被肯定為化妝道具的一部
分。在當時的化妝道具組合當中，常放著白粉箱、藥膏盒、戒指盒
及其他化妝用品，而一般沒有附腳的玻璃小瓶，彷如寶石般醒目。
當時，由於香水的販賣方式還未確立，香水的製造與容器的製造是
分別以不同的方式進行。因此，有如藝術裝飾般的香水瓶，真可以

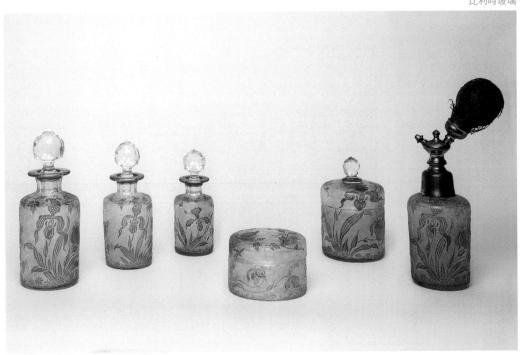

說是存放各種芳香液的單純的美麗物品。

香水瓶的藝術與產業

　　十九世紀末，香水市場才真正造成革命性的影響。1880年左右，首次製成合成精華液，生產成本的價格下降使香水的使用普遍大眾化。從這時期開始香水產業的現代化販賣策略。香水瓶不再侷限於散發芬芳香氣的美麗寶石，而突破提昇為表達意境與傳遞印象的使節。香水瓶為各樣特定的香水性質而設計製作，不論外型、色彩、主題或標籤都被要求完美反映出香水的特性。

　　半機械的製造方法有效解決了對香水瓶急速增加的需求與市場擴大供應量的問題。因此可以用最低的價格，卻最細膩的設計來製作精緻頂級的香水瓶。從1905年開始，與當時規模最大的香水製造商，如可蒂、笛羅或沃思等共同合作的法國設計大師賀內・拉里克（René Lalique）的作品，都成為香水瓶設計製作的名作典範。

　　在小型玻璃瓶製造業的分野，實質上都仰賴機械的製法，卻仍舊能夠維持香水瓶的高品質生產。這些都歸功於設計大師們在大量生產的要求下，卻能妥善配合運用自己作品風格表現的成果。在比利時境內的香水瓶製造，大多由摩迷尼的一些新型的小工場獨佔。然而，為了促銷而使用的大型香水瓶，則是委託瑪納居的愛諾水晶工場或伍當・古尼的西瑪維爾等以手工為主的玻璃業者。

Chap.5

荷蘭的玻璃工藝發展
The Netherlands

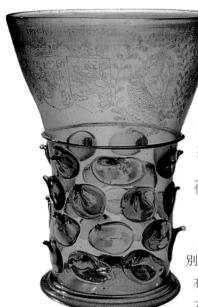

荷蘭的玻璃工藝發祥和鄰近德國一樣，都是從十五至十六世紀的巴爾德玻璃開始。1581年，一位來自義大利的玻璃工人在米特爾堡的工房製作威尼斯風格的玻璃器皿成為開端。1609年，荷蘭脫離西班牙獨立以後，在北部的萊登（Leerdam）地區興起許多玻璃工房。最終，海牙市、鹿特丹、阿姆斯特丹及台夫特等地都成為荷蘭的主要玻璃產地。

荷蘭的玻璃發展

基本上，荷蘭的玻璃承繼德國較庶民風味的器形，再加上威尼斯的鑽石點刻技法或琺瑯彩繪而一路發展而來。特別是雷馬杯在荷蘭成為一般的普及玻璃品。1690年至1750年左右，因著霍爾雕刻法，使德國或波希米亞的風格大為盛行，大多製作雕刻紀念性的器皿、船舶或徽章等。十八世紀，在餐飲玻璃器皿上運用鑽石點雕刻技法的點刻技術來裝飾人物肖像或風景的表現方式，成為荷蘭玻璃的一項流行特徵。大致上，從形態或色調來看，荷蘭的玻璃都呈現庶民的樸素風格，卻可以同時兼顧實用和裝飾用途，尤其價格也非常平價合理。

「雷馬杯」（Roemer） 荷蘭
1600-1625 高16.8cm
美國康寧玻璃美術館藏

右頁上圖）天使圖紋高腳杯
荷蘭鑽石點描法 18世紀
高18.8cm
日本三得利美術館藏

右頁下圖）高腳杯 荷蘭
法藍斯‧葛林伍特的鑽石點刻法
1746 高25cm
美國康寧玻璃美術館藏

獨特的製作風格

荷蘭玻璃在草創期間雖然是以威尼斯或阿爾塔爾的玻璃工匠所製作的威尼斯玻璃風格為主流，在十七至十八世紀之間，終於創製出荷蘭特有的裝飾風格。特別是運用鑽石所產生的兩種技法——「鑽石點刻法」（diamond-point engraving）及「鑽石點描法」

（diamond-point stippling），高超精湛的技術層面，是其他國家所望塵莫及的。鑽石點的雕刻法雖然早在十六世紀的威尼斯或阿爾卑斯山北部製造威尼斯風格玻璃的工房所使用，直至十七世紀左右，但後來衰退終至消竭殆盡。荷蘭於十七世紀引進並且以獨特的手法逐步開發，尤其以鑽石點描法攀登上玻璃藝術表現領域的尖峰，同時孕育出眾多鑽石點雕刻領域的長才。可惜，在十八世紀的荷蘭玻璃界裡，專業及業餘的鑽石點刻或點描製作者參差不齊，且各自發展形成百花齊放的時代。最令人惋惜的是玻璃器皿本身也了無新意，大概不出威尼斯、德國、英國、波希米亞風格等各國流行形式的效仿，在混雜的表現亂象下，至二十世紀為止，不再出現荷蘭獨特的風格。

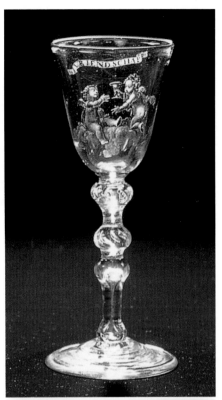

鑽石點描法

　　鑽石點描法和銅版畫的點刻技法相通。這項技法的運用在存世最古的十七世紀荷蘭製造的「雷馬杯」上可以看到，是由身兼詩人及文學家的鑽石點雕刻法名家安娜‧羅美‧維夏（Anna Romers Visscher, 1583-1651）所製作。安娜身為阿姆斯特丹富商之女，是線刻或點刻技法的先驅者，擅於呈現優美線條的自然主題作品。特別擅長花草、果實、昆蟲等靜物畫，在她眾多的名作當中以1621年及1642年作的雷馬杯最具代表（阿姆斯特丹皇家美術館及漢堡工藝美術館藏）。其妹馬利亞‧德塞爾莎特‧羅美‧維夏也以靜物畫聞名。很特別的是在荷蘭從事鑽石點刻法的以女性居多。據說十七至十八世紀的荷蘭，女性在家裡從事鑽石點雕刻，成為一項高級品味興趣的風尚，林布蘭特及荷蘭繪畫常成為這些女傑的製作素材，被雕刻在酒杯或雷馬杯上。

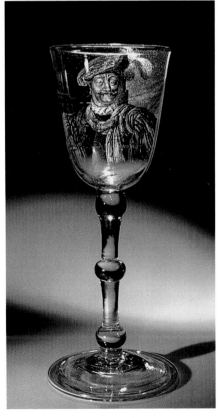

鑽石點刻法

　　最早全面表現點刻技法的是出身鹿特丹的法藍斯‧葛林伍特（Frans Greenwood, 1680-1761），在荷蘭鑽石點刻法領域中為最著名的人物。因為葛林伍特使這項技法普及，而使嶄新的點刻技法取代了線

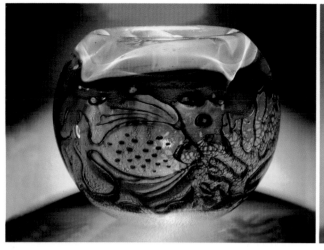
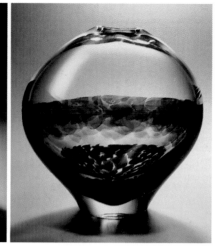

左圖）安得烈‧德克‧可皮耶
玻璃瓶　荷蘭萊登「Unica」
鑽石點刻法　1943　高19.8cm
德國杜塞道夫美術館藏

右圖）席柏蘭‧瓦可馬為萊登
玻璃設計　玻璃瓶　荷蘭萊登
「Unica」　鑽石點刻法　1962
高25.7cm
德國杜塞道夫美術館藏

下圖）酒杯　約1663
高15.4cm
美國康寧玻璃美術館藏

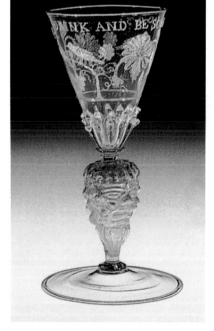

刻技法。格林伍特所想出的作法是在黑紙上用白色鉛筆描繪底稿後移至玻璃上，他不是以鑽石點打在玻璃上進行點刻的動作，而是將鑽石點對準玻璃表面，以小金錘子輕打雕刻點的纖細技法。這項方法雖然費時，但是不會產生玻璃碎片，而可以呈現較細膩美麗的畫面。他的作品被典藏於歐美各國的許多美術館，1728年的「人物肖像杯」（倫敦維多利亞與艾伯特美術館）及同年製作的「風景圖紋酒杯」（紐約大都會美術館）都是代表名作。

創新風潮的開端

　　荷蘭在玻璃的領域上擁有一段漫長的工藝傳統。然而，在光輝璀璨的鑽石點描法的極盛時期之後，就似乎沉寂消逝了一段時間。1920年代，荷蘭玻璃終於進入了一個嶄新的里程碑。尤其位在萊登的頂尖玻璃廠發展出一項新的產品設計理念，效法北歐的玻璃工藝發展策略，鼓勵藝術家全面參與工廠的製作過程，在實用及裝飾玻璃品的設計開發上扮演著舉足輕重的角色。身為二十世紀傑出設計師之一的安得烈‧德克‧可皮耶（Andries Dirk Copier）在服務萊登的數十年期間，聯合設計師和玻璃工匠的才華，將他們的製作層次提昇到同等高超的水準，在結合藝術和工藝的創造上貢獻莫大。尤其，他早期的飲具組合展現出無懈可擊的頂尖實力和品質。

歐洲玻璃的代表

　　對於可皮耶來說，在創作藝術性質的玻璃作品時，

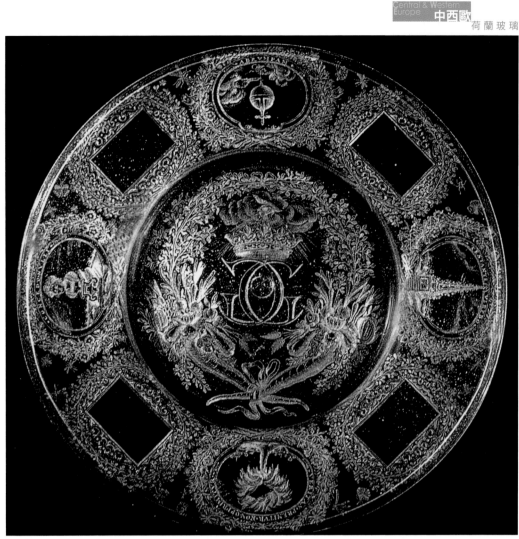

大玻璃盤　荷蘭（或法國）
約1640　直徑48.8cm
美國康寧玻璃美術館藏

總是同時考量到要能夠挑戰創新設計和實用玻璃技巧可能性的功能。例如萊登的「Unica」系列名作即是玻璃工匠和藝術家緊密合作的輝煌成果。可皮耶和萊登的玻璃工匠合力在接連不斷的實驗中發展出多層冰裂玻璃技法，形成他在1920年代作品的獨特風格。這項技法的運用過程在三十年代變得更為繁複，同時還繼續逐漸改良演進當中。沉穩的色彩及在層次間夾著氣泡的裝飾技法是可皮耶整個創作生涯中的登峰造極之作的特色。作品的造形外貌雖然簡潔又強烈，相對的，內面卻呈現全然豐富變化的水中景致，營造出奇異曼妙的氣氛。

可皮耶的作品在1930年代末至1940年代初的作品，和愛德溫‧歐斯東（Edvin Ohrstrom）早期的愛瑞爾（Ariel）玻璃和維克‧林德斯登（Vicke Lindstrand）為歐樂福（Orrefors）玻璃廠製作的著名玻璃都被列舉為最具偉大成就的歐洲玻璃。

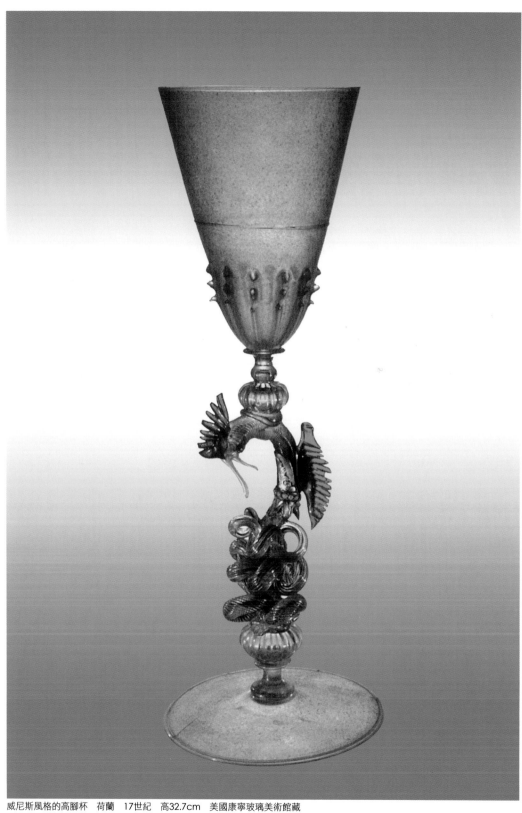

威尼斯風格的高腳杯　荷蘭　17世紀　高32.7cm　美國康寧玻璃美術館藏

承先啟後的戰後玻璃

　　1950年代，因為弗羅里・梅丹（Floris Meydam）的設計而使荷蘭萊登的玻璃開發出一條獨立發展路線。在形態或色彩層次上，介於斯堪地那維亞及威尼斯玻璃風格之間，但對於簡潔外形的強調，卻證明出精緻設計品味的精神，例如藉由偶然或自然因素所形成的玻璃瓶內繽紛的色彩變化是一大特色。後來，在六十年代早期則有設計師席柏蘭・瓦可馬（Sybren Valkema）嘗試承繼這項設計原則。荷蘭玻璃藉著鑽石硬度的特長，在鑽石點刻技法的疆域上領先群雄並獨霸江山，雖然曾幾何時淪為歷史榮光的一頁，但是後來二十世紀以降的創新精神再度復活，使荷蘭玻璃的新興世代得以進出國際舞台建立承先啟後的荷蘭玻璃風範。

右圖）威尼斯風格的高腳杯　荷蘭　17世紀　高18.1cm
美國康寧玻璃美術館藏
下右圖）庫德洛爾夫　荷蘭（或德國）　17世紀　高24.3cm
美國康寧玻璃美術館藏
下左圖）雷馬杯　德國森林玻璃，荷蘭彩繪　17世紀末　高12.7cm
美國康寧玻璃美術館藏

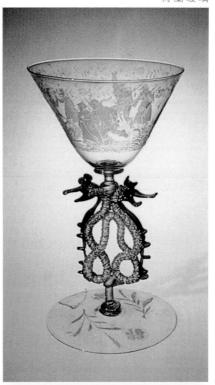

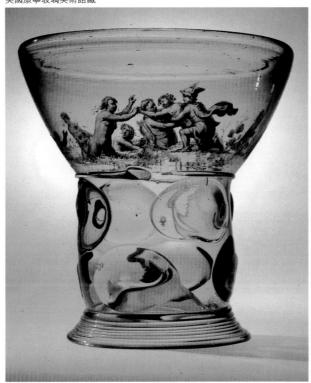

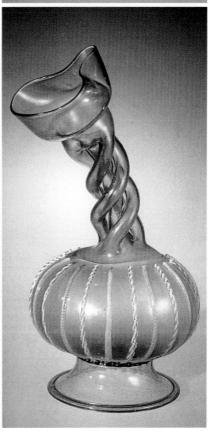

Russia

俄羅斯

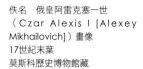

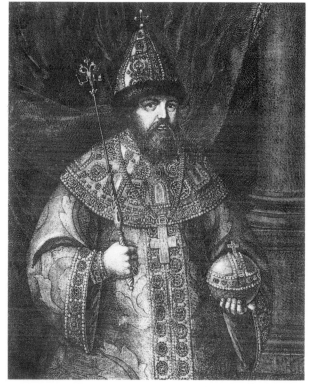

Russia

俄羅斯

Chap.6

17至18世紀俄羅斯玻璃

Russian Glass, 17th and 18th Centuries

最早傳入俄羅斯的玻璃

佚名 俄皇阿雷克塞一世
（Czar Alexis I [Alexey
Mikhailovich]）畫像
17世紀末葉
莫斯科歷史博物館藏

　　若從較廣泛的角度來看的話，俄羅斯玻璃的歷史可以從西元前六世紀左右的西亞或環地中海域的玻璃珠，也就是通稱玻璃彈珠的輸入開始算起。尤其，因為在羅馬時代大量進口羅馬玻璃，而使俄羅斯得以迎接重大轉換期的來臨。從現存的探掘調查紀錄可以發現俄羅斯在進口玻璃製品的同時，也同時引進了玻璃的製作技法。

　　目前最完整的考察報告，指出從黑海北岸至卡夫卡茲一帶的數百座遺跡，出土了數千件西元前六世紀至西元前四世紀的玻璃珠，可區分為一百四十種類形式。也有調查顯示從帕爾基安玻璃至羅馬玻璃及薩桑玻璃，都曾傳入俄羅斯。例如西元前二世紀左右的帕爾基安的蓮花杯或雙耳杯，及出現手吹玻璃的西元前一世紀末製作的手吹長頸瓶，或者西元四至五世紀的薩桑切割玻璃碗等，都有完整分類的出土報告。此外，因為這些出土文物內容與貿易進口的中國、朝鮮、日本玻璃歷史淵源，均有密切的關聯性，因而成為極具意義的研究材料與主題。

最古老的俄羅斯玻璃窯址

關於玻璃窯場的發掘，學者曾在調查報告中發表了德尼艾斯托河中游的可馬羅波村附近的住宅遺址，所挖掘到的出土玻璃遺物是最早的，推定為西元三世紀。在窯址現場發現了曾在鍋爐中熔解一半的玻璃、玻璃器物的碎片、玻璃製作道具及調合原料等。根據分析成分的顯示結果，又發現其內容和從地中海域或歐洲中部出土的羅馬玻璃的組成分子極為相近，清楚證明此座早期的玻璃窯址承續了當時羅馬玻璃製作方式的路線。

此後，關於玻璃窯址的研究，還有在可卡薩斯的古爾吉亞共和國歐爾貝提（Orbeti）的七至八世紀的出土報告，發掘內容包含熔解於鍋爐中的玻璃、手環、戒指、馬賽克片、玻璃窗、琺瑯彩繪玻璃

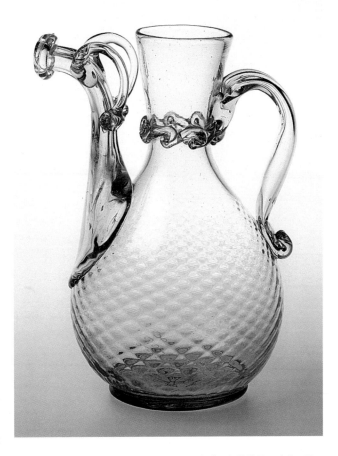

水罐　伊茲邁羅瓦玻璃工房
17世紀末
莫斯科歷史博物館藏

等未完成品或碎片的出土遺物。同樣在古爾吉亞共和國境內的那德柏利村所發現的另外一座遺址（從伴隨出土的貨幣年代，可以推斷是在十三至十四世紀之間），也仍持續著同樣的玻璃製作傳統。

1907年，學者V.V.夫柏可（Khvoiko）終於才真正在俄羅斯本土內陸的基艾夫發掘到最初的玻璃窯址。1950至1951年，除了在基艾夫的伍斯潘斯基教堂附近發現兩座以外，後來又於1952年在加立基（Galitch）發現了其他兩座，這四座均為十一至十三世紀的遺址。此後，隨著蒙古軍侵入基艾夫與基普捷克汗國的佔領，而使俄羅斯的古代玻璃歷史悄然閉幕。

俄羅斯玻璃的正式發展開端

早在1639年，一位名為優利・克葉德（Yuli Koyet）的人物，開始啟用來自德國的技術員保羅・庫可爾（Paul Kunckel），於莫斯科郊外德米特洛夫（Dmitrov）地區的杜卡尼諾（Dukhanino）設立了現代化的玻璃工房，但是僅在夏天招募雇用外國的技術人員，以製作玻璃窗或藥瓶為主。據說1730年代以降，也開始生產餐桌玻璃。

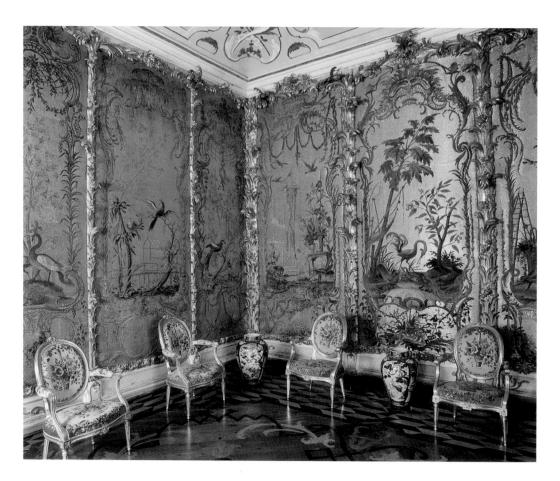

凱薩琳（Catherine）女皇位於
歐蘭本（現今為羅蒙所）的大中
國宮殿內的玻璃珠房，裝飾牆
壁的豪華吊飾鋪蓋著細緻的玻
璃珠，由Giuseppe及Serafino
Barozzi於1762至1764年所設
計。

工房一直持續運作至1760年結束。

　　雖然在俄羅斯的玻璃歷史正式發展的前夕，出現了這類單單以
外國技術人員為玻璃生產核心的特殊先例，但是俄羅斯玻璃的製作
發展仍然以1668年，由俄皇阿雷克塞一世（Czar Alexis I, 1629-1676）
贊助支持，於莫斯科郊外的伊茲邁羅瓦村莊（Izmailovo）所建立的
皇室玻璃工房為真正開端。雖然設立的理由是專為宮廷或貴族御用
生產玻璃製品，但卻是首座真正以俄羅斯人為主要玻璃生產動力，
並且因應俄羅斯人需要而製作玻璃的工房。因此被稱為俄羅斯最早
的玻璃工房，實質上也被廣泛肯定為俄羅斯玻璃工藝發展歷史的正
式創始。

伊茲邁羅瓦玻璃工房的成長

　　伊茲邁羅瓦玻璃工房（Izmailovo glasshouse）並設有教學部門，
除了教育俄羅斯國內外的年輕學子，也培育出相當多的玻璃技術人
員。甚至也有從國外來留學的年輕人，畢業後直接留在俄羅斯從事
玻璃製作。尤其，許多從國外來的技術專家所帶來最新的技術資訊

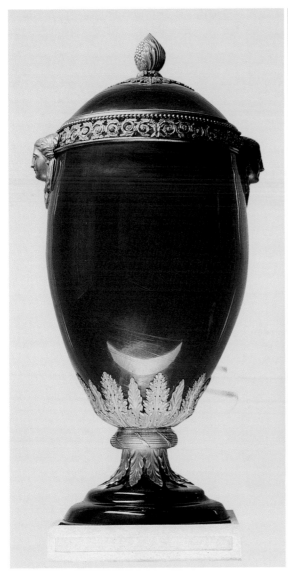

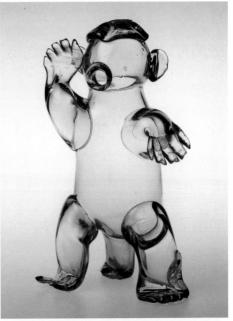

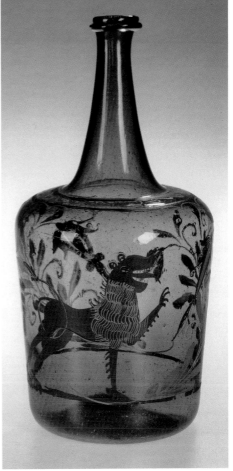

左圖）大型豪華飾瓶　手吹玻璃、鎏金裝飾　聖彼得堡玻璃工房
18世紀中葉　高105cm　聖彼得堡艾米塔吉美術館藏

右上圖）熊像玻璃瓶　名稱不詳的俄羅斯玻璃工房　18世紀前葉
莫斯科歷史博物館藏

右下圖）玻璃瓶　琺瑯彩繪的獅子圖案並有「獅子」的銘文
名稱不詳的俄羅斯玻璃工房　18世紀前葉　莫斯科歷史博物館藏

與國際流行的藝術風格搭配運用，為伊茲邁羅瓦玻璃工房大大增添了實力與發展的可能性。

1670年代，從乃特爾島來了一群專門製作威尼斯風格（the Venetian style）玻璃的技術人員，其中較為知名的有英特利克·雷林（Indrik Lerin）、彼得·巴爾德斯（Peter Bartus）及羅伊斯·莫德（Lovis Moet）等人。因著他們的貢獻，使威尼斯風格的傳統製法順利引進伊茲邁羅瓦玻璃工房。三年後，又因著來自波希米亞的漢斯·菲利特理（Hans Friedrich）與馬諦雅斯·烏曼（Matthias Ulmann）等切割技法名手們的加入，使伊茲邁羅瓦玻璃工房，大膽新增設了以切割與飾刻技法裝飾的波希米亞風格的玻璃部門。從此，威尼斯風格與波希米亞風格這兩大玻璃藝術樣式的主流並行發展於伊茲邁羅瓦玻璃工房，也奠定了俄羅斯玻璃工藝發展的豐碩基礎。

十八世紀俄羅斯玻璃產業的興起

至十八世紀初，在更多遷移俄羅斯的波希米亞移民的影響之下，盛行波希米亞風格的銅輪雕刻與彩色玻璃。伊茲邁羅瓦玻璃工房的生產仍以供應宮廷需求為主，以銅輪雕刻技法裝飾皇室標誌的玻璃器皿。薩克森風格的高腳酒杯也在這時期被廣泛製作，許多製品都以銅輪雕刻技法裝飾表現伊莉莎白與凱薩琳二世皇后的肖像，但是技巧品質較差強人意。十八世紀期間，俄羅斯在玻璃製作的領域上快速擴展並躍身為玻璃瓶、玻璃盤及鏡子的生產中心。

除了伊茲邁羅瓦玻璃工房以外，與其有直接或間接關聯的大小玻璃工場，在1706至1718年之間紛紛設立，生產一般大眾需要的玻璃相關製品。此外，在文化首都的聖彼得堡，也於十八世紀前半創設了皇室玻璃工房，由A.D.緬謝夫大公管轄。一座在揚堡（Yamburg），以製作玻璃窗或玻璃鏡為主。另一座在哈比諾，除了玻璃餐具以外，也製造燈器或肖像類的玻璃品。1713年，雇用來自德國的飾刻名師約翰·曼那德，以最新的飾刻技法裝飾宮廷用的玻璃鏡或玻璃餐具。他在1723年退休前還為俄羅斯培育了迪

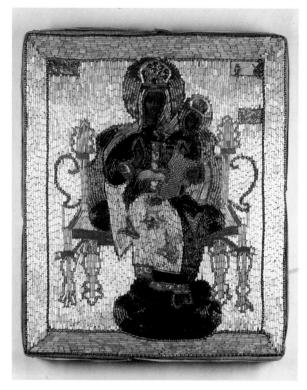

「塞普勒斯的聖母」聖像
俄羅斯　18世紀末
莫斯科歷史博物館藏

右頁圖
上圖）右：風景圖案的馬克杯
皇家玻璃工房　18世紀末
美國康寧玻璃美術館藏
左：風景圖案的復活節彩蛋
皇家玻璃工房　18世紀末
莫斯科歷史博物館藏

下左圖）醒酒瓶附瓶蓋
皇家玻璃工房
18世紀末或19世紀初
莫斯科歷史博物館藏

下右圖）高腳酒杯附蓋
皇家玻璃工房
18世紀末或19世紀初
莫斯科歷史博物館藏

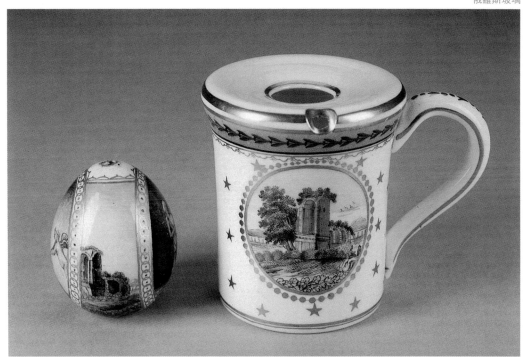

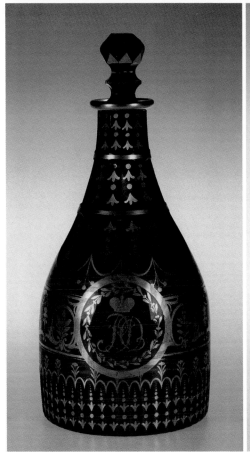

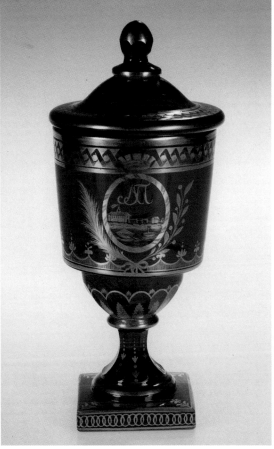

曼諦・瓦洛克夫（Dementy Voilokov）及瓦西利・皮沃瓦羅（Vasily Pivovarov）兩位傑出的弟子，均成為俄羅斯飾刻玻璃技法的代表人物。

　　十八世紀，真可謂俄羅斯玻璃工藝開始急速興隆的時代。據說，光是在莫斯科周圍就有八十座玻璃工場林立的盛況。其中，以瓦西利・馬爾茲夫（Vasili Maltsov）的家族所展現的才華最為突出，成為領導莫斯科玻璃界的佼佼者。他們雇用來自波希米亞與德國的玻璃技術人員，成功地在俄羅斯推行當時國際知名的「波希米亞巴洛克」風格玻璃。傳承玻璃業的家族成員當中又以艾金・馬爾茲夫（Akim Maltsov）所創立的固斯水晶玻璃工房（Gus Khrustal'nyy）最為出名，是唯一從創立當初至今仍持續營運的玻璃工房。

聖彼得堡玻璃工房

　　伴隨著俄皇彼得二世（Peter II, 1727-1730在位）將首都聖彼得堡遷移至莫斯科，使興起於十八世紀的玻璃工房因而衰退沒落。在1733至1735年期間，淪為被民間的威廉・艾姆茲（William Elmzel）所收買的命運，一直持續營運至1735年左右。關閉後，工房搬移至聖彼得堡的楓丹卡河畔，而被重新命名為聖彼得堡玻璃工房（St. Petersburg factory）。其製品的多數目前都被典藏在莫斯科歷史博物

左圖）附星星裝飾的鐵餅式玻璃盤
皇家玻璃工房　19世紀初
聖彼得堡俄羅斯國立博物館藏

右圖）伏特加酒瓶　琺瑯彩繪的俄羅斯雙頭鷹圖案　F.G.Orlov的玻璃作品　約1796-1801年
聖彼得堡艾米塔吉美術館藏

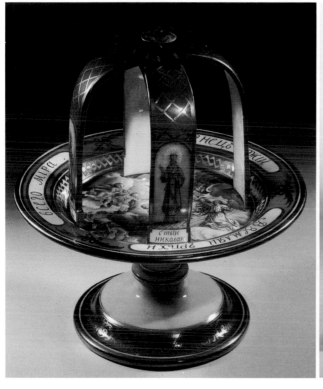

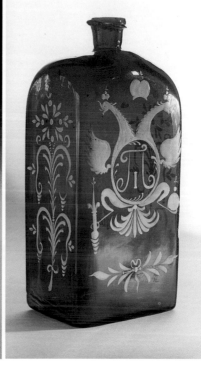

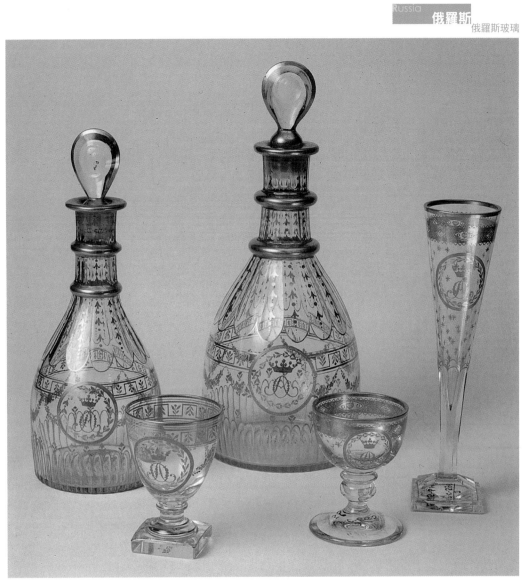

「歐羅夫餐飲」系列的部分玻
璃器皿　皇家玻璃工房
18世紀末或19世紀初
聖彼得堡艾米塔吉美術館藏

館，內容主要為敍利亞、波希米亞、德國的切割與飾刻技法所裝飾
的巴洛克玻璃，不論是品質或品味的呈現都相當高超脫俗，均為玻
璃藝術的極致佳品。

　　1792年，因為俄女皇凱薩琳二世（Catherine II，1762-1796在位）
下令國營化的轉變，使聖彼得堡玻璃工房被更名為皇室玻璃工房。
不僅將原本就發展有成的彩色玻璃製品更加發揚光大，並且還將
原來以無色的切割與飾刻為主體的巴洛克玻璃，研發成為在透明、
藍色、紅金及綠色等彩色玻璃上施予切割或琺瑯金彩的豪華玻璃製
品。這座皇室玻璃工房的發展動向想必為其他俄羅斯玻璃工房帶來
了莫大的影響，並且成為帶領俄羅斯玻璃界進入彩色玻璃盛期的契
因。

Chap.7

19至20世紀初的俄羅斯玻璃
Russian Glass, 19th and Early 20th Centuries

快速增長的俄羅斯玻璃產業

安德魯・伐洛尼金（Andrei
Voronikhin） 玻璃三腳架盆
約1800年初 皇室玻璃工房
聖彼得堡艾米塔吉美術館藏

進入十九世紀，歐洲各國為了維護自國的產業利益，紛紛設定保護關稅，俄羅斯當然也不例外。尤其，擁有廣大領土與眾多人口的俄羅斯深具優秀的貿易條件與商機，是歐洲各國貿易商所垂涎的一塊大餅。然而，俄羅斯為了保護自國從十八世紀就興隆的玻璃產業，在國外進口的玻璃製品打上高額的稅金，以抑制國外的利益競爭。限制進口的全面保護政策，使俄羅斯向本土業者尋求玻璃的數量更為增加，因而促進了十九世紀初俄羅斯玻璃產業的蓬勃發展，也鼓勵更多玻璃工房的創設。至1813年，俄羅斯就有一百四十六家玻璃工房散布在二十七個省分，但超過半數都集中在聖彼得堡附近。到了1865年，增加至一百八十八座工房並有六千七百位玻璃技工，玻璃的年度生產額高達四百萬盧布，規模頗為可觀。但是大多數的玻璃工房仍以生產玻璃容器、鏡子、玻璃板、玻璃餐盤等一般實用性質的製品為主，製作高品質玻璃的工房極為稀少。

皇室玻璃工房對藝術的重視

位於聖彼得堡附近的一些皇室專屬玻

璃工房擅長高檔玻璃品的製作，居俄羅斯玻璃業界的領導地位，主要為皇族宮殿與郊外別宮的室內裝飾提供各類特殊的玻璃品。其中特別知名的私人玻璃工房均為貴族元老的家族成員所設立，例如巴克梅迪夫（Bakhmetiev）及歐伯蘭斯基（Obolensky）擁有的「Nikol'skoye」水晶玻璃工房，及位於Milyutino的歐羅夫（Orlov's glassworks）玻璃工房，均為俄羅斯玻璃藝術精華的代名詞。

以較具規模的聖彼得堡玻璃工房為例，可以大致認識這時期的俄羅斯玻璃工房發展情況，及其內容充實化的過程。首先，進入1800年以後，一些皇室玻璃工房為了革新技術與藝術表現而積極雇用外國專家，同時也採用國內優秀的畫家、雕刻家與建築家，在直接向國外專家學習的經驗當中發揮自身特有的藝術長才，因而使俄羅斯的玻璃技術不論在造形、企畫或製作等過程都獲得水準的提昇。結果，皇室玻璃工房超越過去歐洲傳統而創製出建築架構式的大型玻璃作品與色彩微妙調和的精采絕倫之作，此外，還有一般工匠無法達成的藝術雕塑細節或彩繪等特長，都使聖彼得堡玻璃工房的製品更加精練而得以向更高層次的階段攀升。

湯姆士‧德‧湯門的貢獻

當時，極為著名的畫家兼建築家湯姆士‧德‧湯門（Thomas de Thomon），於1804年加入聖彼得堡玻璃工房，創造出超過工藝領域的大型室內裝飾的高級玻璃藝術品，為俄羅斯的玻璃業界注入嶄新的活力。許多美化聖彼得堡景觀的十九世紀初建築傑作都是根據德‧湯門的設計而建設。他為了玻璃的設計，大膽綜合運用金屬、木材與石材等媒材來架構大型的製品，並將當時盛行歐洲的帝政藝術風格充分發揮，以簡明與知性的構成為最大的特色。因此，他為皇室玻璃工房奠定了藝術創造特質的根基，並使玻璃成為藝術產業當中最先進的企業之一。德‧湯門為工房效力至1813年去世，之後，聖彼得堡玻璃工房又找到傑出的建築家K.I.羅西來承繼德‧湯門所開發成功的發展路線。

湯姆士‧德‧湯門設計
玻璃三腳架瓶　手吹玻璃、切割、鎏金裝飾　1807
聖彼得堡皇室玻璃工房
高165cm
莫斯科歷史博物館藏

一鳴驚人於國際舞台

　　皇室玻璃工房的製作風格深受當時流行全歐的新古典主義影響，製品呈現生動活潑的色彩及如大理石般豐富的色調。以純熟精練的實力創製法國新古典主義風格的大型裝飾瓶與壺，同時也以精緻的品味表現俄羅斯本土風格的玻璃作品，例如俄羅斯著名的復活節蛋就是聯合皇室瓷器工房的畫家共同打造而成。許多壯觀的餐飲套組也紛紛出爐，例如著名的歐羅夫（Orlov's）系列餐飲具套組即是在無色的透明玻璃上裝飾鎏金的裝飾，貼切反映出當時逐漸受歡迎的「國際風格」藝術新潮表徵。事實上，在波希米亞、法國與英國也盛行製作這類風格的餐飲具，可見風格表現的國際化程度。

　　和其他許多與裝飾藝術相關聯的俄羅斯企業一樣，皇室玻璃工房陸續參展國際性的博覽會，以卓越的技巧與藝術品味，贏得國際人士的掌聲。1862年，皇室玻璃工房在倫敦舉行的國際博覽會上贏得「為優雅玻璃瓶的卓越完成度」獎章，尤其所展示的四百二十種玻璃片受到特別的注目並且被呈現於大英博物館。此外，皇室玻璃工房的藝術成就也在1867年的巴黎萬國博覽會與1873年的維也納萬國博覽會大放異彩，榮獲「玻璃製品是無可比擬的」及「展覽會中的最高榮譽」等國際級的最高評價，使俄羅斯玻璃的名聲如日中天。

依凡·伊凡諾夫（Ivan
Ivanov）設計 飾瓶（手把裝
飾為希臘神話的女海神涅麗多）
手吹玻璃、切割、鎏金裝飾
1841-1842 皇室玻璃工房，聖
彼得堡 高130cm
聖彼得堡艾米塔吉美術館藏

右圖 由五個部分組成的飾瓶
手吹玻璃、重疊、切割、琺瑯、
金彩裝飾 1839 高80.5cm
聖彼得堡俄羅斯國立博物館藏

全力投入玻璃的培育事業

　　在皇室玻璃工房內，除了獎勵工作人員的技術研修以外，也訂立國外留學制度，向所有工作人員保證晉升資深職員的前程。此外，也設立蒐集外國製品資訊與研究參考的機構及附屬的玻璃專門學校等

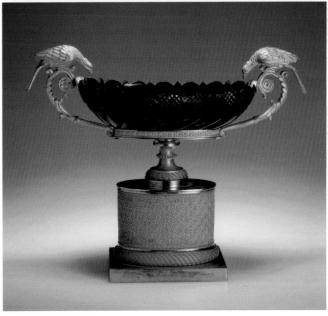

上左圖）玻璃飾瓶　皇室玻璃工房　1830-1840　莫斯科歷史博物館藏
上右圖）高腳盆　皇室玻璃工房　1830-1840　聖彼得堡艾米塔吉美術館藏
下左圖）附蓋醒酒器　皇室玻璃工房　約19世紀中　聖彼得堡艾米塔吉美術館藏
下右圖）紅寶石玻璃花器　皇室玻璃工房　約19世紀初　聖彼得堡艾米塔吉美術館藏

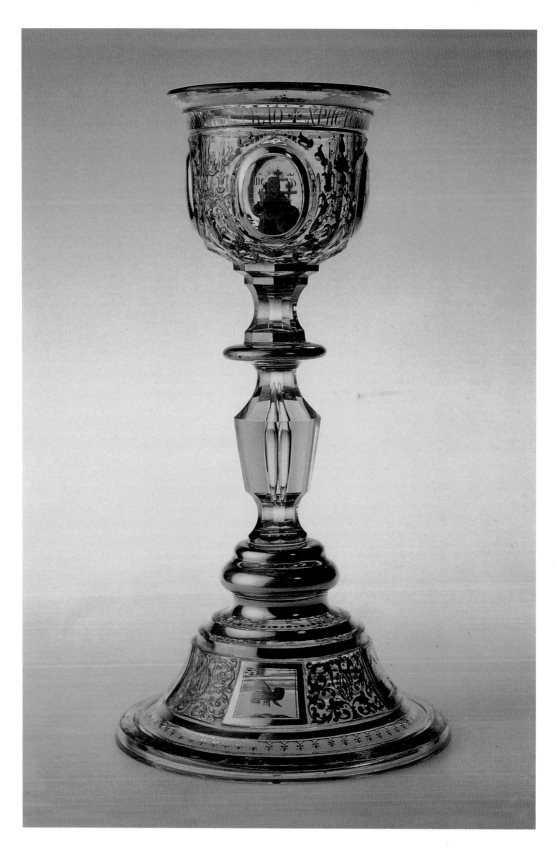

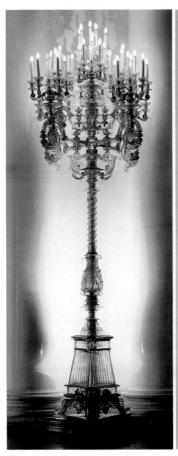

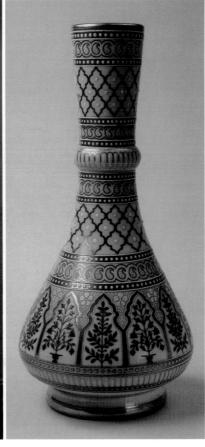

左圖）史塔索夫（V.P. Stasov）
設計　燭台　手吹玻璃、切割、
鎏金裝飾　19世紀中葉
皇室玻璃工房，聖彼得堡
高320cm
莫斯科歷史博物館藏

右圖）玻璃飾瓶　皇室玻璃工房
1870-80
聖彼得堡艾米塔吉美術館藏

左頁圖）聖餐杯　俄羅斯玻璃
約19世紀中
聖彼得堡艾米塔吉美術館藏

教育性設施，針對玻璃的發展領域成立了綜合性的活動支援體制。
在如此完善的努力經營之下，終於在十九世紀前半葉結出豐碩的果
實，不論從技術或造形等各種衡量標準來看，都成為歐洲首屈一指
的名門玻璃工房，創製出不少曠世名作。位於涅瓦河畔的皇室玻璃
工房佔地面積達600英畝，裡面有員工宿舍、住宅、學校、教會、醫
院、商店甚至旅館等完善的設備。皇室玻璃工房如此積極投入玻璃
發展的活動與計畫，對於俄羅斯境內的其他玻璃工房也產生了莫大
的影響，因而開創了十九世紀俄羅斯玻璃的全盛時期。

來自俄羅斯政府的資助

　　俄羅斯的玻璃製作大多是依靠政府定期的資助而得以存續下來
的。尤其，經營高檔玻璃製品或陶瓷品的工房為了維持或提昇品質
都必須付出龐大的經費與艱鉅的努力，俄羅斯政府內閣認同其自力
更生的困難，也肯定這類藝術產業的價值，因此大力贊助並於1853
年提出實際的支援政策。除了接受政府的資助以外，仍有小部分的
玻璃工房製品被送到莫斯科及聖彼得堡的商店裡販賣，盡力抓住任

何可以銷售營利的機會。在內閣的許可之下，玻璃工場也可以接受私人的訂購，主要客源仍以都會內的貴族階級人士為主。

俄羅斯玻璃存續的轉機

然而，1861年在俄羅斯境內發動的農奴解放改革政策，使許多企業遭受打擊面臨關閉的命運，尤其以私人企業營運的玻璃工房相繼倒閉。連隸屬政府企業的皇室玻璃工房也陷入經營困境，1862年差點遭遇拍賣的厄運。幸好，後來政府及時撥下資金贊助，才免於被賣而能夠以較小的規模繼續生產。此時，玻璃工房也獲得修護水晶玻璃的獨占權利，並且可以接受私人訂購也被允許販賣玻璃製品給一般人士。至1860年代末期，玻璃工房的經濟狀況逐漸好轉，工作人員也增加。

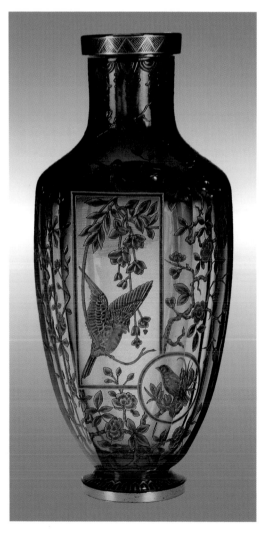

「新藝術」風格的花瓶
皇室玻璃工房　1880-1890
莫斯科歷史博物館藏

十九世紀後半，歐洲所有的玻璃工房，都因為出口的銳減、國內競爭的白熱化及古老傳統與嶄新產業主義之間的摩擦，而進入極度艱困的時代。為了脫離這樣的危機，亟需具有時代性的重大轉變來扭轉乾坤。於是首先致力於結合嶄新的產業主義與傳統藝術的精髓並消弭之間的隔閡，從藝術家與企業家開始聯手合作的1870年以降，終於綻放出些微的曙光，使俄羅斯玻璃的前途重現光明。玻璃創作在「新藝術」風格上的發展成果就是最佳例子，充分發揮藝術與技術結合的穩固實力，為俄羅斯的玻璃發展寫下新的一頁。

十九世紀末及二十世紀初期，俄羅斯成為主要的玻璃生產國家，擁有兩百七十七家玻璃製造業，每年的生產額超過五千萬盧布。這些工場散布於五十四個省分與區域，雇用人數有六萬之多。從1906年開始，玻璃工房的企業家們在莫斯科定期舉行會議來討論玻璃產業的緊急事宜，並且還將會議的結論出版成報告書。重新蓬勃發達的規模與制度，使俄羅斯再度躍身成為玻璃工業大國。

玻璃多樣化創新的世紀

十九世紀末及二十世紀初期的俄羅斯玻

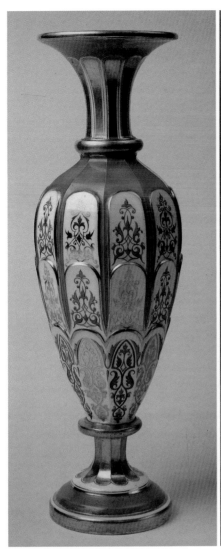

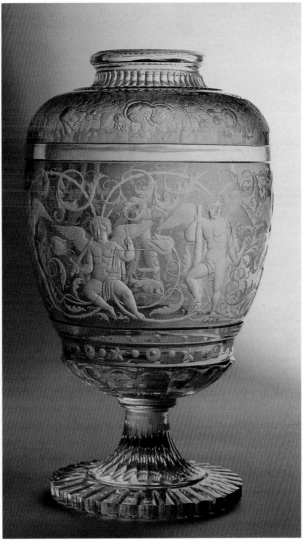

璃製品，反映著發生在俄羅斯境內的許多重要歷史性事件與文化的
活動。這時期的製品也生動地展現出俄羅斯玻璃在造形、技術與製
作方式的多樣性。如其他類型的藝術作品般，這些玻璃作品涵蓋從
新古典主義至現代風格的革新，同時擁有獨自的個性與特徵。

　　尤其，在二十世紀初期，俄羅斯玻璃創製的風格潮流與種類更
為廣泛豐富，而每一項風格都仰賴著特定的技術與方式。最具特色
之處在於幾乎俄羅斯的所有頂尖藝術家都曾參與玻璃製作的事實。
俄羅斯玻璃業者原本沒有聽過藝術家發揮創作的「工作室」系統制
度的新趨勢與潮流，專業的藝術家也相當稀少，能雇用玻璃專業人
員的特權也僅屬於皇室玻璃工房，但是絕大部分取決於其製作者技
巧的玻璃，生產品質也因此獲得保證。

左圖）裝飾伊朗圖案的飾瓶
皇室玻璃工房　約19世紀末
聖彼得堡艾米塔吉美術館藏

右圖）新古典主義風格的大型裝
飾瓶　皇室玻璃工房
1880-1890
聖彼得堡艾米塔吉美術館藏

蘇維埃玻璃
Soviet Glass

左圖）
葉立薩維塔‧波恩（Yelizaveta
Boem） 伏加酒杯組
戴克夫（Dyat'kovo）水晶玻璃
工房 1897
莫斯科歷史博物館藏

右圖）「4年內的5年計畫」水瓶
固斯水晶玻璃工房
1929-1932
固斯水晶美術館藏

當俄羅斯王室垮台，蘇維埃社會主義聯邦共和國成立之際，俄羅斯的玻璃產業也順勢在新成立的蘇聯政權下進入嶄新紀元的發展階段，從此以蘇維埃玻璃的名稱登場，為玻璃歷史開創出另一頁深具時代意義的精彩篇章。

蘇維埃玻璃的發展開端

　　大致上，蘇維埃玻璃製造可以分成兩大發展時期。第一時期始於社會主義革命爆發的1917年並結束於1950年代初。蘇維埃玻璃的藝術發展也是在革命後的艱難時期才開始。由於經濟的封

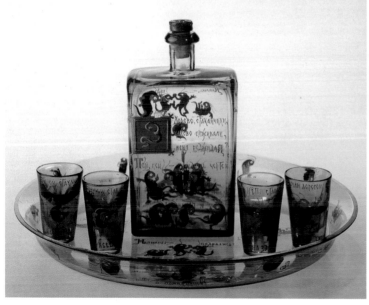

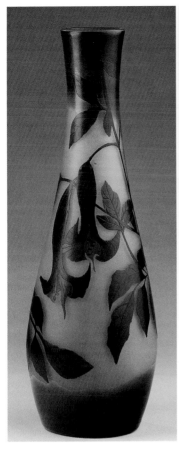
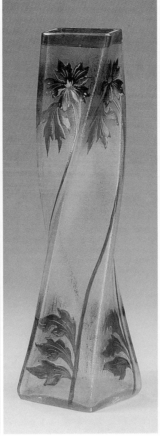

閉與燃料的嚴重短缺，這段期間僅有主要的玻璃大廠仍然繼續生產營運。例如前身為馬爾茲夫玻璃工房的固斯與戴克夫水晶玻璃工房（The Gus and Dyat'kovo Crystal Works）、尼可玻璃工房（The Nikol'skoye-Bakhmetiev Glasshouse）及修多夫玻璃工房（The Chudovo Glassworks）。這些具規模的玻璃製造業均以大量生產當時被視為最重要玻璃器皿項目的燈、罐、瓶與飲具等日常生活實用品為主。

在1920年代生產的玻璃器皿當中，僅有少數為人所知的例子反映出新的時代與新的生活方式。蘇維埃政府的標誌、鐵鎚與鐮刀及與建設相關的主題運用均為首創佳例。進入30年代以後，主要以玻璃廠房的技術更新、增加輸出的指數及擴增產品的種類為努力目標。當時只限規模最大的玻璃廠房再度開始水晶玻璃產品的製作。

藝術創新的艱辛歷程

蘇維埃玻璃製造業曾經因為在觀念上錯待了藝術家，使他們受到工業領域發展角色定位的攔阻。尤其，至開始介入生產領域的1930年代晚期之前，使藝術家無法將藝術創造運用於更高層次的實

左圖）玻璃飾瓶　固斯水晶玻璃
工房　20世紀初
固斯水晶美術館藏

中圖）玻璃飾瓶　固斯水晶玻璃
工房　20世紀初
固斯水晶美術館藏

右圖）玻璃飾瓶　固斯水晶玻璃
工房　20世紀初
固斯水晶美術館藏

用工業造型與革新上。他們的功能在過去都一直被限制在既有的玻璃器皿外型上進行裝飾工作。幸好從這時期開始，因為與列寧格勒（Leningrad）組織的藝術家們的活動連結，才促成了蘇維埃玻璃歷史上一段真正充滿創新點子的時期。

1940年，著名的雕刻家穆基納（V.I. Mukhina）聯合一群科學與文化的專家籌畫了一項復興玻璃藝術的計畫。這項計畫包含一座實驗性玻璃工房的設立，得以在列寧格勒鏡廠製作玻璃器皿的原型。此際，穆基納、尤斯潘斯基（A.A. Uspensky）及泰爾沙（A.N. Tyrsa）等投入玻璃創作的傑出藝術家們，都主張在對材料的真實本質與架構性思維的嶄新認知基礎上注入藝術美學的原則，創製出深具藝術品味與造型的玻璃作品。因而在1940年至1941年的短暫時間內，誕生了眾多成為蘇維埃玻璃典範的傑作。

藝術與技術結合的成就

1930年代晚期，由於玻璃的熔解、打造與裝飾的先進技術發展成熟，而得以開始更頻繁運用於表現難度高的大型藝術作品。首座莫斯科地下鐵車站與總

聯盟的農業展覽會場的建設，甚至在蘇聯所參與的兩項世界級博覽會——1937年在巴黎及1939年在紐約舉行的大展，都可以觀看到藝術與技術成功結合於參展的紀念性玻璃作品，例如彩繪玻璃窗、馬賽克玻璃、玻璃燈及噴水池等多樣的表現方式。其中，一件為參展紐約萬國博覽會而製作的水晶玻璃噴水池，是由雕刻家柴可夫（I .M. Chaikov）及工程師恩特利斯（G.S. Entelis）合作，以結合藝術與技術觀點而完成的特殊作品。這座高達四呎多的大型作品的水盆部分是由厚實的水晶玻璃製成，幾乎集結了當時為人所知的所有玻璃裝飾技法運用，這座構造複雜的水晶玻璃傑作同時反映出藝術與工業技術連結的精華，成為具時代表徵的一項傲人成就。

玻璃在藝術與建築的運用

首創的蘇維埃彩繪玻璃窗出現於1936至1939年之間。此外，呈現高度藝術成就的還有丹尼卡（A.A. Deineka）為莫斯科地下鐵馬亞柯夫卡亞（Mayakovskaya）站所設計的馬賽克玻璃。成功運用玻璃於建築領域的創舉，不但吸引了大眾的注目，並且展現了玻璃在藝術與建築結合表現上所扮演的重要角色。

蘇維埃玻璃的藝術語彙與表現方式的創造與革新，因為第二

盥洗盆與水壺
固斯水晶玻璃工房
1940年代末期
固斯水晶美術館藏

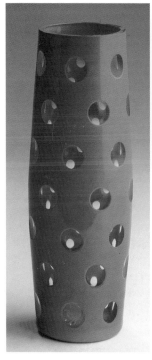 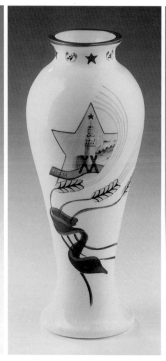 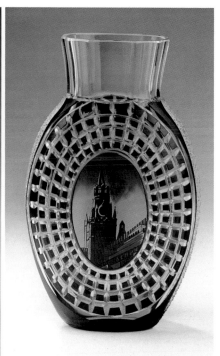

左圖）玻璃瓶　固斯水晶玻璃工房
1950-1960
固斯水晶美術館藏

中圖）裝飾蘇維埃標誌的玻璃瓶
固斯水晶玻璃工房　1937
固斯水晶美術館藏

右圖）固斯水晶玻璃工房作品
約1947
固斯水晶美術館藏

次世界大戰爆發而中斷。在大戰期間，蘇維埃玻璃的製作以國家迫切需要的內容為優先，因此以出口為目的的裝飾性玻璃品難逃產量驟減的命運。玻璃工房的修護與重建於戰後的第一年立即開始動工。重整後的玻璃工廠以安排簡易餐具的生產為首要工作，但是藝術發展的問題也逐漸受到重視。這時期，許多畢業於莫斯科、列寧或塔林的藝術學校玻璃學科的專業藝術家們也開始紛紛踏入工業界發展。這些藝術發展的新生力量成為開創蘇維埃玻璃歷史新頁的礎石。

戰後的玻璃創作新潮

戰後初期，既存的工廠製作風格仍以大量生產玻璃器皿的輸出為主流。然而，當藝術理念基礎逐漸在裝飾與實用藝術領域成型，成群的新興藝術家們即開始積極尋求風格的創新，這是複雜而矛盾的演進過程。1950年代，主導玻璃製作的潮流趨勢回歸過去的物體裝飾而無須考量其實用性。偶而，純藝術的理念也會機械性的伸展於物體的創作內涵。但是無論如何，在此時期誕生的卓越傑作當中，有很多是當代的藝術家們遵循由剛剛提到的著名雕刻家穆基納所開啟藝術創作路線的延續。

此外，1950年代的玻璃藝術創作潮流特徵之一是回歸民俗玻璃製作的傳統，集中焦點於手吹玻璃的形式與技法。以創製豐富種類

的人物造型玻璃瓶，並且以明亮的模型裝飾物點綴為潮流。為參展1958年在布魯塞爾舉行的萬國博覽會而製作的玻璃展品，適切反映著與玻璃形態相關的現代藝術理念，許多代表蘇維埃的玻璃傑作在會場中均贏得最高榮譽的獎項。

強調純粹形式的第二發展時期

1950年代末期及1960年代初期，開始蘇維埃玻璃製作的第二大發展階段。尤其，1960年代期間，裝飾、應用藝術的各種風格特質及對於清晰簡明形式的要求都反映在玻璃的創作上。主要明顯的創作動力性質和物體型態的設計，有著根本性的相異趨勢。這項趨勢伴隨著一項減少裝飾的革新，有時甚至是排除裝飾的較激烈改變，如同玻璃上的「純粹」形式與瓷器上「白色」線條般相應的概念。蘇維埃玻璃第二大發展階段所強調的純粹形式概念，其實就是對第一發展時期以豪華裝飾風格為特點的反動。

蘇維埃的各項領域藝術作品，似乎都致力於標準工業模式條

費拉托夫
「外在空間」玻璃瓶　1959
固斯水晶美術館藏

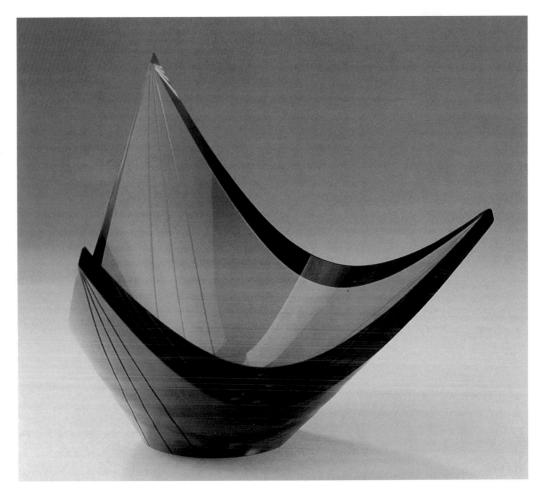

左圖）謝弗欽可 「巢」玻璃瓶
1968 藝術家藏
右圖）艾斯特瓦特炎
「奈普提」玻璃瓶 1968
俄羅斯文化部藏

下圖）史密諾夫（Boris Smirnov）
男人、馬、狗與鳥 1970
俄羅斯文化部藏

件的具體表現。在莫斯科舉辦的全蘇維埃聯盟大展中，藉著「藝術於日常生活」的一項嶄新美學概念聲明，來強調物體素材的革新。結合藝術與玻璃來具體呈現這項理念的，有艾斯特瓦薩特炎（A. Astvatsaturyan）、歐斯托繆（A. Ostroumov）、費拉托夫（V. Filatov）、柯勒耶夫（V. Korneyev）、謝弗欽可（V. Shevchenko）、加巴（M. Grabar）、穆拉克弗（V. Murakhver），及米艾科瓦（L. Myagkova）等代表性的設計師。他們創造了許多為大量生產而使用的模型，其中很多由玻璃衍生而出的產品都被審慎地翻新。著名的尼曼·固斯克斯托尼玻璃工場（The Neman and Gus'Khrustal'nyy factories）也跟隨新時代的浪潮，展開一項嘗試壓製玻璃表現方法的改革。

硫化玻璃的發明

　　幾項家庭用的硫化玻璃（Sulphide glass）系列產品，都在克拉斯尼·邁玻璃工房（Krasnyy Mai Glasshouse）及固斯與戴克夫水晶玻璃工房生產。由克耶南（A. Kirjenen）及伊瓦諾瓦（E. Ivanova）共同發展成功的硫化玻璃，為蘇維埃玻璃製作歷史增添了不凡的一頁。原先於1950年代末期誕生於列寧格勒實驗室的硫化玻璃，竟然意外地形成了一項帶來嶄新美學價值的材料。貝斯金卡亞（S. Beskinskaya）、謝弗欽可、古金斯卡亞（L. Kuchinskaya）及洛羅夫（V. Khrolov），都是致力於這項新素材的代表藝術家。貝斯金卡亞的玻

璃以詩文的比喻及對色彩的關注為特色；謝弗欽可的創作構圖加入了形式建立的雕刻原則；古金斯卡亞的作品則反映出色彩造形印象的影響；洛羅夫仍持續他民俗路線的創作。後來的玻璃藝術新秀薩金（T. Sazhin）及弗米納（L. Fomina），更善加運用硫化玻璃於大型創作的表現形式。

玻璃的設計人才與風格

至1960年代中期為止，在蘇維埃聯盟內幾乎所有的玻璃工房都設有設計部門。這些實驗室雇用剛從列寧格勒及莫斯科工業設計學校畢業的學生。許多傑出的蘇維埃玻璃藝術家均從固斯水晶玻璃工房、尼曼·固斯克斯托尼玻璃工場及克拉斯尼·邁玻璃工房等名廠培育而出。大部分的工房藝術家擅於結合為大量生產模型的發展與為出品展覽的特殊造型的創造。也有其他玻璃藝術家是依照與聯盟或政府機構簽約的內容來從事玻璃創製。

毫無疑問的，玻璃製作的傳統與製品條件決定其藝術風格。例如在固斯水晶玻璃工房的設計師們，逐漸發展出研磨藝術、植物裝飾雕刻、動物形狀的手吹玻璃及彩色水晶。他們在列寧格勒玻璃工房的同行，則是遵循古典嚴謹的傳統與水晶玻璃分割圖樣表面的簡明風格，因而為玻璃的創製提供了架構性的形態。戴克夫水晶玻璃工房積極改善其在簡素透明與彩色玻璃表面上點綴琺瑯的技巧。同時，為個人設計的玻璃器皿也顯露出嶄新的創意，例如由穆拉托夫（V. Muratov）、歐斯托繆、傑根（L. Jurgen）、馬其涅夫（I

上圖）傑根 「秋天」玻璃瓶
1974 列寧格勒玻璃藝術博物館藏

下三圖）
菲歐德羅夫（B. Fyodorov）
夢（1-3） 1981
俄羅斯文化部藏

.Machnev）及菲歐德羅夫
（B. Fyodorov）所製作的水
晶浮雕裝飾及硫化玻璃上的
彩色雕刻線條均是佳例。無
論它們在創作風格上如何不
同，遵循這些設計的玻璃製
品反映出對形象與相關聯玻
璃表現的持續追尋，並且仍
舊細心保存著素材所擁有閃
耀、純粹、透明、色彩與質
感的天然資質。

玻璃與雕刻建築藝術

　　在1960年代末與1970年
代期間，玻璃製作已經超越
單純物體型態表現的框界，
而開始進入雕刻藝術的創造
領域。這項漸進式但是極為
重要的改變，是設計師實驗
型態的成果。藉著發展放大
玻璃盤形、棄絕實用性取向
或理解一項玻璃物體的獨立
精神價值等途徑，大大提昇
了對於雕刻價值的認知。有
助於這項發展過程的，是裝
飾藝術在社會文化進展中逐
漸延伸的角色變化。裝飾藝
術家面對如何組織玻璃作品
的挑戰，並且如何使他們的
藝術與其他藝術綜合，特別

上圖）史密諾夫（Boris Smirnov）
玻璃瓶　吹玻璃的人　1961
俄羅斯文化部藏

下圖）亞可夫（Yuri Byakov）
三頭馬車　1968
列寧格勒玻璃藝術博物館藏

是在建築的領域，也成為重要課題。對於建築性空間的純熟掌握運
用，驅使玻璃製作者專注考量裝飾玻璃的創新形式，因而成就了幾
項系列彩色雕刻的架構與組成，引導出個別性實驗與個人風格的時
期。

　　其他，貢獻於這項發展過程的因素則是迅速增加的國內外展覽
機會及提昇玻璃實驗層次的年輕藝術家的大量湧入。相異於以尋求
風格統一為特徵的1960年代及1970年代以降的潮流，1980年代逐漸

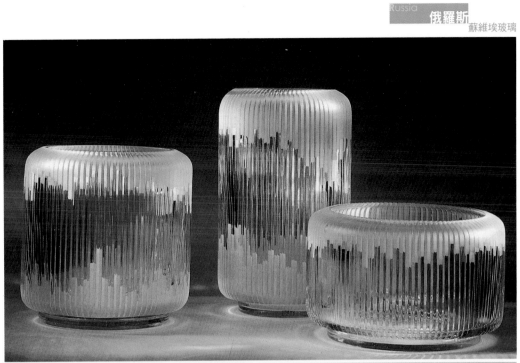

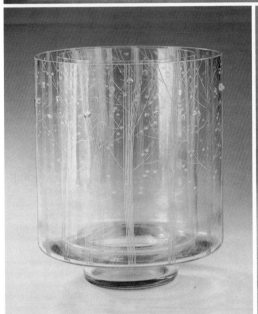

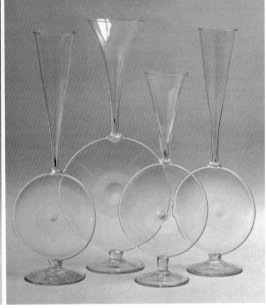

朝向豐富素材種類及個人表現與技巧方面發展。在這段時期，無數的個人或群體聯合的展覽相繼舉行，大大呈現出更寬廣層面的多樣化創造特性。

玻璃與立體空間的探索

　　裝飾藝術對於空間性雕刻的探索，於1970年代中期及1980年代期間影響了刺繡、陶瓷、金屬與珠寶等各項分野。這項創造性的工

上圖）Natal'ya Tikhomirva
Chuckotka 1975
列寧格勒玻璃藝術博物館藏

下左圖）Yevgheny Rogov
「森林域」（Forest Ranges）
1971 固斯水晶美術館藏

下右圖）Vladimir Zhokhov
威尼斯 1974 俄羅斯文化部藏

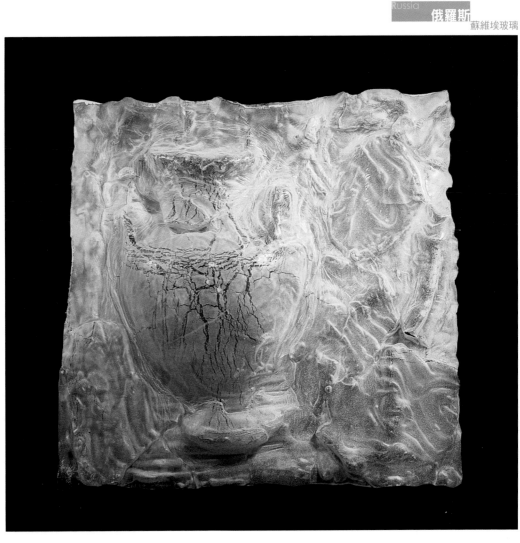

作任務衍生出無數嶄新的創意點子並且促成各類技術方法的發明。由於玻璃的透明度及其可以吸收與反射光線的能力，使空間的知覺特別能夠以平面繪圖的型態呈現出來。由於提供解決人類與素材，甚至人類與自然之間問題的可能性，而使空間的主題吸引了藝術家的想像力。結果，因而誕生了另一項玻璃的創新形式。1980年代末期，對於藝術創造的型態與特性的智慧性認知，成功地帶動了所有玻璃製作領域的製法與技巧的更新。藝術作品所牽涉創作問題的擴展與想像架構的深入，提示出一項不同的趨勢與走向。例如連似乎是毫不動搖的水晶製作裝飾原則，也開始被一項以雕刻取向的造形問題所取代。

玻璃靜物表現

在雕刻取向上的研究成就，清楚解釋了蘇維埃玻璃靜物的出現

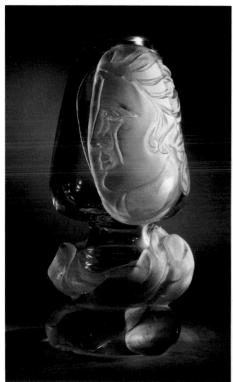

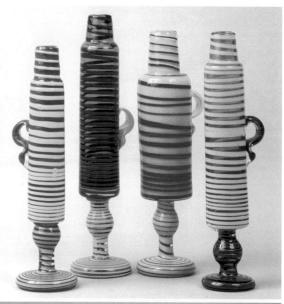

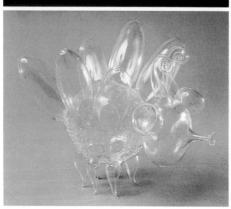

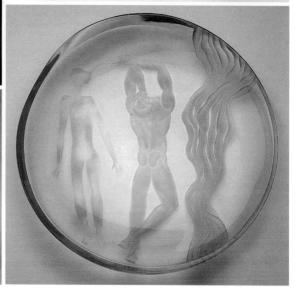

與發展的由來。這類作品原先是藉無鉛玻璃（non-lead glass）例如：安東諾瓦（G. Antonova）的作品表現，然後才運用在水晶玻璃，大多表現花卉、水果及各類主題。花卉模型的主題在俄羅斯玻璃製作歷史傳統中，已經有一段很漫長的時間，最明顯的例子是十九世紀的工匠喜好製作成堆的玻璃花束。這些立體雕刻玻璃技法，仍保留在尼曼·固斯克斯托尼玻璃工場、戴克夫水晶玻璃工房及克拉斯尼·邁玻璃工房。玻璃藝術家們藉著結合他們自身為創裝飾藝術形式的探究成果，而為這項主題帶來了新的生命力。特別值得一提的，是模型花卉的主題為彩燒玻璃窗、玻璃燈及噴水池等紀念性玻

璃造形帶來了許多解決途徑。玻璃花卉的主題，也成為安東諾瓦、史代潘諾夫（A. Stepanova）及瑪蘇莫瓦（I. Marshumova）等蘇維埃玻璃藝術名家的主要創作活動之一。由瑪蘇莫瓦及尤塔耶瓦（L. Urtayeva）組成的裝飾性構圖及馬其涅夫（I. Machnev）創製的物體構成，都是玻璃靜物的佳例。

左圖）Vladimir Pogrebony
疑惑之風　1978
俄羅斯文化部藏

右圖）Svetlana Ryazanova
我的女神　1984
俄羅斯文化部藏

今日的蘇維埃玻璃

　　今日的蘇維埃玻璃發展和全球玻璃業界的進展息息相關。數量與質量都不斷成長的各種國際性活動，如展覽、研討會及資訊的交換等都對個人性的實驗與創造競賽提供了相當新鮮的刺激。尤其，由於一項開始連結藝術家與協助其藝術創作的工匠的合作關係，使玻璃創作也被提昇至更高超的全新境界──「工作室運動」（studio movement）的興起，成為擴展影響力至世界性文化層面的象徵。至今，蘇維埃玻璃在世界性的「工作室運動」潮流中，仍然扮演著相當重要的角色。

England

英國

Chap.9

英國的玻璃
British Glass

英國玻璃的開端——「安哥羅‧薩克森玻璃」

　　英國玻璃的創始可以追溯至西元前後的羅馬時代。自羅馬帝國沒落以後，英國開始製作稱為「安哥羅‧薩克森玻璃」的玻璃。這項名稱是指五至七世紀期間從英國的安哥羅‧薩克森墓出土的玻璃器類總稱。其內容大都與法蘭克玻璃類似，或許是與當時以法蘭克玻璃輸入品佔大多數有關。其他比較特別的還有從卡斯爾‧伊甸地方出土的克羅玻璃，因此有時會將克羅玻璃稱為卡斯爾‧伊甸玻璃。此外，從艾色克斯州的連哈姆或布魯姆斯菲爾特等地，也出土了角杯或網狀紋裝飾的壺等深具特色的玻璃器皿。還有上方以細玻璃捲繞，下方以髮夾形狀的細線裝飾的線紋角形杯，及以紅線紋裝飾的小杯與小壺等，都是在歐洲大陸不易見到的形式，充分顯示這類玻璃器皿應該都是在「安哥羅‧薩克森玻璃」土著窯燒製的。八世紀以後，這些具地方風味的玻璃器皿急速地消失蹤影，英國開始迎接玻璃發展歷程中的空窗期。

外國玻璃工匠帶來復興

　　經過了漫長的中斷時期，英國的玻璃工藝要到十三世紀才被復興起來。1226年，來自法國諾曼第的玻璃工人羅蘭斯‧維特雷阿里烏斯（Laurence Vitrearius）與其家族遷移

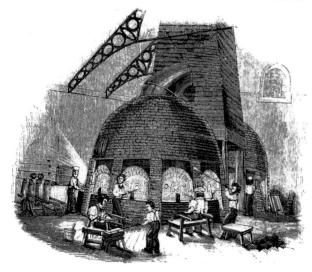

佩拉特（Apsley Pellatt）的法肯玻璃屋玻璃製作景象
倫敦南華克（Southwark）

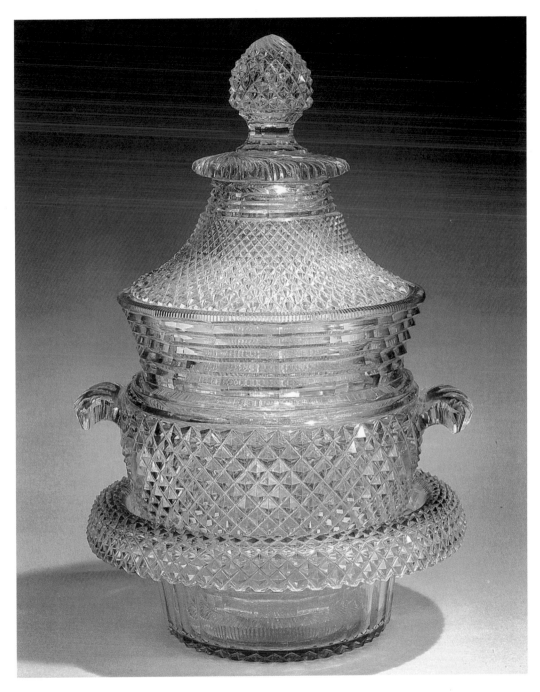

冰淇淋壺　約1515
鉛玻璃、輪盤切割（推斷為約
翰‧布拉特或佩拉特工房製作）

到英國，據説在薩利‧薩塞克斯州境的奇丁福特近郊的Dyers Cross
建窯並開始玻璃的製作。後來，其他來自諾曼第地區的玻璃工人也
陸續移住英國，紛紛在肯德州或薩利‧薩塞克斯州境內開玻璃窯。
近年，在這些地區考古發掘出玻璃窯址，出土許多玻璃杯、瓶、
燈、鉢、坏、盤等器物。使在十三世紀仍然對於法國諾曼第玻璃工
人移住英國半信半疑的傳説得到證實。進入十四世紀以後，又有來

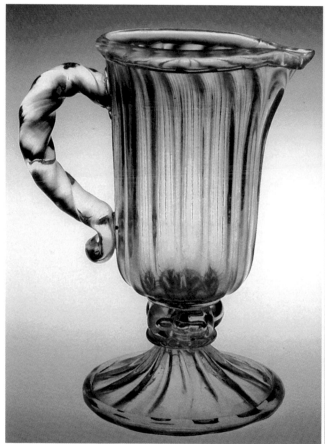

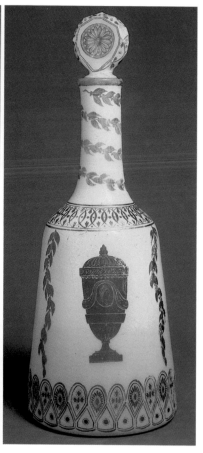

左圖）水罐　約1676
柏克萊典藏（推測為George
Ravenscroft玻璃屋製作）

右圖）詹姆‧吉爾的倫敦工房　醒
酒器　約1770　白色不透明鉛
玻璃、輪盤切割、鎏金
提利（Tilley）藏

自諾曼第的休爾德爾一族前來開窯。十五世紀，佩托一族開窯的歷史也多為人知。

　　與諾曼第人渡英開窯的熱潮相呼應，羅雷努地方的玻璃工人們也陸續前往英國設立玻璃窯。其中以姜‧卡雷（Jean Carré, ?-1572）為代表人物。卡雷獲得英國伊莉莎白女王（在位1558-1603）的特別許可在史達瓦布里茲及紐卡斯爾‧恩‧坦開窯。後來由於燃料供應的問題，從罕布夏、格羅斯達夏再往北移至史達福特夏，也於1549年在倫敦開窯，並且從義大利招聘了八位姆拉諾的玻璃工人，開始製作威尼斯風格的玻璃。可能是因為製品風格過於新穎，剛開始還未能被英國人接受。於是兩、三年後，僅留下卡西拉里（Cassilari）一人，其他七位玻璃工匠都被請回威尼斯。

威尼斯風格玻璃的盛行

　　然而，沒想到後來威尼斯風格的玻璃逐漸獲得認知與賞識，尤其因為威尼斯玻璃而欣羨歐洲人的熱潮逐漸盛行，鼓舞卡雷重振江山，於1570年再度於倫敦的克拉奇特‧福來阿茲開設威尼斯風格的

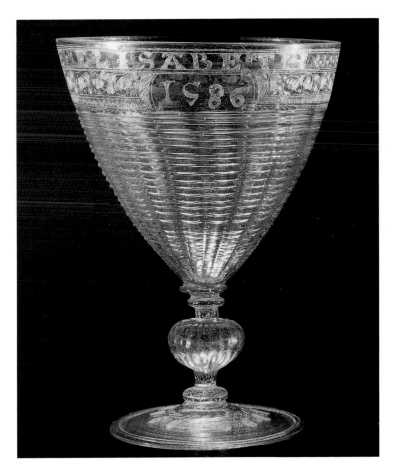

左圖）豪華的鑽石點刻法裝飾的
威尼斯風格玻璃，像這樣的杯
子僅存不到12只。（1577-90
年，倫敦，威尼斯玻璃工房作）

右圖）醒酒器　約1762
鉛玻璃與琺瑯彩繪
柏克萊收藏

玻璃窯。從卡西拉里一家為始，又招聘了定居荷蘭安得瓦普的傑可
摩‧貝爾賽里尼（Giacomo Verzelini）等數位義大利玻璃工匠來製造
「威尼斯風格」的玻璃製品，非常受歡迎。

　　雖然英國從十三世紀左右就陸續展開玻璃窯燒的活動，但是到
了十六世紀，這些來自海外的玻璃傑出工匠像法國的姜‧卡雷、威
尼斯的傑可摩‧貝爾賽里尼及法國的杜‧狄薩克‧何等都陸續轉
移美洲新大陸建窯，而使英國境內逐漸失去玻璃製作的菁英。
幸好，這時期英國已經轉型製作流行的威尼斯風格玻璃。加
上國王為了整頓預備培育國內產業環境，而禁止國外玻璃製
品的輸入，使英國各地的玻璃窯獲得更多發展的機會，成
功迎接第一次玻璃熱潮的到來。這次的熱潮持續了一百年左
右，但是成為這時期英國玻璃產品主流的卻仍然是威尼斯風
格玻璃。

玻璃產業的壟斷

　　十七世紀以降，英國進入政治的混亂期，至1660年才終於

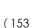

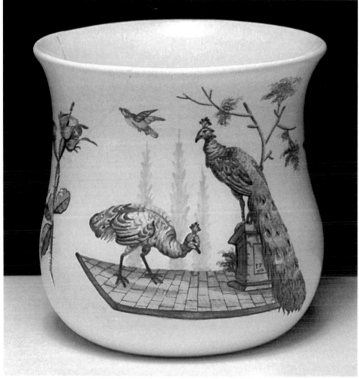

有王政的復古振興，這些政經的轉變都直接影響到英國玻璃產業的興隆。由羅伯特‧曼塞爾與白金漢公爵兩人主導形成了玻璃工藝的獨占時代。當時由於禁止以薪材為燃料，因此推薦使用彼得可爾（一種泥炭）。想必也是與這兩位權勢者擁有彼得可爾的製造特權有關。這時候雖然有很多先見之明人士預測到玻璃產業會爆發性的發展，但是由於燃料的獨占化，最終還是由這兩位握有政治力量的權力者來確立玻璃生產販賣的專利。其他唯一能夠加入這獨占勢力的只有獲得罈販賣獨占權的「玻璃販賣公司」（1635）。後來決定這家公司飛黃騰達未來的，是一位玻璃研究者喬治‧雷文思克羅夫特（George Ravenscroft, 1618-1681），他也是促成英國玻璃重大變革的關鍵人物。

鉛玻璃的發明

素人玻璃研究家雷文思克羅夫特，於1673年發明了鉛玻璃（lead glass）並取得版權，而與「玻璃販賣公司」簽訂契約加入公司的生產陣營。他還請義大利玻璃工匠巴普提斯

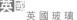

塔‧達‧哥斯達（Baptista da Costa）擔任助手，1674年以降，更進一
步發展新的水晶玻璃的開發。由於容易進行玻璃的熔解，雷文思克
羅夫特原先在「威尼斯製法」的調和原料當中混進了多量的鹼性成
分，雖然熔解溫度下降並且可以產生軟性的玻璃，但是玻璃的表面
卻呈霧狀，成為細紋裂痕的粗糙劣質玻璃。因此，他停止使用「威
尼斯製法」所使用的帕拉利（植物性石灰），而加添以炭酸加里為
主成分的木灰，並為了防止霧狀等狀況而混入少量的酸化鉛。

　　關於這項酸化鉛的發明，其實在安東尼‧尼利（Antonio Neri）
的《玻璃製造法》（1612）書中就曾提到添加鉛的玻璃，可以形成
透明度高的美麗玻璃。雷文思克羅夫特極有可能在1662年，從克
莉斯多夫‧梅列得（Christopher Merret）所翻譯尼利的《玻璃製造
法》中得知加鉛的作法。因為在書中有描述加了鉛的玻璃色調變得
深沉穩重美麗，所以不難想像尼利的書很有可能成為雷文思克羅夫

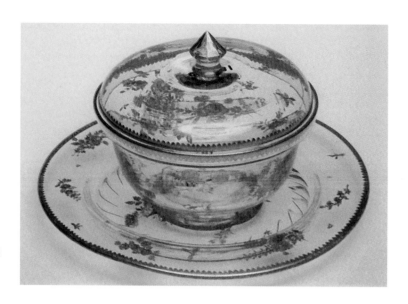

詹姆·吉爾的倫敦工房　碗與蓋
約1770　鉛玻璃、輪盤切割、
鎏金　J.C.Robinson 收藏

特開發鉛玻璃構想的靈感泉源。雷文思克羅夫特以燧石／火石玻璃
（flint glass）來替代威尼斯人所使用的珪砂，也以酸化鉛來取代鹼
性原料的帕拉利而製成鉛玻璃。這項發現成為英國嶄新玻璃產業發
展的主要素材，並且奠定了冠以「英國餐桌玻璃」世界名品製作發
展的礎石。

　　水晶鉛玻璃比波希米亞水晶玻璃的透明度更高、曲折率也高，
加上因為柔軟易削切，而非常適合施予研磨與切割技術。這項創世
紀的發明使英國得以順利進攻以切割技術為主的高級玻璃餐具製造
產業，並且從此成功打進歐洲貴族社會的高檔消費市場。隨著英國
國力的急速茁壯增強，玻璃產業的發展成就也綻放光芒，在十八
及十九世紀，實力足以與著名的玻西米亞玻璃相抗衡，甚至凌駕其
上。至二十世紀，英國的餐桌玻璃產業的名聲已經響徹雲霄，在國
際玻璃市場佔有一席不可動搖的地位。

十八至十九世紀的英國玻璃──玻璃裝飾技法的演進

　　至十七世紀，英國玻璃大都以在素面的玻璃上，裝飾形狀圖案
或摩爾圖案的風格為主。十七世紀末，出現在酒杯的杯腳上裝飾乳
白色的蕾絲圖案，或空中盤繞旋轉（air twist）的裝飾技法。這些新
技法加上原本就一直沿襲使用的欄杆杯腳（baluster stem）或方形杯
腳的裝飾技法，使變化杯腳的表現風格成為一種流行風潮。其後，
又在水晶鉛玻璃的素材上，運用德國的銅輪雕刻法、荷蘭的鑽石點
刻法，或波希米亞的切割技法，使十八世紀的英國玻璃進入切割與
銅輪雕刻技法的全盛時代。

　　現存最古老的一件正式切割玻璃品是1740年製作的附腳點心

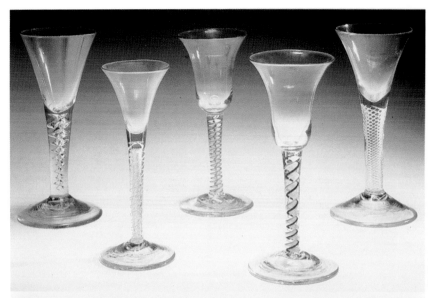

五只「酒杯」
約1745-70
空中盤繞旋轉裝飾技法
（air twist）

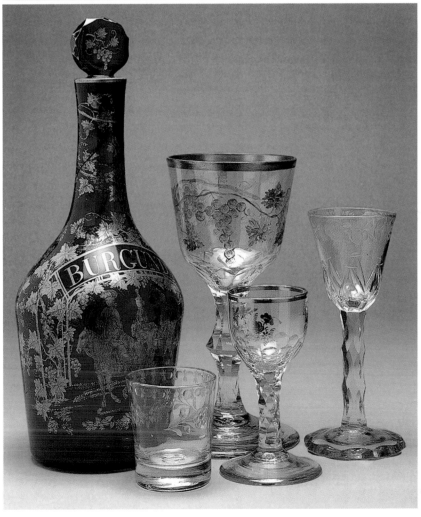

裝飾玻璃
18世紀後半

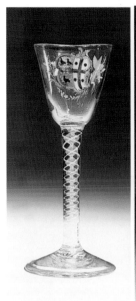

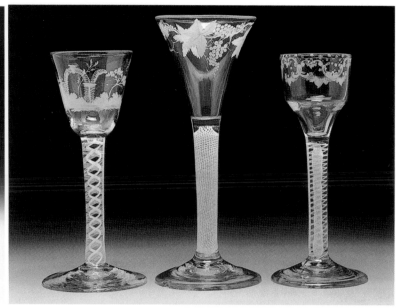

左圖）貝比家族　酒杯
約1765　彩色琺瑯玻璃
空中盤繞旋轉裝飾技法
（air twist）

右圖）貝比家族　三只「酒杯」
約1765-70　彩色琺瑯玻璃
空中盤繞旋轉裝飾技法
（air twist）

杯，典藏在英國倫敦維多利亞與艾伯特美術館。事實上，英國的切割玻璃早在1730年代左右就已經一般大眾化了。當初，銅輪雕刻技法就是為了配合這些切割玻璃正式登場，因英國玻璃業界的需求而從德國導入，大約同一時期也從荷蘭引進了鑽石點刻技法。此外，美輪美奐的琺瑯彩繪，也在1750至1760年之間從德國引進，紐卡司・恩・坦的貝比（Beilby）一族就是專擅這項裝飾技法的佼佼者，威廉（1740-1819）、拉斐爾（1743-1817）及瑪麗（1749-1797）三位兄妹均為著名的琺瑯彩繪畫工。

餐桌玻璃器皿的極盛時代

　　由於1745年開始針對玻璃徵課重量物品稅，使英國玻璃器皿的製造朝向輕薄與淺雕切割的目標前進。在1770至80年代之間，盛行角足形的高級玻璃器皿，其中涵蓋了酒杯、杯蓋等餐桌玻璃（glass table service）的所有種類，並且配合這項傾向也促使壓模的中空角足玻璃器皿問世。前者雖然在重量稅制當中難免課稅額的增大，卻顯出豐厚的高級感。而後者，極力減少鉛的含有量，而下降5%至10%程度的含有比例，加上壓模成形達成了減輕重量的目的，成為一般大眾化的玻璃製品。在英國玻璃史上，這個時期又稱為安哥羅─愛爾蘭的時期（1780-1825），英國本土與愛爾蘭的玻璃工廠都生產品質與風格相仿的玻璃製品，幾乎難以分辨其中的區別。

　　十八世紀後半至十九世紀前半之間，英國的餐桌玻璃產業極度發達，配合各式各樣功能的需求來決定玻璃的形式與大小，多達

三十多種類的變化。後來，這些英國餐具玻璃器皿的形式、尺寸與定規，成為世界餐桌玻璃的一項基準。今日，杯類的形式有分為六盎斯、八盎斯、十盎斯、十二盎斯的玻璃杯及傳統玻璃杯等，都是承繼英國的規制而來。

切割玻璃裝飾技法的變革

　　進入十九世紀以後，英國的切割玻璃製造從過去以鑽石或菱形面切割為主的生產，轉移至菱山研磨的線切割方式，全面變成鑽石切割或草莓鑽石切割（strawberry diamond cutting）技法的斜格子的切割玻璃。此外還有被稱為瓦西卡切割的技法，是使用磋刀在鑽石形的圖樣上切入如菊花般的星形。另一項名稱為邊緣凹槽雕刻的技法，也是使用特有的磋刀來雕琢菱形圖案的連續形式，這些裝飾技法都成為這時期特有的切割風格。

　　因此在整個十九世紀，切割玻璃仍是英國餐桌玻璃器皿最受歡迎的裝飾技法。日益增加的市場需求刺激了英國玻璃業的急速發展，卻也使英國及歐洲各國原本以小型的切割研磨玻璃工房為主的

左圖）愛琴玻璃水瓶　鉛玻璃
1878　銅輪切割技法　非特烈
克・克尼（Frederick Kny）為
史托布里家族玻璃企業而作

右圖）奈普提玻璃水瓶　1851
鉛玻璃　銅輪切割技法

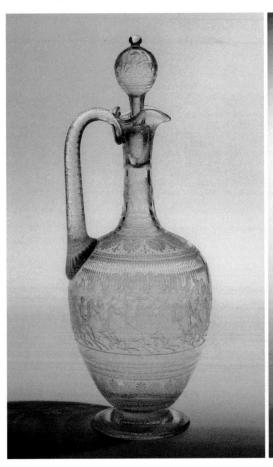
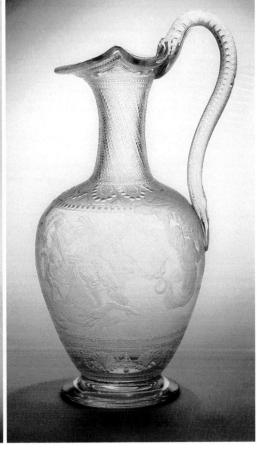

奧斯勒（F.& C. Osler）
「華麗切割風格」的瓶與杯
1883

左頁上圖）
佩拉特公司（Apsley Pellatt
and Co.）法肯玻璃屋
洗指碗　1862　鉛玻璃
銅輪切割技法
蘇格蘭皇家美術館藏

左頁下圖）玻璃碗　1884
鉛玻璃　銅輪切割技法

製造業，逐漸被大型的企業管理化玻璃工場所取代，著名的玻璃製造世家如史帝芬及威廉、里查森及威伯所組成的史托布里家族企業。很快地，各種技術發明也緊接著出現，使玻璃裝飾的成本花費大為降低。從1830年起，蒸氣動力運用的廣傳，為當時所流行的厚重風格豪華玻璃所採用的深度切割技法，帶來極大的發展可能性，並且激發了更廣泛的切割圖樣種類的運用，最終成就了所謂「華麗切割風格」（brilliant cut style），首次於1876年的美國費城博覽會中問世時大放異彩，引起熱烈的迴響。

堤涅塞和威爾塞（Tyneside
and Wearside）　壓製玻璃
約1860-1900

壓製玻璃技法的引進

　　1820年代早期在美國發明為製作壓模玻璃的人工操作機械，可能是十九世紀影響最廣的先進科技。至1830年代，這項使用模型搭配手工壓成形的「壓製玻璃」（pressed glass）技術很快地散播至歐洲及英國，使低價位的大量生產成為可能，為玻璃器皿的供應帶

堤涅塞和威爾塞（Tyneside and Wearside） 壓製玻璃
約1860-1900

右頁上圖）1851年倫敦萬國博覽會的水晶皇宮，由近四噸的水晶玻璃打造而成。

右頁下圖）英國玻璃
愛爾莎的水瓶 高33.3cm
康寧玻璃美術館藏（湯普森·波爾斯公司1862年倫敦的博覽會展出作品）

來革命性的生機。使十九世紀中期至末期成為真正大量生產的第一個階段，尤其在1864年藉由蒸汽操控的壓縮機發明之後更為興盛。

因此，進入十九世紀後半以後，「壓製玻璃」技術運用的普及，造成了積極模仿那些高價位的高級切割玻璃的風潮，盛行製作日常餐具並且以廉價販賣為營利的方式。結果，使機械化生產的低價位製品與手工製造的高級品之間的拉鋸戰，成為這個時期的特色。在如此矛盾的狀況中，也有一些失去生產方向的玻璃業者，無奈轉向古典風格或傳統的洛可可風格尋求拯救與生機，卻因為了無創意而逐漸陷入守舊與千篇一律的窘況，於是英國玻璃業界開始陷入面臨危機的陰影。

藝術產業的曙光──倫敦萬國博覽會

十九世紀中葉，英國成為世界最先進的工業大國。1851年，在倫敦盛大舉辦了萬國博覽會（The Great Exhibition），一半的參展者均來自英國境內及英屬殖民地，彰顯英國的強盛國力與威風。以「萬國工業產品的大展，1851」為標題，成為最著名國際展覽會的創舉。這是一場集結所有形式產業廠商的大型國際貿易展，為完整呈現及推銷各行各業最具號召力的產品，同時也成為世界各國展示其天然資源的櫥窗。在1851年至1900年之間，就有超過十一場頗具規模的博覽會在世界各地工業急劇發達的主要大城舉辦。這些萬國博覽會的共同特徵就是打著教育與娛樂的招牌，吸引了數百萬人次的參與。例如1900年的巴黎萬國博覽會甚至達到四千八百萬人次參

觀的尖峰。

　　倫敦萬國博覽會的會場有19英畝的展示空間都涵蓋在玻璃
的建築結構下。由建築家派克斯頓（Joseph Paxton）設計，鋼鐵架
構是出自福克斯和韓德森（Fox & Henderson）公司之手，由伯明
罕的茜斯兄弟（Chance Brothers of Birmingham）公司提供二十九萬
三千六百六十五片手工燒製的窗格玻璃。玻璃建築物本身所充滿
的亮麗光彩，馬上就吸引了媒體與大眾的驚嘆目光。建築物
僅僅花了十七週就蓋好，大會期間吸引了超過六百萬參觀
人次並獲得極大的商業利益。在這運用鋼鐵與玻璃所架
構的巨大水晶皇宮（Crystal Palace）會場內，可以觀賞到
前所未見的鐵製怪獸——蒸汽火車等現代科技產物。尤
其，會場內所展示來自伊斯蘭回教世界、日本及中國等
亞洲國家、美國與非洲，各式各樣拓展視野與見識的新
奇物產或文物，大大刺激了國際藝術文化產業的交流與
提昇。於是，這項世紀性的藝術產業活動為沉寂已久且守
舊封閉的英國玻璃業界帶來了前所未有的變革與希望。萬國
博覽會不僅是為慶賀人類與機器成果的盛典，同時也宣告了現
代產業主義曙光的來臨。

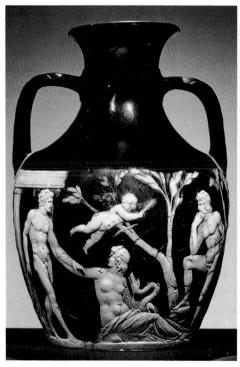

左圖）波蘭壺　羅馬帝國時代
浮雕玻璃的經典代表（推測
為Dioskourides做於西元前
30-20年）

右圖）著名的波蘭壺，約於1790
年後由英國瑋緻活陶瓷公司製

下圖）
湯姆士・霍克斯（Thomas
Hawkes of Dudley）　盤
1837　鉛玻璃　銅輪切割技法

國際藝術風格的影響

　　英國的藝術家、設計師或工藝家們在萬國博覽會中親眼觀賞到古羅馬時代的「浮雕玻璃」（cameo glass）、中國的乾隆玻璃、日本的植物主題工藝品及伊斯蘭的阿拉貝斯克等多彩風格的精采作品，深深為這些充滿新鮮創意與魅力的藝術表現所吸引。玻璃工藝家也不例外，他們開始嘗試在透明的玻璃上以琺瑯彩繪日本風格的自然花草主題及伊斯蘭充滿異國情趣的阿拉貝斯克風格圖紋；甚至因希臘壺激發出創作靈感，而在水晶玻璃壺上裝飾愛爾金・大理石的浮雕。此外，因為英國也開始盛行模仿羅馬時代「波蘭壺」的契機，在吸取來自中國乾隆玻璃精華的同時，出現了運用「浮雕玻璃」的創新製作領域。約翰・諾斯伍特（John Northwood, 1836-1902）、喬治・伍達爾（George Woodall, 1850-1925）和湯姆斯・伍達爾（Thomas Woodall, 1849-1926）都是這項領域的佼佼者。尤其，將「浮雕玻璃」商品化並推展成為一項暢銷產品路線的旗手——威柏・克貝得公司（Webb & Corbett Ltd.）的卓越成就是有目共睹的。

　　連向來都專精在水晶玻璃上施予研磨與切割的波希

湯姆斯・伍達爾設計 凡勒黛（J.T. Fereday）製作 壺 1884 浮雕玻璃

喬治和湯姆斯‧伍達爾的浮雕玻璃工房，是英國最負盛名和多產的。他們著名代表作「great tazza」目前典藏於美國紐約州的康寧玻璃美術館。

中圖）浮雕玻璃盤
約1880（湯姆士‧威柏公司，推測出自喬治‧伍達爾之手）

下圖）喬治‧伍達爾
英國湯姆士‧威柏公司
摩爾人沐浴圖　1898
浮雕玻璃　直徑46.3cm
美國康寧玻璃美術館藏

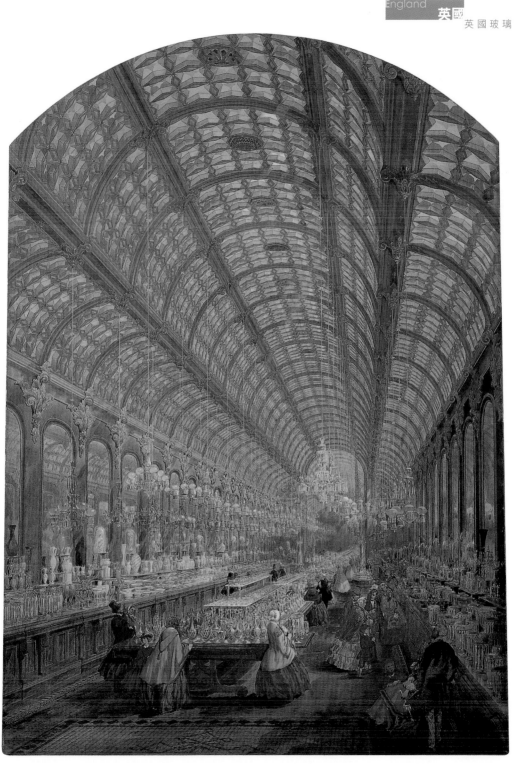

米亞玻璃業界，也開始在套色玻璃上進行切割、裝飾琺瑯金彩創製
出華麗色調的玻璃；威尼斯的玻璃製造也發揮多彩的吹製玻璃技法
製作出繽紛色彩的玻璃製品。在法國或比利時都以在套色玻璃上運

伯明罕著名的玻璃製造商F&C
Osler公司在倫敦牛津街上打造
的豪華展場（約1858-60）。

用切割技法為玻璃生產主流。在各國不斷追求創新的動態中，英國也不知不覺地受到影響，在遵守水晶玻璃切割的製作基本方針下，勇於引進了色玻璃或披色玻璃的運用技法。

「藝術」與「裝飾」玻璃

盛行於十九世紀末的所謂「藝術」玻璃，與接下來將探討的「藝術與工藝運動」的現代風格玻璃截然不同。「藝術」玻璃大都來自著名的史托布里捷（Stourbridge）等專門製作豪華餐具的工廠，這類藝術玻璃是為迎合富有階層所要求的高尚優雅品味而生產的。與「藝術與工藝運動」玻璃為呈現材質原味而大量摒棄多餘裝飾的原則相反，「藝術」玻璃反而與豐富變化的裝飾技法表現緊緊相結合。甚至有時還可以發現有些玻璃標示有「藝術玻璃」的字樣，然而這項名詞其實涵蓋著相當廣泛的高檔裝飾玻璃瓶，事實上有很多品質精湛的玻璃瓶都沒有出廠的窯印。在1889年為史托布里捷的湯姆士‧威柏公司（Thomas Webb & Sons）所設計的廣告詞「在雕刻玻璃中的藝術作品」中，貼切呈現出這類「藝術玻璃」的創作精神。其他，還有「裝飾」玻璃（fancy glass）之稱的玻璃種類，主要為低價位的藝術玻璃，其內容包括了手吹及壓縮技法的裝飾性玻璃器皿。

在1870年代中期至1890年代之間，發展出形式種類繁多的「藝

上圖）克里斯提（J.F.Christy of Lambeth） 水瓶 1847
鉛玻璃 琺瑯彩繪鎏金

下圖）卡玉伯特（Gustave Caillebotte） 晚餐 1876
油彩畫布 52×75cm 私人收藏

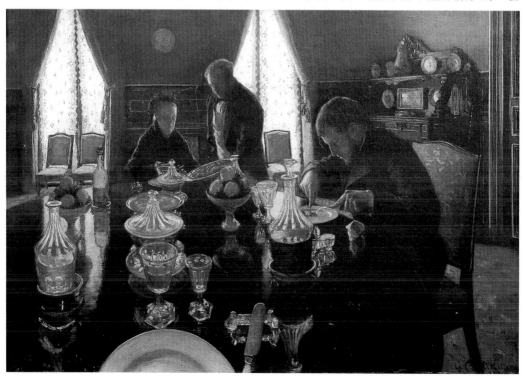

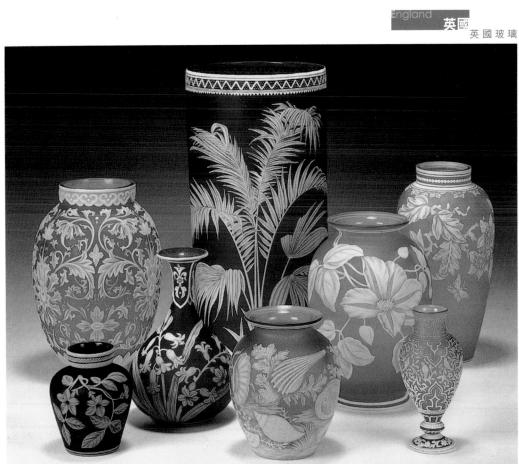

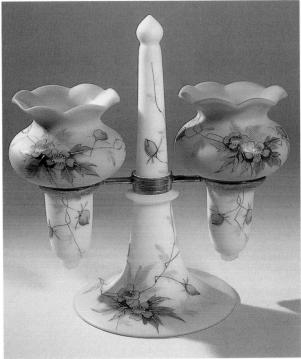

上圖）史托布里捷的湯姆士‧威柏公司或史蒂芬與威
廉公司 浮雕玻璃壺 約1880 花卉裝飾

下左圖）湯姆士‧威柏公司 花瓶座 約1880
琺瑯彩繪 花卉裝飾

下右圖）史托布里捷 裝飾的碗 約1880 乳白光彩
玻璃

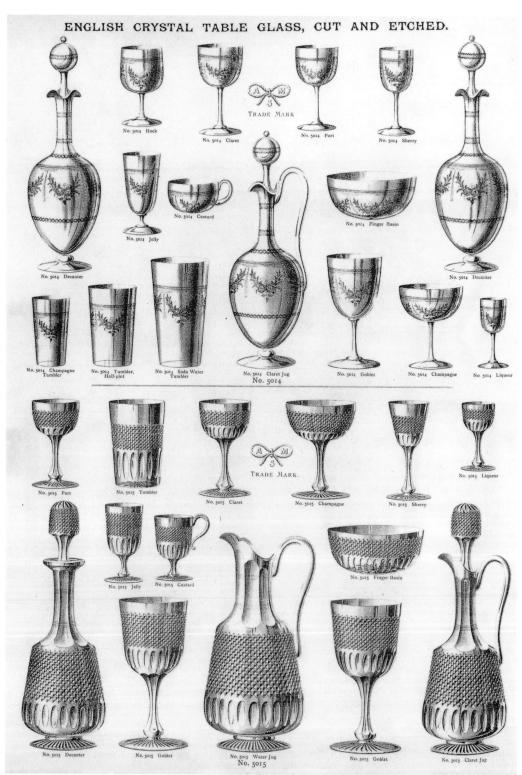

ENGLISH CRYSTAL TABLE GLASS, CUT AND ETCHED.

No. 5014 Hock

No. 5014 Claret

TRADE MARK

No. 5014 Port

No. 5014 Sherry

No. 5014 Jelly

No. 5014 Custard

No. 5014 Finger Basin

No. 5014 Decanter

No. 5014 Decanter

No. 5014 Champagne Tumbler

No. 5014 Tumbler, Half-pint

No. 5014 Soda Water Tumbler

No. 5014 Claret Jug

No. 5014 Goblet

No. 5014 Champagne

No. 5014 Liqueur

No. 5014

No. 5015 Port

No. 5015 Tumbler

TRADE MARK.

No. 5015 Claret

No. 5015 Champagne

No. 5015 Sherry

No. 5015 Liqueur

No. 5015 Jelly

No. 5015 Custard

No. 5015 Finger Basin

No. 5015 Decanter

No. 5015 Goblet

No. 5015 Water Jug

No. 5015 Goblet

No. 5015 Claret Jug

No. 5015

1880年的英國貿易商業圖錄，呈現兩組包含各式各樣功能和型態的玻璃飲杯。

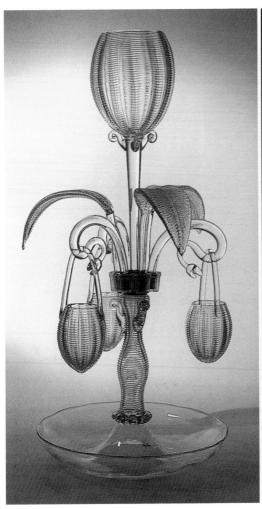

術玻璃」（art glass）。其中有些是運用完全的熔爐製造法並且可以歸納為三大主要的種類——應用裝飾物的、倚賴色彩效果的及呈現內部與表面裝飾的。這三大項運用方式並無絕對的區分，因為大部分的玻璃都交互使用以呈現更具豐富變化的裝飾效果。其他「藝術玻璃」的裝飾技法例子還有冷卻裝飾技法，是運用飾刻、雕刻或琺瑯彩繪的技巧。當然，冷卻技法有時也與熔爐製造法並用來從事更複雜的裝飾程序，以達成更高層次的表現境界。

左圖）查理生父子（Hodgetts, Richardson & Son）
餐桌中央花瓶　約1878年左右

右圖）查理生父子（Hodgetts, Richardson & Son）
浮雕玻璃壺　約1878

「藝術與工藝運動」的新風格

　　「藝術與工藝」這項名詞起源於1888年同名的展覽，而其理念則是誕生於藝術與社會學評論家約翰・羅斯金（John Ruskin, 1819-1900）寫給威廉・莫里斯（William Morris）的信件。於十九世紀後半創始於英國的「藝術與工藝運動」（Arts and Crafts Movement），

以美學與道德規範為基礎，從誕生至今，對於歐美的裝飾藝術發展仍有著深遠的影響。

英國產業步上機械工業化的結果，雖然為新興躍起的中產階級供應了便利的消費產品，卻已經使消費購買者與從事手工的工匠隔絕，使生產的決定權落入製造商手中。羅斯金與莫里斯等對潮流變化敏感的人士都指出，完全倚賴機械所產生令人惋惜的設計品質缺陷等問題。許多反對者認為工廠大量製造的方法是摧毀創作精神、埋沒創作過程與貶低工匠位格的危機。於是由一批志同道合的建築家帶頭實際提出挑戰。「藝術與工藝運動」當中最具代表性的設計師韋伯（Philip Webb）、亞許畢（C.R. Ashbee）、佛賽（C.F.A. Voysey）、吉森（Ernest Gimson）、席尼（Sidney）、貝斯里（Ernest Barnsley）及貝森（William Benson）等都是有建築背景的人士。在機械佔奪手工技能的領域前，工匠大都隱身在自己的作品背後，經過這些堅持製作者精神的藝術人士極力推動與支持，如今

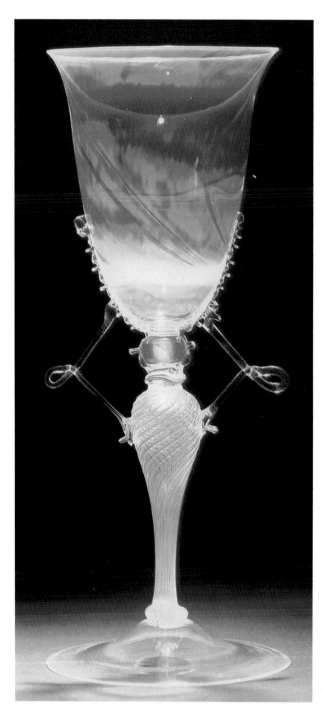

很顯著的變化是出自工匠手工的良品反而更具附加價值，儼然成為一項品質的明證。

因著「藝術與工藝運動」所提倡的理念，興起了一些玻璃公司，不再施予切割或裝飾，反而以樸素的吹製玻璃餐具來展示玻璃原始美感的製品為生產中心。尤其，在為「藝術與工藝運動」設計師所製的玻璃中出現了反對壓製玻璃及「裝飾」玻璃的變革。例如建築家菲力浦・韋伯為莫里斯所設計簡明形態的玻璃品就排除了所有的裝飾。倫敦的懷德福萊斯玻璃公司（Whitefriars Glassworks）即為簡素玻璃風格製作的代表。這家公司在莫里斯去世後仍然繼續承繼其風格理念、持續生產無裝飾的素玻璃，並且在英國的玻璃業界確立了獨立的生產領域與地位。然而「藝術與工藝運動」的真正理念也並不是完全排斥裝飾的，只是強調應該適可而止的簡潔表現。因此，在許多作品中仍可看到許多嚴格篩選與精煉過後的典雅簡明裝飾，反而充滿著纖細精巧及更高意境的裝飾精神。

黃金時代風華的結束

十九世紀末的英國高級玻璃市場，在淘汰「浮雕玻璃」的商業產品路線過程及水晶玻璃餐具品質日漸低落的問題上，出現了許多難以突破的瓶頸與困難。

倫敦的懷德福萊斯玻璃公司詹斯・鮑威爾父子（James Powell and Sons）製作
威尼斯風格酒杯　1876
乳白彩光玻璃
型吹技法與拖曳裝飾

英國玻璃業界在面對劇烈轉折的發展歷程當中，仍可見到維多利亞玻璃製造商的卓越成就延續殘存至愛德華時代，例如：威廉・福利茲（William Fritsche）等仍然從事高品質的雕刻玻璃餐具直到第一次世界大戰。在1860至1890年左右的期間，英國玻璃業界在特別的社會與經濟狀況下，已經享盡了開花結果的繁盛。因此，學者肯

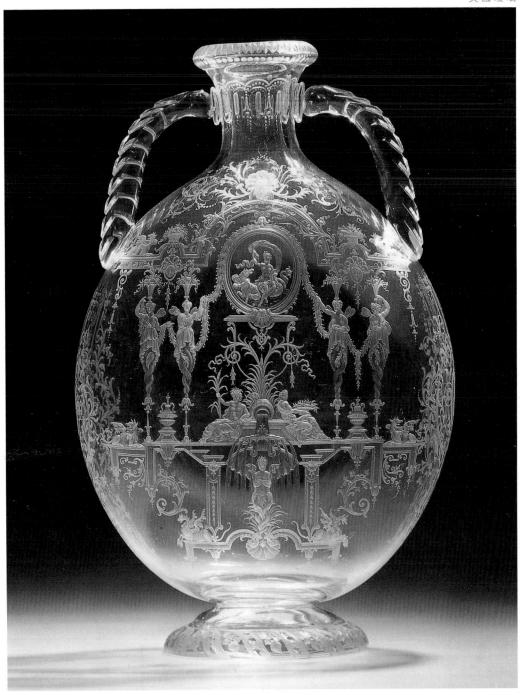

定這三十多年間的成熟發展，真可被稱為英國玻璃的黃金時代。

　　無論如何，來自海外玻璃業界的強烈競爭力已經逐漸形成英國玻璃衰退的主因，連壓製玻璃貿易也失去了許多刺激與動力。但是，儘管十九世紀末美學理論學者對於切割玻璃所產生的反感，英國玻璃在這項領域的純熟工匠技藝仍是歐洲各國所望塵莫及的，也

在倫敦工作的波希米亞設計師Paul Oppitz，專長於精細的銅輪切割技法表現歷史性的主題風格，為供應頂級奢華的市場需求。

是英國對國際玻璃製造業最主要的貢獻。在十九世紀後半至二十世紀初，英國的玻璃業界吹進了許多創新的風潮，因此在世紀轉化之際出現了多樣的變化與演進。然而，在水晶鉛玻璃上施予厚重切割的傳統餐具生產路線，依然屹立於英國玻璃工藝的中心地位。

英國維多利亞藝術玻璃花器

在英國維多利亞時期，藝術裝飾玻璃種類當中有一項頗為流行的實用器皿——「愛裴尼」（Epergne）是前面提到「裝飾」玻璃（fancy glas）經典代表。它原本是被設計放置在餐桌中央的飾架，功用為盛裝各種食物或佐料，後來則大都是為盛花、水果或甜點等。「愛裴尼」於十八世紀初期就廣為人知，素材有銀製、陶瓷及玻璃等，形態與設計種類變化也相當繁複。尤其，在英國維多利亞時期的玻璃設計師與工匠的巧思與精湛的技藝下，藉著玻璃豐富的塑造特性，而將這項傳統器物詮釋得更輝煌燦爛，不僅增添了宴會餐桌的華麗感，也使無數追求高尚生活品味的優雅人士陶醉在其曼妙的線條與光輝當中。

至今，維多利亞玻璃的收藏風潮仍然一直興盛不衰，對於這項領域收藏的認識與評價日益高升，價格也隨著收藏的競爭而水漲船高。私底下聽說過泰國皇室也極熱愛蒐集維多利亞玻璃，還特別依照玻璃的色調而分別設計不同的收藏室來陳設藏品。在此介紹紐約的藝術收藏家邦妮與查理·寇裴曼夫婦（Bunny and Charles Koppelman）長年蒐集的「愛裴尼」典藏，及其精采的生活應用呈現。

Haden, Mullett & Haden 公司的愛裴尼玻璃廣告，刊登於1920年4月，顯示出維多利亞風格的愛裴尼玻璃最晚仍流行至1920年。

維多利亞風格的風華

所謂的「維多利亞風格」（Victorian Style）意指在英國維多利亞女王統治期間（1837-1901）的建築或裝飾藝術的特性；有時也被使用在更廣泛的意義，涵蓋一些十九世紀歐美裝飾藝術的類似風潮，甚至還包含了愛德華七世統治期間的新藝術主義復興。總而言之，工業革命的結果，急速增加了更多中產階級的財富與需求，使維多利亞時代的藝術也被工業化的成長與大量生產所主導。其實，並沒有什麼特別的「維多利亞風格」藝術特徵定義，反而是單純對於一系列歷史風格，例如：哥德、文藝復興與洛可可主義的復興風格，與來自印度、

中國、日本、波斯、土耳其與伊斯蘭藝術等異國主題的嚮往與喜愛，其他則是結合一項對於自然極度寫實表現流行的反映。這些風潮的本質，都是為了更加強調舒適與展現富裕為目標，以迎合新興的富裕工業家與企業家的需求。

科技活躍於整個維多利亞時期，因而誕生了種類豐富的產品製造技巧，與多樣的復古風格表現。在玻璃製造的領域，更是大大擴展了表現的可能性與境界，不僅創製出豐富的色彩，也得以運用更多特殊的新素材。在藝術裝飾方面，可以見到如萬花筒般多采多姿的變化，尤其到處可見花卉的裝飾，是流行整個維多利亞時期最受歡迎的主題。維多利亞時期的玻璃小品設計與花卉果物的裝飾有著密切的連結，這類自然甜美的表達內容，總是予人親切貼心的感覺。

浪漫的維多利亞「愛裴尼」玻璃花器

以玻璃製的「愛裴尼」為盛花台架的用途，至十九世紀後半才積極發展盛行。在英國倫敦水晶皇宮舉行的萬國博覽會的《藝術報》插圖目錄中，曾刊登一件由美國波士頓商家提供的「愛裴尼」展品——由鐵與玻璃組合製成，有一個中央支柱上面托住一個水果盤，與六件像捲曲手臂的小型玻璃碗。在目錄中還刊登著其他較小的水果架，或擺置餐桌中央的器皿。英國伯明罕的巴修思公司（Bacchus & Sons）也展出兩件玻璃作品，以修長的花瓶從淺碗中伸起為特色，被推斷為首件結合碗與花瓶的創作。其他，也有著名的威伯玻璃公司的圖案紀錄本裡，出現了一件1858年設計的「愛裴尼」；同樣是結合花瓶與碗的簡潔形狀，並裝飾有小紅莓玻璃片。

大多數生產於1860年以降的「愛裴尼」玻璃為吹製技法的無色

盛裝水果與花卉的餐桌中央裝飾台，約1880年出自碧頓（Isabella Beeton）的《家事管理書》。
美國威林頓溫特梭爾博物館藏

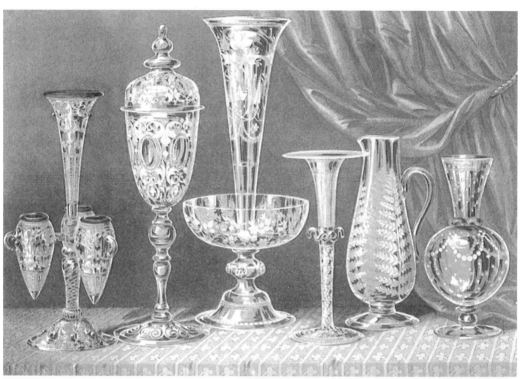

上圖）展示於1862年倫敦萬國博覽會的英國維多利亞玻璃
下左圖）史托布里捷的玻璃製造商　愛裴尼玻璃花器　約1900
邦妮與查理・寇裴曼夫婦藏（Photo copyright:1995 Trudy Schlachter）
下右圖）英國維多利亞玻璃　約1890　鑽石切割透明玻璃
邦妮與查理・寇裴曼夫婦藏（Photo copyright:1995 Trudy Schlachter）

玻璃，可能是運用酸蝕或銅輪研磨的技法，再加上簡素設計的喇叭形狀的花卉支撐物；有的時候也會在整體設計上加上放置水果的碗，或者將花卉支撐的部分彎曲成山羊角的形狀。總而言之，這時期的「愛裴尼」玻璃以表現簡潔的線條，與優雅的對稱感著稱。1867年，一項關於巴黎萬國博覽會的評論提到各樣形式種類的玻璃花器展出，並認為這是反映出熱烈需求的明證。一些著名的玻璃公司，如：「菲利普與皮爾斯」（Phillips & Pearce），「約翰‧都柏森」（John Dobson）及「詹姆斯‧葛林」（James Green）都在會場中展覽「愛裴尼」玻璃花器，清楚顯示這項器皿已經成為餐桌商品流行的寵兒。

上圖）史托布里捷的玻璃製造商
愛裴尼玻璃花器　約1900
邦妮與查理‧寇裴曼夫婦藏
（Photo copyright:1995 Trudy Schlachter）

下圖）史托布里捷的玻璃製造商
約1900　玻璃花器
邦妮與查理‧寇裴曼夫婦藏
（Photo copyright:1995 Trudy Schlachter）

　　1870年的「愛裴尼」玻璃花器在形式與種類上變得更豐富，其中大多以不同的方式來選擇花瓶與籃子的組合。也出現以鏡子底座來取代原來的碗型玻璃底座，這項設計是為了強調花卉的美感，使其看起來像是花卉浮游於水池的反射。進入1880年代以後，出現更多的色彩變化，那些僅有少數組合零件，與簡素設計的「愛裴尼」

史托布里捷的玻璃製造商
愛裴尼玻璃花器　約1895
邦妮與查理‧寇裴曼夫婦藏
（Photo copyright:1995 Trudy Schlachter）

無色玻璃花器已經逐漸過時。從1880年中期至1925年之間，「愛裴尼」玻璃花器盛行波浪邊緣的花台設計，搭配明亮透明或乳白彩光的色調及喇叭型的插花瓶與籃子等裝飾特徵，但這類產品的製作數量相當的多。無論如何，至十九世紀末，這些「愛裴尼」玻璃花器已經過時，並且可能淪落為較低價位市場的生產。

　　1900年初，強調自然的新藝術風格時代來臨，為英國玻璃業界帶來了一系列「樸質」設計的啟發，使組合在鐵架上的花台呈現更寫實的姿態，甚至插花的瓶架本身也幻化成花卉、樹幹、橡實、松果、水蓮等自然的外形，並且以不規則的形式來自由組合搭配。事

實上，隨著十九世紀末的來臨，對於自然主義的傾向早已經明顯。與其做為花卉容器的用途，有時候「愛裴尼」玻璃花器本身會模擬成植物般的形態；而且大部分都有銀製的或銅鋅合金的支架，使其看起來像是樹葉。這類設計的「愛裴尼」玻璃花器大多製造於1900年至1920年之間。著名的史托布里捷的威柏玻璃公司（Thomas Webb & Sons）於1912年就已將這類型的首件設計列入公司的生產路線。

寇裴曼夫婦的「愛裴尼」典藏

收藏「愛裴尼」玻璃有二十年以上歷史的邦妮與查理·寇裴曼夫婦，在他們位於紐約曼哈頓市內與長島的家中，以「愛裴尼」玻璃典藏品裝飾襯托出高貴優雅的品味。他們不僅切實將這些蒐集熱情的結晶展示，也在日常生活當中親身歡愉享受，真可謂優遊生活於藝術的典範。

他們以收藏英國維多利亞時期的史托布里捷（Stourbridge）玻璃製品為主，展現種類豐富的色彩、形狀與各式設計的鐵製支撐裝飾，有的簡潔素雅有的則較華麗誇張，可以配合不同的場合、用途或地點來變化展示。由於收藏品的質與量均整齊，因此可以追蹤出「愛裴尼」玻璃花器在各時期發展階段的脈絡，鑑賞玻璃藝術與裝飾風格、韻味與技術的微妙變化，展現出維多利亞時期玻璃歷久彌新的風華與瑰麗。

左圖）史托布里捷的玻璃製造商
玻璃花器　約1900
邦妮與查理·寇裴曼夫婦藏
（Photo copyright:1995 Trudy Schlachter）

右圖）由史托布里捷的玻璃製造商製作的支架造型如樹幹的愛裴尼玻璃花器　約1900
邦妮與查理·寇裴曼夫婦藏
（Photo copyright:1995 Trudy Schlachter）

France

法國

Chap.10

「新藝術」的玻璃
Art Nouveau Glass

卡密兒‧馬丁（Camille Martin）
南希裝飾美術展的海報　1894
91.2×60.8cm
南希市立美術館藏

右頁圖）第凡尼製作　路易‧康
福‧第凡尼玻璃與裝飾公司
花瓶　1895-1898　高31.1cm
紐約大都會美術館藏

崛起十九世紀末的「新藝術」（Art Nouveau）風潮，一下子就如秋風掃落葉般橫掃歐美各國，為文藝界帶來了無限的靈感泉源並誕生無數動人的美術工藝建築傑作。「新藝術」運動雖然僅維持短暫時間就被後來興起的「裝飾藝術」（Art Deco）風格所取代，但是其影響範圍卻極為深廣。至今「新藝術」仍不斷被各種復古趨勢所高舉，其風華與韻味仍然歷久彌新、教人吟味不已。尤其「新藝術」的玻璃作品已經成為不朽的美術與工藝領域經典代表之一，無論國際藝術收藏市場潮流的冷熱波動，其藝術價值與稀有性，只有隨著時光的消逝而不斷增加。

筆者在鄰國的日本，多次親眼目睹為排隊觀賞「新藝術」玻璃作品的洶湧人潮盛況，深深驚歎其不死鳥的絕世魅力。

何謂「新藝術」？

顧名思義，「新藝術」即為創新藝術之意，普遍被使用來描述興起於1880年代前後的歐洲與美國的不同裝飾風格的豐富形態。其基本圖案通常為自然的形態，廣泛地以非寫實的手法來運用主題內容，以不對稱構圖的旋轉曲線或較簡化的精密圖樣所組成，有時甚至簡約成像幾何圖般的形狀。大多數的情況是具有抽象的顯著傾向，因此通常不論是植物、鳥獸或人物主題，或多或少都不容易辨識其原貌。

在法國與比利時稱為「新藝術」、在德國稱為「年輕樣式」（Jugendstil）、奧地利則稱為「分離主義」（Sezessionstil）、在英國為「藝術與工藝」（Arts and Crafts）運動。每個國家不僅有其慣稱，也紛紛發展出其特有的「新藝術」風格形式變化。無論如何，就算在同一個國家的裝飾藝術領域裡，也經常有數種不同的形式變化，大多是與城市、地區或某特定具影響力的設計師有關。例如：在義大利稱「新藝術」運動為（Stile Liberty或Stile Floreale）是因為英國商人阿瑟‧利伯提（Arthur Lasenby Liberty）所販賣的花卉紡織品而得名。

「新藝術」的興起

「新藝術」運動，以1878年及1889年的巴黎萬國博覽會為契機而興起，尤其在十九世紀末達到高潮，卻在二十世紀初急速退潮，可以說是洋溢著抒情詩意的造形表現運動。其發展的核心其實是從工藝領域開始，並且以「由創新素材而構成的嶄新表現」為訴求，而玻璃卻以創新素材的面貌重登美術工藝的舞台成為注目焦點。除了玻璃工藝家以外，眾多的主流著名畫家、雕刻家或建築家等，都將目光轉向這項素材所蘊含絕佳的表現可能性，而進入玻璃工藝創作的

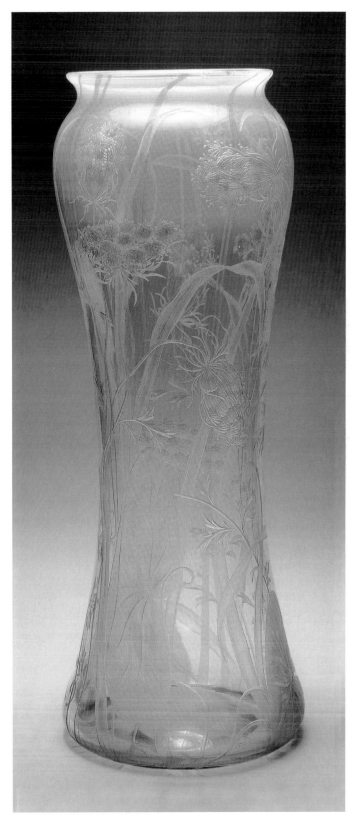

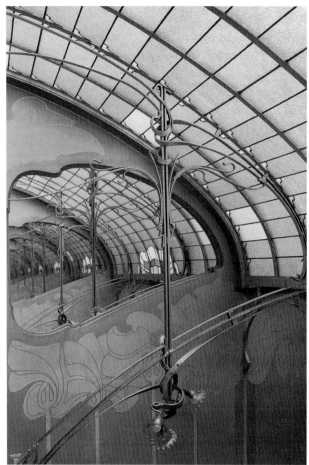

領域。結果，使玻璃這項傳統材料在沉寂了數千年歲月之後，又重新點燃了復興之火。可以肯定的是「新藝術」玻璃作品的魅力，就根源於其追尋新鮮表現力量與創新發展可能性而爆發成功的藝術極致。

「新藝術」的玻璃

羅馬時代以降，歐洲玻璃工藝界大多是以製造如水晶般明亮剔透的無色透明玻璃為最高目標，但是「新藝術」的玻璃工藝，卻轉向偏重於強調色彩的美輪美奐表現。和那些追求透明且色調均一的彩色玻璃比起來，「新藝術」的玻璃藝術大師們，卻喜好呈現那彷若在大自然裡光影之間若隱若現，而產生的微妙色彩變化感覺與詩意般的浪漫氣氛。在精緻製作的半透明，且充滿複雜色調組

左上圖）亨利‧庫羅 「牧人」花瓶
約1895-1900 高23cm 巴黎裝飾美術館藏

右圖）伍潔尼‧魯梭 卡梅歐浮雕玻璃瓶 1884
高20cm

左圖）第凡尼製作 路易‧康福‧第凡尼玻璃與裝飾
公司 花瓶 1897 高28.6cm
紐約大都會美術館藏

左頁圖
上左圖）呈現新藝術風格曲線的建築設計，此為維克
托‧歐兒塔建造於1898-1901年的歐兒塔宅（布魯
塞爾）。

上右圖）慕夏 自然 1899 青銅雕塑

下圖）伍潔尼‧魯梭 琺瑯彩裝飾的玻璃花瓶
約1880年代 高26cm

合的「新藝術」玻璃作品當中，可以目睹無意識之間所結合人類理性、精湛技巧與藝術感性心思於一體的融合表現。因為十九世紀中葉以降，興起產業主義所帶來粗俗的機械化大量生產製品，而激發了更多強調自然與人性化的「新藝術」玻璃作品的誕生，並強烈抗議與警示工業革命所帶來貶低扼殺藝術生命，與工匠技藝傳統的危機。因此，「新藝術」運動之所以能夠在極短的時間，以爆發性的發展實力影響各派別的藝術家與思想家，甚至席捲全歐洲的大半原因即在此吧！

「新藝術」的玻璃工藝經典代表

身為「新藝術」玻璃工藝的先鋒並奠下發展礎石的元

新藝術運動重要人物慕夏的最高代表作之一〈主的祈禱〉（Le Pater），為一繪本插圖，作於巴黎1899年，由H·皮阿茲社出版。

下圖）伍潔尼·魯梭　植物盆
1884　高14cm
巴黎裝飾美術館藏

老——巴黎的伍潔尼·魯梭（Eugéne Rousseau, 1827-1891）及法國東部南希城鎮的艾米·加雷（Emile Gallé, 1846-1904）。兩位在1878年巴黎萬國博覽會展出的作品，不僅都受到評論家熱烈的讚賞，更成為吸引國際開始將目光轉向玻璃工藝的功臣。魯梭與加雷均深受日本藝術重視自然精神美學的影響，使歐洲的玻璃工藝從過去冷冰冰的技巧表現禁錮掙脫出來，進入了溫暖、自然、人性化的美麗世界，也為世界玻璃的發展歷程開啟了前所未有的自由創新層面。

繼起魯

梭與加雷之後的玻璃藝術家如雨後春筍出現，並產生了許多玻璃
工藝史上最頂尖的創作。以巴黎為中心的代表玻璃藝術家，除了
伍潔尼‧魯梭以外，還有菲利普‧約瑟‧布羅卡（?-1896）、亨
利‧庫羅、阿爾貝爾‧達姆斯（1848-1926）及喬治‧德普雷（1862-
1952）。以加雷為先鋒的南希派玻璃藝術家，出現了阿瑪爾力克‧
瓦爾塔及轟動全球的奧古斯都‧杜姆（1853-1909）及安東
尼‧杜姆兄弟。其他國家的「新藝術」玻璃工藝
也相當興盛，例如：美國的路易‧康福‧第凡
尼（1848-1933）、英國的約翰‧諾斯伍特
（1836-1942）、喬治‧伍塔爾（1850-1925）
及哈利‧包威爾（1853-1922）、德國的卡
爾‧科賓格（1848-1914）及奧地利的雷
茲‧維德威等均為經典範例。

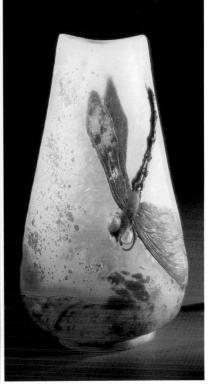

上圖）慕勒兄弟　卡梅歐浮雕玻璃燈罩　1900　深39.5cm
下左圖）杜姆兄弟　「蜻蜓」花瓶　1900　高19.6cm
巴黎裝飾美術館藏
下右圖）艾米‧加雷　「蜻蜓」花瓶　1903　高28.5cm
巴黎裝飾美術館藏

Chap.11

巴黎派玻璃藝術巨匠
——伍潔尼・魯梭
Eugéne Rousseau

下圖）伍潔尼・魯梭　垂枝櫻花紋
巾著（束口袋）形花瓶　1880
型吹玻璃、琺瑯彩
高24cm

右頁圖）伍潔尼・魯梭　有鎏金裝
飾的鯉魚紋裝飾花瓶　1880
模玉玻璃、套色玻璃、研磨篆刻
技術、鎏金裝飾　高49cm

在五千年的玻璃發展歷程當中，「新藝術」玻璃的誕生使玻璃藝術的表現進入了最高境界的巔峰期。尤其，在沒有什麼特別悠久傳統玻璃工藝的法國境內，竟突然綻放出「新藝術」玻璃這朵奇葩，的確震驚了世界。當時的法國玻璃界，主要分為巴黎與南希兩大發展中心，其中又以巴黎派的玻璃藝術大師們較早發跡，是使「新藝術」運動提早向外擴展的功臣。原本陶藝家出身的伍潔尼・魯梭（Eugéne Rousseau, 1827-1891）最早出道聞名，成為巴黎派玻璃藝術的巨匠，更是「新藝術」玻璃的先驅。

日本美術的影響

事實上，「新藝術」玻璃藝術的崛起背景，反映著來自日本美術的深遠影響。1827年生於巴黎的魯梭，在父親所經營的陶瓷品製造販賣店工作的同時，也進入法國王室塞弗爾瓷窯（Sèvres）從事瓷器設計等工作。在那裡因為結識塞弗爾瓷窯的著名畫家菲利克斯・布拉克蒙（1833-1914），而使他的命運從此有了極大的轉變。布拉克蒙於1856年從日本幕府進口的美術工藝品與雜貨當中，意外發現了浮世繪素描，驚為絕世名品，那時正是布拉克蒙熱心向朋友推薦日本美術的時期。或許當時，魯梭也從布拉克蒙那裡看過所發現的「北齋漫畫」等浮世繪，並和他一樣從日本美術受到無比的震撼，而埋下日後以日本藝術美學為表現精神的種子。

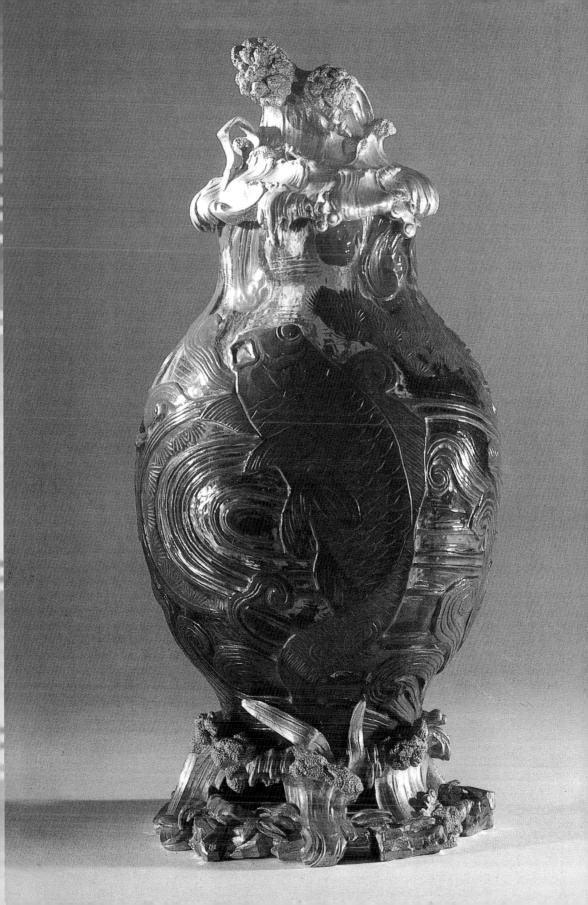

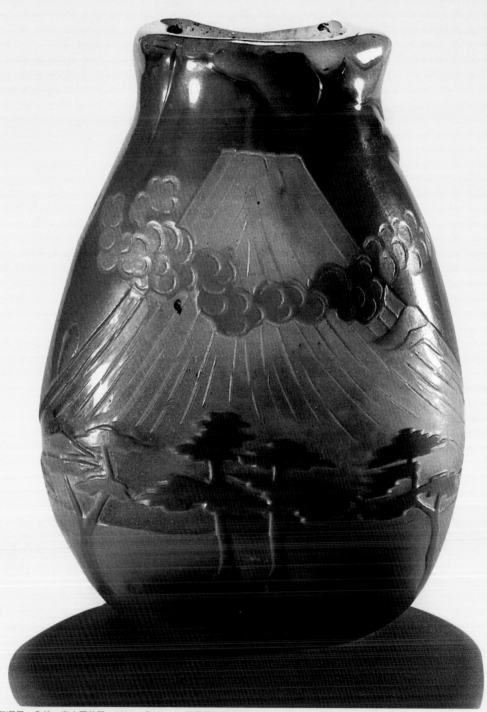

伍潔尼・魯梭　富士圖花器　1884　高20cm　巴黎裝飾美術館

理想與熱情的實踐

　　魯梭與布拉克蒙，兩人在藝術的表現、理念與感動上都意氣相投。於1867年，他們運用日本風格的花鳥主題，共同製作並公開發表整套的瓷器餐具組合。其風格形式，已經相當驚人地能夠將「新藝術」特色中，那大膽的流動性曲線淋漓盡致地呈現出來。同年，魯梭靠己力設立了一家小型的玻璃工房，開始專注從事玻璃工藝。他的玻璃作品徹頭徹尾地追求日本風格的主題，所呈現出左右不對稱造形的效果，實在是日本味十足。例如：在桃色的玻璃素地上披蓋不透明的琥珀色彩，或者將富士山等圖樣刻於卡梅歐浮雕花瓶上的表現方式都是他初期創作的範例。此外，他也在透明的玻璃素地上，運用研磨篆刻或琺瑯彩，以呈現出竹管形狀的花器或者圍繞花卉的蜜蜂昆蟲的筆筒等內容

上左圖）伍潔尼・魯梭
花瓶「月光」 約1884
霧玻璃、型吹玻璃 高23.5cm

上右圖）伍潔尼・魯梭 水瓶
1884 吹製、冰裂技法

下圖）伍潔尼・魯梭 吹製玻璃瓶附帶有裝飾篆刻的圖案
1884 高9.2cm
美國康寧玻璃美術館藏

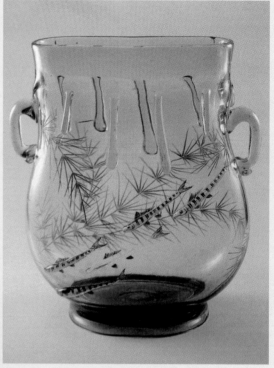

左圖）伍潔尼・魯梭　面具紋尊形
花器　約1889　高26.1cm
巴黎奧塞美術館藏

右圖）伍潔尼・魯梭　魚藻紋雙耳
花瓶　1880　高25.4cm
愛爾蘭國立博物館藏

主題，這些都成為預告「新藝術」綻放新芽的初創期重要作品。

「新藝術」玻璃技法的創造者

　　在自設的小工房裡，魯梭與伍潔尼・米榭爾（Eugéne Michel）、阿爾芳斯・喬治・萊恩及歐內斯特—巴蒂斯特・勒維（Ernest-Baptiste Leveillé）等徒弟們，一同陸續實驗成功很多創新的技法，並且委託克利西・阿培兄弟的玻璃公司執行製作與實驗，那時候真是每完成一件作品，就為玻璃工藝的發展歷程，跨出另一嶄新的步伐。連伴隨「新藝術」玻璃而綻放光彩的卡梅歐浮雕玻璃著名技法，也是他首先考量出來的。還有在玻璃素地中，混合金屬酸化物質，以創製出美麗的色彩脈絡，或者在玻璃表面製造冰裂紋路的技法，甚至大膽再現中國碧玉的模玉器創作等，均是以其絕世長才而創造出的豐富表現技法。這些極致的成就，使魯梭的作品在參展巴黎舉辦的工藝展時，榮獲不需審查的特別待遇。尤其，1860年代後半以降，因他各樣先驅性的創造與活動而為「新藝術」運動的展開奠立了重要基礎。

忠心的日本主義者

　　奇妙的是，無論魯梭手中表現的形態如何變化多端，卻都盡是

上圖）
伍潔尼‧魯梭　竹筒型花器
1878　高27cm
巴黎萬國博覽會展品
巴黎奧塞美術館藏

下圖）伍潔尼‧魯梭
鯛紋花器　1884　高19cm
私人收藏

完全的日本風格。他比後來崛起的南希派著
名代表艾米‧加雷在更早以前，就以熱情的
日本主義者姿態風靡一世，並且在1870及80
年代的巴黎玻璃工藝界，樹立舉足輕重的地
位，培育出相當多傑出優秀的弟子。後來，
當加雷總算在巴黎的美術展裡開始嶄露頭角
時，魯梭就已經功成身退，於1885年將工房轉
讓給徒弟，仍繼續他退休後優遊自在地創作，直
至1891年去世，但是，生平遺留下來的作品很多都
沒有本人簽名。

「新藝術」玻璃的其他巴黎派名家
Paris School, Art Nouveau Glass

「新藝術」玻璃在世界各地掀起的波瀾,為玻璃發展史寫下充滿詩意的新頁,至今仍意猶未盡地吸引著無數玻璃藝術的愛好者。身為「新藝術」玻璃兩大流派之一的巴黎派作家,其中有許多風格都受到中國、日本或中東藝術的影響而具有異國情趣的特徵。不難理解世紀末的萬國博覽會盛況,為文藝首都巴黎所帶來強烈的衝擊,因此為墨守成規的歐洲玻璃藝術界,導引出一條國際化的璀璨新路。

菲利浦・約瑟・布羅卡爾

左圖）菲利浦・約瑟・布羅卡爾
寄生木紋碗　1880
直徑11.5cm
巴黎裝飾美術館藏

右圖）菲利浦・約瑟・布羅卡爾
魯納利紋缽　1885　直徑16cm
巴黎裝飾美術館藏

原本從事古董修復工作的菲利浦・約瑟・布羅卡爾（Philippe Joseph Brocard, 1831-1896）,在巴黎的庫路尼美術館驚豔於伊斯蘭燈,深深為其精湛的琺瑯彩繪與阿拉貝斯克圖紋之美所吸引,憑藉這股嘗試以自己的方法來重新詮釋的衝動,他開始認真蒐集伊斯蘭燈並潛心研究製作。

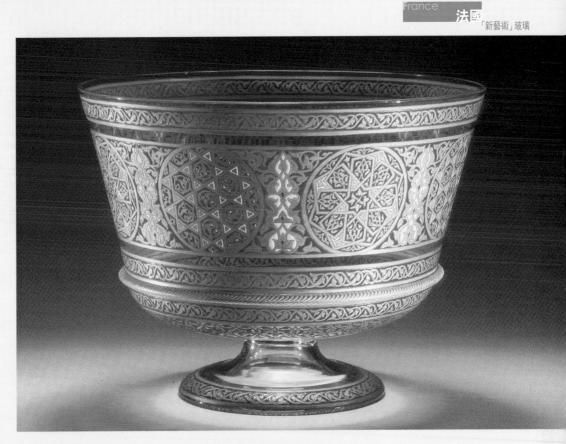

琺瑯彩繪原本就是一項極為艱難且深具挑戰性的技法。不論是琺瑯玻璃粉的溶解溫度與溶解所需的持續時間，或是與玻璃素地之間的融合狀態，還有玻璃器皿的加熱或冷卻等問題，只要其中有任何一個步驟出錯，就無法製作出高品質的琺瑯色彩。布羅卡爾即是在日積月累的實驗過程中逐漸摸索出訣竅，而完成精緻動人的伊斯蘭玻璃風格的琺瑯色彩。

事實上，布羅卡爾早在「新藝術」玻璃興盛以前，就陸續於1867、1873、1874及1878年的國際展或工藝展裡發表這些琺瑯彩的作品，獲得許多獎賞與肯定。在1896年去世以前，也一直是展覽得獎的常勝軍。從1880至90年代之間的生涯末期，可能是由於兒子愛米爾的協助，作品較能夠呼應現代潮流的清新風格，出現逐漸從東方風味的阿拉貝斯克圖紋轉移至自然草花圖紋的傾向。但是，其作品的最大特色，仍然以在素玻璃上全面披覆伊斯蘭風格的裝飾意趣為主。

菲利浦・約瑟・布羅卡爾
水盆　1884

下圖）薩拉曼達　紙鎮　19世紀
潘坦水晶玻璃工場
直徑10.3cm
日本東京三得利美術館藏

潘坦水晶玻璃工場

1851年，由E. S.摩諾創設於巴黎的提恩維爾街，原始名稱為維愛特水晶工場。雖然後來經過幾次的經營改革，終於

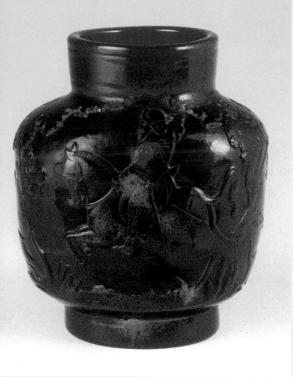

1905年更名為潘坦水晶玻璃工場（Cristallerie de Pantin），並一直沿用至第一次世界大戰左右。

最初雖以製作透明玻璃或威尼斯風格玻璃為主，後來也增加了如金屬般閃亮色彩（luster）玻璃及套色玻璃。1907年以降，由卡米優‧喬特雷‧德‧瓦爾擔任美術部長，至1930年代，他的作品都附帶有他的簽名「de Vez」。潘坦水晶玻璃工場的簽名印記通常為「Cristallerie de Pantin」，但是在工場的經營轉換期間則以「STV（Stumpf, Touvier, Viollet et Cie）」或「STV. Pantin」為銘記。

歐內斯特—巴蒂斯特‧勒維

出身巴黎的歐內斯特—巴蒂斯特‧勒維（Ernest-Baptiste Leveillé），雖然生歿年不詳，卻是真正道地的巴黎人。1869年左右，他在巴黎的歐斯曼大道經營陶瓷器與玻璃器皿的專門店，後來成為伍潔尼‧魯梭門下的學生，在魯梭的工房學習玻璃工藝。1885年，他收購魯梭的工房與店鋪，跨越一大步成為魯梭的繼承人，並在其他門生伍潔尼‧米雪或阿爾芳斯‧喬治‧萊恩的協助下，製作販賣魯梭的複製品。

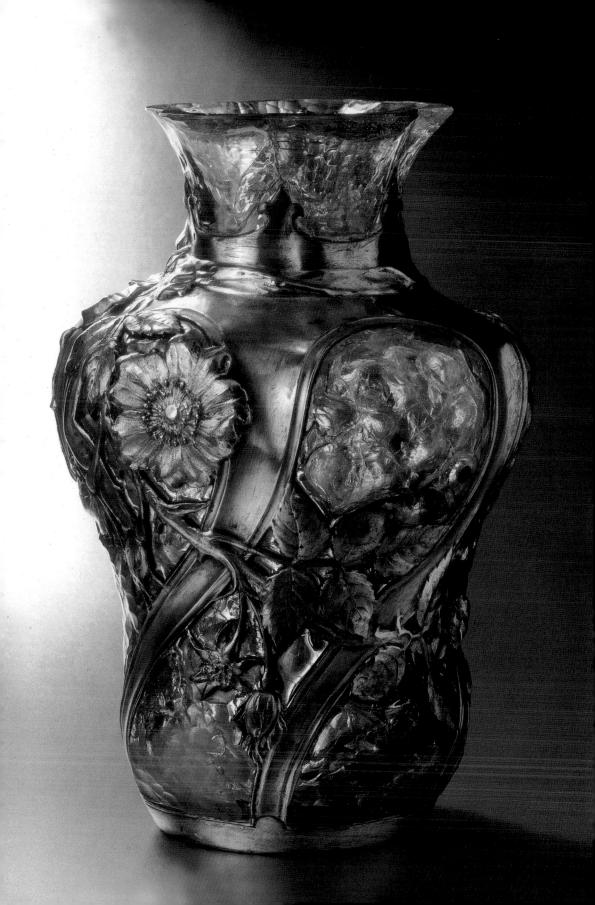

雖然他自身也創製嶄新設計的作品，但還是脫跳不出其師魯梭的影響，大多為日本或中國風格的仿效之作。儘管這些作品風格酷似其師名作，但是他仍然以精湛的品質接連在1892及1896年的沙龍展，1893年的芝加哥萬國博覽會與1900年的巴黎萬國博覽會中，脫穎而出勇奪金牌。可惜，在「新藝術」玻璃開始顯露衰退的1900年代初，他卻不得不因為業績的下滑而中止製作並轉賣工房與店鋪。他的作品有「E. Leveillé Paris」或「E. Leveillé à Paris」的銘刻字樣。

伍潔尼・米雪

出身法國慕爾特・艾・摩西縣路內維爾城的伍潔尼・米雪（Eugéne Michel, 1848-1910），進入伍潔尼・魯梭的玻璃工房，擔任玻璃研磨的工作。於1890年代中期左右獨立，並在巴黎的米可迪艾爾街設立自己的工房，專心創作。他從1899年開始至1904年，參展巴黎的美術家聯盟沙龍展，1910年也展於裝飾美術家聯盟展，之後的生涯就無詳細記載。他的簽名為「E. Michel」、「Michel Nancy」、「Michel Paris」等，也有無銘刻的作品。

歐內斯特－巴蒂斯特・勒維
冰裂紋方形花器　1880-1890
高32.3cm　愛爾蘭國立博物館藏

塞弗爾水晶玻璃工場

　　這家設立於1686年的古老玻璃工場，與「塞弗爾陶瓷窯」同樣曾隸屬於法國王室的官窯體系，卻於1870年代轉賣給民間經營。1885年，將擁有者與合併後的工場名稱一起合稱為「蘭第艾·伍笛優·克利希·塞弗爾水晶玻璃工場」。1900年以降，又更名為「蘭第艾父子塞弗爾水晶玻璃工場」，進入1930年代，成為克利希·塞弗爾聯合水晶玻璃工場。雖然再三地更名並經歷管理經營制度的轉換，其品質與技藝的表現卻仍舊精湛卓越。

　　塞弗爾水晶玻璃工場（Cristal de Sèvres）的作品，主要以卡梅歐（cameo）浮雕技法所雕琢的花草紋飾或魚蟹類的玻璃品為特點，另外也製作大理石玻璃等範圍更廣的種類。還有特別受到好評的是在乳白素地上披蓋色彩，然後大膽切割或研磨而成的卡梅歐浮雕玻璃作品。但是這些風格僅僅延續至1900年代初期左右，後來就中止生產。有很多作品都參展於萬國博覽會或國際大展，並且得到很多大獎與佳評。作品大多於底部銘刻「SEVRES」，「SEVRES Let F, Sevres 1900」等正字標記。

上圖）恩斯納與伍潔尼·米雪　花瓶　1892
下圖）蘭第艾父子　塞弗爾水晶玻璃工場　蟹紋花器
1900　高14.2cm　德國杜塞道夫美術館藏

左頁圖
左下圖）伍潔尼·米雪　花瓶　1898
中下圖）伍潔尼·米雪　花器　1895-1900
巴黎市立美術館藏
右下圖）伍潔尼·米雪　鳶尾花·睡蓮紋花器
1895-1900　德國杜塞道夫美術館藏

「新藝術」玻璃的南希派巨匠
——艾米‧加雷
Emile Gallé

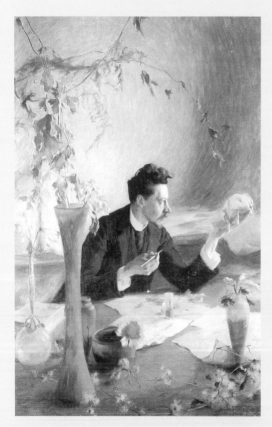

艾米‧加雷肖像，普孚（Victor Prouvé）繪於1892年。身為加雷的摯友與合作夥伴的普孚，傳神地描繪加雷專注工作以及從植物上擷取創作靈感的情景。

「新藝術」玻璃的另一主流——南希派，其偉大成就與光芒不僅超越巴黎派，更為世界玻璃歷史締造了嶄新的境界。南希派玻璃藝術家當中，除了已經成為法國至寶的玻璃藝術巨匠艾米‧加雷（Emile Gallé, 1846～1904）外，其他還有阿瑪爾力克‧瓦爾塔和極受歡迎的杜姆兄弟等名家。

裝飾藝術與「新藝術」玻璃的翹楚

艾米‧加雷被譽為「將花草或昆蟲無法自我表達的言語編織於光影奇幻世界的玻璃詩人」，特別在十九世紀末盛行於法國的「新藝術」運動風潮中，成為公認的「新藝術」風格玻璃最具領導地位的巨匠，並在法國裝飾藝術界奠立不朽的名聲。

加雷誕生於法國巴黎以東三百公里的羅雷地區中心都市南希，父親查爾‧加雷從事玻璃與陶瓷器製造買賣。身為獨生子的加雷從小就背負家業唯一繼承人的深厚期待，除了品學兼優以外，也潛心於詩詞或音樂的造就。十八歲加入父親的工房，接受實際操練陶瓷器製作的職業教育，1877年，以三十一歲的年紀正式獲得繼承家業的權利。整個十九世紀後半，他都以南希為據點，在玻璃、陶器及家具等領域發揮才華並開闢獨特的可能性，創造出眾多令人回味不已的曠世傑作。

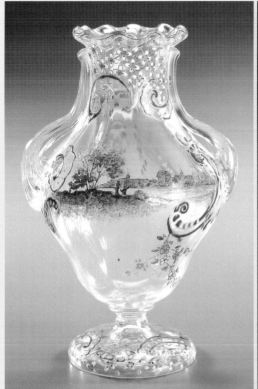

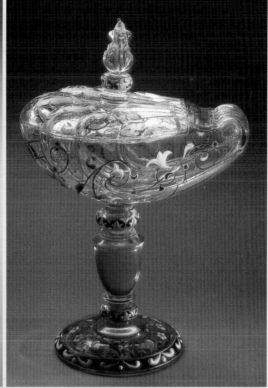

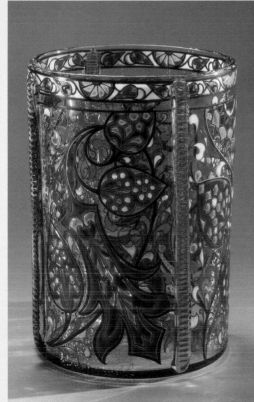

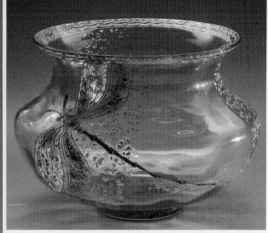

上左圖）艾米・加雷　花器　1874-1900　高17cm
日本POLA美術館藏

上右圖）艾米・加雷　附蓋高腳盤　1880　型吹玻璃、琺瑯彩　高
12cm　巴黎裝飾美術館藏

下左圖）艾米・加雷　花瓶　1888　吹製玻璃、金絲、金箔、琺瑯彩
高19.8cm　巴黎裝飾美術館藏

下右圖）艾米・加雷　「蜻蜓」碗　1884　型吹玻璃、金箔、琺瑯彩
高10.5cm　巴黎裝飾美術館藏

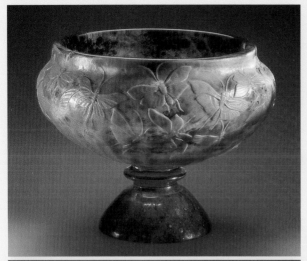

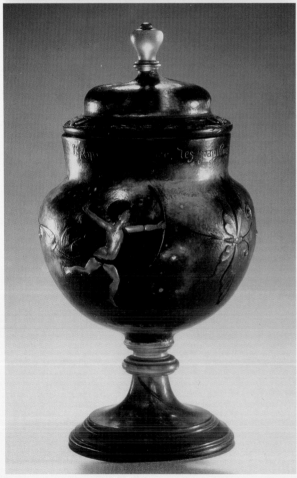

上圖）艾米·加雷 「漫遊的蜉蝣」缽台 手吹玻璃、色披、旋盤研磨加工 1889 高13cm 巴黎裝飾美術館藏
下圖）在1889年巴黎國際萬國博覽會中，榮獲讚賞的加雷佳作「愛神邱比特追逐黑蝴蝶」 1889 手吹玻璃、色披、旋盤研磨加工 高15cm 巴黎裝飾美術館藏

　　從小就接受嚴謹教養的加雷，不僅精通文學、哲學、音樂、植物學與礦物學等各式各樣的學識領域，他還長袖善舞結交當代一流的文化圈名流，以傑出藝術表現者的身分發揮多方才能，並勝任工房的藝術總監重任，後來甚至還跨入企業界展現其經營者的長才。憑藉加工技術的創意發揮，從限定數量的最頂級藝術精品至普及化的量產品生產，在所有成品上都冠以「加雷」的正字標記，致力於藝術普及化等嶄新理念的藝術產業路線，開闢工藝領域更寬廣的可能性。

與「日本主義」的精緻美學相遇

　　在「新藝術」運動流行之前，加雷的作品大多以歐洲復古風格的歷史主義及伊斯蘭、中國或日本藝術等異國趣味風格創作為主。和巴黎派元老伍潔尼·魯梭一樣，加雷醉心於日本藝術，並將此喜好藉著從自然得來的主題及詩意的情境，精緻巧妙地呈現於他的玻璃作品。被冠以「日本主義」（Japonism）稱號的藝術風格，盛行於世紀末的歐洲，給予加雷的啟示對其當時及後來的創作都有極大的意義。日本藝術以運用微妙的線條與色彩，並將兩項內容用非對稱的方式表現的大膽構圖為特徵。日本藝術構圖的創新發明突破了當時歐洲的傳統法則，在歐美掀起了一陣崇尚日本美學與工藝裝飾的風潮。事實上，觀察加雷的生涯與作品，不難發現「日本主義」風格要素的蹤影，是引導其創作突破的重要關鍵之一。日本的北齋漫畫或與畫家高島北海的友誼關係，

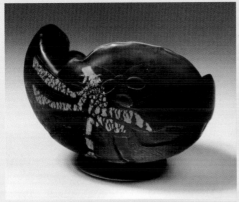

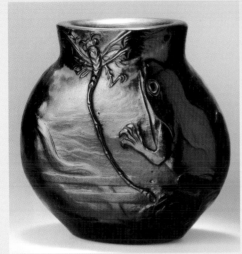

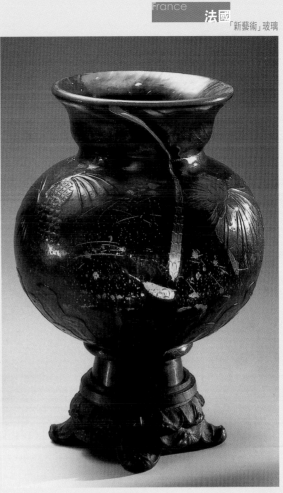

都成為加雷創作的參考對象或直接影響其理念的因素。「日本主義」在加雷創作所涉及的主題引用、形象與置換、類似技法、構圖等方面都深具影響力。例如加雷從歌川廣重的「名所江戶百景」系列作品「龜戶梅屋舖」中擷取創作靈感，而將放大近景的浮世繪構圖運用在他的玻璃創作中。表現出從眼前幽暗的巨大樹幹間，所看見光明村落房舍的類似構圖，是受「日本主義」影響的佳例。

融合詩文於玻璃藝術的獨創先鋒

在應付一般大眾所需求的歷史主義與異國趣味等製品的同時，加雷逐步確立了其獨自風格與製作方式。由於他當時反對流行的琺瑯色彩，而復興了玻璃研磨的魅力。藉著以黑色為主體的「悲傷的花瓶」系列與在器體上篆刻詩文的「能言的玻璃」系列作品，加雷逐漸開創出非他莫屬的個性表現。同時，也對當時盛行歐洲的象徵主義藝術顯示強烈的共鳴。深受許多象徵主義詩人的影響，而經常引用魏爾倫（Paul Verlaine），波特萊爾（Charles Baudelaire），馬拉

左上圖）艾米‧加雷
蜻蜓圖紋變形花器　約1889
高11.6cm
日本東京三得利美術館

左下圖）艾米‧加雷
逃離沉澱的黑暗　1891
高16cm（花器銘文：「逃離沉澱的黑暗」，迪來索〔Lecomte de Lisle〕）
丹麥工藝美術館藏

右圖）艾米‧加雷
「化石之花」花瓶　1892
高17.5cm　巴黎裝飾美術館藏

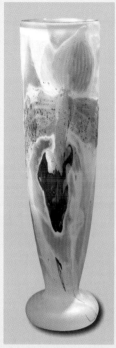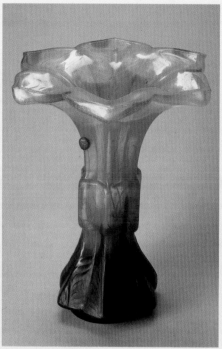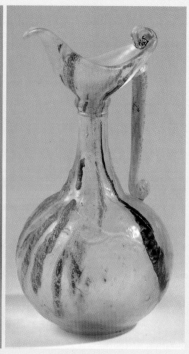

左圖）艾米·加雷　花器
1897-1898　33.3×11.1cm
巴黎市立美術館藏

中圖）艾米·加雷　花瓶
1900　21.4cm
巴黎裝飾美術館藏

右圖）艾米·加雷　度過苦難之夜
1900　高14cm（銘文：「度過
苦難之夜」，莫利斯（Maurice
Maeterlinek）所寫之詩）
德國杜塞道夫美術館藏

右頁圖

左圖）艾米·加雷　洛可可紋圖花器
型吹、琺瑯金彩　約1878
高17cm　簽名：Gallé
在艾米·加雷尚未確立其風格
前，以製作這類型的洛可可作品
成名，也和其他哥德風格、古典
主義、東方風格、日本風格等形
式交互混合運用為主。

右上圖）艾米·加雷為花器「松」
而畫的素描　巴黎奧塞美術館藏

右下圖）艾米·加雷
花器「松」　1903　高43.2cm
簽名：Gallé
日本北澤美術館藏

梅（Stéphane Mallarmé），雨果（Victor Hugo）等名家的著作來裝飾他的玻璃瓶，這些引用的詩詞文字在加雷的巧思安排後，總是與他的玻璃形狀與裝飾搭配得恰到好處。加雷這些被稱為「會說話的玻璃器皿」（法：verreries parlantes，英：talking glasses）的創作靈感與方法其實來自於威廉·莫里斯（William Morris），歐本·貝德斯里（Aubrey Beardsley），但特·加百列·羅賽蒂（Dante Gabriel Rossetti）及更早以前的威廉·布雷克（William Blake）等擅長將詩詞結合於素描與繪畫的藝術大師們。而加雷則因從這些大師得來的靈感，成為將意識型態的詩詞完美立體化於玻璃藝術的先鋒。

將自然幻化為詩意的創作泉源

加雷從小就在充滿大自然的美麗環境當中長大，對於植物學等自然事物充滿熱情與好奇心，因此長年培養出敏銳的觀察力並累積豐富的專業知識。他青少年時代在觀察大自然中度過吟詩頌詞的優雅生活，使他後來接觸中國或日本等講究自然詩意與精緻寫實的東方美學時，立刻產生了強烈的感應與共鳴，並激起他重新朝向自然表現方向出發的創作決心。加雷將自然因素轉換成藝術創作的泉源，是有其一套深思熟慮的程序。他不斷精練自己的想法於如何運用自然並使之成為一項富含象徵性藝術的礎石，進而能夠帶出觸動人心的力量。

在加雷的整個生涯裡，他也是一位園藝師及撰寫園藝學的作家。潛心種植園藝，並研究各種奇異植物以提供他工作室的創作範本。不管是自己種植的或是旅途中遇見的植物，他都細心攝影、素描及筆記所有細節，成為他例行的準備工作。日復一日，他逐漸更深體認這些植物與昆蟲所構成的美妙世界，都擁有極大潛能可以發展成為一項深奧的表現價值。對於加雷而言，自然是所有美麗事物的根源。他甚至將此信念刻在他工房的門板上：「我的根深植於林木，水池邊的草地。」他也曾提到：「每一種植物都擁有其裝飾性風格。」但他並不使自己局限於當時流行的蘭花或百合等優雅花卉主題，反而常常選擇使用薊或松等較家庭化的植物。而他的自然化主題，更因為加添了蜻蜓等風格化昆蟲的點綴而變得栩栩如生。

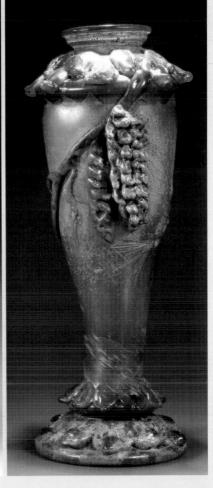

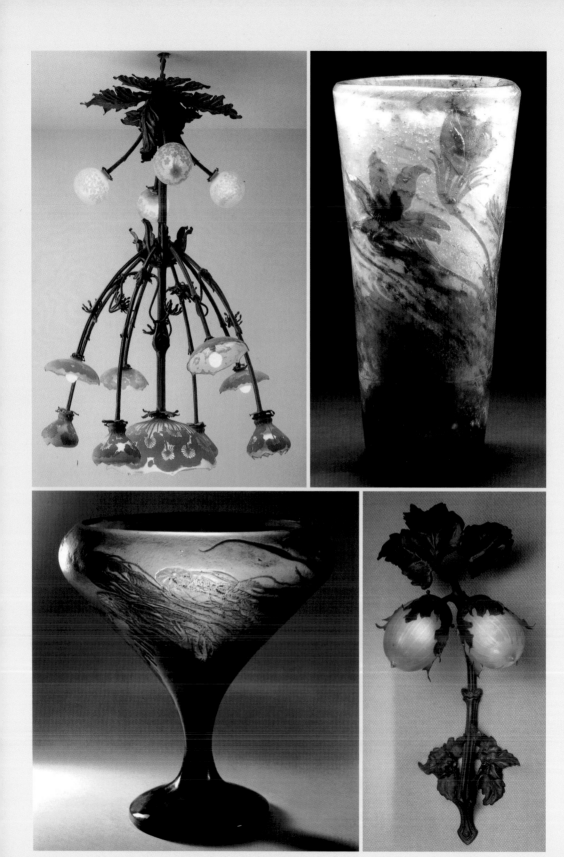

加雷的主題意境

　　本段將深入探索加雷充滿詩意與豐富情感的玻璃世界，及為架構這些浪漫情境的幕後真實舞台。他在生涯發展各時期所探求靈感泉源的表現主題、審慎嚴密的製作過程技法，與他蓬勃的玻璃產業經營，都充分印證其不凡成就的原因。

　　加雷畢生所選擇的主題大多反映出他年少時的熱情與興趣，例如文學、植物、自然史或東方的異國情調等。對於加雷來説，唯有自然是正統的靈感泉源，因此他的每一項作品都如自然的小宇宙般，有蝶蟲紛飛、水邊漂浮著蘆葦或者隨風搖曳起舞的花卉根莖。加雷始終致力於模擬表達充滿著無窮變幻的自然世界奧妙。尤其在他晚年的作品當中，每一件作品都擁有其獨特的氣氛，有的如印象派，也有的如象徵派畫作般充滿躍動的藝術生命力。曾有評論家對於加雷的藝術表現如此描述：「像加雷般的藝術家，是嘗試將微妙而無法感知的東西具體化，將夢幻轉移於玻璃，其抽象化精髓可以讓我們自由想像。」加雷在其生涯演進的每個階段都有顯著的特徵變化，隨著心境思緒的醖釀與成熟，手法也愈趨精湛獨特，所呈現出的意境與意義更動人心弦。

加雷生涯的發展階段與特徵

■初期的加雷

　　前面提到加雷從年幼就飽讀詩書，深受全方位的優良教育，因此很早就能夠在其專業藝術生涯獨當一面，獲得自由發揮創意才華的優勢。但在初期的發展階段，加雷仍以學習傳統歷史風格及吸收當時的流行風潮為主，例如：巴洛克或洛可可、歷史主義等傳統表現及風靡當時歐洲的中國、日本及伊斯蘭等異國情調的風格。這些過程為加雷往後的發展奠立了穩固的基礎，但是那些使加雷名震四海的獨創個性，與純熟風格在這時期的作品上仍尚未確立。

■中期的加雷

　　在應付一般大眾需求而製作歷史主義與異國情調主題的同時，加雷逐

France 法國
「新藝術」玻璃

下圖）艾米・加雷
「夜」附腳台缽　多層玻璃體、鏤刻、銅　1884
高12.8cm、直徑13.1cm
簽名：Escalier de Cristal, Paris　南希市立美術館藏

左頁圖
上左圖）艾米・加雷
織紋形花序紋的吊燈
多層玻璃體、腐蝕鍛鐵
簽名：Gallé
巴黎裝飾美術館藏

上右圖）艾米・加雷　花器
1898-1900　高28.2cm
丹麥王室（丹麥女王瑪格雷特二世）藏

下左圖）艾米・加雷　水母紋大杯型花器　套色玻璃、異色熔著、金箔夾層、空吹、鏤刻
1895-1900　高30.4cm
簽名：Gallé

下右圖）艾米・加雷　壁燈
二層套色玻璃、腐蝕鍛鐵
長54cm、寬25cm、深24cm
南希市立美術館藏

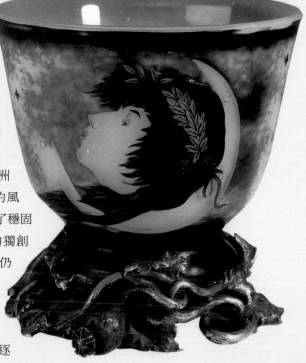

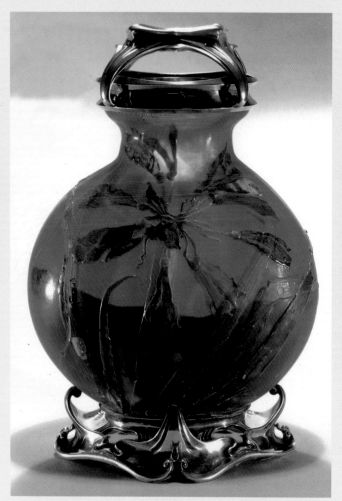

艾米・加雷　水母紋大杯型花器
套色玻璃、異色熔著、金箔夾
層、吹製、鑄刻　1895-1900
高30.4cm　簽名：Gallé

步確立了獨自的風格與製作方式。他當時由於反對流行風潮的琺瑯色彩，而復興了玻璃研磨的魅力。藉著以黑色為主體的「悲傷的花瓶」系列與在器體上篆刻詩文的「能言的玻璃」系列作品，加雷逐漸開創出非他莫屬的個性表現。同時，他對於當時盛行歐洲的象徵主義藝術也顯示出強烈的共鳴。

■晚期的加雷

加雷晚期的創作方式，不論是在技法或內容上都出現革命性的轉變。首先，他改變過去從外部訂製吹製玻璃的製作程序，而於1894年在南希設置了可以自行生產的新工場。結果，因而開發出嶄新的素材與技術，並且繼續摸索過去工藝技術所沒有的表現技巧，終於使作品達到「極致的玻璃藝術」的崇高境界。加雷在開創出獨特風格的工藝與藝術大道後，參展巴黎萬國博覽會等重要場合，均榮獲極高的評價，大大提昇了自由創作的信心。加雷的作品對巴黎萬博有極大的貢獻，並成為法國的代表商標。

例如，一件加雷去世前的代表作，是法國總統艾米・魯貝於1902年正式訪問俄羅斯時，特別欽選為呈贈俄皇的禮物。而目前典藏於聖彼得堡艾米塔吉美術館的逸品〈百香果花壺〉，原為遭革命推翻的悲劇人物俄皇尼古拉二世生前珍愛的典藏極品。在淡紫色的半透明玻璃器皿上鑲嵌著百香果花形狀的彩色玻璃。外形像是彌撒時使用的聖體器皿。在台座上篆刻著荊棘的藤蔓與象徵悲傷的紫色，都蘊含著耶穌基督受難的象徵與意義。

十九世紀，雖然科學工業急速發達，人們對於自然的探求卻未曾間斷，是為學識或藝術帶來各樣刺激與恩澤的時代。在這樣的時代背景當中，以廣泛事物現象為主題的博物學格外蓬勃發展，因此相當程度地介入了加雷的藝術表現世界。例如植物學、海洋學與昆蟲，都成為加雷晚期作品主題的特徵。例如，據說是加雷晚年最後

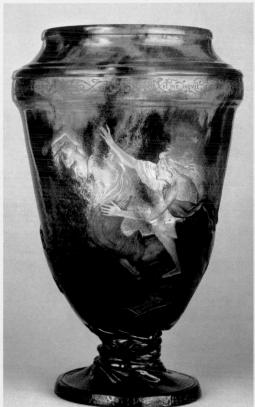

雕刻創作〈手〉，呈現手上捲著海藻與貝殼的姿態，可以説是熱中海洋生物的加雷，將海洋學的運用淋漓盡致轉換於藝術表現的代表傑作，因而從此給予裝飾藝術家前所未有的嶄新可能性。

■後加雷（Post Gallé）

加雷逝世以後，工場與公司的經營落入遺族之手，不但成品無法滿足加雷生前那充滿高尚藝術性作品的期待，反倒淪為大量生產的製作。但是，所幸設計本身仍然維持著一定的水準與品質，至今仍然廣為世人所愛用珍藏。

領導玻璃技術的創新

雖然加雷早期的玻璃製作技術，都是以改良古羅馬以來的傳統琺瑯彩或卡梅歐浮雕的手法為主，但是晚期他卻開發出熔鑄、鑲嵌及夾層等幾乎是革命性的玻璃運用技法。此外，隨著電器的普及，加雷也順利進入「燈」這項實用物品的表現領域。在巧思的安排下，加雷活用工藝作品特有的「實用與美」的創造可能性，締造了可以實際照明人們日常生活的明燈玻璃藝術。

加雷在逐漸跳脫出早期階段所熟悉的歷史傳統製法的束縛之後，慢慢悉心開發出更具個性與表現色彩的獨特技法。他勇於嘗試材質的屬性，試驗過彩色的、不透明的、大理石圖紋的、琺瑯色的各種玻璃發展潛能。加雷深知為了實現他理想中的幻想詩意世界，與微妙透明度或色調的變化效果呈現，在製作的方式與過程就必須花下更嚴謹與專精的心力與考量。尤其，綿密的溫度轉變或化學成分的分析都成為加雷研究的重要課題，這些都是他在開發更豐富精采技巧表現所不可欠缺的步驟。例如為了要在玻璃上表現年代感覺色調的酸化技巧、在玻璃層次中沉浸各種元素的作法、或者金箔、金粉與琺瑯等素材的應用，加雷都深思熟慮地研究試驗而能夠更自由自在應用於玻璃藝術的表現中。

無論是模型的使用、運用酸化效果來

艾米・加雷　手　1904
高33.4cm　簽名：Gallé
巴黎奧塞美術館藏

左頁圖）艾米・加雷　紫藤花燈
約1902　高78cm、直徑52cm
簽名：Gallé
日本北澤美術館藏

削出表面的層次、將隱藏的底色顯露出來的方法、或創製高檔品質的浮雕技法等多采多姿的表現上，加雷都展現出卓越精湛的才華。他除了擅長在玻璃表面上製作纖細的表情變化效果以外，也能夠自由製出充滿寓意或個人喜好的器形。然而，他最著名的技術成就則為玻璃鑲嵌技術，是將半流動體的玻璃層覆蓋埋入半熔的玻璃器皿上，終於大膽製作出雕刻的立體效果，劃下玻璃技法創新的新紀元。

邁向附加藝術價值的量產制度

由於高度藝術性質的作品往往耗費心力與時間，高額的造價難以大量生產。尤其，加雷生產精品的速度極為有限，總是面臨供不應求的困境。但是為了應對這項問題，他開發出在某些程度內花費時間，卻能維持一定藝術標準與品質的量產品。

為解決自己作品大受歡迎而需求量大增的問題，他將工場的製作規模擴大成為一項由三百多人組成的龐大工匠組織並由他嚴格監督品質，來製造他的獨創設計風格作品。藉助這擴大的勞動力量生產，使他得以有更充分時間來實驗嶄新的作品。也終於讓他想讓美麗的東西以較便宜的價格提供給大眾的想法得以落實。他說：「我和在我這裡工作的人都從來不認為在低價製品上添加藝術性價值是不可能的事。」因此，在社會化態度與理念的支持下，從加雷的工場出產了香水瓶、菸草壺、葡萄酒瓶及調味料瓶組等為因應大眾市場而製作的美麗工藝品。後來，連美國的路易‧康福‧第凡尼公司也受此影響而展開實用品的生產路線。

加雷以產業藝術家的身分在價格與品質之間所維持絕妙的平衡感，是他頂尖實力發揮表現的極致。可惜，自從他於1904年去世後，加雷的工房就淪為管制標準較低的大量生產而枉顧加雷在世時所曾要求的精良品質。好在，加雷的原作都有簽名，給予藝術作品一項身分的歸屬與證明，也附加了收藏家的收藏的價值（只是要非常小心分辨滿街的贗品）。加雷在玻璃表現上成功的藝術成就、創新作法與

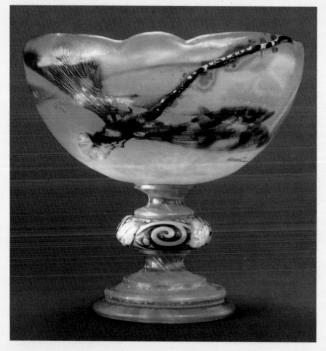

艾米‧加雷　蜻蜓圖紋腳杯
異色熔著、套色玻璃、鑲嵌、貼花、吹製、切割、鐫刻　1904
高19cm　簽名：Gallé
美國康寧玻璃博物館藏

蒸蒸日上的事業，激發了其他玻璃作家的仿效，開始在自己的玻璃成品上簽名。其他，也有著名的玻璃同行如；法國杜姆兄弟、比利時的瓦聖藍貝特及瑞典的科斯塔都曾製作加雷風格的玻璃。

後記：法國至寶艾米‧加雷特展

2004年9月23日是艾米‧加雷逝世百年的日子，但這位十九世紀的裝飾世紀藝術巨匠至今仍深具影響。2005年日本曾在東京江戶博物館與大阪的國立國際美術館為他舉行世紀性的大展。

紀念展以「加雷與日本」、「象徵主義」、「政治的發言」、「植物愛好家」、「產業藝術家」等新穎的標題命名，共分四個章節來全盤探討加雷的藝術創作世界。集結了初期至晚期的作品及逝世後的「後加雷」（Post Gallé）時期作品，共二百多件。此項展覽不再拘泥於加雷眾所皆知的玻璃藝術家名聲，反而從更多重的角度來介紹他的作品、重新評價其深廣又多樣化的表現才華、解析其出身背景等，讓參觀的民眾得以探悉蘊藏在他生涯當中更精彩的藝術全貌。此外，現場還可以觀摩培育加雷為獨特的藝術家，並使其靈感得以實現成為傑作的「邁政塔玻璃工房」與「聖克雷曼陶器工場」等

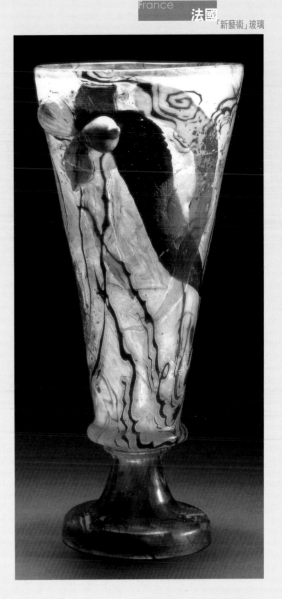

艾米‧加雷　百合花圖腳杯
1903　高53cm　簽名：Gallé
丹麥王室（丹麥女王瑪格雷特
二世）藏

的高超技術。對想深入探究加雷的人而言這項展覽也提供了很多素材，從1904年加雷去世後仍繼續生產至1931年的「加雷商會」時期的量產品，及一百年來法國對於加雷的風評史等均是重要的研究材料。

深刻關切日本主義、象徵主義、自然主義、博物學研究成果等當代趨勢潮流的加雷，在其獨自的表現理論當中，以幻想式影像的交錯融合方式，確立了特異的藝術表現境界。他的作品經過了一個世紀仍瀰漫著高尚的品味與令人難以忘懷的創意，相信這些都是他的創作與名聲不凋零退色的實力明證。當次展覽期間吸引洶湧的人潮，觀眾熱切的欣賞程度愈發顯示出加雷在裝飾藝術領域不可動搖的地位。

Chap.14

其他南希派玻璃名家
——杜姆兄弟
Daum Frère

法國玻璃巨匠艾米·加雷在國際舞台上的功成名就，直接或間接地，使法國南希地區的玻璃等工藝產業，如沐春風般充滿了嶄新的活力與氣息。尤其，一群追隨加雷理念的玻璃作家，以他們獨自的想法將加雷的自然美學，運用於各種形式的玻璃器皿製作，成為著名的南希派（École de Nancy）工藝名匠。其中，又以杜姆兄弟（Daum Frère）所主導經營的玻璃產業最為卓越，不論是名聲或成就都直追加雷。

杜姆兄弟的出發點

杜姆兄弟　唐草紋花器　約1890
高10cm，直徑14.7cm
法國南希市立美術館藏

1878年，杜姆玻璃的創始人杜姆（Jean Daum, 1825-1885）接手因債務而面臨關閉的玻璃工場。後來，因他的兩個兒子奧古斯都（Auguste, 1853-1909）於1879年及安東尼（Antoine, 1864-1931）於1887年陸續加入，而使原本傳統家族經營的玻璃廠逐漸蛻變成為今日家喻戶曉的國際企業規模。

隨著同樣出身南希的加雷在1884年的裝飾美術中央聯盟展中勇奪金牌並成為注目的焦點以來，杜姆兄弟兩人也在加入父親的工場不久，就開始計畫將原本的日用雜貨品生產路線轉移至更

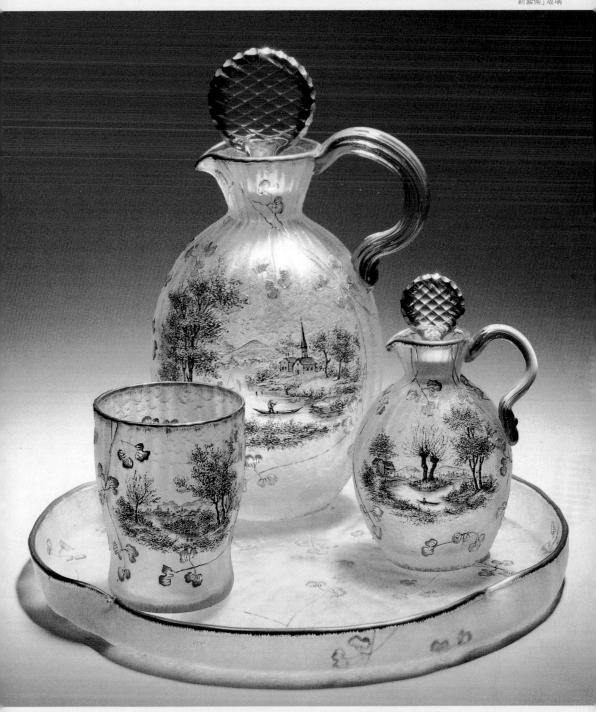

杜姆兄弟　公爵的餐桌組合
約1892　無簽名
法國南希市立美術館藏

高級的藝術玻璃製作。尤其，當加雷在1889年的巴黎萬國博覽會中
更上一層樓，締造萬丈光芒的極致成就時，更大大激勵同鄉的杜姆
兄弟朝向變革的方向跨越出第一步。加雷在這次造成新藝術運動風
潮盛行開端的大會中展出三百件玻璃器皿、兩百件陶器及十七件家

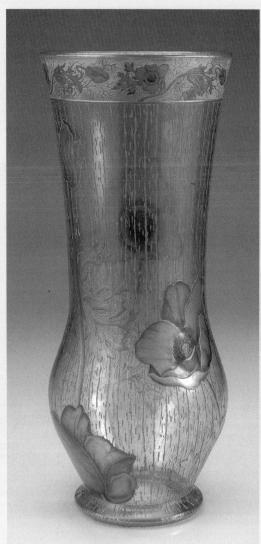

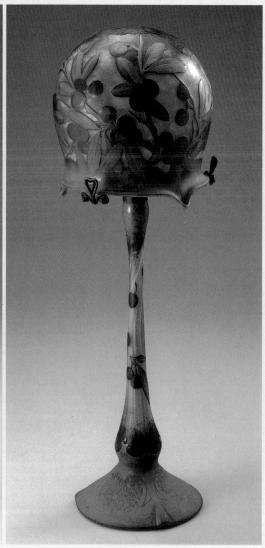

左圖）杜姆兄弟
花上蜜蜂紋花瓶　約1892
高19.7cm，直徑10cm
法國南希市立美術館藏

右圖）杜姆兄弟
大鷺紋琺瑯彩花器　約1892
高29cm，直徑23cm
日本北澤美術館藏

具，全都運用植物的內容主題及讓人聯想到日本裝飾意境的詩意表現，贏得會場熱情驚異的讚賞，不僅拿回多項金牌與大獎，更直接促使其經營的玻璃工房業績蒸蒸日上。

　加雷在國際重要舞台所締造的傲人成就，看在杜姆兄弟的眼裡，實在欣羨不已。他們潛力研究並仿效加雷的經營方法與策略，改變家族玻璃工場的裝飾桌子與地方風味玻璃瓶等通俗生產路線，藉著運用藝術及工藝專業人才的創意與技藝，將平凡無奇的玻璃工藝轉化成震撼人心的「藝術產業」（法：industrie d'art）傑作。特別可貴的，他們是以當代的語彙及自然的內容主題，來製作品質精良的裝飾玻璃瓶。杜姆兄弟盡其全力實驗玻璃技法，期許在技巧及藝術表現上都能夠達到加雷般純熟精湛的品質。

杜姆兄弟 植物花紋燈
約1890-1900
高44cm，直徑14.5cm
日本北澤美術館藏

積極集結藝術團隊

　　以加雷為範本與目標，杜姆兄弟有計畫地積極進行生產高尚
格調的藝術作品。他們在二十世紀初前後，努力從各方集結了一個
精湛的藝術團隊，其中包括了玻璃工藝、裝飾大師、畫家、雕刻家
等各項領域的藝術長才。例如由伍潔尼‧達曼、維特‧馬爾相、保

羅·拉卡德、塞弗爾·溫克拉等畫家來負責工房的玻璃成品製作的素描設計；雕刻家亨利·貝爾潔（Henri Bergé, 1868-1936）負責雕刻造形兼任設計室長；也招聘到畢業於塞弗爾學院、擅長玻璃堆疊技法的專家阿瑪理克·瓦特（Amalric Walter, 1859-1942）；又加上銅輪雕刻技法專家傑克·庫爾貝所組織而成的堅強陣容，都是使杜姆玻璃躍身一變成為裝飾藝術極致品味代表的功臣。其他，與居領導地位的南希派家具與金工製作名家路易·馬喬雷（Louis Majorelle, 1859-1926）的合作，更為杜姆的裝飾藝術精品發展目標生色不少，以製作裝飾燈飾、玻璃罩為主，作品在優雅自然的鐵或銅框線中呈現出花卉形狀的曼妙姿態。

　　在這些藝術專才的協助之下，杜姆玻璃工房順利製成品味高尚

（左上圖）杜姆兄弟
珍·達爾克家族扁壺　約1892
高16.6cm，直徑13.2cm
法國南希市立美術館藏

（左下圖）杜姆兄弟　薊紋小瓶
約1892　高10cm，直徑6cm
法國南希市立美術館藏

（右圖）杜姆兄弟
罌粟花紋金彩花瓶
約1890-1900
高40.5cm，直徑17.5cm
日本北澤美術館藏

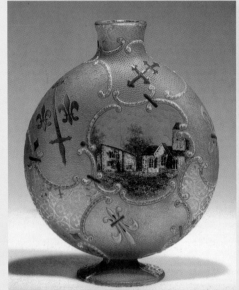

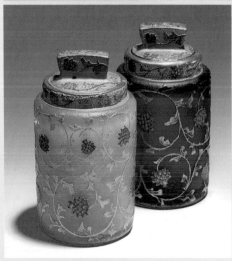

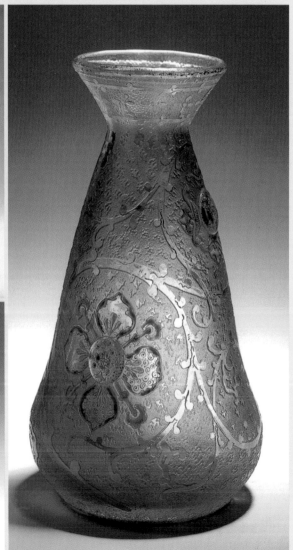

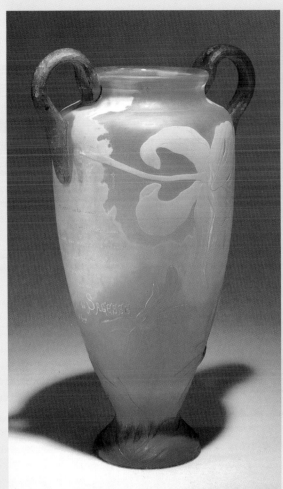

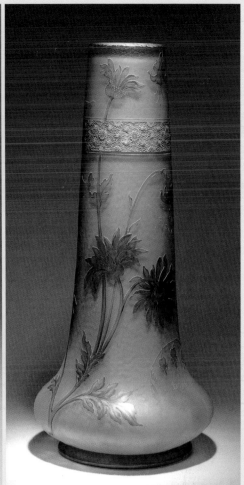

優雅的藝術性玻璃精品，並且陸續締造許多創新的生產路線，晉身成為國際市場寵兒。一般而言，在杜姆玻璃工房的作品當中，以套色玻璃裝飾卡梅歐切割技法的花紋、風景或花草圖紋作品居多，所表現的堅強繪畫實力也早已廣受肯定，這都歸功於這些優秀畫家的助力。此外，在套色玻璃的作品裡，出現很多小動物或浮雕的精采表現，大多出自雕刻家貝爾潔之手。

　　尤其，因著貝爾潔與瓦特的聯手合作，才能完整結合藝術與玻璃技法的功力，而創製出這些精緻造形的傑作。除了繪畫雕刻的藝術表現追求，杜姆玻璃工房在熱情開發創新技法與竭力提昇作品內容精華的同時，也進行申請製作權利與設計商標的登記，理性守住了他們藝術團隊心血結晶的智慧財產權。

左圖）杜姆兄弟
百合與馬格麗特紋附耳花瓶
約1897　高30cm，直徑14cm
法國南希市立美術館藏

右圖）杜姆兄弟
「結婚的花瓶」　約1897
高52cm，直徑24.2cm
法國南希市立美術館藏

專業系統化的製作流程

　　杜姆玻璃工房的經營方式在當時的歐美世界已經是相當先進與

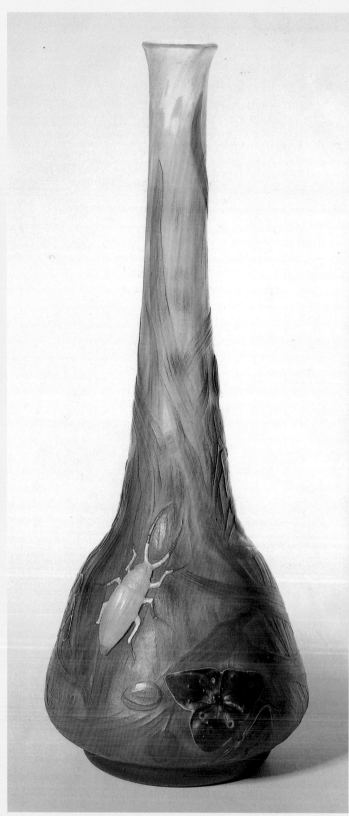

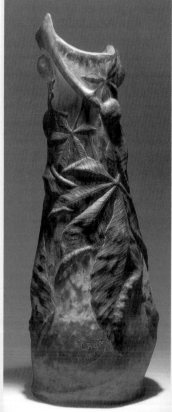

右上圖）亨利・貝爾潔的水彩素描
50×35.8 cm　法國南希市立美術館藏

右下圖）杜姆兄弟　秋天的栗子樹葉紋花瓶
約1908　高41.3cm，直徑14.5cm
法國南希市立美術館藏

左圖）杜姆兄弟　花器（Scarabée）
約1905　32.2×12.35cm
巴黎市立美術館藏

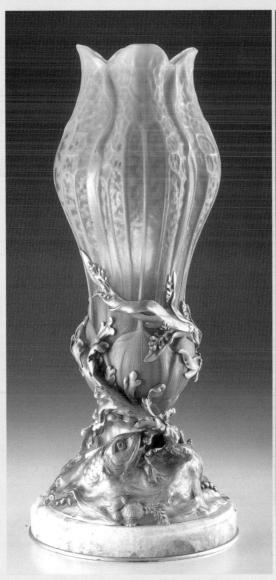

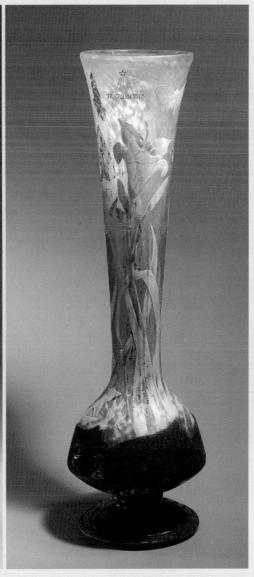

系統化的。由哥哥奧古斯都擔任經營管理，弟弟安東尼則負責製作
的共同營運制度，成功奠立了家族企業永續經營的礎石。對於杜姆
玻璃作品，雖然一般多統稱為「杜姆兄弟作」，但是也有學者指出
「杜姆玻璃工房作」的名稱可能更為貼切。筆者則認為在某些狀況
下，「杜姆兄弟作」可以給予現代的觀眾更清楚的時代認知，劃分
出「杜姆兄弟」時期的作品與後來「杜姆玻璃工房」所傳承製作的
複製品的不同。

　　無論如何，杜姆玻璃工房的製作流程早已成為現代玻璃產業專
業化，與藝術化的極佳參考範本。首先，在玻璃工房的設計室裡，
由安東尼的指揮下，畫家們描繪設計素描圖，做為接下來玻璃製作

左圖）杜姆兄弟
藻魚台花形燈　約1900
高43.5cm，直徑18cm
日本北澤美術館藏

右圖）杜姆兄弟　百合紋花瓶
1913　高56cm，直徑16cm
法國南希市立美術館藏

的範本。藉著細分出的玻璃吹製部門、銅輪雕刻部門、切割或琺瑯彩繪部門等擔任的專業領域，依照素描圖版來進行製作。如此現代化的專業分工系統，確保了杜姆玻璃作品的品質管制。尤其，大大提昇了工房的製造水準，並繼續朝向不斷精益求精的方向發展。

身兼杜姆玻璃工房總監與最高責任者的安東尼，與設計師貝爾潔之間合作無間的成效下，誕生了很多在藝術造形與技術層面上，都令人讚歎不絕的傑作名品。很可惜的是，杜姆玻璃工房的製作大多以複數製作為方針，因此較容易看到很多相同設計的作品。儘管有些作品有羅倫十字與杜姆、南希的銘刻，其他很多作品則都沒有個人簽名。和加雷較強調個人藝術創作取向不太相同的地方是，杜姆玻璃工房的製作趨向實現合理化價格的商業化路線，因而早在世紀初就成功樹立了暢銷藝術產業的範本。

杜姆玻璃的特殊技法

勇於嘗試實驗複雜的玻璃特效與技法，成為杜姆玻璃工房的一大特色。以下是三項最具代表的技法：

1.「玻璃化法」（vitrification ou inclusion des poudres vitrifiées）是在玻璃器皿上撒落色玻璃顆粒並使之附著器體上，然後放入窯內燃燒使色玻璃顆粒融合於器皿質地的技法，是杜姆在1900年左右常用的技法。藉著這項方法，得以將相當困難的色被玻璃技法大大簡化，形成可以在需要的地方熔著上需要色彩的一項極方便的特徵。此法使杜姆工房可以自由發揮多彩的色調表現，而創製出卡梅歐玻璃（cameo glass）的曠世名作。

2.「插入裝飾法」（décor intercalaire）則是在透明的玻璃下，以琺瑯彩描繪圖紋或將作成的圖案夾層於色玻璃，從玻璃器體的表層可以得見雕刻的圖樣交錯其中的技法，雖然在加雷的作品也可以看到類似的表現原理，杜姆玻璃工房卻有遠見地在1899年申請取得製作技法的特權。事實上，杜姆玻璃工房的方法比加雷的鑲嵌技法更上層樓，能在玻璃中將更複雜的彩色圖樣呈現出來，而且還可以製造出遠近感的效果。此項技法，使杜姆玻璃工房更跨越出一大步，發展出創製更高水準作品的可能性。

3.「錘擊紋理」（martelé）是在玻璃表面施予如金工搥打痕跡般切割圖樣的技法，常常可以在杜姆玻璃作品中看到。

締造杜姆玻璃的魅力

杜姆玻璃工房在專業藝
術團隊的致力研究開發與不
斷精進的技術成果下，終於
創造出許多精采絕倫的玻璃
作品。其中以風景、花草圖
案主題或運用「玻璃化法」
技法的傑作居多。其他表現
玻璃堆疊技法的小型容器或
小動物，及在圖案上裝飾琺
瑯彩繪的山水風景的花器等
玻璃容器，也都成為杜姆玻
璃工房的專長及特徵。他們
善於運用從歷史、東方風格
題材或者羅倫地區鄉間的野
花草得來的靈感與圖象，將
極致美學與精湛技術淋漓盡
致地結合在玻璃這項素材
上，在原本受侷限的工藝產
業上自由揮灑藝術創意的可
能性。

起初，從加雷及其他名
家而來的靈感，促使年輕的

達利　「重要，這是玫瑰」
（L'important, c'est la rose）
1968　高28cm　限量150個
法國南希市立美術館藏

杜姆兄弟奮勇集結各項領域的藝術裝飾專家技師，從此提昇了工房
的技術水準與藝術性。由於他們充滿遠見與壯志的行動與膽識，得
以突破裝飾玻璃技巧的傳統極限，將玻璃工藝轉化成名聲響徹雲霄
的藝術名作，並且使他們在十九世紀末葉及二十世紀初的各項藝術
運動中樹立了重要的核心地位。

從1889年開始至1920年代為止，杜姆玻璃工房創造了許多具代
表性的「新藝術」風格經典傑作，之後，也曾經在保羅‧杜姆的時
代製作過「裝飾藝術」風格作品及在傑克‧杜姆時期以水晶玻璃作
品為製作主流；戰後的現代玻璃創作常常成為國際注目的焦點。連
藝術巨匠達利也曾於1970年受邀為他們設計作品。從創業至今日，
杜姆玻璃工房在每個發展時期，都因應時代潮流的轉變，不斷經歷
創新與變革的考驗，進而開創玻璃藝術的新境界，使「杜姆」穩居
具有悠久歷史與品質保證的國際領導名牌之列。

法國頂級水晶玻璃的代名詞
——巴卡拉
Baccarat

雖然與之前介紹的法國南希派玻璃名家在發展方向上略有差異，同樣出身於羅倫地方（Lorraine）的巴卡拉水晶玻璃工場（Baccarat），不但曾經一度生產優美的新藝術玻璃作品，更以其他傑出的成就屹立世界水晶玻璃界的翹楚地位。至今，因其不朽的時代創新精神，躍身國際高級時尚品牌之列，成為極致優雅品味的象徵，帶來傲人的名聲與經濟效益。

創業的歷史背景

誕生於法國東部巴卡拉村的巴卡拉水晶工場，幾乎是伴隨著歐洲宮廷歷史的演進發展而來，終成為法國最具代表的水晶玻璃業。1764年，榮獲法王路易十五世的認可而創設。由於當時法國大部分的土地多歸王宮貴族與教會所有，因此玻璃製作所需的森林資源產

掀起蒐藏熱潮的巴卡拉紙鎮作品
約1841及1850
巴黎巴卡拉水晶美術館藏

業利用得經過國王的特別許可。此外，在巴卡拉村的玻璃業創設背景當中，還有為振興羅倫地方因七年戰爭造成經濟疲弊的因素，及對抗波希米亞玻璃產業等緊急目的。

左圖）巴卡拉水晶工場　玻璃杯
1855　吹製玻璃、切割、玫瑰色與乳白色的線條細工
高10cm，徑7.2cm
巴黎巴卡拉水晶美術館藏
（1855年巴黎萬國博覽會參展作品）

下圖）巴卡拉水晶工場
笛角形花瓶一對　1855
蛋白色水晶玻璃、吹模法、玻璃釉彩、金彩
高50cm，口徑17cm
巴黎巴卡拉水晶美術館藏
（1855年巴黎萬國博覽會參展作品）

　　然而，後來法國革命的爆發與拿破崙一世所發起各項戰役的結果，迫使好不容易建立起來的巴卡拉村地區的玻璃產業又退回失敗的無奈局面。1816年，巴卡拉玻璃工場讓渡給企業家艾梅·加布利艾爾·達爾提各，並轉換成水晶玻璃工場的嶄新姿態重新出發。從此，巴卡拉逐漸確立在法國裝飾藝術史上的重要主角地位。

代表生產路線的演革

　　巴卡拉在創業初期，以引進英國或波希米亞的技術或風格的生產為主。開始大量製作英國風格的豪華切割水晶鉛玻璃。堅強的實力表現使巴卡拉於十九世紀以降，穩坐高級切割玻璃餐具的領導地位。1855年，在巴黎萬國博覽會中勇奪金牌，接著又在1867年的巴黎萬國博覽會中奪得大獎，陸續製作發表呈現時代潮流演進的作品。尤其，十九世紀中葉開始，所製作的一系列蛋白石水晶玻璃（法：Opaline）及卓越品質的紙鎮產品，使巴卡拉揚名四海。由於紙鎮產品設計的精巧獨特，甚至成為巴卡拉的經典代名詞。

　　1900年左右，又發表在兩層或三層的套色玻璃上，藉由弗化水素酸或磨刻技法裝飾的卡梅歐浮雕花瓶類型的作品，並在底部銘刻有「巴卡拉」的正字標記。然而，這類卡梅歐浮雕玻璃僅維持了短暫的生產期間，不久就返回至水晶的切割玻璃餐具、照明器具，或者運用酸蝕技法的餐具等生產路線，作品以篆刻花草紋樣浮雕裝飾，類似加雷或杜姆的風格。在這段時期，很可惜中斷了套色玻璃或浮雕玻璃的生產。巴卡拉產品的內容與形式極其豐富，包含了餐具、花瓶、壺等器具，也發展家具或噴水器

左圖）巴卡拉水晶工場　蓋壺
1878　吹製玻璃、磨刻、切割、
霧面效果處理
高31cm，最大徑15cm
巴黎巴卡拉水晶美術館藏
（1878年巴黎萬國博覽會參展作品）

右圖）賽門（Simon）
「大地的神話」玻璃瓶　1866
吹製玻璃、套色、磨刻、切割、
銀上鍍金（台座）
高76cm，最大徑31.5cm
巴黎巴卡拉水晶美術館藏
（1867年巴黎萬國博覽會參展作品）

具等大型作品。巴卡拉的發展成就為原本遲緩的法國玻璃工藝奠立
了後來持續飛躍發展的基礎。

不斷創新的品牌精神

　　創業以降，巴卡拉的高級餐具製品及藝術創作以法國文化象徵
的崇高地位，傳播世界各地。從法國國王或總統至日本皇室、俄羅
斯皇帝，以及印度等各國皇室首領與高官達貴，巴卡拉作品所受到
的寵愛是超越地域與時代的。事實上，歸功於巴卡拉能夠明確捕捉
住時代的強烈需求，並且總是全力發揮嶄新創造性的堅持，不但與
十九世紀以降的法國裝飾藝術史締結了密不可分的關係，更是使巴
卡拉從此成為國際頂尖品牌的契因。巴卡拉公司前會長安－克雷・

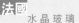

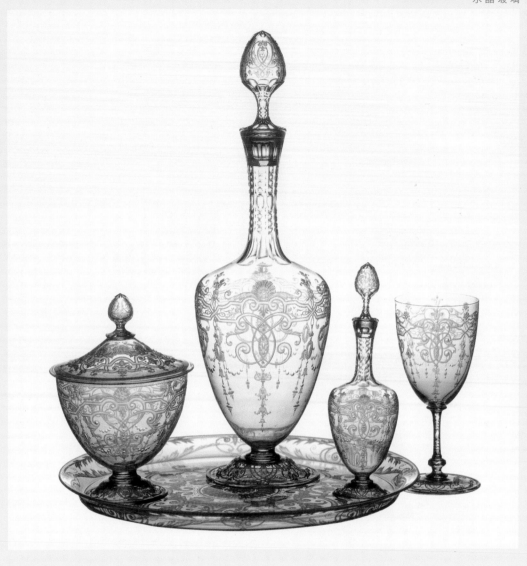

泰唐潔曾強調：「創造巴卡拉傑作不可欠缺的是，不斷挑戰自我的
極限及突破展開創新姿態與技術的推動力。」

　　從獨特的藝術創作至日常生活的實用性器皿，巴卡拉所製作的
水晶玻璃採用各式各樣的形式，從探求合適的形態至完成的所有步
驟，唯一要求的嚴格條件──就是絕不損及水晶原始素材所具有的
真實美感與其精湛的表現潛力。因著這項堅持，使巴卡拉的作品總
是綻放著水晶的燦爛光輝、透明感，以及超越時代的淬煉美感。

巴卡拉水晶工場
飲水玻璃器皿組合　1867
吹製玻璃、磨刻、切割、霧面
效果處理
高38.8cm，最大徑13.5cm
巴黎巴卡拉水晶美術館藏
（1867年巴黎萬國博覽會參展作品）

事業發展的演進階段

　　巴卡拉的歷史發展大致上可以區分為兩大時期。首先，在1855
年至1937年之間舉辦的萬國博覽會或國際博覽會中展出的作品，均

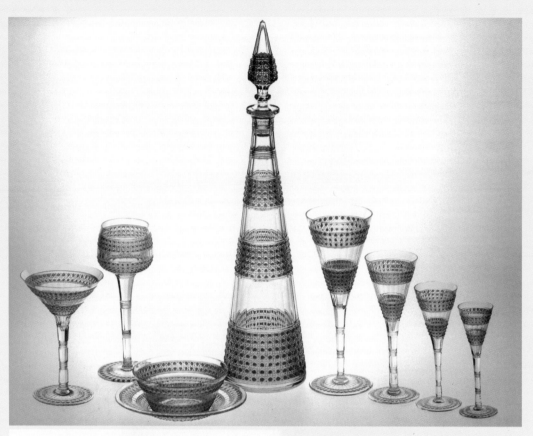

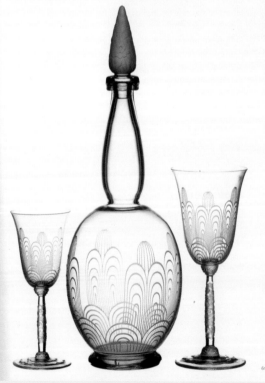

完整反映出十九世紀至二十世紀前半的
風格變化。從1855年的巴黎萬國博覽會所
強調的「歷史性」主題,至1937年巴黎萬
博會所提倡的「機能美」,巴卡拉作品
清楚印證著各時代的喜好變遷或用途的
演進。當然,在許多壯觀的藝術表現作
品或實用性的器皿當中,也都可以觀察
到巴卡拉所獨自開發水晶表現的驚人可
能性。

　　巴卡拉的第二時期階段是指第二次
世界大戰以降的發展。1940年至1970年期
間,傑出設計師們成為主導巴卡拉生產
的靈魂人物。在悉心維持傳統生產路線
的同時,更是積極邀請義大利或美國等
國際設計長才的協助參與創製團隊,使
巴卡拉能夠不斷呈現清新又精湛的表現
品質。

巴卡拉水晶工場　「孔雀」花瓶　1925　吹製玻璃、磨刻、霧面效果處理　高27cm，口徑20.4cm
巴黎巴卡拉水晶美術館藏（1925年巴黎裝飾博覽會參展作品）

左頁上圖）巴卡拉水晶工場　「Flers」玻璃器皿組合　1909　吹製玻璃、套色、切割　高46cm，最大徑10.5cm
巴黎巴卡拉水晶美術館藏（1909年南希國際博覽會參展作品）

左頁下圖）巴卡拉水晶工場　「噴水」玻璃器皿組合　1925　吹製玻璃、吹模法（腳部）、磨刻、酸蝕的霧面效果處理
高38.5cm，最大徑13cm　巴黎巴卡拉水晶美術館藏（1925年巴黎裝飾博覽會參展作品）

從十八至二十世紀的演進概觀：萬國博覽會與國際博覽會帶來的成功

巴卡拉水晶工場　「三美神」花瓶
1909　吹模法、切割、切割磨刻、鎏金（台）
高75cm，寬35cm，深35cm
巴黎巴卡拉水晶美術館藏
（1909年南希國際博覽會參展作品）

因應時代的潮流與需求，1798年在巴黎舉辦了首次的法國產業製品博覽會。之後，博覽會幾乎定期舉行，成為法國產業界的重要指標。進入十九世紀，更具國際化規模的萬國博覽會，尤其成為國家目標與進步的明鏡。從1855年至1900年，大約每十年一次的盛會，使巴黎成為舉辦最多萬國博覽會的首都。每次博覽會結束都會將成果歸納為數十本的報告書，詳盡網羅每個時期的進步、特殊發明及當時社會大眾的嗜好與崇尚的傾向等重要資訊，成為國家產業經濟走向的範本。

尤其，在1855年與1867年的萬國博覽會中，新興的產物——機械，深深捕捉住人心。還為了機械的展示，蓋起了豪華的宮殿，在龐大的蒸汽機轟隆隆的響聲中，擠滿了好奇的觀眾。於是，「更高，更大」的概念就不知不覺成了所有參展廠商所追求的信條。在普遍巨大化的概念傾向下，巴卡拉也做出了明智的應對。在1855年的萬國博覽會，不僅大手筆展出上千件的作品，其中更豪華展出幾件極具派頭的超大型豪華燭台與水晶吊燈。在法國首見如此大型的製作，使大會的國際審查委員會，毫不猶豫地就將首次頒發的名譽大獎給了巴卡拉，不難想像當時盛況空前的聲勢。

1867年的巴黎萬國博覽會，巴卡拉展現更精采的藝術造詣。以高七公尺以上的大型噴水池及花瓶、壺、餐具、水晶吊燈等豪華壯觀的水晶玻璃精品，再度榮獲大會最高獎章與熱烈的評價，並由拿破崙三世在頒獎儀式中親授勳章。對於巴卡拉來説，在十九世紀三場最主要的萬國博覽會

巴卡拉水晶工場 花瓶「竹」
吹製玻璃、Taillegravure、
切割 1878 高28.7 cm，
寬18.2 cm，深度11.2cm
巴黎巴卡拉水晶美術館藏
（1878年巴黎萬國博覽會參展作品）

裡都以超乎想像的佳績收場，但是更值得慶賀的是從此搶購訂單不
斷，真是深受國內外崇高評價與推崇的明證。這時候，在巴卡拉水
晶玻璃工場工作的人數達兩千人之多，全都配合窯內的作業流程生
活，各類玻璃技法的專業技師大多為代代家族傳承技藝與訣竅。

兼顧美與實用性：1925與1937年的國際博覽會

　　1900年至1925年之間的二十五年，巴黎暫停舉辦萬國博覽會。
第一次世界大戰結束後，世界有了莫大的改變，人們開始將目光與
期待轉向未來。1925年的博覽會，規定原料與機械設備不再為展覽
內容範圍，而限定展品必須是完成作的形態。這次以裝飾藝術與工

業藝術為對象的萬國博覽會，目的為強調從美的創造與產業所衍生的普及關聯性。

　　1937年，在巴黎舉辦了一場關於現代生活技術的藝術國際博覽會。其目的為鼓勵在日常生活中的各種場面講究藝術，無關社會地位，而能夠為所有的大眾提供更舒適的生活，兼顧美感與實用價值，顯明藝術與技術之間所存在明確穩固的關聯性。但是巴卡拉的產品並沒有在這次展示場出現，卻反而以特別製作的產品目錄為販賣策略的工具，將賣場延伸至高級飯店、大西洋郵輪或大型餐廳等人潮集中的地方，同時將巴黎的巴卡拉店舖訊息刊登在外國觀光客的導遊書上。這些在當今

看為平常的現代化販賣策略與方式，在當時真可以說是相當的先進與專業。

1940至70年代：挑戰嶄新的造形

　　1937年，舉辦的巴黎國際現代生活美術工藝博覽會所標榜「實用之美」的精神，成為戰後朝向更龐大變化創造領域前進的關鍵。1940年代，巴卡拉的靈魂人物喬治・修瓦利葉（Georges Chevalier, 1894-1987）設計了風格簡潔有力的餐具套組及許多卓越的設計。作品所展

現精密的切割技法使水晶玻璃的厚實質地更顯美妙，其精湛細膩的
藝術表現意境，不愧為大師名作。

　　第二次世界大戰結束後，在歐洲經濟復興援助計畫的推行下，
西歐諸國紛紛進入美國化的時代。收音機、電視、洗衣機等現代電
器成為方便人們生活的日用品，生活水準也不斷提昇。塑膠等新
素材的大量生產加速了大眾的消費能力，對日用品的「耐用性」也
不再如過去般受重視，大眾對於物品的壽命不過短暫一時的概念產
生了更具體的認知。在這樣的時代背景下，過去傳統所極力講究的
「裝飾」要素逐漸失去重要性。為因應手工技藝危機時代的來臨，
許多傳統的工藝或製造業者紛紛與擁有現代理念的高科技人才合

左圖）Victor Vaissier
「Royal Vaissier」 吹製玻
璃、切割　1900　高10.5cm，
寬4.3cm，深度4.3cm
巴黎巴卡拉水晶美術館藏

右圖）Victor Vaissier
「Royal Vaissier」
巴黎巴卡拉水晶美術館藏

左頁左圖）巴卡拉水晶工場　花瓶
吹製玻璃、Taillegravure、切
割、鍍金　1887　高27cm，
寬9.5cm，深度9.5cm
巴黎巴卡拉水晶美術館藏

左頁右圖）喬治·修瓦利葉
「吊床上之女」冰桶
吹製玻璃、磨刻、霧面效果處理
1929
高19.8cm，最大徑18.2cm
巴黎巴卡拉水晶美術館藏

作，在標榜「自由形式」的目標下，開創出一條嶄新的表現方向與
生存之道。

　　對於巴卡拉來說，1950年代正是大舉向外擴張國際市場的時
期。首先於1948年在紐約設立分公司，市場一片好景。在喬治·修
瓦利葉卓越的創造力與確實的價值觀基礎所支持的製作本質下，巴
卡拉的創作不斷朝向更強力的自由造形方向演進，產品內容包括了
燭台，或者從自然形態而來的靈感所設計的壁燈等。象徵著時代性
的紫紅、深藍、翡翠綠等鮮明色彩搭配玻璃的豐富造形所形成的對

Thomas Bastide
「大洋洲」花瓶
吹製玻璃、鑄模、切割、萬花筒
1993 高20cm，寬20.5cm，
深度9.5cm
巴黎巴卡拉水晶美術館藏

比，使巴卡拉的產品綻放出燦爛奪目的光芒。

　　巴卡拉從二十世紀初，在持續與喬治‧修瓦利葉共同合作的同時，於70年代以降，也開始延攬國內外的設計長才加入製作團隊。由於他們所激發的新鮮創意，使巴卡拉的水晶玻璃作品得以不斷反映出高超的技法與獨特的藝術性，也使巴卡拉在競爭劇烈的藝術產業中得以一直穩坐唯我獨尊的寶座，永續經營成為代表法國精緻品味的國際頂尖品牌。

極致奢華的現代品味

　　從過去到現在，巴卡拉的製品巧妙維持著美學意識與實用性的平衡與融合，以純粹透明的水晶玻璃與自由的造形為特徵。從極致細薄到厚重，層次豐富與範圍廣泛的製作，在每個時代都散發出時尚感覺的精緻品味，不斷創新的設計風格與精湛的傳承技藝所結合而成歷久彌新的創造精神正是巴卡拉獨特身分的表徵。

　　這些象徵法國文藝遺產的精采名品所綻放的奇異魅力，彷彿紋說著法國嗜好品味與機能感覺的歷史故事。巴卡拉所保存與傳承下來的作品與史料，不僅印證及傳達橫跨兩個世紀的裝飾藝術變遷歷史，也成功地在世界歷史的文藝潮流演進史當中佔有一席之地。

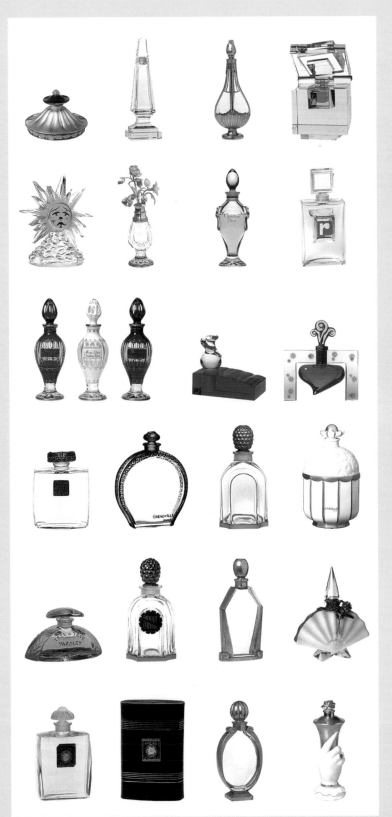

巴卡拉設計製作的名牌香水瓶
20世紀
巴黎巴卡拉水晶美術館藏

法國現代玻璃的寵兒
——拉里克
René Lalique

拉里克為可提設計的香水瓶「瑪瑙古董」 1910年創型
吹模法,瓶蓋為模壓法,染色
高15cm,直徑4cm
美國私人藏

賀內·拉里克(René Lalique, 1860-1945)在踏入玻璃業界之前,原為歐洲一流珠寶裝飾設計家,堪稱法國新藝術風格寶飾界的巨匠,所設計製作的珠寶深受才華橫溢的法國著名女明星莎拉·貝娜(Sarah Bernhardt)等名流所愛戴青睞。

拉里克於1900年以降開始轉行進入玻璃工藝業界。當時法國的香水王法蘭西·可提(Coty)邀請拉里克設計量產的香水瓶,拉里克將他擅長的雕金技法充分運用,將刻印精巧浮雕的模型以吹入的新技法製成小巧玲瓏卻品質精緻的香水玻璃瓶。這項大膽嘗試意外獲得了極大的成功,順利為拉里克開創了玻璃工藝的嶄新里程碑。從此,終其一生的熱情專注於玻璃創作,因而成為拉里克最著名的成就。

量產的創作取向

在拉里克以新藝術風格的寶飾設計家活躍的時代,如莎拉·貝娜般訂購珠寶設計的金主大多擁有獨自的個性與強烈的意見,雖然榮獲為特定人物製作高級品的機會,可以顯示社會地位與名聲並確保豐富的經濟來源,但是,難免深陷隸屬或遷就訂購金主意見的被動立場,對於像拉里克般熱心發展獨特風格的設計創作者來說,尤其存在著難以真正自由發揮創作的難處。

幸運地,拉里克不久就發現了一項不需仰賴特定顧客為對象,而能夠發展獨自創作的謀生方法——藉著模型使多量或複數生產,成為可能的嶄新玻璃工藝產業。如此一來,拉里克可以專心實驗開發創作,藉助模型的工業化量產機能,使更多的群眾也能夠享受到某種程度藝術品質保證的玻璃作品。因著拉里克的遠見與勇氣,而

開創了玻璃藝術產業的光明前程。

　　拉里克的製作方針全為使用模型的量產為前提，採用的主題也是以盡量保持原味的單純化具象外型為特色。初期階段的作品造形雖然仍殘存新藝術風格的構成表現要素，進入1920年代以後，造形主題已遠避情感或抒情性的影子，而以單純的裝飾圖樣來架構純造形型態的要素，因此在作品中注入了新鮮感覺的現代特質。

精細的技巧創新

　　1901年，當拉里克剛滿四十歲時，開始以脫蠟鑄造技法（英：lost wax casting，法：cire perdue）來製作小型玻璃人像：首先用蠟來製作原始模型，再以石膏模型包圍之，然後再以熔化的玻璃替代蠟的原始模型。拉里克持續使用這項耗時的技法來製造作品的原型及特殊的模型。其他也使用吹模法及壓製玻璃技法。

　　運用製作珠寶時擅長的雕金技術來製作精密的金屬模型，正是拉里克作品成功的特徵，藉著壓形與空氣壓縮的吹模法而得以製作出精密的浮雕玻璃。過去，由於單純靠人力吹入的吹模法，難以使玻璃熔入模型中細密的部分，因此產生無法表現精密細部的缺憾。拉里克為了克服這項難題，因而想出運用壓縮空氣將氣體以強烈的方式吹入，使雕刻的細節都可以被吹到。這項技法的運用在當時的法國玻璃界被視為創舉，由於拉里克的獨特眼光，大膽採用這項工業新技法於玻

上圖）賀內・拉里克　酒杯「巴香拿」　1902　銀、琺瑯、脫蠟鑄造法、吹製玻璃於銀製裝置　19cm
下圖）賀內・拉里克　裝飾梅子的玻璃瓶　約1913　脫蠟鑄造法、銅輪切割技法　20.4cm　美國私人收藏

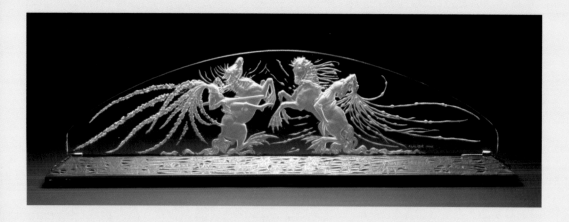

賀內・拉里克　「二人騎士」餐桌中央裝飾　1920
日北澤美術館藏

璃的製作，將玻璃的創新帶進了更高層次的境界。

　　拉里克的玻璃技法主要分為七種：吹模法、壓模成形法、特殊鑄造法、蠟型鑄造法、磨光完成法、古彩上色及研磨技法。使用的玻璃素材則有乳白色玻璃、半水晶及彩色玻璃。

　　這些玻璃技法運用的產生與他過去曾經活躍的寶飾設計製作背景都有相當密切的關聯。例如蠟型鑄造法、冶金法、景泰瑯、切削研磨、熔接、彩繪、染色等都是拉里克長年專長的寶飾製作技法，為拉里克後來的玻璃事業發展奠定卓越的基礎。加上他勇於引進創新的技法與理念，同時並用量產的模型及人工完成的製作，因而在量產的製品中確保了高度品質的藝術性。

豐富廣泛的應用種類

　　拉里克的作品主要以鳥類、魚、動物、花卉、植物、裸婦等為題材，通常以連續圖樣的方式表現於較厚實的浮雕狀玻璃上。他擅長使用許多色彩，但是最獨特與個性化的特點為發出乳白光彩的色彩，是玻璃製作時經由不同程度的冷卻過程所完成。拉里克從廣泛多樣的途徑擷取創作靈感，首先，他的名聲比其他任何玻璃藝術家都更與新藝術風格緊密連結，緊接著又在後來興盛的藝術裝飾風格表現上叱吒風雲，留下許多至今仍使人津津樂道的經典名品。

　　除了玻璃單品的創作設計以外，拉里克的創作應用範圍極廣，包括了餐具、花器、照明用具、裝飾品、室內裝潢及建築等裝飾或實用的玻璃，自由跨越藝術與工業的領域。其中頗為特別的是一項前所未有的產品——汽車引擎蓋上（車頭部位）標誌裝飾的設計製作，這類汽車標誌品多為輸出至當時的汽車產業中心英國，是象徵高級汽車品質地位不可或缺的裝飾

賀內・拉里克
裝置在鍋島直泰侯爵愛車的車頭配件「勝利女神像」　1928
鍋島報效會藏

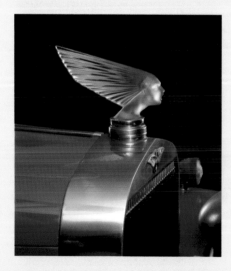

品。總而言之，至1920年中期，拉里克為中級至高級市場大量製作的裝飾玻璃品，帶來了極大的成功。

運用玻璃於建築設計的成就

拉里克在建築領域的成就，充分展現其頂尖的藝術長才，使法國的藝術產業風靡國際。例如1912年為可提香水的紐約分店的室內設計，他運用模型壓製的藝術玻璃板面來裝飾牆壁、照明與展示空間。從此，他更將此玻璃板面的表現

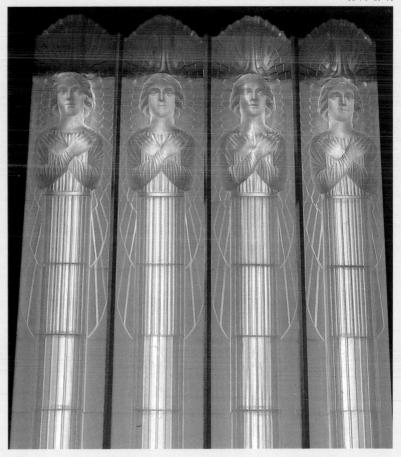

拉里克為聖馬太修女院教堂（Lady Chapel of St.Matthew's）設計的玻璃壁面

方法，呈現於1925年的國際裝飾藝術展中，代表法國的幾家商店的設計，廣受好評。同時，他也榮獲指定為展覽會場中央，設計製作龐大的玻璃噴水池，充分綻放其身為裝飾藝術風格代表的實力與光彩。

進入1930年代，以位於英國領地澤西島的聖馬太教堂為開端，拉里克也陸續在巴黎及諾曼第的教會展現其室內設計的才華。1927年，他被邀請為當時法國的超級豪華郵輪作室內設計。1935年，再度為法國世界級的豪華郵輪設計內部裝飾與餐具。此外他也為蔚藍海岸鐵路的火車包廂設計品味豪華出眾的裝飾。這幾項歎為觀止的頂級計畫的成功，使拉里克的事業達到了最高峰。

這些建築類別的室內裝潢工程設計，都經過拉里克綿密巧妙的分派安排，運用模型壓製的玻璃面板與零件，架構成壁面、照明器具，空間區隔等裝飾要素，製造出瀰漫時代高尚品味的創新設計風格，拉里克在運用玻璃專業技法與組織架構的成果，可以説是已經完全橫跨了工業設計的領域。

拉里克的創作活動一直持續至1945年左右，隨著第二世界大戰

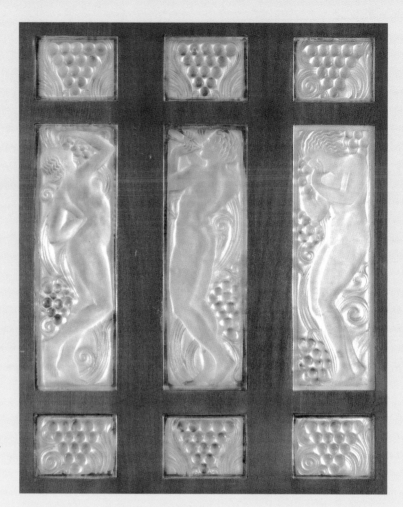

拉里克為蔚藍海岸鐵路列車設計
的玻璃板　玻璃與洋桐櫬木
1929　93.3×79.4cm
美國維吉尼亞美術館藏

的結束而劃上休止符。但是以拉里克為名的企業仍永續經營，活躍
於現代玻璃設計界，在追求不斷創新設計的方針下，同時生產帶來
經濟利益的精緻商業化產品。發展至今，拉里克的現代製品仍以秉
持拉里克的傳統創業精神為念，與其他國際高級時尚名牌並列成為
現代生活極致奢華品味的表徵。

後記：「賀內‧拉里克誕生150週年回顧大展
——從華麗的珠寶到輝煌的玻璃」

　　法國玻璃和珠寶工藝大師賀內‧拉里克，被視為是近代將嶄新
的美學意識帶入生活的功臣。他的聲名遠播至今，2009年日本東京
國立新美術館舉行「賀內‧拉里克誕生150週年回顧大展」，盛大展
出公私典藏約四百件作品，可見拉里克受到的重視和歡迎的程度。
此次展出內容依照拉里克生涯的創製重心共分「珠寶」和「玻璃」
兩大項目，分別探討不同的主題。從如夢幻般珍貴華麗的珠寶到閃

耀輝煌的玻璃，從手工雕琢打造的精巧獨創到近代化產業藝術的量產普及，無論是刻畫自然或工業的主題，都細細訴說著拉里克充滿詩意、創新與永恆的美麗世界。

展覽還特別安排一個以藏家卡魯斯托・古爾班基安蒐藏拉里克傑作的展示主題，內容包括「公雞頭」髮冠、「騎馬比賽」和脫蠟鑄造法的花瓶〈老鼠和茂盛的樹葉〉等三十四件經典作品。拉里克常受到這位出身伊斯坦堡的富商卡魯斯托・古爾班基安的影響。卡魯斯托・古爾班基安擁有卓越的審美觀和藝術品味，拉里克常被他豐富知性的話題所吸引啟發，特別是他大量蒐藏古今東西的重要考古史料或藝術精品都常激發拉里克的創作靈感，而得以創製出難能可貴的傑作。

上圖）賀內・拉里克
「罌粟花」髮簪
1897 巴黎奧塞美術館藏

下左圖）賀內・拉里克在珠寶製作初期的香水瓶代表原作
1912 私人收藏

下右圖）賀內・拉里克
「肥甲蟲」瓶
約1924 30cm

拉里克精緻的玻璃工藝品，更成為國家元首外交呈贈禮品的選項。例如英國喬治六世夫妻正式訪問巴黎之際，拉里克設計象徵巴黎市的餐具組合〈鷗〉就被挑選為呈贈國家貴賓的禮物。1925年，日本皇族朝香宮夫妻拜訪裝飾藝術博覽會時，也被拉里克的作品吸引，因此在建設位於東京都白金台宮邸（現為東京都庭園美術館）的時候，就訂購了拉里克公司製作的玄關門及水晶吊燈等。至今這些拉里克的作品仍被妥善保存並常被報導，成為重要的文化資產。

拉里克回顧展在東京國立新美術館的開幕酒會聚集了很多的貴賓和記者，驚嘆拉里克的魅力在日本無可擋。今日的拉里克已經昇華成為擁有深厚歷史背景的國際奢華品牌，繼續活躍於我們現代的日常生活，雖少了古董拉里克的那種況味和獨特，卻以嶄新的身分自在、永續地閃躍輝煌於當代品味生活。

Chap.17

法國現代藝術玻璃的奇葩
——摩里斯・瑪里諾
Maurice Marinot

繼拉里克之後，法國玻璃界出現了一位來自藝術界的特殊人物——摩里斯・瑪里諾（Maurice Marinot, 1882-1960）。他原為那強調鮮明色彩與活力風格的野獸派成員，然而，一次巧遇玻璃的經歷，卻為他的藝術生涯帶來了驚異的意外插曲。瑪里諾以藝術家的身分踏入玻璃創作的領域，而為玻璃發展的藝術可能性開創了劃時代性的里程碑。

左圖）摩里斯・瑪里諾 自畫像
油彩、厚紙 1936 46×37 cm
里昂市立美術館藏

右圖）摩里斯・瑪里諾
J. D女士肖像 油彩 1905
73×63 cm
里昂市立美術館藏
（1905年展出於巴黎秋天沙龍）

野獸派畫家的背景

瑪里諾誕生於法國特洛瓦地區的工匠之家。於1901年前往巴

黎，進入美術學院，曾經跟隨菲爾南‧可爾蒙學畫。在1905年的秋
天沙龍展中，他的作品〈J.D女士肖像〉因為剛好與馬諦斯、杜蘭、
東根等野獸派畫家作品並排展示，而使記者將他與當時廣受議論的
野獸派連結一起。至 1912年，他都定期參與獨立展與秋天沙龍展
這兩項巴黎藝術界的盛事，以畫家的身分活躍於巴黎的藝術主流社
會。瑪里諾在持續進行繪畫創作的藝術生涯當中，後來卻將最多的
時間分給他鍾愛一生的玻璃創作。

左圖）摩里斯‧瑪里諾
彩繪舞者的玻璃瓶　1918-1920
高44.25cm
巴黎裝飾美術館藏

右圖）摩里斯‧瑪里諾
裝飾藝術風格的箭矢圖紋的醒
酒器　1919　高27cm
巴黎裝飾美術館藏

邂逅玻璃之美

　　1911年，瑪里諾在偶然的機會拜訪位於家鄉巴須塞納（Bar-sur-
Seine）的維雅（Viard）兄弟的玻璃廠，在那裡他看到玻璃工人如
何將如火球般的玻璃球，逐漸改變形狀、顏色並成為透明體的過
程，深受感動並從此愛上玻璃。之後，瑪里諾設計了幾件簡明的玻
璃瓶，然後由維雅兄弟的玻璃廠燒製，最後再由他本人加上琺瑯

彩。事實上，他也開始積極學習掌握桿吹製玻璃、琺瑯彩繪和切割技法。兩年後，他的玻璃作品就固定在巴黎藝術經紀商赫巴拉（André Hébrard）的藝廊裡與羅丹等著名雕刻家並列展出販賣，引起了媒體與收藏家的注目。

初期作品特徵

從1913年左右開始，瑪里諾的玻璃作品呈現與繪畫形象表現重複的特徵。他也開始在自己吹的玻璃瓶或杯上，以琺瑯彩製作一些較小型的彩繪作品。他常採用線與面等整齊單純化的花卉或人物，有時以抽象造形來輕描淡寫的點綴彩繪。有時甚至僅以線與色面的

左圖）摩里斯·瑪里諾　裝飾藝術風格的藍女圖案的壺
吹製、琺瑯彩　1920
高14.3cm　巴黎裝飾美術館藏

中圖）摩里斯·瑪里諾　裝飾藝術風格的「特洛伊」花瓶
吹製　1921　高18cm
德國杜塞道夫美術館藏

右圖）摩里斯·瑪里諾
橢圓型小瓶　1923　高10.6cm
里昂市立美術館典藏

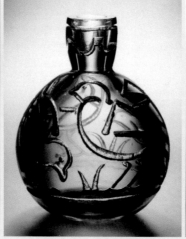
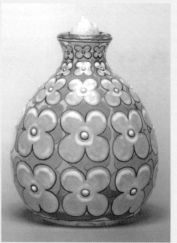

摩里斯·瑪里諾　裝飾藝術風格的缽「馬」　吹製、琺瑯彩
1922　直徑27cm
巴黎裝飾美術館藏

簡明連續圖案來彩繪裝飾。因此，在無色透明的玻璃質地上可以清楚看到線與色彩立體浮現。起初雖然都使用不透明的琺瑯顏料，但是從1919年左右開始，增加了半透明或透明的琺瑯彩，大大豐富了彩繪的內容。關於瑪里諾在無色玻璃上裝飾琺瑯彩繪的初期作品，法國特洛瓦現代美術館裡典藏著兩件初期的大型花器作品，是他嘗試多種技法集結而成的傑作，他也曾經於1912年的立體派館展出，並由朋友安得烈·馬爾引介展出於秋天沙龍展。

基本上，初期的作品風格呈現出瑪里諾對於簡樸裝飾圖樣的喜好。

戰後的創作活動

瑪里諾因第一次世界大戰和1917年的摩洛哥旅行而中斷創作活動。1919年，他以玻璃藝術家的身分重新展開活動，並且全心埋首

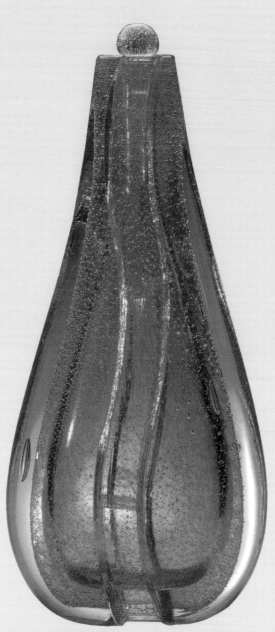

摩里斯・瑪里諾　瓢瓜型扁瓶　1926　高15cm
里昂市立美術館藏

右上圖）摩里斯・瑪里諾　香水瓶　吹製、含氣泡的青色插入法
1925　高19cm　巴黎裝飾美術館藏
右中圖）香水瓶　約1925　高12cm
右下圖）摩里斯・瑪里諾　金泡玻璃蓋壺（蓋遺失）　約1927
高17.4cm　日本佐夕木玻璃公司藏

於熱玻璃的直接加工製作，在技術的運用上已經達到爐火純青的地步。當時，瑪里諾居住在家鄉特洛瓦，幾乎每天都窩在巴須塞納玻璃工場裡熱心創作。至1920年代早期，瑪里諾就自學習得了玻璃的熱工技法。1922年以降，瑪里諾藉著金屬酸化物粉末的使用，而創造出如野獸派調色盤上鮮明的色彩裝飾。連過去一直被視為缺陷的玻璃氣泡，也成為瑪里諾得意的獨創裝飾手法之一。瑪里諾特意研究含有雜質的金屬所能夠產生的效果，並且因著與在製作過程中意外所產生氣泡的結合而被關在玻璃內。這類實驗則是源於他著名的「束縛玻璃而使其自身的生命得以綻放出來」的理念。同時期，瑪里諾也開始實驗酸蝕（acid etching）的磨刻（engraving）技法而創製出深入切割的作品。只有由瀝青的釉藥所覆蓋保護的部分，不被氟化水素酸所腐蝕，而且因著堅固厚玻璃的使用，而能夠多次浸於溶液中。1925年，當他的玻璃作品呈現於巴黎的國際大展時，贏得了廣大的讚賞。尤其，喬姆‧傑諾以「瑪里諾的玻璃與藝術」為題，極力讚賞瑪里諾的作品，是瑪里諾將玻璃這項媒材帶入藝術領域發展而功成名就的明證。

上圖）摩里斯‧瑪里諾　香水瓶
吹製、灰色插入法　1930
高23cm　巴黎裝飾美術館藏

下圖）摩里斯‧瑪里諾
金泡玻璃蓋瓶　特殊發泡玻璃、
吹製、切割法　1929
巴黎裝飾美術館藏

精湛絕倫的呈現

經歷許多深入的嶄新實驗，瑪里諾的作品風格在1925年左右有了劇烈的轉變。首先，他在吹得較厚的玻璃花器上，藉由氟化水素酸更加大膽地製造出深度切入的不定形圖樣效果，平滑光澤面與粗糙腐蝕面之間的對比、切入部分與切痕部分所產生陰影的迷人效果與震撼力，都成為瑪里諾作品創新時代的開端。玻璃花瓶或壺的製作逐漸改變成為他雕塑表現的素材。在這些運用酸蝕技法創作持續了一段時間的同時，從1927年開始，瑪里諾在吹製玻璃的製作過程當中，更熟練地將各種氣泡封住在厚實玻璃中的作品，徹底發揮玻璃量塊所產生強烈動感與力量的創作。終於他能夠自由地在那些接近塊狀造形的花器或壺等上，切割出不定形的龐大切斷面，使作品如琢磨精緻的寶石般綻放七彩光輝。1928年以降，他將變硬的玻璃冷卻後，藉滾筒的雕琢技術，使玻璃加工的過

程如雕刻創作般自由審慎。瑪里諾所完成的花器、碗、杯等多數為
左右對稱的厚實玻璃作品，表現形式呈現均衡的感覺。此外，瑪里
諾也似乎特別鍾愛小瓶類的玻璃作品，經常附帶有小玻璃栓，卻與
整體形態呈現調和的美感。

瑪里諾在1930年代左右設計製
作厚重感的雕刻作品，其間裝
飾有氣泡與色彩。
倫敦維多利亞與艾伯特美術館藏

下圖）摩里斯‧瑪里諾　花瓶
1933　高13.8cm
里昂市立美術館藏

玻璃為純藝術創作的素材

　　瑪里諾原本就是藝術畫家，而且和馬諦斯、杜蘭、東根等人一
樣同屬嘗試邏輯性表現的野獸派成員之一，追求由強烈色彩、塊面
或線條造形構成的創作取向。對瑪里諾
來說，玻璃所具有的量塊或透光性、色
彩或削切質感等特質與魅力都是其他藝
術素材表現所不能取代的。因此，瑪里
諾對於玻璃的理念與其他玻璃藝術家截
然不同。首先，他視玻璃為一項單純的
雕刻素材，對他來說更重要的是為達成
藝術造形的目的而取得製作技法。瑪里
諾的製作方式全都仰賴自己的雙手。尤
其1923年以降的玻璃作品，都是自己手吹
的單項獨創藝術作品。因此，在每一件
作品當中隱藏著藝術家的理念與熱情，
連在相當純粹的造形中仍然透露著強烈

的震撼力。他認為玻璃素材的運用並不侷限於為表現而採取的手段，也不在乎是否具機能或實用性，所以更不考量將自己的玻璃製作產業化或商業化。瑪里諾曾談到自己對於玻璃創作的理念：「我的玻璃藝術與繪畫或雕刻並無差異，是完全不計代價的付出。」

這樣的創作方式與理念，與另外一位法國玻璃巨匠拉里克倚賴模型而遠離自我風格創作的量產化生產目標完全相反。於是，當拉里克全力朝向工業設計前進之時，瑪里諾也毫無猶豫地朝向藝術玻璃的方向前進。在1910年代至1930年代之間，世界玻璃也逐漸發展並區分出工業與藝術這兩項不同的方向，使原本就具有機能形式的玻璃，進入一個能夠以更清晰姿態展現的新時代。

離開玻璃返回繪畫

瑪里諾創作玻璃至1937年為止，他關閉自己的玻璃工房後，重新轉回專注於繪畫創作。他的作品就如他自己常談到的：「雖然是經過了審慎的架構，卻讓它像是自然的一部分。」1960年，瑪里諾逝世於家鄉後，他的女兒為了讓更多人認識他的作品，而慷慨將許多重要作品寄贈給法國的美術館。1990年，在巴黎的橘園美術館也曾舉辦他的大型回顧展。

很不幸的，他多數的玻璃作品在1944年特洛瓦解放運動時，因為工作室受到破壞而被打破。然而，玻璃作品存世不多的遺憾事實，反而使他的存在更充滿了神祕的色彩。至今，發現僅存有兩種基本、實用的玻璃瓶壺類——花瓶壺及有蓋子的瓶。瑪里諾在這兩種形式的製作上，盡情發揮了冷工及熱工技法未知的潛能。所有的

左圖）摩里斯‧瑪里諾
酸蝕花瓶 1934
高17cm
美國康寧玻璃美術館藏

右圖）摩里斯‧瑪里諾 花瓶
1934 高15.3cm
里昂市立美術館藏

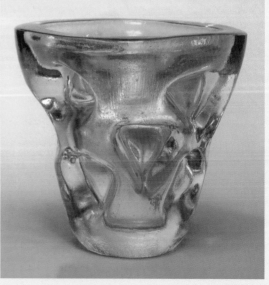

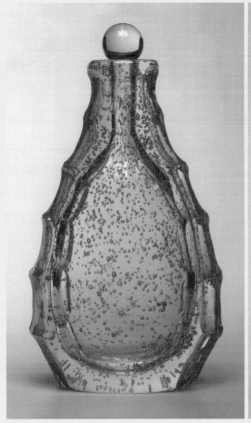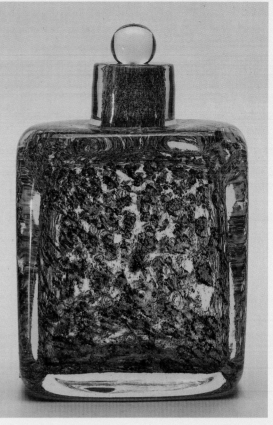

作品都反映出厚實與複雜的呈現方式，以玻璃內部氣泡與色彩效果
為裝飾，藉著運用無色玻璃層或深度的酸蝕技法，大膽表現藝術理
念在玻璃素材上的可能性。同時，使瑪里諾得以創造出一項介於幽
暗與閃光、內在生命與外在輪廓之間的特殊對比效果。

瑪里諾的影響

　　瑪里諾的玻璃創作表現影響，在其他傾向商業化的同行中歷歷
可見，例如著名的杜姆玻璃在1920年代末期以降的製品，也呈現出
類似瑪里諾作品的厚實玻璃壁面與酸蝕效果。更間接地影響則可見
於新的國際潮流所強調的藝術玻璃特徵，例如簡明及僅裝飾著內部
氣泡與離散色彩的厚重形狀。但是，瑪里諾最重要的影響貢獻則是
擴展提昇了玻璃的發展層次與地位，因為過去從來沒有像他一樣真
正以純藝術表現為目的而從事玻璃創作的。無疑的，瑪里諾在玻璃
製作過程中堅持藝術表現理念的成就，使玻璃跳出工藝的侷限而進
入更寬廣崇高的表現境地，並且根深蒂固地奠定他成為二次大戰後
「工作室玻璃運動」（Studio glass movement）發展之父的歷史性地
位。

右圖）摩里斯‧瑪里諾
瓢瓜型扁香水瓶　1931
高24.5cm
里昂市立美術館藏

右圖）摩里斯‧瑪里諾　香水瓶
吹製、高溫連接腳的部分、酸
蝕、琺瑯彩　高10.5cm
巴黎裝飾美術館藏

America

美國

美國玻璃工藝的發展
American Glass

紐‧布雷曼玻璃工場　銅輪雕刻
蓋杯　1788　高30.1cm
美國康寧玻璃美術館藏

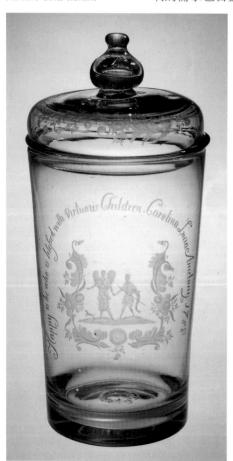

當歐洲的玻璃產業發展陸續經歷多次登峰造極之際，美洲新大陸也隨著一波又一波的歐洲移民浪潮來襲，整體民生經濟市場對於玻璃的需求也日益增加。生活環境的逐漸穩定及經濟的起飛，順利帶動了美國玻璃產業的發展，相對地對於品味及品質的要求也愈加提昇。於是，原本在歐洲蓬勃發達的玻璃產業，也在美國這片好土上找到生根發芽的良機，並且結出豐碩的果實，因精湛的發展成績而聞名遐邇。

美國玻璃產業的開創

在最早的移民抵達美洲新大陸隔年的1608年，據說有八位玻璃工匠前往維吉尼亞州的詹姆斯城（Jamestown, Virginia）展開玻璃的製作。由於美國擁有玻璃製造主要成分的珪砂及燃燒爐燃料的森林資源，這些發展潛力吸引了英國倫敦玻璃製造業的注目，因此成了美國玻璃產業的開端。但是事實上當時所有對玻璃的需要，仍然幾乎全仰賴從英國進口倫敦最新流行的玻璃瓶、玻璃窗或高級餐具等製品。後來，歸功於一些在歐洲受過無鉛製作方法訓練的德國移民，創立了許多美國最成功及深具規模的玻璃場，製作德國、波希米亞或英國風格的玻璃器皿。因此，至十八世紀，美國玻璃產業的創設終於順利步上軌道。例如設立於1739年的卡斯帕爾‧威斯塔玻璃工場、1769年的美國福林特玻璃工場及

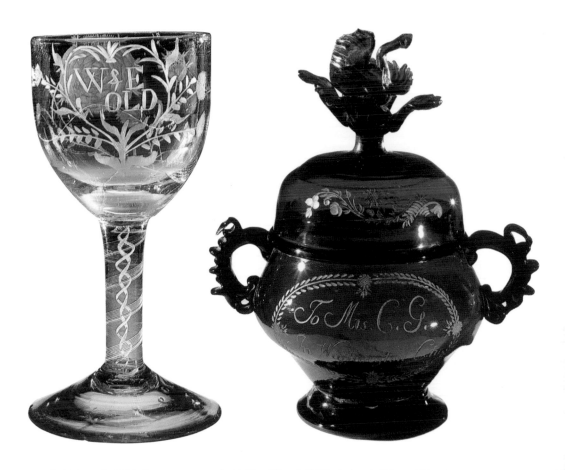

左圖）鉛玻璃酒杯　1773
高17cm
美國康寧玻璃美術館藏

右圖）無鉛玻璃糖罐
1785-95　高20.4cm
美國溫特梭爾博物館藏

1784年的紐・布雷曼（New Bremen）玻璃工場，都經營成功，以製作樸素的吹製玻璃或施與磨刻裝飾的玻璃器皿為主。

玻璃產業興旺的契機

　　儘管玻璃製作逐漸穩定成長，但是當時從德、英、波希米亞進口玻璃仍持續佔市場的重要大宗。不論是生活環境的整合或玻璃產業本體的成長都極為費時，因此要等到進入十九世紀以後，美國玻璃產業才總算真正安定，得以和歐洲進口的玻璃平起平坐。尤其，至十九世紀早期，當進口玻璃產品因歐洲一連串事件的爆發而幾乎完全停止進口時，使進口與國內自產玻璃之間的比率有了劇烈的轉變。例如發生在1807至1814年之間的貿易禁令、拿破崙戰役及1812年英美之間的戰爭，都大大刺激了美國玻璃產業的興旺。至1812年，美國境內的玻璃工場數目攀升至四十四家。至1850年，更迅速增加至九十四家之多。

早期的玻璃產品種類

　　美國玻璃產業發展初期雖以窗戶玻璃為主要生產製品，餐飲

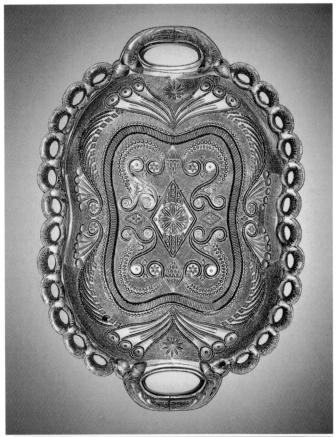

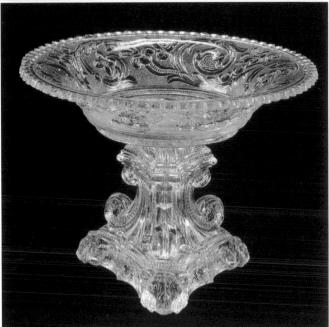

類的產品數量卻也不斷成長。
1815年左右，由於在美國境內
針對酒精類飲料的容量而實行
規格化制度，使運用模型製作
的吹模法盛行起來，並誕生了
種類豐富的玻璃瓶。至1860年
左右，裝飾著歷代總統肖像、
著名政治家或英雄肖像及各式
標誌等精心設計的圖案玻璃
瓶，就超過了六百種類。進入
十九世紀以後，傳統的鉗子夾
法製作仍舊流行，但吹模法已
逐漸取代成為最重要的技法。
較高級的產品則仍屬英國風格
的磨刻裝飾或者切割玻璃品。
美國早期發展的玻璃種類分類
單純，大致上，以琺瑯彩繪的
玻璃（enamelled glass）、無鉛
玻璃（non-lead glass）、鉛玻璃
（lead glass）、吹模玻璃／模具
吹製（mould-blowing）及壓製玻
璃（pressed glass）等為代表。

壓製玻璃機的發明

對美國玻璃產業的發展來
說，1820年開發成功的壓製機
（pressing machine），是自玻
璃業開創以來最具決定性的關
鍵。美國玻璃工藝因此而急速
成長，並且使實用玻璃器皿因
而普及於日常生活當中。壓製
機使玻璃製作的成形與裝飾過
程得以同時進行，並且帶來了
大量生產及大幅開銷費用銳減
的好處，更使美國的玻璃產業
品質成長晉昇至能夠與精緻的
進口玻璃相抗衡。這項發明是

上圖）蕾絲圖樣的壓製玻璃盤　1830-45　直徑23.8cm　美國康寧玻璃美術館藏
下圖）蕾絲壓製鉛玻璃盆　1835-50　高14.3cm　推測為波士頓·三明治玻璃公司製
The Sandwich Historical Society Glass Museum藏

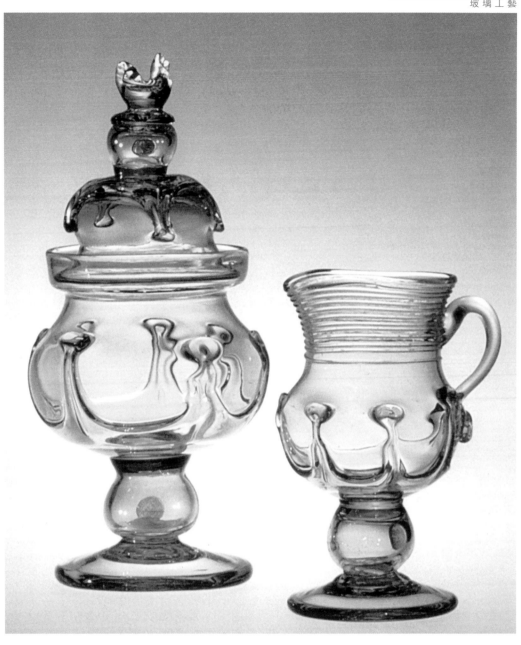

由於原本製作仿切割玻璃的壓製玻璃的新英格蘭玻璃公司，考量到
玻璃表面容易有裂痕的缺點，而於1830年左右開始製作出在一面玻
璃上裝飾點刻圖樣的壓製玻璃。其他還有波士頓·三明治玻璃公司
（Boston & Sandwich Glass Company）也同樣製作出美麗蕾絲圖樣的
壓製玻璃。在平盤、淺碗、砂糖壺或放鹽的容器等日常生活實用器
皿的產品當中，杯盤是從美國的生活習慣誕生而來的器皿，並且發
展出種類豐富的的幾何圖紋、建築圖案、鳥類或船舶等圖案。壓製

水蓮葉紋附蓋玻璃糖壺與奶罐
1835-50　高27cm（糖壺）
10.9cm（奶罐）
美國康寧玻璃美術館藏

上圖）水瓶　19世紀中葉
高17cm　新英格蘭玻璃公司製
美國康寧玻璃美術館藏

下圖）酒杯　約1890
高11.5cm
美國康寧玻璃美術館藏

玻璃的興盛，使玻璃器皿滲透融合於美國社會，同時也促進了玻璃產業的安定。

切割玻璃

當壓製玻璃普遍為大眾接納之際，另外一種稱為「華麗切割」（brilliant cut glass）強調深度切割及豪華雕琢的切割玻璃也逐漸開發。這類切割玻璃是從十九世紀初開始，由班佐明・貝克威公司等製作，以仿效歐洲切割玻璃為主流，卻因為價格偏高而未普及化。然而從1870年左右開始卻蒙階級意識抬頭之恩，恰好與新興中產階級的喜好相投，而開始受到歡迎。在1880年代，康寧的湯姆士・G・霍克斯（Thomas G. Hawkes）公司或者強・荷雷公司都生產這類豪華切割裝飾的器皿、雞尾酒盆、餐具或燈具等製品。

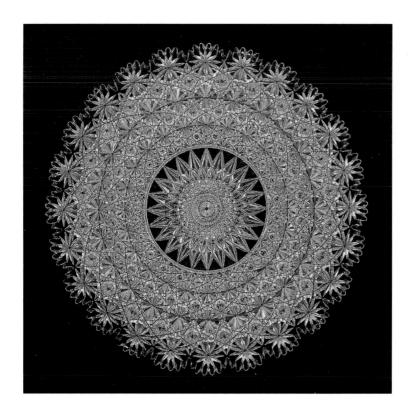

俄羅斯風格的「華麗切割」玻
璃盤　約1906　直徑34cm
湯姆士‧G‧霍克斯公司
美國康寧玻璃美術館藏

玻璃藝術創新的啟蒙

　　受到1851年倫敦萬國博覽會的刺激，從1880年左右開始至1900
年之間，美國玻璃業界積極進行創新玻璃素材的開發。這些被稱為
「藝術玻璃」（art glass）的新製品，以運用色彩層次或如陶器般質
感的創新素材為特徵。例如新英格蘭玻璃公司（New England Glass
Company）於1883年所開發的玻璃素材「安貝莉娜」就是擁有紅色
至黃色層次感的創新玻璃產品。在此流行的浪潮中，擁有陰影效果
的玻璃素材也受到歡迎。

美國新藝術玻璃的表徵

　　在歐洲進入強調曲線與從自然擷取靈感的新藝術風格盛行
時代後，美國也出現了兩位名聲享譽國際的玻璃代表名家——路
易‧康福‧第凡尼（Louis Comfort Tiffany, 1848-1933）及菲德力
克‧卡德（Frederick Carder, 1863-1963）。藉著他們卓越的藝術才
華，將這項最前衛的歐洲風格幻化成色彩繽紛又光芒耀眼的視覺
表現，創造出非常美國化的鮮明特徵風格，因而締造了美國新藝
術風格的風光年代，更使美國的玻璃工藝藉此昇華至前所未有的
光彩奪目境界。

美國新藝術運動的先驅
——路易・康福・第凡尼
Louis Comfort Tiffany

路易・康福・第凡尼（Louis Comfort Tiffany, 1848-1933）可算是最早在美國發表新藝術風格作品的玻璃藝術家。原本立志當畫家而遊學巴黎，卻反而被歐洲工藝界嶄新活潑的動力所吸引。歸國後，於1878年設立了專門製作鑲嵌玻璃（stained glass）的工坊，將他傑出的繪畫長才充分運用在鑲嵌玻璃的製作上。隔年，他更加發展工坊規模並與友人合資開設公司，展開與室內設計整體相關的事業。有些學者稱這時期為美國新藝術風格的萌芽階段，第凡尼在當時美國的美學理論發展過程中，扮演著極重要的關鍵性角色。尤其，在第凡尼之後，也有美國建築家路易・薩利范（1856-1924）從法國留學歸國，開始創建芝加哥的歐地特里安大廈或聖路易的溫萊特大廈等新藝術風格的代表建築，美國新藝術運動熱潮從此正式展開。

精明的藝術家及經營者

身為美國新藝術運動大功臣的第凡尼，不僅活躍於玻璃工藝，同時也是擁有近代化商業頭腦的經營者。他從幼年時代開始因從商的家世背景，就逐漸習得商業界的實際營運手法。他滿足於步伐匆忙的企業界，只要是現代技術能夠帶來的商業優點，他都樂於採用嘗試。此外，他還善於匯集周遭卓越的人才及大膽探索未知的領域，因而常有絕佳的斬獲。1880年代初，第凡尼就懂得為所開發的乳白玻璃及虹彩玻璃系列製品取得製作權。對於玻璃的興趣愈加高昂，後來解散與友人合資的公司，於1885年成立自創的「第凡尼玻璃公司」（Tiffany Glass Company），不斷生產鑲嵌玻璃、陶器、金工、寶飾及玻璃器皿等人氣製品。

路易・康福・第凡尼
第凡尼玻璃裝飾公司　花瓶
「法浮萊」玻璃　1893-1896
高36.8cm
美國紐約大都會美術館藏

富裕的出身背景

　　1848年，第凡尼誕生於美國紐約，他正是那以珠寶及銀製品風靡全球的「第凡尼公司」（Tiffany & Co.）創業者查理·路易·第凡尼的長男。生在極為富裕的家庭，使第凡尼從年輕時就享盡了榮華富貴子弟的特權。尤其因為父親經營的第凡尼百貨公司生意的繁盛，使他能夠不惜一擲千金，輕鬆遊遍歐洲、北非、中東等地。而這些珍貴難得的旅遊經歷與學習，的確為第凡尼日後的藝術生涯與事業發展奠定了雄厚的基礎，尤其使第凡尼對異國風格產生了無比的興趣，更常常激發他藝術創作的靈感與革新。這些珍貴的影響經歷促使原先立志成為畫家的第凡尼，在鑲嵌玻璃、馬賽克、琺瑯、瓷器及室內裝飾等領域裡，綻放出多彩多姿的藝術才華。1870年代，對於裝飾藝術的興趣，使他的才能在玻璃藝術的領域裡開花結果，並因此確立他後半段生涯的榮光。

與玻璃的因緣際會

　　第凡尼最早對玻璃產生興趣是在1870年代。事實上，第凡尼年輕時，在一次的機會裡看到因為經過長年深埋地底，遭受腐蝕的古羅馬玻璃，而深深被其表面上呈現彩虹色調的美妙光澤所吸引。為了能夠在玻璃作品上再現類似的光澤效果，他積極展開創作裝飾玻璃的首度實驗，而成為日後持續嘗試挑戰艱難技術的開端。其中，最顯目的成果是他以「藝術與工藝」運動的理念為基礎而創製了「法浮萊」（Favrile）玻璃，並且在1900年的巴黎萬國博覽會中得獎，名聲從此遠播國際。在玻璃器皿製作的領域裡，包含從虹彩花器、花條／千絲玻璃（millefili glass）、卡梅歐玻璃等，及由第凡尼親自命名的特爾·愛爾·愛瑪魯納玻璃或喇叭玻璃等系列作品。器形以鵝脖子形花器或牽牛花形花器的獨特造形呈現出第凡尼風格的個性特質。此外，可稱為是新藝術代名詞的孔雀圖案也搭配五彩的技法創作，發表了一系列的精采豪華名作。

第凡尼工房（Tiffany Studio）

　　在1889年參展巴黎萬國博覽會的良機裡，第凡尼親眼目睹了新藝術風格發展的盛況，尤其深深為艾米·加雷的精湛作品所感

路易·康福·第凡尼
第凡尼玻璃裝飾公司　花瓶
「法浮萊」玻璃　1893-96
高23.2cm
美國紐約大都會美術館藏

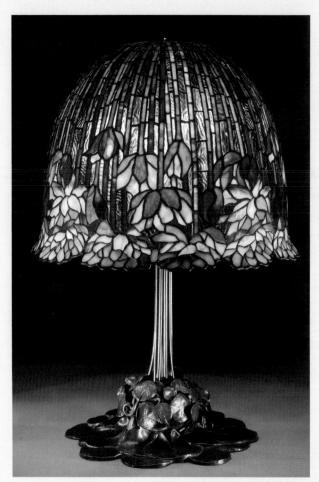

路易・康福・第凡尼
第凡尼工房　水仙桌燈
「法浮萊」鉛玻璃與銅
1904-15　高67.3cm
美國紐約大都會美術館藏

動，回國後更專心致力於玻璃創作。1892年，整理收拾公司的經營，而重新設立了「第凡尼工房」（Tiffany Studio）的玻璃裝飾公司，以鑲嵌玻璃的照明器具及虹彩釉藥（luster）的「法浮萊」虹彩玻璃等不朽名作，確立了所謂的第凡尼風格。「第凡尼工房」的製作內容包羅萬象，包括玻璃器、鑲嵌玻璃窗、燈具、文具、家庭用品、銅製品、藝術珠寶、石碑、琺瑯製品、馬賽克製品、木工製品、陶器、銀器等，受到美國東岸的富豪及名人的青睞與爭相訂購。第凡尼的創作經營活動在新藝術運動浪潮退去後仍然持續，直到1933年去世後，由經理約翰・布理格斯繼續經營至1938年去世時，「第凡尼工房」才關閉，結束生產。

經典代表「法浮萊」玻璃

　　單純手工吹成的「法浮萊」玻璃即是第凡尼所獲得最高評價的玻璃作品。「法浮萊」這項名詞聽起來雖然有些古怪，卻是借用古式英文的「fabrile」而來，意思是「工匠或屬於工匠的技巧」。至第凡尼去世前，生產了數千件「法浮萊」玻璃類別的製品。每項製品都個別設計、以手工精製、然後小心營造獨特的彩虹色調才算完成，最後當然得經過第凡尼親身以銳利的眼光一一檢查後才能出貨。第凡尼還為著名產品「法浮萊」玻璃申請註冊商標，在每一件花瓶等玻璃作品上都會打上標誌刻印。而為了增廣「法浮萊」玻璃種類，的確需要更多種類複雜的技巧，第凡尼在這方面開發出充滿光澤的金色或者凹凸有致的青銅感覺效果，探索出各種想得到的金屬色調。以能夠喚起靈感泉源的命名並做為識別。例如〈熔岩〉、〈珍珠光澤的〉及〈西普利歐特〉等。「法浮萊」玻璃的成功正是使第凡尼成為代表美國新藝術風格裝飾藝術家的主因。

自然榮美的鑲嵌玻璃

　　第凡尼在鑲嵌玻璃上投入了各樣革新嘗試的心力，創造出閃耀

著色彩光輝及優雅形態的夢幻情境世界，為每一位接觸作品的人帶來喜悅的幸福感。他的作品所呈現出來的，是純粹直接以自然的方式，表現崇敬大自然的意念而衍生出最崇高的形態。此外，第凡尼作品無限多樣化的特質，來自他本身不受限制的想像力，與結合大自然創造美感的成果。因此，使鑲嵌玻璃成為第凡尼最著名的製品之一，尤其是為教會而製作，描繪《聖經》內容的鑲嵌玻璃窗戶，使第凡尼的事業功成名就，一本萬利。從鑲嵌玻璃窗戶所衍生出來的燈具產品，也後來居上，使鑲嵌玻璃燈具成了第凡尼的代名詞。

電燈照明

當愛迪生於1885年發明能夠散發白熱光的電燈時，與愛迪生為好友的第凡尼，很快地就能夠抓住現代科技所帶來的嶄新商機，並且實際運用於玻璃工藝。尤其進入1890年以後，因應油燈逐漸被電燈取代的趨勢，第凡尼也比其他業者更早先行變更燈具的設計。他很可能是注意到電燈這項嶄新發明所伴隨絕佳可能性的第一人。他製造了許多充滿異國情趣的鑲嵌玻璃傘形床頭罩燈，或桌上型檯燈，並且還會在電燈的燈罩或底座下附上「第凡尼工房」的刻印及標示暗號的商品型號，但是至今似乎仍無人能解開這些記號所代表的真正意思。

在照明器具上，第凡尼主要是使用乳白玻璃、以鑲嵌玻璃的技法製作草花昆蟲圖案的燈罩及以虹彩釉的吹模法製作燈罩，這兩種玻璃燈罩均在美國及歐洲市場大受歡迎。基本上，第凡尼的電燈設計多以單純圖案為主，大多為他所喜愛的花卉或昆蟲等主題為基礎的自然抽象描繪，如鳶、喇叭水仙、玫瑰、三色堇、百合、蝴蝶等。但是最負盛名的還是由庫拉拉‧杜莉絲可爾設計，1900年展出於巴黎萬國博覽會的蜻蜓電燈及1904年由卡提斯‧福雷潔爾夫人設計的紫藤花電燈。

工匠與化學專家的合作

認識第凡尼玻璃藝術時，值得特別注意的是位於長島可羅娜工場工作的玻璃工匠及化學研究專家的貢獻，因著他們在玻璃窯坊中不斷致力於各種原料成分組合變化的實驗，在確立創新表現手法的目標上投注無限熱情，因而陸續誕生出嶄新的玻

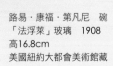

路易‧康福‧第凡尼　碗
「法浮萊」玻璃　1908
高16.8cm
美國紐約大都會美術館藏

路易·康福·第凡尼
第凡尼工房　洛神花與鸚鵡
「法浮萊」鉛玻璃　1910-1920
66×45.1cm
美國紐約大都會美術館藏

璃組成及特殊效果。身為總監督的第凡尼，從這些作品中挑選出極難重新複製的作品並給予特殊原創作品的認定，親自命名為最高品質水準的「A-Collection」。從第凡尼工房制度的完善程度，不難明瞭第凡尼本身對於玻璃原料成分組合變化所接連爆發出意外驚喜成果的期待與熱愛。對於第凡尼來說，玻璃本身所擁有的特質即是設計的創意來源。

不朽的玻璃藝術巨匠

第凡尼被稱為美國本土所孕育最優秀也是最著名的裝飾藝術家。充滿鮮豔色彩與陰影交會的鑲嵌玻璃、呈現華麗光線空間的玻璃燈及隱約之間釋放獨特美感的花瓶等，都是新藝術玻璃工藝巨匠第凡尼所創造的不朽代表傑作。回顧他八十五載的歲月生涯，實在是充滿了豐富及成功。對於美的追求與執著引導他進入了繪畫、室內裝飾、裝飾工藝、攝影、建築、園藝等全方位的領域。身為裝飾藝術家，第凡尼擁有其他人所沒有的才華、理想及成就，尤其是在玻璃藝術領域所締造的成績，至今仍無人能超越他。因為準確地融合本身的知性、志向、財富及無限創造力，加上社會所提供的良機及世紀末美國人正享受繁榮的極盛時代，使第凡尼在天時地利人和的環境下，以得天獨厚的條件，適切提出當時所急切需求的裝飾藝術的嶄新風格，因而功成名就躍身為創造美國裝飾藝術史的不朽巨匠。擁有革新設計精神的第凡尼在裝飾藝術的領域裡自由的表現，竟在無意中創建了抽象藝術的世界，這比美國在戰後才興起的抽象表現主義，還早了半個世紀。

美國玻璃發展重鎮
——斯托本 Steuben

緊追著第凡尼榮光之後興起的玻璃藝術陸續出爐。其中，以創立於1903年紐約州斯托本市康寧（Corning）的斯托本（Steuben）玻璃最受到注目與肯定。斯托本玻璃雖然曾因受到1929年經濟大恐慌的打擊而陷入經營危機，幸好能與世界聞名的康寧玻璃公司（Corning Glass）合併成為分部，順利以「斯托本分公司」的身分重新出發，並被肯定為當時美國最重要的裝飾品及餐具玻璃製造業。

斯托本的精神堡壘——菲德力克‧卡德

來自英國的玻璃製作者兼化學家菲德力克‧卡德（Frederick Carder, 1863-1963），曾在英國陶鄉斯塔福郡（Staffordshire）家族經營的陶房裡當過學徒，後來被著名的玻璃公司史蒂芬與威廉斯（Stevens & Williams）以藝術家的身分雇用，與名家約翰‧挪斯伍（John Northwood）一起工作了二十三年。多年的精湛工作經歷使卡德對於英國卡梅歐、切割玻璃至磨刻玻璃等廣泛的技法都能夠純熟運用，展現其多才多藝的天分與能力。因此當卡德於1903年轉移至美國發展，並與湯姆士‧G‧霍克斯（Thomas G. Hawkes）創立斯托本玻璃以後，足以將其練成的一身功夫及長才充分發揮。不論是英國卡梅歐、虹彩玻璃、法國卡梅歐、各式鑄造法、萬花筒玻璃或是玻璃粉末鑄造技巧都是他致力嘗試各式各樣種類變化的範例，他以畢生展開旺盛的玻璃製作活動，忠心為斯托本玻璃貢獻服務至九十多歲。

以「不滅的藝術」為標題的玻璃吊掛裝飾（1887）。史蒂芬與威廉斯公司製造。署名菲德力克‧卡德（Frederick Carder），這幅玻璃吊掛裝飾是在半透明的琥珀色玻璃上，重疊不透明的白色玻璃，浸在酸性溶液塑造出浮雕風格的雕刻細節。

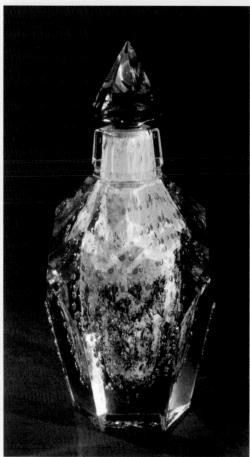

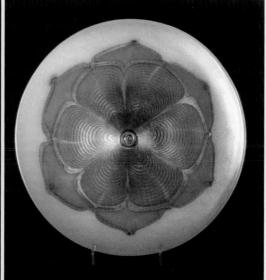

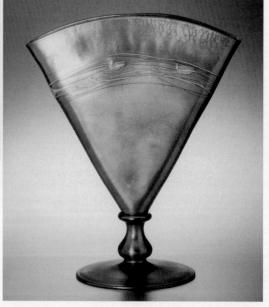

菲德力克‧卡德　銀治玻璃香水瓶　斯托本玻璃　約1928
高21.5cm　美國康寧玻璃美術館藏

右上圖）菲德力克‧卡德　裝飾盤　斯托本玻璃　1920年代
直徑24.5cm　美國康寧玻璃美術館藏
下圖）菲德力克‧卡德　紙巾台　斯托本玻璃　1920年代
高22cm　德國杜塞道夫博物館藏

卡德在斯托本玻璃兼任設計、製作、行銷及技術指導，並親手
雕琢、吹製及模造玻璃。和第凡尼的作法截然不同的是他積極親身
參與玻璃的全程製作並且擔當許多技術與藝術創新的職責。雖然卡
德的創製活動範圍及期間極為廣泛而且漫長，但很可惜的是，和他
龐大的活動量相比，其個人的業績成就卻並不太為人所知。

如萬花筒般豐富的創意

在卡德的領導下，斯托本玻璃創製出極具吸引力的藝術系列
製品，其中很多都反映出歐美當代玻璃的藝術精髓。由卡德設計

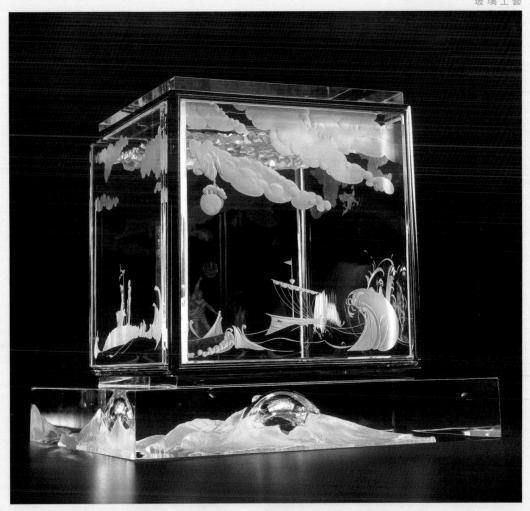

大衛‧道爾與沙維‧布朗（Zavi
Blum）奧德賽（Odyssey）
斯托本玻璃　1984
高27.3cm

生產的玻璃製品均擁有相當高檔的品質，因此成為美國玻璃翹楚
第凡尼最具威脅力的競爭者。當中最受歡迎的是著名的「金虹」
（Aurene）虹彩玻璃系列，生產於1904至1930年之間。此外，卡
德還發展出各樣種類豐富的藝術玻璃，例如以古馬賽克玻璃為
名的「萬花筒」（Millefiori）；蝕刻的Intarsia及壓碎的Moss Agate
等成形玻璃；從中國瓷器得到靈感的透明「中國黃」（Mandarin
Yellow）及如絲綢表面細膩的「Ivrene」及絲玻璃「Verre de Soie」系
列作品都是經典代表。其他特別值得注目的另外一項暢銷作品為
「CLUTHRA」，靈感來自蘇格蘭的「克魯瑟玻璃」（CLUTHA）
玻璃及「Intarsia」玻璃（類似北歐經典玻璃代表Orrefors歐樂福玻
璃場的格格爾〔Graal〕玻璃）。二十世紀初期，卡德也被新藝
術風格所吸引，但是至1920年代，則轉為風行的巴黎「1925年風
格」製作。由於卡德本身並不喜歡當時盛行的裝飾藝術風格（Art

Deco），所以在1920年代，斯托本玻璃仍舊製作卡德及市場所偏愛的新藝術風格虹彩玻璃。

創新風潮的30年代

從1930年代初期，斯托本玻璃開始製作透明，通常為磨刻及蝕刻的玻璃，表現風格則迎合當代流行風潮的取向。1932年，工業設計師瓦特・達爾文・提格（Walter Dorwin Teague, 1883-1960）加入斯托本玻璃擔任餐具的製作。他大多以幾何圖案的設計為主，

左圖）
保羅・史庫茲（Paul Schulze）
紐約紐約　斯托本玻璃
1984　高43cm

右圖）
茱麗・席爾（Julie Shearer）
鳶尾花瓶　斯托本玻璃　1986
高34cm

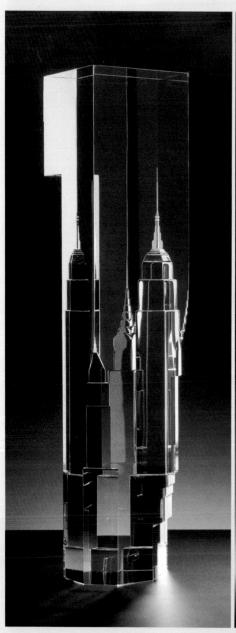

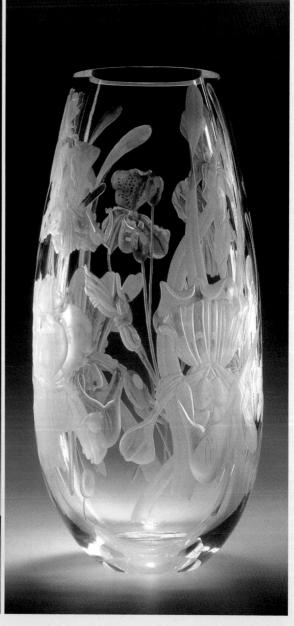

所創製出來的「帝國」、「利維拉」、「聖托佩茲」，以及「螺旋」等圖樣呈現出簡潔、優雅的氣質，並兼具古典與現代的風味。自1930年代以降，斯托本玻璃致力於磨刻高純度的透明含鉛玻璃，出自雪梨·沃格（Sidney Waugh, 1904-1963）之手的裝飾藝術風格設計，至今仍極受歡迎。沃格為斯托本玻璃設計出許多名聲遠播的傑出紀念作，例如加茲爾碗（Gazelle Bowl）、馬蓮娜碗（Mariner's Bowl）、歐譜拉碗（Europa Bowl）等水晶玻璃都是經典代表。這類作品大多從法國或瑞典設計中擷取裝飾藝術風格的主題，並且由匈牙利出身的約瑟·里比西擔任磨刻的工作。

結合當代藝術家的才華

斯托本玻璃在美國經濟大蕭條的時期曾經面臨財務危機，幸好因沃格、建築師約翰·蒙提·蓋茲（John Montieth Gates）及經理羅柏·賴瑞（Roberts J. Leary）等長才的努力而重新振興回復繁榮。尤其，在1937年巴黎萬國博覽會之後的30年代末期，斯托本玻璃開始委託當代頂尖藝術家提供設計並生產限量的磨刻水晶作品，例如邀請馬諦斯、達利、瑪麗·羅蘭姍（Marie Laurencin），尚·考克多（Jean Cocteau），保羅·曼修（Paul Manship），艾里克·吉爾（Eric Gill）及歐姬芙（Georgia O'Keeffe）等藝術家參與，並持續這類合作製作方式至50年代。至今，斯托本玻璃在康寧玻璃公司的旗下仍積極持續生產，並一直在技術與藝術的表現上有創新的發展，在美國玻璃演進史上一直都是不可缺席的主角。

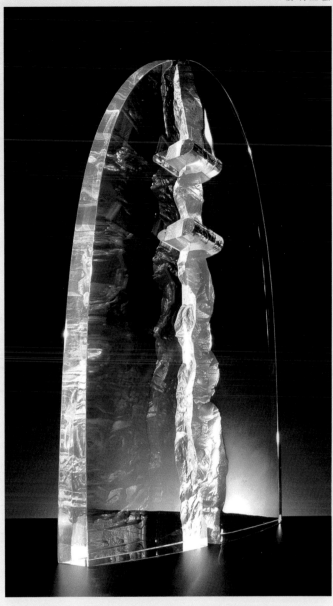

大衛·道爾（David Dowler）
洞穴 斯托本玻璃 1997
高57cm

Sweden

瑞典

瑞典的玻璃工藝發展
Swedish Glass

起初沒沒無聞的瑞典玻璃產業，經過數度的改革及傑出藝術家的參與貢獻，而帶來了曙光和生機。尤其，在日常生活使用的實用器皿上注入高度的設計精神，也曾經奮勇跑在機能主義潮流的最前線，在北歐玻璃界綻放出自由奔放的清新氣息。在此介紹瑞典玻璃的同時，也列舉兩家代表瑞典玻璃的老字號品牌及他們最終合流併入同一經營企業集團旗下，卻仍能繼續發展各自路線的歷程。

瑞典玻璃製作的開端

卡爾‧林柏格（Karl Lindeberg）
花瓶　吹模玻璃、重疊、酸蝕、
銅輪切割、細刻
1907-15年設計　16×16cm
瑞典高斯塔美術館藏

十六世紀，瑞典國王為了推動國內的玻璃生產事業，遠從義大利威尼斯聘請了兩位吹製玻璃的工匠，從此開始了瑞典玻璃製造興衰交替的歷史。然而，要到十八世紀以後，瑞典才開始有能力製作高品質的玻璃，但是仍無法跟上威尼斯、波希米亞、德國、法國及美國等玻璃製造先進國家的水準品質。1925年，在巴黎舉辦的「現代裝飾產業美術國際博覽會」當中，瑞典玻璃才終於揚眉吐氣，以其他國家所沒有的獨特個性在國際舞台獲得崇高的評價，從此使瑞典玻璃的名聲奠立了不朽的根基。

系統的確立及成果

　　1910年代，遠落在群雄之後的瑞典玻璃產業，誠實接納針對玻璃設計弱點的批評，而認真從事經營方針的改革。積極引進優秀的藝術家加入玻璃製作的團隊，確立了由藝術家設計及結合經驗豐富的工匠從事製作的完善系統。藝術家和工匠之間緊密的製作合作關係促成了創新技法的開發。例如1916年左右，誕生了將纖細裝飾施於玻璃夾層的「格拉爾」（Graal）刻模技法，使瑞典因此得以陸續誕生出特有的作品。尤其，1937年後，從「格拉爾」技法變化而衍生出來的「艾麗兒」（Ariel）封鎖氣泡技法，使氣泡成為圖樣裝飾的一部分，設計出許多充滿量感的獨創作品。在創製理念及精神方面，則反映出十九世紀末盛行英國的「藝術與工藝」運動「將美滲透於日常生活」的理想圖像及以德國為發展中心的「應該讓藝術家參與產業」理念。

機能主義與奔向自由之路

　　在時代潮流的激盪當中，瑞典玻璃業也終於覺醒，在設計製作方面反映出對於流行取向的敏感度，摒棄多餘的裝飾，使形態逐漸朝向講究單純化的機能主義。尤其，在1950年代，瑞典進入機能主義的全盛期，以兼備完美均衡的簡潔形態及美感誇耀世界。這時期的作品以藝術家的原創精神和工匠技藝結合所誕生相容合一形態為特徵。然而，1960年代後半以降，則因當時的社會變動而導致了意識的變革。年輕藝術家們堅決抵擋機能主義及完美主義，不被既成概念所侷限，反而勇於嘗試自由的走向，使瑞典玻璃得以躍入更奔放自如的藝術表現境地。奠定瑞典玻璃國際

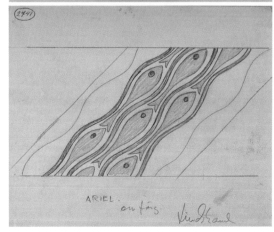

上圖）林史德蘭　空白艾麗兒（Blank for Ariel）　吹模玻璃
15.9×8.7cm　瑞典歐樂福美術館藏
下圖）林史德蘭　「艾麗兒」裝飾的素描圖　1938　22.7×29cm
瑞典歐樂福美術館藏

左圖）Sven-Erik Skawonius
高斯塔玻璃 吹模玻璃、切割、
噴砂 1935 19×13cm
瑞典高斯塔美術館藏

右圖）賽門・蓋特、Knut Bergqvist
高腳杯 1923 25×18cm
瑞典歐樂福美術館藏

名聲的主要代表玻璃業，首推高斯塔及歐樂福，因著他們的貢獻使
瑞典玻璃至今仍贏得熱烈喝采。

高斯塔

　　1742年，高斯塔（Kosta）玻璃廠創立於斯莫蘭（Smaland）。雖
然早期產品以玻璃窗、吊燈及玻璃杯等傳統路線產品為主，但是後
來一躍成為創新潮流及特技發展的先端，從1840年代開始盛行製作
壓製玻璃，並且還在1880年代設立一家全新的玻璃切割工房。1903
年，公司經營團隊和原本創立於1810年的勒彌爾（Reijmyre）玻璃公
司合併，但仍然彼此維持自己的名稱及生產方式。高斯塔也繼續持
守住其瑞典玻璃的領導地位和聲譽。尤其，由頂尖設計師莫拉蕾・
史特（Monica Morales-Schildt, 1908-）及1950年至73年之間擔任高斯
塔首席設計師及藝術總監的林史德蘭（Vicke Lindstrand）的卓越貢
獻，開發了藝術玻璃和餐具等高檔製作，使高斯塔的玻璃設計品質
達到巔峰。

歐樂福

　　1898年，歐樂福（Orrefors）玻璃廠同樣創立於斯莫蘭。從1916

Ewald Dahlskog 旋轉木馬
吹模玻璃、模造裝飾、切割、
細刻 1929 38×27cm
瑞典高斯塔美術館藏

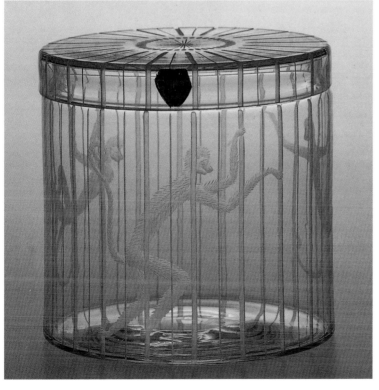

Edward Hald
「猴籠」附蓋罐
瑞典歐樂福玻璃 1923設計，
1930完成 私人收藏

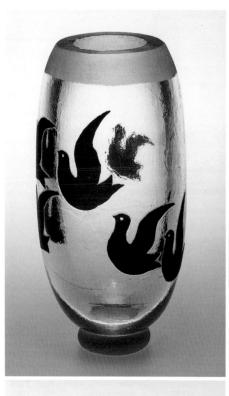

左上圖）艾德文・歐斯坦（Edvin Ohrstrom），Thure Schultzberg細刻　瓶　瑞典歐樂福玻璃　吹模玻璃、重疊、酸蝕
16.6×8.7cm　瑞典歐樂福美術館藏

左下圖）林史德蘭　「亞當與夏娃」瓶　瑞典歐樂福玻璃　1940-42　23×15cm　私人收藏

右上圖）推測為賽門・蓋特或林史德蘭之作，Thure Schultzberg細刻　花瓶　瑞典歐樂福玻璃　吹模玻璃、細刻　1928
12.1×14.4cm　瑞典歐樂福美術館藏

右下圖）賽門・蓋特，Thure Schultzberg細刻　花瓶　瑞典歐樂福玻璃　吹模玻璃、細刻　1928　19.2×13.6cm　私人收藏

年開始，由賽門‧蓋特（Simon Gate）擔任藝術總監，1917年又有尼爾斯‧哈德（Niels Hald）的加入。曾經事師繪畫大師馬諦斯的尼爾斯‧哈德，以精湛的才華，使歐樂福創製出很多優質的玻璃製品。

特別是使歐樂福揚名國際的兩大技法發明，包括由賽門‧蓋特於1916年發明的「格拉爾」技法及1937年由林史德蘭發展成功的「艾麗兒」封鎖氣泡技法。因這些和高斯塔玻璃廠共通的特殊技法締造了許多曠世佳作，是使瑞典玻璃復興的大功臣。

經營策略的變革為歐樂福帶來了莫大的果效。尤其，因著賽門‧蓋特和尼爾斯‧哈德的傑出才華，將從波希米亞及德國工匠學來的雕刻技法，以莊嚴或充滿浪漫主義風

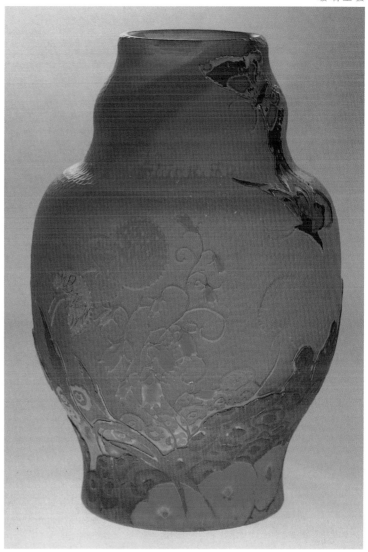

賽門‧蓋特、Knut Bergqvist與
Heinrich Wollman　瓶
瑞典歐樂福玻璃
吹模、銅輪切割雕刻　1916
28.8×19.5cm

味的豐富表現為歐樂福注入了嶄新的氣息，於是在1925年巴黎舉辦的「現代裝飾產業美術國際博覽會」當中大放光彩，首次嚐到功成名就的果實。歐樂福特別值得注目的是，在發展耗費心力的精緻藝術作品的同時，也在日常生活餐飲器具等量產品的設計上投入相等的心力。

歐樂福至今仍生產高級玻璃製品，於1990年和高斯塔、百達、亞弗斯等玻璃廠合併，成立歐樂福─高斯塔─百達公司，最終都於1997年一同併入斯堪地那維亞皇家集團（Royal Scandinavia Group），卻都仍堅守各自的品牌精神和製作方式，將藝術設計才華自由揮灑於國際舞台。

戰後的玻璃藝術發展
Post-War Development

右圖）弗維歐・比安寇尼
（Fulvio Bianconi）
「Scozzese」瓶
義大利威尼斯　約1954
高28.6cm

下圖）「手帕」瓶
義大利威尼斯維尼尼窯
約1955　高28.3cm

戰後藝術玻璃的發展盛況

　　第二次世界大戰後，「藝術玻璃」（art glass）的製作在很多國家都以極快的速度攀上高峰。然而，這些一夕成名的故事背後其實歸功於早在數十年前就建立好的優質根基。在此列舉義大利、法國及捷克這三個玻璃歷史發展比較悠久的國家為例，簡介歐洲戰後藝術玻璃主流的影響及脈絡。

■義大利

　　好不容易在十九世紀度過漫長低潮期的義大利玻璃，終於從擁有數百年歷史傳統的巴洛維艾玻璃窯房出現了玻璃名手艾可雷・巴洛維艾，維尼尼窯的保羅・維尼尼也綻放活潑的創作生命力，此外，艾可雷的兒子安傑羅・巴洛維艾（1927-）、亞歷山大・皮阿濃（1931-）、喬治、江提利（1928-）等較年輕一輩的玻璃藝術家也紛紛發表彩色玻璃的雕塑創作或抽象風格的作品，榮獲國際注目。

　　從1950年代開始，義大利最重要的玻璃中心姆拉諾島（Murano）的玻璃窯房積極邀請世界著名的傑出藝術家

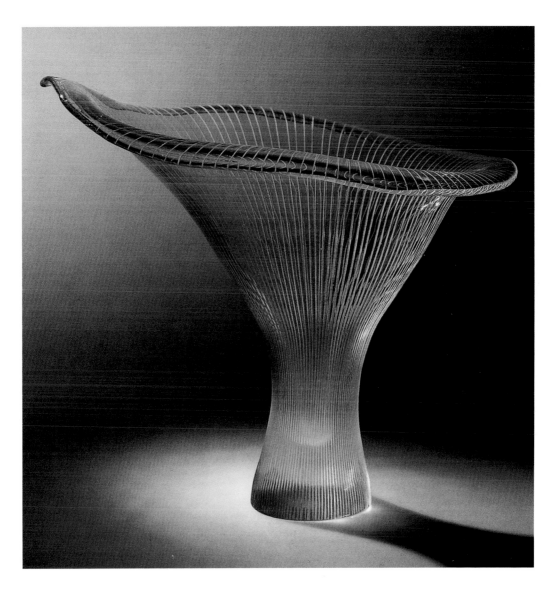

參與玻璃創作的競賽，其中包括了科克西卡、畢卡索、夏卡爾、科布葉等，他們競相在玻璃這項媒材表現才華的結果，為義大利玻璃工藝界帶來了嶄新的刺激。這項邀請藝術家參與玻璃創作的類似實驗手法在法國的杜姆公司也積極進行，例如進入1970年以後，藝術家常運用玻璃粉末鑄造技法創製雕刻作品。

塔皮歐·威卡拉（Tapio Wirkkala）「Kantarelli」1946

■**法國**

　　法國在十九世紀末經歷了「新藝術」主義風格玻璃工藝的盛況，並在巴黎萬國博覽會大出鋒頭。然而，進入二十世紀後，著名的加雷工房竟然銷聲匿跡，是國際玻璃界的莫大損失。拉里克於1900年以後則由兒子馬克·拉里克接手，杜姆工房也於同年由米雪·杜姆繼承。改朝換代後新的經營者致力擔負起承先啟後的重

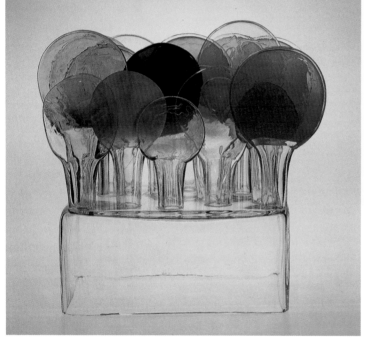

任。很多都紛紛轉向發展無色透明的水晶玻璃雕塑作品，連巴卡拉或聖路易等古老傳統的玻璃廠也緊跟著步上創新傾向的發展路線。尤其，從捷克移民而來的楊・左里恰克（Yan Zorichak）為法國的現代玻璃吹起創新風潮，他以捷克玻璃的造形理念來挑戰法國的玻璃工藝，並因此成功引領法國玻璃製作進入尋求創新發明的境地。後來，無論是移民的或法國本地出身的玻璃藝術家，都藉由玻璃這項素材在藝術或玻璃技術的實驗和表現上不斷追求並陸續誕生出充滿巧妙構思的新鮮作品。

■捷克

　　至十九世紀，原本一直獨占歐洲玻璃界領導地位的波希米亞，經歷戰爭的巨變後改名成為共產主義國家的捷克。雖然看來好像已經無法像戰前或其他資本主義國家般從事自由造形的作品，但事實上捷克積極給予優秀藝術家自由表現的環境及創新實驗的機會，收到了意外豐碩的成果。不論是切割、銅輪雕刻等正統技法，也大膽使用鑄造或鑄金等創新技法，尤其善用國營設施長處所建構成的大型作品等，都是在其他國家已經難得一見的製作，實驗性質作品也循序綻放出許多有趣的表現可能性。最值得一提的是，從1950至60年代，捷克玻璃比其他的國家都與繪畫及雕刻有著密切的連結，例如晚期的立體派繪畫及50年代的抽象表現主義都在捷克玻璃的表現及發展上扮演著重要的角色。

　　捷克最著名的玻璃藝術家首推史坦斯拉・李賓斯基（Stanislav

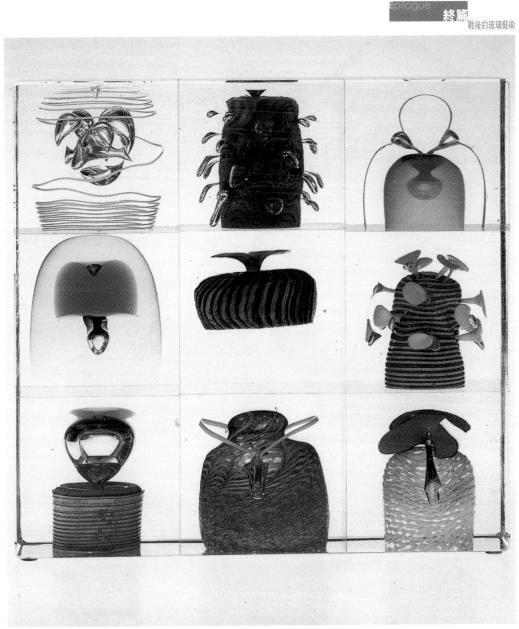

Libenský, 1921- ）及優洛斯拉瓦・布莉赫多娃（Jaroslava Brychtová,
1924- ）夫婦檔，他們身兼繪畫、玻璃裝飾、雕刻、技術等多項卓越
長才於一身，合作無間地充分發揮並拓展玻璃藝術的表現境界，而
且還擔負教導培育年輕學子的使命。當捷克於1980年代，在鑄造及
模造玻璃的領域上達到登峰造極地位之際，不得不歸功於李賓斯基
及布莉赫多娃夫妻合作領先完成先鋒之作範例基礎的偉大貢獻。

戰後現代玻璃風格的特徵

1950年代的玻璃風格以不規則的形態及從大自然界發掘的自

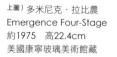

然圖案曲線為主要的表現特徵。玻璃本身輕盈及可塑性強的材質特長，給予形狀及裝飾的創造無限寬廣的發展空間，並且能夠反映出設計師或藝術家們所追尋生命力、流暢感和抽象的意念。這些逐漸知名的「有機的現代主義」風格，其實有些部分起源於對於現代主義的反動，尤其是反對一些包浩斯徒弟或愛好者們已經衰微的無意義、幾何的矯飾之作。嶄新的戰後現代玻璃表現出藝術家或設計師對於自然形狀和構造的反映影響，尤其是最新的廣角鏡技術發明所帶來的震撼開啟了對於自然認知的未知領域。此外，對於原子及細胞的話題也燃起了藝術想像的爆發潛力。因此，盛行於1930年代的規則、幾何形式後來果然還是被這些呈現自然界較具活力、不規則的形式所取代。

發跡美國的「工作室玻璃」

美國的玻璃發展在進入1960年代以後，產生了全新的動向，最重要的莫過於「工作室玻璃」（Studio

上圖）多米尼克・拉比農
Emergence Four-Stage
約1975 高22.4cm
美國康寧玻璃美術館藏

右圖）丹尼・連恩（Danny Lane） 手機螢幕的細節
1987 330×300cm 美國

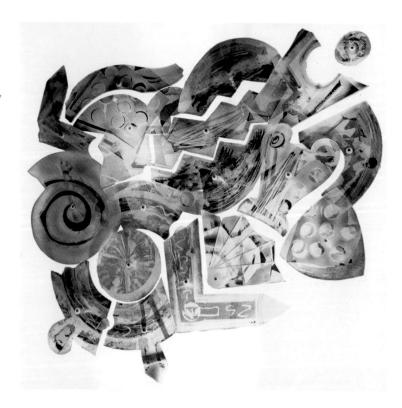

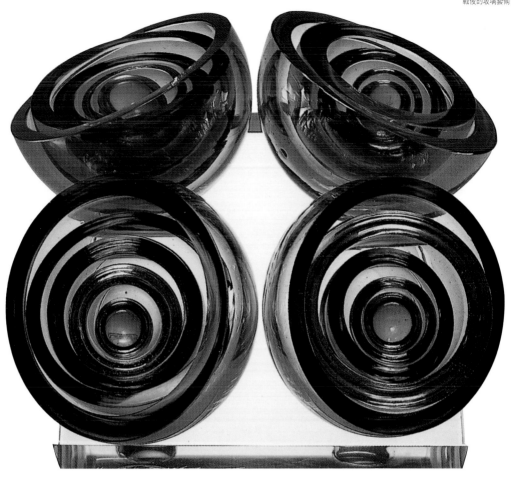

glass）的誕生，成為世界玻璃界劃時代的表徵。1962年，以玻璃創作為名稱的個人藝術家展覽開始分別於每年的3月及6月舉行，成為「工作室玻璃」正式發展的開端。隔年，「工作室玻璃」創始人之一的哈維‧里特爾頓（1922-）在威斯康辛大學開設了玻璃學科，開始為「工作室玻璃」培養精銳的後進新秀準備，這項影響甚至推動了全美各地大學或藝術專校紛紛成立玻璃學科的風潮。聞名遐邇的玻璃藝術家摩里斯‧希頓、哈維‧里特爾頓、邁可‧波伊蘭、捷克‧布里瓦等都以自由的風格在玻璃藝術的領域各創自己的天地。雖然，和過去委託專業或企業化玻璃工廠進行玻璃藝術作品的製作方式相比，「工作室玻璃」的作品在品質、技術及技巧上仍有待加強，但是完全以獨立理念為創作基石的作品是非常獨特且無法取代的。幸好，玻璃的創作活動在此方式的發展過程中，在硬體及軟體方面都不斷精益求精，逐漸開創出玻璃藝術多重面貌的新天地，其未來的走向也充滿了吸引人們好奇心的魅力。

何謂「工作室玻璃」（Studio Glass）？

　　過去，個人想要製作玻璃一定得經過玻璃工廠才有可能，因此藝術家或設計師都得透過工廠的工匠或設備來完成創作。然而在美國資本化主義社會急速進展中，使工廠逐漸難以再接受那些不能馬上帶來利益的個人創作。因此，促使擁有強烈創作慾望的年輕藝術家，決心以個人的力量創設工作室，從事製作。因為是在工作室或工作室（studio）製作玻璃，這些作品就很自然地被稱為「工作室玻璃」。由於在有限的製作環境中難免受到技術上的限制，因此無法像在工廠製作時般，期待在材質及造型表現上有完美精確的結果，然而，光是藝術家親自以自己的雙手從頭到尾參與完成作品，就已經是前所未有的。

　　在玻璃工藝的世界裡，製作一件玻璃品是結合許多化學知識和純熟技術，加上倚靠數位技術工匠或專家協助才總算能夠獲得的成果結晶，可以說是一種綜合藝術的高度特殊領域。因此，長久以來，幾乎無人敢想像除了具規模的工廠以外，藝術家個體竟然也可以憑藉己力在設備簡單的環境中完成玻璃作品製作，這項在美國誕生以個人窯房製作個人作品的「工作室玻璃」，成為舉世震撼的創舉，並蔚為流行。除了美國以外，「工作室玻璃」的影響力也遍及荷蘭、英國，以及德國等地，興起的「工作室玻璃」藝術家紛紛開設個人的小型工作室，所舉辦的個展或國際性大展也深受大眾的注目。

戴安娜‧哈柏森（Diana Hobson）　圓形的局部
玻璃粉末鑄造技法結合銅、石頭的混合素材　1996
倫敦維多利亞與艾伯特美術館藏

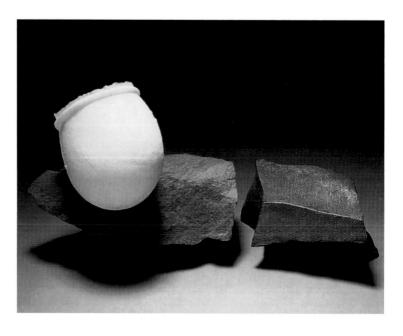

自由奔放的當代玻璃藝術

美國著名人氣玻璃藝術家戴爾‧
區胡立（Dale Chihuly）作品
倫敦維多利亞與艾伯特美術館藏

　　今日所謂的當代玻璃藝術，事實上早已經超越了其本身素材的
疆界，不太像四十多年前「工作室玻璃」剛出現時的模索階段。儘
管剛開始多為玻璃器皿的製作，但現今大多數的玻璃藝術家其實都
受到雕塑形態靈感的牽動而專心從事藝術性的創作。許多藝術家不
再為玻璃而製作玻璃，反而是為更寬廣的表現可能性，進入為藝術
而製作玻璃的純藝術境界。

　　因此，當代玻璃的展出作品常包含玻璃以外的構造物質，其
中也有很多尺寸規模都較為龐大，如其他藝術雕塑作品般被陳設於
較寬廣的公私場所。相反地，為了供應市場龐大的需求和競爭力，
在今日的工業界充斥著大量生產的玻璃製品，全球的玻璃製造商卯
足勁力，開發使用高品質的水晶鉛玻璃或廉價的回收玻璃，企圖爭
奪分割國際玻璃市場的大餅。然而，無論是一件獨特的玻璃藝術作
品或者是一只大量生產的玻璃杯，其由來則可能關乎著一項豐富類
型的藝術或設計，結合複雜的現代化製造程序及市場取向分析，加
上累積數個世紀的技法和知識，這些因素都是玻璃製作邁向日新月
異、卓越領先前景不可缺少的環節。

附錄一／玻璃工藝的材料與製法

玻璃製作的魅力

在所有憑藉人類之手所成就的工藝領域當中，玻璃是特別需要纖細知性與高度技巧的，要求嚴謹專注的製作程序。最特別的是在製作玻璃器皿或任何物品之前，得先從玻璃的材料開始製造。為了玻璃材料的形成，需要調配珪砂（矽砂）或、石灰或蘇打灰的正確分量；而為了著色在玻璃上，還要混合氧化銅等金屬氧化物，這些都是因為等玻璃材料製成後就無法染色在玻璃裡面的緣故。尤其，為了製造出不同色調變化與特定性質的玻璃時，更會需要特定的原料種類，並且經過精細的測量與某一固定溫度的熔解才能形成。然而，如此高度精密的技術與化學知識，包括定量的調和與金屬發色法等玻璃製作方法，其實早在西元前十八世紀的美索不達米亞粘土板文書上就有明確的紀錄了。隨後，人類仍繼續發展玻璃工藝的各種技巧知識並且經歷不斷的實驗與嘗試，因而在三千數百年的歷史當中誕生了無數的曠世傑作。

篆刻在粘土板上的玻璃製法祕笈

發現古代玻璃製法祕笈的故事，來自倫敦大英博物館從古董商購得的一片從美索不達米亞的塔爾·烏瑪出土的粘土板文書。據說起初館方曾經為此物的真假之說議論紛紛，但後來經專家學者G·J·加特與C·湯姆士解讀出黏土板上的文字後，才意外發現這片其貌不揚的黏土板足以追溯至西元前十八世紀的巴比倫，是目前出土最古的玻璃製造祕笈。因為這項重大的發現，而使美索不達米亞的古代玻璃製法與化學等技術發展的卓越成就首度公開，舉世譁然。

記錄玻璃製法的黏土板文書
美索不達米亞　塔爾·烏瑪出土
西元前18-17世紀　高8.3cm

玻璃工藝發展的特色

雖然玻璃製作隨著人文知性開發而發展，但是和其他種類的工藝相比，欠缺持續的突破性進展，也未完全附和現代高度科技變革的腳步。從頭到尾，大都是倚靠人類的手而創製出實用器皿或藝術觀賞作品，也沒有因為工業技術發達，而完全離開人類的內心世界，淪為工業化產物的附屬品。玻璃製作通常是人類在有限的生命中，將畢生學習到的純熟技巧，充分發揮在人類知識產物——玻璃素材上而誕生。儘管，玻璃工藝品不見得都是最高價的珍奇逸品，卻足以稱得上是眾多工藝歷史發展領域中相當具有人性化的產業。

由金屬氧化物製成的玻璃材料顏色種類

不論是純藝術或裝飾藝術作品，其美學特質與風格誕生通常與作者的造詣與本身對於素材的理解程度有緊密的關聯性。因此，特別是在鑑賞玻璃製品時，最好熟悉玻璃的基本常識與製作技法，以真正深入了解玻璃藝術的奧祕。

玻璃的定義

在日常生活中習以為常的玻璃雖是人類創造的產物，卻難以用一句話簡潔的定義或說明清楚。如果要認真解釋起來的話，它其實就是以氧化珪（矽）素為主要成分的無機質，因常溫而逐漸固化成冷卻的液體，即是以常溫維持液體狀態的水玻璃。一般來說，玻璃會隨著溫度的升高，而使黏度變小逐漸成為液狀，並且沒有一定的熔點。相反地，如果隨著溫度的下降，黏度就會增大而逐漸固體化，也並不顯示一定的凝固點。

玻璃的原料與成分

不論是陶瓷、染織、金屬、木竹或玉石等工藝，製作材料都是直接從天然的土壤、纖維、金屬等材料而來。但是，玻璃工藝卻得從原本就不存在大自然界中的物質——玻璃，這項人工材料開始製作。因此，玻璃工藝的本質和其他工藝種類最大的相異點就在材料。玻璃製作所使用的原始材雖為人工素材，卻擁有罕見於其他工藝的光澤及透明性等特質，大大發揮出玻璃與眾不同的魅力。

和土木等自然材料不同，製造玻璃這項人工材料所需要的原料來源範圍相當廣泛。幾乎地球上的各種物質都能夠提煉出原料，可以說是無限量供應。例如一般最普遍被使用的基本原料：珪石（矽砂）、蘇打灰、石灰及鉛丹等都大量存在於土、砂或岩石當中，真是取之不竭，用之不盡。

雖然玻璃是從熔解於熔解爐當中的珪砂而製成，但在製作過程當中會為了促進熔解作用而使用鹼性的熔劑。玻璃的化學成分為珪酸鹽（矽酸鹽），主要由70%至75%的珪酸（矽酸）與鹼性氧化物的蘇打或「卡雷」（cullet，碎玻璃，為製造玻璃時為幫助熔化，在新的原料上所加上之重新熔化的玻璃碎片）組成，並內含有氧化鹼的強固劑。從物理的觀點來看，雖然可以稱玻璃為固態的液體，但是在特定的條件下，玻璃則還是擁有結晶化的性質。

玻璃的質地分為透明與不透明兩種。普通玻璃的基本製作比率是：砂50%、紅鉛32.5%；

炭酸鉀17.5%。但是，隨著玻璃製品的用途不同而改變製作的處方。例如：全水晶的玻璃含有鉛的分量不得少於30%，水晶或半晶體玻璃含鉛分量應至少有15%，才符合手工玻璃製品的要求。而模壓製法產生的玻璃製品，常由鹼石灰金屬品製成。爐器或抗熱性的玻璃製品，則是用硼矽酸鹽金屬品製成，溫度保持在攝氏一千三百度至一千五百度之間，矽即熔解鍋灰與鉛的熔煤發生作用，而至全部熔解，全部製作過程約三十六小時之久。

玻璃的特性與潛能

玻璃的特性會隨著組成分量而變化。例如：蘇打玻璃具有柔軟伸展的特性，因為是經過較緩慢的硬化過程，有時間進行較複雜形狀玻璃的製作。大部分的古代玻璃、威尼斯玻璃或十五至十八世紀的威尼斯風格玻璃，都是屬於蘇打玻璃的種類。蘇打是從過濾海草所燒成的灰而來，而「卡雷」則是從落葉樹燒成的灰而來，與蘇打相對照，加里為了不使顏色污濁了玻璃，必需經過複雜的淨化過程。阿爾卑斯山北部地區的人們，從十一世紀以來就知道使用「加里」為熔劑，但是「卡雷」玻璃卻有過於堅硬及硬化過程太快的缺點。著名的早期綠色玻璃——「森林玻璃」就是使用「卡雷」而成的。然而，自從淨化與脫色的技術發達以來，適合切面與研磨的水晶玻璃就誕生了。而使用氧化鉛為熔劑的，則稱為「鉛水晶玻璃」，這類玻璃不僅容易熔解，和其他類型的玻璃比較起來也較柔軟，明亮度與光線的曲折率也相當高。十七世紀以降，英國採用鉛玻璃，至十八世紀末，也開始製造相當適合複雜切割的玻璃。

總而言之，玻璃製品因其功能與效用的不同，而使各種相異的製作處方因應而生。例如：玻璃的光澤與密度的品質等級，與氧化鉛含量有密切關係；玻璃的透明度與硬度則與矽質有關；色澤純度及半透明與否源自鍋灰的關係；玻璃的強度、韌性及彈性等特性的差異，都與製作過程中所使用的方式息息相關。

玻璃的色彩呈現

通常，所認知玻璃的色彩是以穿透光線的顏色，也就是透過光線的色彩而來。然而，這樣的色彩感覺和其他自然物質及存在於日常生活周遭一般物質性物質的色彩相當不同。關於色彩產生的認識，一般人認同天然素材的顏色是光線照在物質表面後，99%反射回來光線的顏色，也就是眾所皆知的不透明色，然而，玻璃的顏色卻是90%以上的光線在通過玻璃時所帶來的顏色，也就是所認知的透明色。這兩者之間的差異之大，可以思考混合三原色的問題來了解。例如：混合顏料（不透明的反射光線的顏色）的三原色會調出黑色，而混合光的三原色則形成無色。

原始玻璃的自然顏色，因為含有鐵質等各種雜質而帶有綠色或咖啡色。無色玻璃是因為經過原料的淨化與玻璃的脫色過程而製出，脫色的程序則是藉著特定的物理或化學方法。第一個方法是利用色彩互補的原理，例如：綠色用紫紅色互補，大多使用二氧化錳。化學的方法是在玻璃原料內添加珪（矽）酸或硝石等氧化物。

玻璃的著色與發色法

玻璃著色有幾類方式。基本上可分兩大類型：整體上色法及玻璃表面著色法。前者是在調

和原料的過程中，混入金屬氧化物來顯出色彩並且經過熔解而發色的方法。這類製法是使玻璃整體都上色，並且隨著玻璃厚度的增加，色調濃度也逐漸增加。第二類的表面著色方式，又可細分為以下三種類型：

（一）閃光彩色（luster）——趁玻璃還灼熱的時候，將金屬氧化物等以噴霧狀吹出附著在玻璃上，可以著出幻彩釉各種色調的光澤色彩。

（二）離子交換著色——將熔入氧化鋰的玻璃浸

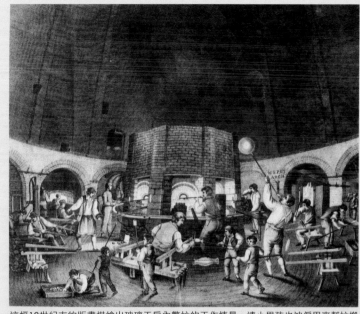

這幅18世紀末的版畫描繪出玻璃工房內繁忙的工作情景，連小男孩也被僱用來幫忙搬運、清潔和準備工具等簡單雜事。

在硝酸銀或氧化銅的加熱液當中時，玻璃中的鋰會被釋放出來，相反的，外面的銀或銅則會滲入玻璃內部，然後會使玻璃表面產生黃色（銀的作用）或紅色（銅的作用）的色彩效果。

（三）琺瑯彩色——將彩色玻璃的細粉末與松節油相混合，塗在玻璃表面，然後在攝氏六百度左右燒製，玻璃表面就會與彩色玻璃的粉末相熔，使顏色附著在玻璃表面。

玻璃的著色方法雖有眾多種類，但是基本的發色法，都是從金屬氧化物而來，其實可以想像那就是顯出玻璃色彩的金屬物質。例如綠色、藍色、黃色用鐵來著色，藍色、綠色與紅色可以用銅來著色。近來，也廣泛使用各種著色劑而增加了顏色的變化。哪種金屬及顯出哪種色彩，和陶藝的釉藥顏色製作方法非常類似。陶藝的釉藥以氧化炎與還元炎的燃燒方法來調整釉的發色，但是玻璃的發色卻是在調和原料的階段時，就要決定熔解原料時是要以氧化狀態熔解或以還元狀態來熔解，因而展開氧化發色或還元發色的進行。這些步驟是因為燃燒的氧化或還元狀態，無法控制玻璃顏色的關係。

玻璃的成形技法

最原始的玻璃製作是在開放式的熔解爐中熔解玻璃，後來隨著熔解技術的進步，至羅馬時代，開始使用設計較完善的熔解窯。但是，在玻璃發展初期，是將玻璃排放在陶製的核心模型而成形的「果核玻璃」（core-formed glass）。將彩色玻璃棒的細片熔解在模型當中的馬賽克玻璃或「萬花筒玻璃」（千花玻璃，millefiori），或者在模型當中熔解玻璃屑的「玻璃粉醬／粉燒法」（pâte-de-verre）及「鑄造法」（〔蠟型成形法，lost wax casting，法：cire perdue〕）等都是以此類型製法為基礎而發展。回顧進入西元後的每個歷史時期，玻璃工藝發展在藝術表現與品質上都有相當驚人的進展與改革，但是在製作技術方面並無革命性的發明與突破。大致上，製作技法可以區分為手吹與模塑兩大領域。手吹的技法大多為生產立體的容器等製品，而塑模

的技法則為平面板類的製品。

西元後初期以降，玻璃工藝都以吹管成形的技法為主流。首先觀察丟進熔解爐的玻璃原料的組成，並調整熔化後的玻璃黏度。接著吹玻璃的工人與助手將熔成蜂蜜狀的玻璃以管狀的吹管捲取，在玻璃內吹入空氣，在大理石的桌面上轉動，將玻璃調整成半圓形。此外，為了保持柔軟度，不斷為玻璃加溫並捲取熔化後的玻璃，使用各種工具在模型中整理玻璃的形狀。這是所有吹製玻璃製作方法種類的基礎。以這項吹製玻璃技法為中心而發展的玻璃工藝當中，有許多成形技法都是為了在玻璃上表現獨特的風味而發展的。例如手吹法、型吹法、模型壓成法、鑄造法等，都是趁玻璃還呈熔解狀態，非常柔軟的狀態下逐漸造型而構成的技法變化。但是，因為吹製玻璃技法的發明與普及，使許多古代傳統玻璃技法從此消失。例如充滿創意的馬賽克玻璃技法或玻璃粉醬／粉燒法等都是曾經長期消聲匿跡於歷史潮流的代表。

在此，歸納出所有主要的玻璃製作技法並簡單說明幾項過去曾經風華一時或在許多國家與時代當中祕密流傳的成形技法。

吹製法——如以上詳細討論過的，手吹法在西元後成為玻璃工藝作品成形的最根本技法。西元前一世紀在敍利亞發現這項革命性的技法以後，開創了玻璃工藝發展史的新紀元，使玻璃可以大量生產，成為一般平民也供應得起的民生日用品。此項技法不使用任何模型，僅僅藉著人工來完成各樣的形狀。在攝氏一千至一千四百度之間，玻璃柔軟到可以自由被塑造的程度，就是溫度下降使玻璃冷卻後，仍然可以再加溫重新塑造，不斷修整直到滿意為止。因為可以自由自在地創製各種形狀與加上裝飾，成為玻璃技工或藝術家可以發揮個人想像與創造力的最佳途徑。

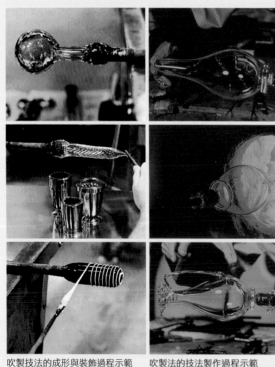
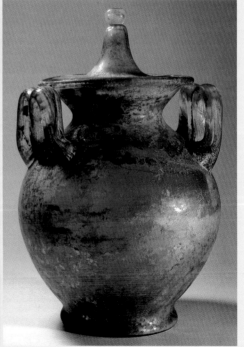

吹製技法的成形與裝飾過程示範　　吹製法的技法製作過程示範　　羅馬玻璃兩耳蓋壺　敍利亞（？）　1-2世紀　高35.4cm
日本出光美術館藏

型吹法──將熔解的玻璃吹入模型中，以吹成和模型形狀相同的技法。凡是手吹法無法吹出的器皿形狀或者想要製造出複數相同物品的時候使用。尤其，因為手吹法無法重複製造出完全相同形狀的玻璃，而型吹法，只要有相同的模型就可以輕易製出隨心所欲的數量。雖然手吹法可以自由運用在柔軟度高的成品製作上，但是無法製造有堅硬角度的形狀，或在玻璃表面製作浮雕圖案的器皿。因此，在手吹法開始盛行的西元一世紀前後，就出現了大量的型吹法作品。至今，型吹法已在各種吹管技法當中奠立了最重要的中心地位。目前普遍被使用的自動成形機，其實就是讓機器取代人力的型吹法的工業應用。型吹法所使用的模型可以用黏土、石膏、石頭、木頭或金屬類等材料製模，範圍廣泛。在製作較複雜的器皿或大型雕刻作品時，則可以將模型分成數個部分再組合運用。

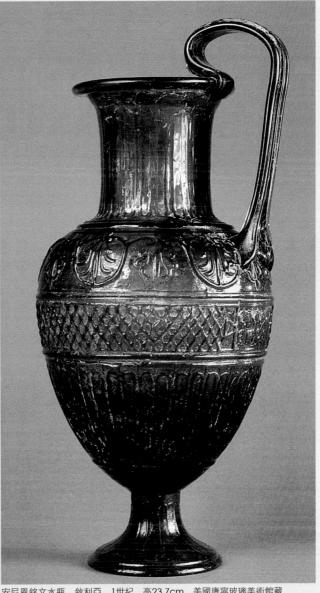

型吹法技法製作過程示範　　　　安尼恩銘文水瓶　敘利亞　1世紀　高23.7cm　美國康寧玻璃美術館藏

鑄造法製作過程示範

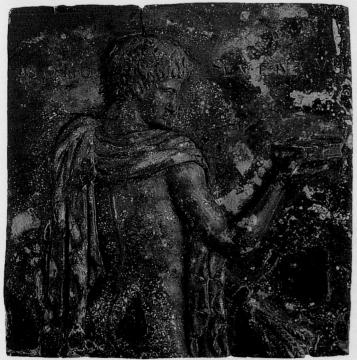

人物浮雕文裝飾板　義大利　1-2世紀　18×18cm　倫敦大英博物館藏

鑄造法（蠟型成形或脫蠟鑄造法）——將熔解的玻璃倒進鑄造好的模型裡的鑄造技法。一般的鑄造法其實有三千五百年的歷史，主要應用在製作各種媒材的立體雕塑。早在古代就曾在黏土的模型中，塞進玻璃細片後，將整個模型連同玻璃一齊加熱鑄造成為玻璃的鑄造法。今日，這項傳統技法較為冷門也逐漸失傳，卻仍被運用在雕刻製作上。由於製作簡易方便，許多藝術家多加應用而復原了此項珍貴的技法。鑄型也有金屬、黏土、砂石類等多種材質。

　　蕾絲玻璃——在透明玻璃的材質上顯出如蕾絲般纖細的圖樣，表現玻璃藝術精緻美的特殊技法。長久以來成為威尼斯玻璃的傳統祕法。古代美索不達米亞在西元前八至七世紀就開發出的這項技法，曾經持續至西元前後的羅馬時代，可惜，之後就失傳甚久，直到十六世紀後半葉才在義大利的威尼斯重新被發現。然而，因為威尼斯將這項技法視為最高機密並嚴禁流出，至十九世紀，都由威尼斯獨占此項技法。至今，能夠完全勝任這項技法的地方也不多。古代美索不達米亞所使用的是將蕾絲棒排放在黏土模型當中，使其彼此互相熔解連接，並隨著模型成形。在威尼斯並不使用黏土模型，而是另外發明兩項更進步的方法來取代：一、將蕾絲棒如三明治般夾住的方法。製作過程中運用吹製玻璃的訣竅來成形；二、將蕾絲棒平放在鐵板上加熱，使彼此互相熔解銜接的方法。藉著不同種類的蕾絲棒，可以製造出各種眼花撩亂蕾絲圖樣的玻璃器皿。

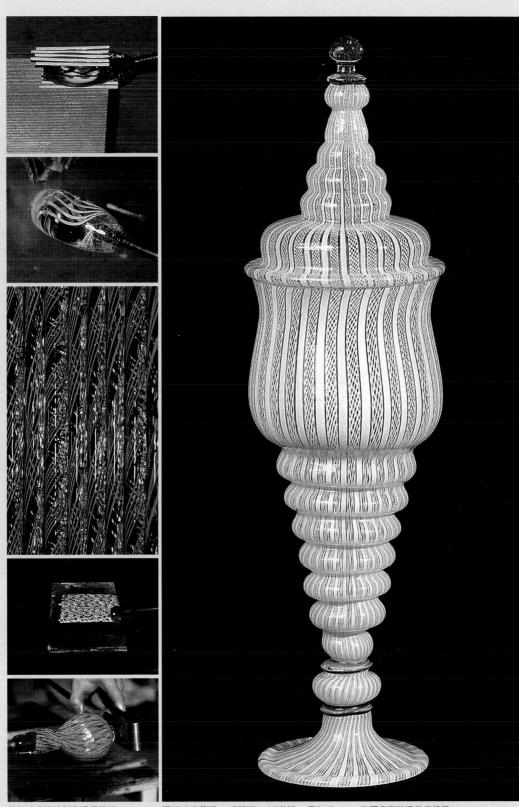

蕾絲玻璃技法製作過程示範　　　蕾絲玻璃蓋杯　威尼斯　17世紀　高34.9cm　美國康寧玻璃美術館藏

果核玻璃技法製作過程示範

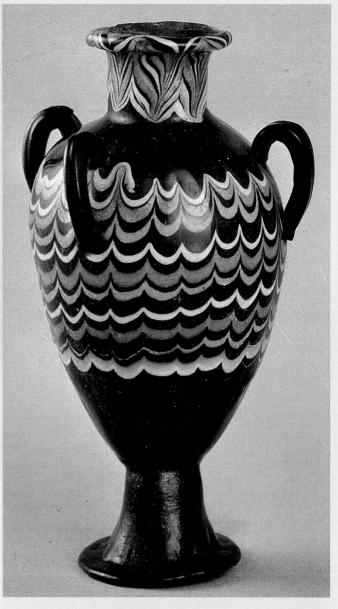

右圖）果核玻璃四耳壺　埃及
西元前15-14世紀　高10.1cm
倫敦大英博物館藏

　　果核玻璃（core-formed glass）──西元前所廣泛使用的古代玻璃成形技法。又稱為果核技術。古代是在炭火上慢慢熔解玻璃而製作，玻璃器皿因此技法而誕生。在手吹技法發明以前的西元前一世紀以前，這項果核玻璃技法是玻璃器皿成形的基本技法。最初於西元前十六世紀左右在美索不達米亞地方發明，西元前十五世紀左右又流傳至埃及，埃及新王國時代發展為更高度的重要技法。古代運用這項技法能夠製成的器物尺寸有限，大都限制於小型的寶石、首飾、香油瓶、香水瓶、小杯、碗等容器，尺寸大都在十公分內外。製作過程繁雜耗時。首先利用金屬棒將器皿形狀的中心部位即為果核（果核模型用沙土、黏土及麥穗等物質混合製成）固定後，接著將連著果核的金屬棒浸在熔解的玻璃上，或是將熱騰騰如麥牙糖般的玻璃捲起；再加熱並在平滑的石頭上翻轉，直到容器的表面變為平滑後，最後從果核模型中取出完成的器皿。

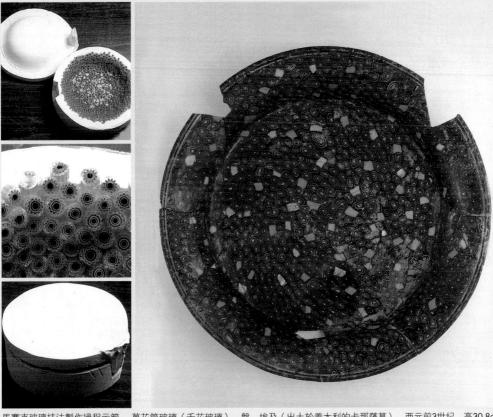

馬賽克玻璃技法製作過程示範　萬花筒玻璃（千花玻璃）　盤　埃及（出土於義大利的卡那薩基）　西元前3世紀　高30.8cm
倫敦大英博物館藏

　　馬賽克玻璃（Mosaic glass）——將小片的色玻璃排放在模型中並互相熔解的技法。因為可以製作出色彩繽紛的花樣圖樣，而有「萬花筒玻璃」（千花玻璃）的別稱。也是隨著手吹法的出現而消失的古代美索不達米亞玻璃技法之一。首先切好玻璃色棒小塊，將之如馬賽克般緊密排放在凹型的耐火黏土模型當中，然後蓋上凸型模型蓋加增重量，最後將整個模型加熱，使模型中的色玻璃細片熔解，而形成馬賽克圖樣的玻璃器皿。

　　玻璃粉醬（或玻璃粉燒鑄造，pâte-de-verre）——玻璃的研磨粉醬之意。將玻璃粉末用漿糊搓練，然後塞放入模型內燒製而成。曾經被嚴守為祕方，已經失傳很久，幾乎成為平添想像的幻影技法。這項技法其實也是在古代美索不達米亞時代就發明的，可惜，同樣隨著手吹法

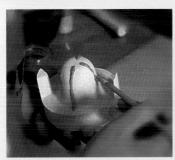

玻璃粉燒法技法製作過程示範

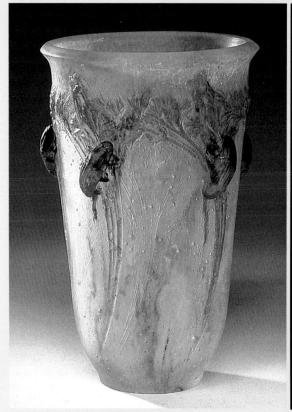

法蘭西‧狄可舒蒙　昆蟲圖案花器　法國　20世紀初　高18.5cm
右圖）燃燒工法技法製作示範完成品——環流冷卻器

的出現而消失。直到1900年左右以降，法國陶藝工亨利‧克勞想到可否用陶器製作的方式來製作玻璃器皿而衍生出的靈感，正好與這項失傳已久的技法不謀而合。將色玻璃粉末與百合根或蘭花根的枝葉混合揉出的粉團貼在耐火黏土的模型內部，然後再填充無色的玻璃粉末，與整個模型一起燒製。克勞剛開始先嘗試平面的浮雕，逐步進入立體雕刻，最後向實用的器皿邁進，使法國成為復興這項古代傳統技法的先鋒與權威。然而，因為克勞嚴守這項祕法的流傳，而阻擾了這項技法的普遍化。但是，仍有少數藝術家經過獨自的研究開發而成功。

　　燃燒工法（burner work）——藉著燃燒的熱度而逐漸熔解玻璃成形的古代傳統技法。可以製作珠子或各種活物的玩具等，藉著更高度的技術發明而被精密地運用在現代理化學機器上。以前是藉著石油燈的火焰燃燒成形來製作各種玻璃器皿，因此在歐美有燈工技法（lampwork）之稱。現代則是利用燃燒器將玻璃棒或玻璃管熔解以製作各種形狀的器物。這項技法其實就像小型規模的手吹法，較輕便且容易學習而普遍大眾化。基本上，是利用玻璃的黏性、伸展性、熔接性來成形的玻璃工藝技法。

燃燒工法技法製作過程示範

附錄二／玻璃工藝的裝飾與鑑賞

　　雖然早在五千多年前人類就發明創造了玻璃，甚至到今天仍舊延續不斷被製作使用的這項古老素材，知曉其作法及如何裝飾的人竟然出乎意料的少。事實上，一般人從小到大或多或少都有接觸土、木或纖維等素材的手工經驗，但有直接製作玻璃經驗的人就顯得極為稀少。尤其，當玻璃進入工業大量生產的時代湧流之後，廉價與普及的生活化層面表象徹底遮蓋了其原有的光芒，也使人類對於它的好奇心與親切感更趨微弱。色彩透明又富有亮麗光輝特色的玻璃藝術，竟逐漸難以找到相惜的知音，似乎太過無奈。

玻璃藝術鑑賞力的培養

　　從古至今，幾乎所有流傳於世的玻璃名品均是歷代玻璃製作名匠或大師，極盡畢生熱情與力量的結晶。無論是裝飾性的玻璃工藝或純藝術的玻璃雕刻作品，為了正確且更深入觀賞其表現功力與藝術價值，首先認識玻璃工藝製作的技術與技巧，將對於各類型作品的解釋與鑑賞有莫大的幫助。此外，更重要的是要留意在各類玻璃製作技術與技巧的背後，常有製作者的精神力量或思惟理念為基礎，及所同時暗示玻璃製作的歷史緣由。尤其，在各項作品當中也蘊含著當時人們的精神或生活形態，正確顯示出許多珍貴的文明發展成果。能夠解讀出多少重要的訊

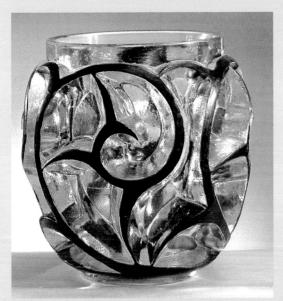

賀內·拉里克　漩渦瓶　約1925　倫敦　私人典藏
運用黑色琺瑯裝飾瓶身的佳例

息，取決於是否能在作品上辨認出更具深度的東西與探尋出更多未知的領域。因此，了解認識玻璃工藝製作與裝飾的技法、用處與目的，就等於跨出了基本鑑賞能力的第一步。

更深入解讀玻璃世界的奧祕

　　我們認知一件傑出的玻璃作品當中通常都豐富地包含著藝術、技術、歷史及製作者本身的精神與創造力。因此，一旦清楚了解玻璃工藝的知識性內涵之後，就很容易透視出製作過程以外更深度的藝術表現與精神等內在性的構成因素。這是因為在欣賞一件玻璃作品時，能夠解讀出多少製作所需的過程與方式，就容易掌握到其中所包含知識內容

熔接裝飾法製作過程

與技巧的純熟度。透過這些深層的了解後,也就不難
揣測到製作時代的科技與文明發展進度。從此得以更
進一步提升解讀與鑑賞的境界,分析出那些藉著運用
技術或技巧所產生獨創性的豐富造形與表現。除此之
外,因為進行這些造形構成所需要的知識技術、經驗
技巧、集中作業等因素的綜合解讀,還可以意外判斷
並印證出其背後的社會組織、玻璃製作的管理方式甚
至當時的交易狀況等歷史事實或紀錄。

玻璃工藝的裝飾製作技法

　　玻璃裝飾技法運用的方式與純熟度,是探知社
會文明發展成就的試金石。玻璃上的裝飾藝術往往誠
實反映出當時的藝術潮流走向與藝術精神的內容。裝
飾風格的豪華或優雅程度也間接流露出當時國家社會
的貧富興衰狀況。學習認識玻璃工藝的裝飾技術與方
法,不僅有助深入印證作品製作當時的人文與科技成
果,更是鑑賞玻璃藝術及分析作品精華不可或缺的首
要功課。

　　大體上來說,玻璃裝飾的進行共分兩大類型。

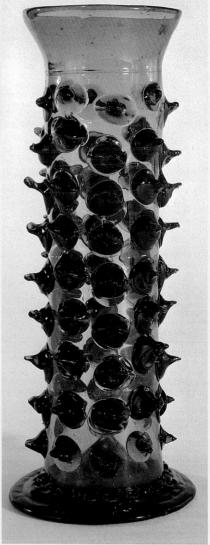

休坦根玻璃(森林玻璃)　德國　16世紀
倫敦大英博物館藏

一、熱作技法(hot working or hot glass techniques)—
—趁玻璃高熱熔解,在成形過程中施行裝飾的方法;二、冷作技法(cold working or cold glass
techniques)——等玻璃冷卻成形後,於日常的溫度下,在玻璃表面加工添加裝飾。這兩種方式
都給予玻璃作品莫大的創作空間。

一、熱作技法(hot working or hot glass techniques)

　　在玻璃熔解成形途中,可以在柔軟的玻璃表面添加圖樣或與別的玻璃熔接。因著運用方式
的不同,還可分為以下各種變化。

　　■熔接裝飾法(hot melt decoration)——在玻璃製作成形當中,藉著連接其他熔化的色玻璃
來增加裝飾,而簡單地使二者一體化。自古以來,靈活運用這項簡易的裝飾方法來施行繩狀、
點狀、面狀等圖樣飾紋。下列三種類型都是常用的技法:

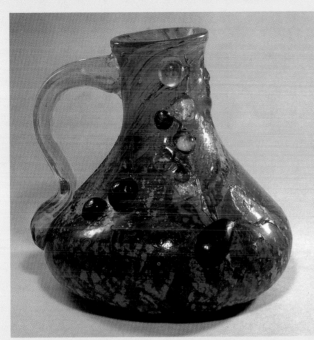

艾米‧加雷　人面水果紋飾單耳大壺　約1890
（寶石研磨法、熔接法與鑲嵌法的混合運用範例）

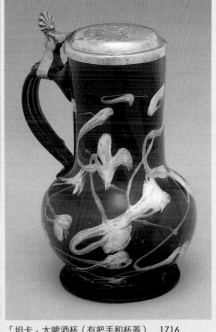

「坦卡」大啤酒杯（有把手和杯蓋）　1716
法國Nevers（熔接法範例）

杜姆兄弟　玫瑰與小點蟲紋飾蓋物　1910（小點蟲是運用鑲嵌法、玫瑰運用
銅輪雕刻法及玻璃蝕鏤法、細節是琺瑯彩繪玻璃的運用）

1. 寶石玻璃熔接法或寶石研磨法（法Cabochons）——寶石研磨形式法之一。雖然是在玻璃半球狀上施予研磨加工的方法，也有其他方式會在添加玻璃裝飾過程中的半球狀上熔接裝飾。通常也會在這項技法的過程中，熔接金或銀箔，以製造出如寶石般的光輝色彩。

2. 玻璃熔接技法（英：applied decoration，法：application）——玻璃器皿成形之際，將熔解的色玻璃塊等材料如浮雕般熔接於玻璃器身的技法。這是為了在玻璃器皿上製作，產生出雕刻效果的技法。雖然在古代就曾有許多羅馬玻璃的使用前例，但在法國的「新藝術」玻璃作品當中更常被運用並創製出眾多的傑作。

3. 鑲嵌法（marquetry）——在玻璃燃燒爐中進行的裝飾法之一。法國的「新藝術」風格藝術家愛米爾‧加雷發明的技法。順著設計並排列成形後的色玻璃片，將玻璃器身從上旋轉捲起連接貼附或壓著的技法。也就是將另外預先以薄色玻璃製作的具象形狀，與成形玻璃器皿，在表面上熔接鑲嵌的方法。也可以使用複數的顏色或斷片來進行裝飾。通常，還會在鑲嵌法的部分上，施予研磨過的雕刻裝飾，而製造出更纖細的表現效果。

■置入／插入法（安得卡雷爾）（Déco intercalaire）——法語有「插入」的意思。意謂插入

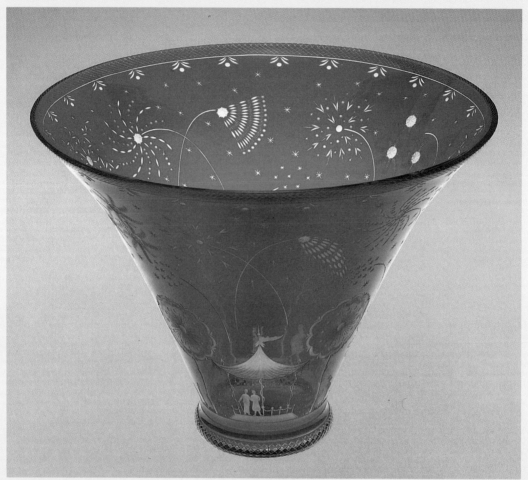

火花紋飾瓶　瑞典　Edward Hald（瑞典，1883-1980）　1921　歐樂福·葛拉布克作

玻璃素材當中。是二十世紀初法國的杜姆兄弟所開發成功的技法。在預先完成的套色玻璃器皿表面上刻畫浮雕般的圖樣，將之加熱後再度披上無色玻璃而成形完工。這是在原本玻璃器身素材與後來才附加於表面的無色玻璃之間，明確施予具象的或抽象色彩紋飾的技法。也是讓圖樣彼此重複覆蓋而產生深度感覺的技法。杜姆兄弟擁有這項技法的專利，他人無法模仿。由於製作過程極其複雜，費用也相當昂貴，比較不常被使用，據說存留下來的作品數量也極為有限。

　　■格拉爾玻璃（Graal glass）──和置入／插入法（安得卡雷爾）為同類型的技法，將研磨程序施於套色玻璃上雕出圖樣的技法，藉著砂吹法而改變成雕刻方法的色紋鑲嵌法。1920年代左右，由瑞典的歐樂福玻璃工廠的設計師席蒙·蓋德所想出的創新技法。

　　■模壓玻璃（moulded glass）──玻璃成形法的一種。利用金屬或黏土構成的雄雌兩模型。在雌模型裡倒入熔解的玻璃液，再用雄模型壓縮成形。原型製作之際的設計及製模是相當重要的步驟。由於適合大量生產、機械化生產，對於現代日常生活類型的玻璃生產有頗大助益。裝飾藝術（Art Déco）風格時期，拉里克所設計的玻璃，將此成形法加以改良而開發出很多獨創的產品。在產生具特色的裝飾性玻璃的同時，也對高度藝術性的玻璃作品的普及有莫大貢獻。

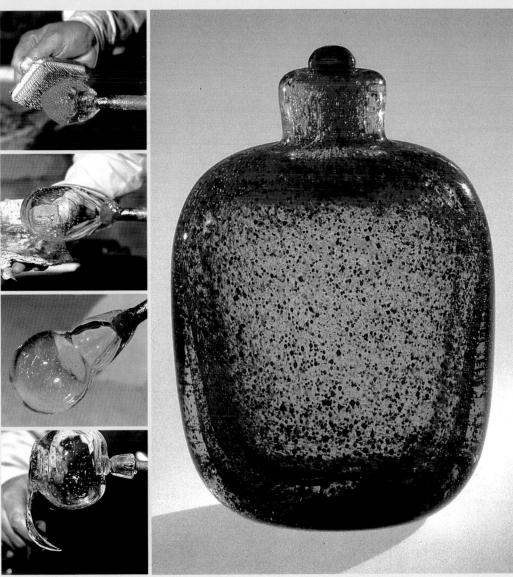

氣泡玻璃製作過程　　　　摩里斯‧瑪里諾　氣泡裝飾香水瓶　約1923　美國康寧玻璃美術館藏（氣泡玻璃範例）

■**氣泡玻璃**（glass with bubbles）──當透明的玻璃當中混入氣泡後，就會使光線產生亂反射，好像有銀色的圓球在玻璃裡面一般。利用這些光線的亂反射所產生的裝飾效果，形成氣泡玻璃裝飾的特色。

■**冰裂玻璃**（crackled glass or ice glass）──和陶瓷的滲透裝飾技法相似。當玻璃呈半熔解狀態的熱度時，馬上浸入冷水當中，瞬間的動作便使玻璃表面自然產生冰裂的效果。雖然形成冰裂的狀態，卻不會裂開，並且擁有和普通玻璃器皿同等的強度。隨著浸在水中的時間或回燒的程度，可以製作出各種類型的冰裂玻璃。這是十七世紀在威尼斯開發成功的技法，後來受到「新藝術」風格藝術家伍傑尼‧魯梭及其弟子的青睞與運用，使這項技術發展出更獨特的效果。

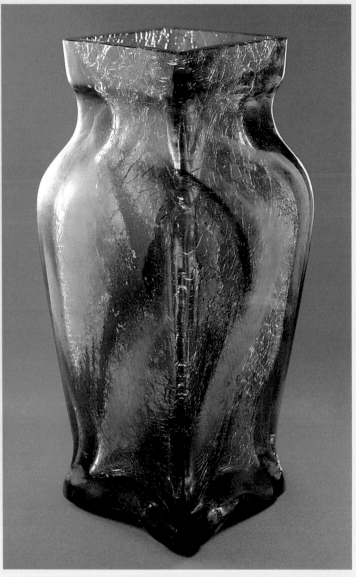

冰裂玻璃製作過程

右圖）伍潔尼‧魯梭　冰裂紋方形花器
1880年代　愛爾蘭國立博物館藏
（冰裂玻璃範例）

■**金銀箔夾心玻璃**（gold-sandwich glass）──將金箔或銀箔夾在透明玻璃當中的裝飾技法。
也可以將金箔或銀箔熔著在玻璃表面。在金箔、銀箔熔著或被夾心之際，使之膨脹後，就可
以在玻璃素材上作出金或銀的梨地紋飾。從古羅馬時代以來，既成為玻璃工藝中極為簡單的裝
飾技法並廣泛被運用。

二、冷作技法（cold working or cold glass techniques）

因為是在玻璃器形完成後，在日常溫度的狀態下添加裝飾的方法總稱，所以可以有充分的
時間進行裝飾的細節。基本上是運用削磨玻璃的表面或上彩繪的方法。因其內容而可以劃分為
以下數種方法。

切割法製作過程

■切割法（cut）——使透明的玻璃產生如寶石般閃耀光輝的切割技法。從圓石到有角的石等，不同種類的石製研磨工具可以產生無數種類的切割設計。在成形的玻璃器皿表面，藉由鐵或石等砥石研磨器具來削切琢磨，可以使玻璃多面化或圖樣化的技法。在金剛砂與水的流動中進行研削的步驟。古代文物當中發現有阿可美內斯王朝波斯大帝國左右時期所使用切割技法的玻璃器皿。此項技法在十六世紀左右開始在西歐特別盛行，現代也被廣泛使用。

花樣切割法製作過程

1. 花樣切割（雕花技法 grinding）——應用切割技法、在玻璃表面切割花紋或其他圖樣的方法。隨著研磨砥石種類的不同，可以製作出多種切割形狀與細緻的表現。因為其極度纖細的技巧，而常使人誤以為是銅輪雕刻法的研磨技法。事實上是比銅輪雕刻法較廉價的技法，卻可以因為設計而產生令人意外滿意的效果。

2. 套料／套色玻璃法（over-laid glass, cased glass）——在玻璃器身的成形過程中覆蓋上別種玻璃質地。一般藉不同顏色的色玻璃以兩層、三層或多層的方式覆蓋而成。在套料／套色後的玻璃上施予切割或雕刻，可以表

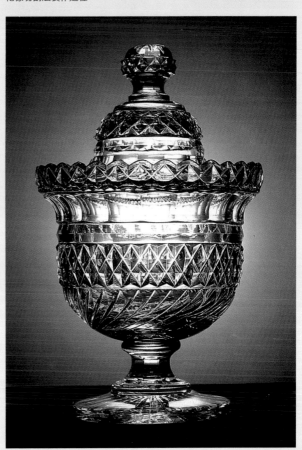

糖果罐　英國　19世紀（花樣切割法範例）

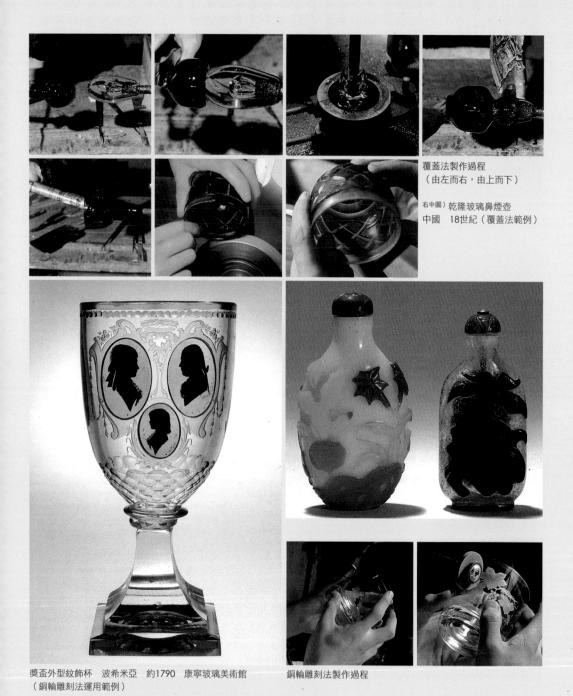

覆蓋法製作過程
（由左而右，由上而下）

右中圖）乾隆玻璃鼻煙壺
中國　18世紀（覆蓋法範例）

獎盃外型紋飾杯　波希米亞　約1790　康寧玻璃美術館
（銅輪雕刻法運用範例）

銅輪雕刻法製作過程

現出玻璃原色與顏色紋樣對比的趣味，同時也可以製造出浮雕狀的紋樣裝飾。中國十八世紀的乾隆玻璃或「新藝術」風格盛行時期的玻璃工藝均為佳例。

■銅輪雕刻法（copper wheel engraving）──在銅製的迴轉砥石上，加上油與金剛砂混合的研磨材料來雕刻玻璃的技法。有雕成凹型（intaglio）的技法與凸型（relief或cameo）如浮雕的技法。原本為水晶雕刻技法的研磨技法。這是將水晶玻璃比照水晶，而在玻璃表面施予纖細精緻的雕刻，需要相當高度熟練性的技法。

鑽石點刻法製作

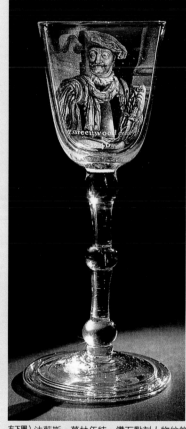

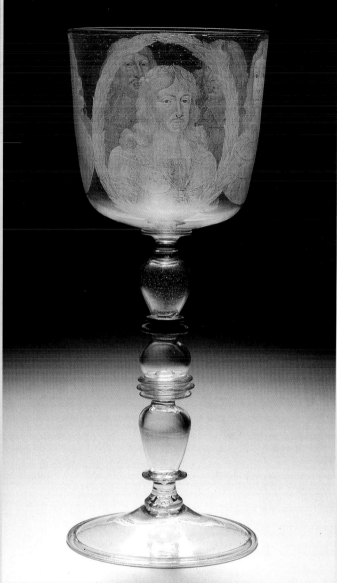

左下圖）法藍斯‧葛林伍特　鑽石點刻人物紋飾酒杯　荷蘭　1746　美國康寧玻璃美術館（鑽石點刻法運用範例）
右圖）Georg Schwanhardt the Elder（？）　酒杯　德國　1660　芝加哥美術館藏（鑽石點刻法運用範例）

　　■**鑽石點刻法**（diamond-point engraving）──用鑽石筆執行點刻或線雕等繪畫的表現，在玻璃工藝的領域中算得上是相當纖細緻密的技法。十六世紀，從威尼斯起源，於十七世紀流傳至荷蘭並發展成為主流技法。因為是鮮為人知的特殊技法，除了荷蘭與英國以外，較少被使用。

　　■**砂吹法**（sandblasting）──用塑膠貼布依照圖樣的形狀覆蓋，利用壓縮空氣在露出的玻璃表面上吹動金剛砂，在玻璃表面施行雕刻的簡便方法。1910年代開始使用，從立體雕刻至纖細的繪畫表現都成為可能的表現範圍。

　　■**玻璃蝕鏤法**（etching）──俗稱玻璃浮雕。利用化學作用而成的腐蝕技法。在玻璃上以弗化水素與硫酸的混合液雕出需要的圖樣。此外，可以將玻璃整體弄成霧狀或無光澤的狀態。

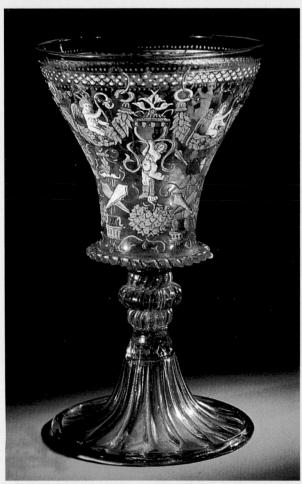

琺瑯彩繪玻璃紋飾酒杯　威尼斯　15世紀　美國康寧玻璃美術館藏
（琺瑯彩繪玻璃運用範例）

十八世紀後半開始在西歐普及，特別在「新藝術」風格興盛的時期裡常被以加飾技法廣泛運用。

　　■**琺瑯彩繪玻璃**（enamelled glass）──玻璃的琺瑯彩，指融點低的玻璃質的釉。琺瑯彩玻璃是將琺瑯釉塗在玻璃器皿的表面，然後在馬弗窯中燒成。溫度介於350至550度之間。種類分為透明、不透明、金彩與黑彩等。或者將色玻璃製的顏料以梅杜姆研磨並彩繪後，在攝氏約六百度的溫度當中燒製而成。擁有不剝落也不褪色的永久性，從西元一世紀的羅馬時代以來就一直流傳至今的實用技法。其影響非常深刻使各時代的玻璃器皿誕生出獨特的優雅裝飾美感。其中，以十三至十五世紀的伊斯蘭玻璃為一盛期，然後至二十世紀前後的「新藝術」風格時期又被廣泛運用，再次引起強烈注目，興起另一高潮。

　　■**狄亞德雷塔**（透雕技法 diatretarius）──羅馬時代的三到四世紀左右被使用，藉著削去厚玻璃表面而使器皿表面整體呈現透明浮雕圖樣的特殊技法。最初先沿著紋飾的輪廓挖洞、再逐步雕出連續的紋飾。接著，在往深處雕出的洞底部分，用道具橫向挖掘，逐步雕出使表層部分紋飾從本體浮出的形狀。然後在玻璃面上的各部分搭起可以支撐透雕部分的支柱。

　　■**鑲嵌／彩色玻璃**（stained glass）──光線透過玻璃的色彩所發出的閃耀光芒色彩與極容易捕捉表現的造形特點，使彩色玻璃成為玻璃藝術領域的經典代表。尤其，色玻璃的光輝與其陰影所構成不可思議空間所產生的魅力，是吸引注目的原因。玻璃原料當中，本來就含有鐵分等不純物質，並因此而使玻璃帶有藍色或淡黃綠色或綠色等色彩。將這些帶有不同色調的玻璃片連接起來並鑲嵌於窗戶，就自然形成色彩豐富的彩色玻璃窗。據說彩色玻璃可能在有玻璃窗出現時就同時出現了。但是，真正將彩色玻璃切片組成彩色紋飾的彩色玻璃，應該是正式創始於六至七世紀左右的時期。雖然當時的彩色玻璃單純僅使用色玻璃來組合，但已經開始使用具象的線條或陰影來進行彩繪技法，並從此正式開始彩色玻璃的蓬勃發展。這項鉛線接續技法早已成為彩色玻璃的基本技法，從古流傳至今都不曾被淘汰過。

彩色玻璃製作過程

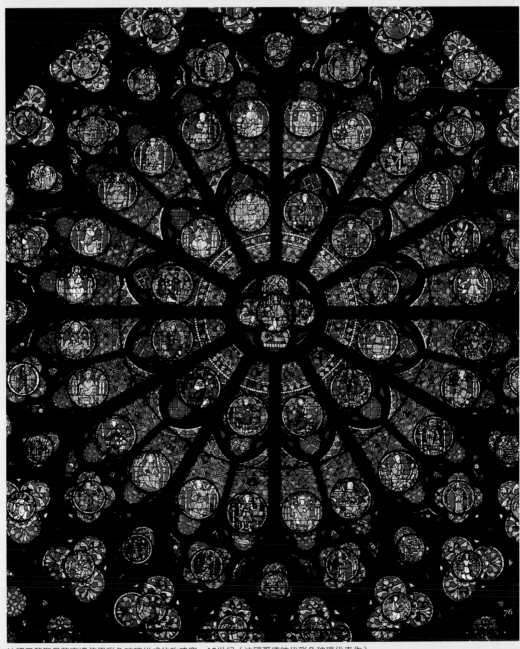

法國巴黎聖母院南邊使用彩色玻璃拼成的玫瑰窗　13世紀（法國哥德時代彩色玻璃代表作）

● 斯托本玻璃（Steuben Glassworks）

● 杜姆兄弟（Daum Frère）

| 1890年以前 | 1890年 |

1890-95年　　　1893年　　　約1895年　　　1896年

1898年　　　約1900年　　　1900-05年

約1905年　　　約1905-15年　　　約1930年代

● 艾米・加雷（Emile Gallé）

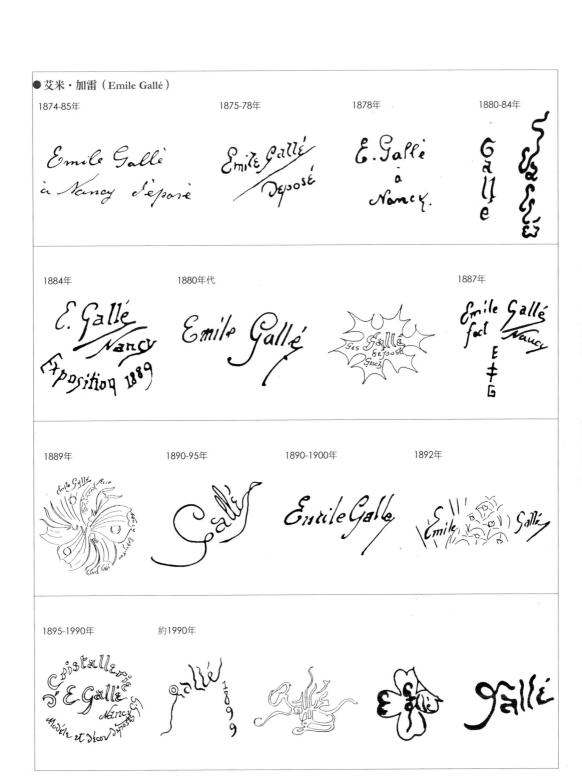

1874-85年

1875-78年

1878年

1880-84年

1884年

1880年代

1887年

1889年

1890-95年

1890-1900年

1892年

1895-1990年

約1990年

1901-04年 約1903年 1904年 第二期工房時代
（1904-14年）

第二期工房時代
（1918-31年）

●俄羅斯皇室玻璃工房
（Imperian Porcelain and Glass Works）

●高斯塔（Kosta Glassworks）

● 拉里克 (René Lalique)

1910-14年 1912年 1920-25年 1920年代

Lalique

INVITATION
L'EXPOSITION
DES VERRES
DE R LALIQUE
EN DECEMBRE 1917
24 PLACE VENDÔME
PARIS

P. Lalique France
N° 3406

P. LALIQUE

1921年 1925年 製作年代不詳

P. Lalique France N°944

R Lalique

R LALIQUE
FRANCE

● Lobmeyr ● 伍潔尼・米榭爾 (Eugéne Michel)

1985-1900年 製作年代不詳

E Michel E. Michel E. Michel

● 摩里斯・瑪里諾 (Maurice Marinot)

1922年 1923年 1924年 製作年代不詳

marinot marinot. marinot.

marinot
marinot

● 歐樂福（Orrefors Glassworks）

Orrefors 1924
G × V 3/100

gate 119.22 Orrefors

orrefors Sweden
Graal nr. 1540

Edward Hatly

ORREFORS
Sweden
S. Graal nr: 1487L

Edward Hal 7

● 伍潔尼・魯梭（Eugéne Rousseau）

1880年代

E. Rousseau
Paris

E Rousseau
Paris

E Rousseau
Paris.

● 塞弗爾瓷窯（Sèvres）

1900年 製作年代不詳

Sevres

● 湯姆士・威柏公司（Thomas Webb & Sons Co., Ltd.）

約1880年 約1885年

● 路易・康福・第凡尼（Louis Comfort Tiffany）

| 1893-96年 | 1895-1900年 | 1897-1900年 | 約1900年 |

L. C. T.
E 2684

L. C. T.
T 8517

● 瓦聖蘭貝爾公司（Cristalleries du Val St-Lambert）

| 1900-10年 | 1906-07年 | - 約1907年 |

約1909年　　　　　　1920-25年　　　　　　製作年代不詳

● 伍達爾兄弟（Woodall borthers）

1885年　　　　　　19世紀末

（315

附錄四／其他

玻璃專有名詞對照表

●素材
石灰—lime
珪石、矽砂—silica sand
鉛丹—red lead
碎玻璃—cullet
蘇打灰（碳酸鈉）—sodium carbonate

●製作與技法
上彩、玻璃釉彩、搪瓷、琺瑯—enameling
土模—clay mold
凸刻、浮雕、卡梅歐—relief-cutting、cameo
凹刻、細刻、磨刻—英engraving，義intaglio
切割—cutting
切割玻璃技法—cut glass
幻彩、金彩—luster
卡梅歐、浮雕玻璃—cameo glass
艾麗兒封鎖氣泡技法—Ariel
冰裂玻璃、碎紋玻璃—ice glass, crackled glass
色玻璃粉貼付技法、玻璃化技法—vitrification ou
　　inclusion des poudres vitrifiées
吹管—blowpipe
吹製、手吹法—blowing
吹模、模具吹製、型吹法—mould-blowing
吹模玻璃—blown-moulded glass
冷作技法—cold working, cold glass techniques
狄亞德雷塔、透雕技法—diatretarius、diatreta
拋光—polishing
空中盤繞旋轉技法—air twist
花條玻璃、千絲玻璃—義millefili glass
果核玻璃—core-formed glass
金銀箔夾心玻璃、複層玻璃—gold-sandwich glass
砂吹法—sandblasting
砂模—sand mold
砂模鑄造、翻砂—sand casting
研磨—grinding
馬賽克玻璃—mosaic glass
玻璃吹製—glass blowing
玻璃粉燒法、玻璃粉末（醬）鑄造法—法pâte-de-verre
玻璃熔接技法—英applied decoration，法application
玻璃蝕鏤、玻璃蝕刻法—etching
虹彩玻璃—iridescent glass
氣泡玻璃—glass with bubbles
套色—casing

套料—overlay
套料玻璃法、套色玻璃法 over-laid glass, cased glass
格拉爾玻璃—Graal glass
徐冷—annealing
烤彎—slumping
草莓鑽石點刻法—strawberry diamond-cutting
華麗切割—brilliant cut glass
貼金—gilding
硫化玻璃—sulphide glass
釉彩玻璃、琺瑯彩繪玻璃—enameled glass
置入法、插入法、安得卡雷爾—
　　法décor intercalaire
萬花筒玻璃、米爾費歐利玻璃、千花玻璃—
　　義millefiori
熔接裝飾法—hot melt decoration
熔融—fusing
銅輪雕刻技法—copper wheel engraving
酸蝕、腐蝕—acid etching
熱作技法—hot working, hot glass techniques
熱塑—hot forming
模壓玻璃—moulded glass
雕刻—carving
錘擊紋理—martelé
噴砂—sandblasting
燈工技法—lampwork
燃燒工法—burner work
壓模、模壓—pressing、mold-pressing、press-molding
壓製玻璃—pressed glass
點描—stippling
蕾絲玻璃、細絲玻璃—Filigree glass
寶石玻璃熔接法、寶石研磨法—法Cabochons
寶石飾刻技法—gem-engraving techniques
蠟模—wax mold
鑄造—casting
鑄造法、脫蠟鑄造、蠟型成形法—英lost wax casting，
　　法cire perdue
鹼鉀玻璃—potash glass
鑽石點刻法 diamond-point engraving
鑽石點描法 diamond-point stippling
鑽孔—drilling
鑲嵌法—marquetry

●玻璃種類

工作室玻璃—Studio glass

水晶玻璃—英crystal，義cristallo

玉髓玻璃、彩紋玻璃、混彩水晶玻璃—calcedonia 或 chalcedony

伊斯蘭玻璃、回教玻璃—Islamic glass

克魯瑟玻璃—Cluthra glass

法浮萊玻璃—Favrile glass

法浮萊熔岩玻璃—Lava Favrile glass

法浮萊瑪瑙玻璃—Agate Favrile glass

法蘭克玻璃—Frankish glass

乳白色玻璃 英 opalescent glass、opal glass，法 opaline

拉提摩玻璃、牛奶玻璃—義lattimo，英milk

波希米亞玻璃—Bohemian glass

金虹玻璃、虹彩玻璃—Aurene glass

拜占庭玻璃—Byzantine glass

威尼斯玻璃—Venetian glass

威尼斯風格玻璃、威尼斯製法—英Venetian style，法façon de Venise

浮法玻璃—float glass

森林玻璃—英forest glass，德Waldglas

無鉛玻璃—non-lead glass

裝飾玻璃—fancy glass

鉛玻璃—lead glass

雷馬杯—Roemer

維多利亞玻璃—Victorian glass

燧石玻璃、火石玻璃—flint glass（又稱水晶（crystal）、鉛水晶（lead crystal））

薩桑玻璃—Sasanian glass

羅馬玻璃—Roman glass

蘇打玻璃—soda glass

灑金玻璃—aventurine

藝術玻璃—art glass

鑲嵌玻璃、彩繪玻璃—stained glass

●藝術裝飾風格和工藝運動

工作室玻璃運動—Studio glass movement

日本主義—Japonism

立體主義—Cubism

古典主義—Classicism

折衷主義—Eclecticism

南希派—法ecole de Nancy

帝政藝術風格—Empire

畢德麥雅風格—Biedermeier

裝飾藝術風格—Art Deco

新古典主義—Neoclassicism

新藝術—Art Nouveau

＝青年風格／年輕樣式—Jugendstil（德）

＝分離主義—Sezessionstil（奧）

＝藝術與工藝運動—Arts and Crafts movement（英）

國際風格—International style

維多利亞風格—Victorian style

歷史主義—Historicism

藝術產業—法industrie d'art

典藏玻璃藝術品的美術館與機構

●日本
東京三得利美術館—Suntory Museum of Art, Tokyo
POLA美術館—The Pola Museum of Art, Kanagawa
北澤美術館—Kitazawa Museum of Art, Nagano

●丹麥
哥本哈根羅森堡宮—Rosenborg Slot

●比利時
利艾捷古代與裝飾藝術博物館—Musées d'Archéologie et
d'Arts décoratifs, Liége
夏瓦爾玻璃美術館—Musée du Verre, Charleroi

●法國
巴黎巴卡拉水晶美術館—The Baccarat Crystal Museum
巴黎市立美術館—Musée des Beaux-Arts de la Ville de Paris
巴黎裝飾美術館—Musée des Arts décoratifs, Paris
巴黎奧塞美術館—Musée d'Orsay, Paris
里昂市立美術館—Musée des Beaux-Arts de Lyon
南希市立美術館—Musée des Beaux-Arts de Nancy

●英國
牛津大學艾希莫林博物館—The Ashmolean Museum,
Oxford
倫敦大英博物館—The British Museum, London
倫敦華勒斯典藏館—The Wallace Collection, London
倫敦維多利亞與艾伯特美術館—The Victoria and
Albert Museum, London

●美國
紐約大都會美術館—The Metropolitan Museum of
Art, New York
康寧玻璃美術館—The Corning Museum of Glass
溫特梭爾博物館—Winterthur Museum

●捷克
捷克布拉格國立工藝美術館—Uměleckoprůmyslové
museum v Praze

●德國
杜塞道夫藝術宮殿博物館亨特里希玻璃美術館—
Glasmuseum Hentrich, Museum Kunstpalast,
Düsseldorf

●蘇俄
莫斯科玻璃美術館—State Institute of Glass, Moscow
莫斯科歷史博物館—The State Historical Museum,
Moscow
聖彼得堡艾米塔吉美術館—The State Hermitage
Museum, St. Petersburg
聖彼得堡俄羅斯國立博物館—The State Russian
Museum, St. Petersburg
列寧格勒玻璃藝術博物館—Museum of Leningrad Art
Glass Work
固斯水晶美術館—Crystal Museum, Gus' Khrustal'nyy

●愛爾蘭
愛爾蘭國立博物館 The National Museum of Ireland,
Dublin and County Mayo

●蘇格蘭
愛丁堡蘇格蘭皇家美術館—The Royal Museum of
Scotland, Edinburgh

參考書目

●書籍：
- Nina Asharina, Tamara Malinina, Liudmila Kazakova, *Russian Glass of the 17th-20th Centuries*, The Corning Museum of Glass, USSR ministry of culture, 1990.
- Chloe Zerwick, *A Short History of Glass*, The Corning Museum of Glass, 1990.
- David Battie and Simon Cottle, *Sotheby's Concise Encyclopedia of Glass*, London : Conran Octopus Limited, 1991.
- Ryuji Hisama and Akiko Yamamoto eds, *Bohemian Glass-From Gothic to Art Deco*, Nippon Television Network Corporation, 1994.
- Derek E. Ostergard and Nina Stritzler eds, *The Brilliance of Swedish Glass, 1918-1939: An Alliance of Art and Industry*, Yale University, 1996.
- Reino Liefkes, *Glass*, Harry N Abrams Inc, Victoria and Albert Museum, 1997.
- Alastair Duncan et al, *Masterworks of Louis Comfort Tiffany*, Thames & Hudson Ltd, 1998.
- Yvonne Brunhammer, *The Jewels of Lalique*, Paris: Flammarion, 1998.
- Alice Cooney Frelinghuysen, *Louis Comfort Tiffany at the Metropolitan Museum of Art*, The Metropolitan Museum of Art, 1998.
- Joan Holt, *Ars Vitraria: Glass in the Metropolitan Museum of Art*, The Metropolitan Museum of Art, 2001.
- Alice Cooney Frelinghuysen, *Louis Comfort Tiffany and Laurelton Hall: An Artist's Country Estate*, The Metropolitan Museum of Art, 2006.
- 由水常雄，《ガラス入門》，株式會社平凡社，1983。
- オルガ・ドラホトヴァ著、岡本文一譯，《ヨーロッパのガラス》，岩崎美術社，1988。
- Dany Sautot主編，《永遠のきらめき バカラ展》，バカラ パシフィック株式會社，1998。
- 鈴木潔主編，《没後100年記念 フランスの至宝 エミール・ガレ展》，日本経済新聞社，2005。

●雜誌：
- 山根郁信主編，《別冊太陽：骨董をたのしむ-3 アール・ヌーヴォー アール・デコ》，平凡社，1994。
- 山根郁信主編，《別冊太陽：骨董をたのしむ-23 アール・ヌーヴォー アール・デコ V》，平凡社，1998。
- 土屋良雄主編，《別冊太陽：骨董をたのしむ-41 ヨーロッパ・アメリカのアンティーク・ガラス》，2002。

國家圖書館出版品預行編目資料

西洋玻璃藝術鑑賞 / 吳曉芳著. -- 初版.
-- 臺北市：藝術家, 2012.12
　　面 ; 17×24公分
　　ISBN 978-986-282-085-8(平裝)

1.玻璃工藝 2.作品集

968.1　　　　　　　　　101023138

西洋玻璃藝術鑑賞
The Art of Western Glass

吳曉芳 / 著

發 行 人　何政廣
主　　編　王庭玫
編　　輯　謝汝萱、鄭林佳
美　　編　柯美麗
出 版 者　藝術家出版社
　　　　　台北市重慶南路一段147號6樓
　　　　　TEL：（02）2371-9692～3
　　　　　FAX：（02）2331-7096
　　　　　郵政劃撥：01044798 藝術家雜誌社帳戶

總 經 銷　時報文化出版企業股份有限公司
　　　　　桃園縣龜山鄉萬壽路二段351號
　　　　　TEL：（02）2306-6842
南部區域代理　台南市西門路一段223巷10弄26號
　　　　　TEL：（06）261-7268
　　　　　FAX：（06）263-7698
製版印刷　欣佑彩色製版印刷股份有限公司
初　　版　2012年12月
定　　價　新臺幣560元

ISBN　978-986-282-085-8（平裝）

法律顧問　蕭雄淋